옛 그림으로 읽는 불교

붓끝에서 보살은 태어나고

옛 그림으로 읽는 불교

붓끝에서 보살은 태어나고

손태호 지음

조계종
출판사

존재가 곧 무요, 무가 곧 존재다
(有卽是無 無卽是有)

봄이 되어 꽃이 피어나는 모습을 보면 마치 어둠에서 빛이 생기듯, 무채색의 세계에서 아름다운 색채의 세계가 펼쳐집니다. 마찬가지로 아무것도 그리지 않은 새하얀 화폭 앞에 화가가 붓을 들어 그림을 그리면 산이 솟아오르고 나무가 자라며 계곡이 나타나고 물이 흐릅니다. 무에서 유가 생기듯 새로운 세계가 펼쳐집니다. 그림 감상자들은 그림 속에 들어가 그림 속 인물에게 말을 걸고 그들의 말을 듣기 위해 귀를 기울이기도 합니다. 그러나 그림의 세계는 실제 존재하는 세상은 아닙니다. 꽃과 나비가 날아다니고 새들이 날아들어도 향기를 맡을 수도, 소리를 들을 수도 없습니다. 그렇다면 그림의 세계는 아무것도 아닌 허상의 세계일 뿐일까요? 우리가 사는 세계가 참다운 세계일까요? 과연 진여(眞如)의 세계는 어디일까요?

2019년 1월부터 2020년 12월까지 2년 동안 법보신문에서 지면을 허락하여 '옛 그림으로 읽는 불교'라는 주제로 글을 연재하였습니다. 처음 의도는 조선시대 회화작품 속에서 불교적 가르침이나 해석을 찾아보자는 의도였으나 지혜도 모자라고 그림 공부도 넉넉하지 못해 매번 마감 시간에 쫓겨 글을 쓰기 바빴습니다. 그런데도 45회까지 연재를 허락해준 신문사 덕분에 꼬박 2년을 채우고 연재를 무사히 끝냈습니다. 연재하는 동안 초유의 코로나19 유행이 발생하여 원래 계획했던 그림이 아닌 독자들이 좀 더 힘을 내고 용기를 낼 만한 그림들로 수정하기도 했으며, 당시 사회적 이슈들이 생길 때는 그 이야기에 맞는 그림들을 소개하려 노력했습니다. 그렇게 신문의 시기성에 맞게 글을 쓰다 보니 불교 이야기보다는 일반 그림 소개에 비중이 커져 도중에 고민도 많았습니다. 그래도 불교의 팔만사천 법문을 한 글자로 압축하면 '마음 심(心)'이듯이 모든 마음의 이야기가 바로 불교가 아니냐고 스스로 위로하곤 했습니다. 그렇게 연재했던 글을 다시 책으로 꾸미는 일도 쉽지 않았습니다.

신문 지면의 한계로 도판을 하나밖에 싣지 못했고 분량도 한정되었
는데 책으로 엮으면서 관련된 그림을 최대한 많이 소개하였고, 하
고 싶은 이야기도 마음껏 추가하다 보니 거의 글을 새로 쓰는 수준
이 되었습니다. 그래서 신문을 구독하셨던 독자분들이 다시 읽어도
충분히 의미가 있을 만큼 그림과 글의 내용이 풍부해졌습니다. 책
의 제목인 '붓끝에서 보살은 태어나고'는 본문에서 소개한 화가 최
북(崔北, 1712~1786)의 호인 호생관(毫生館)에서 따온 말로 '호생'은
'보살이 붓에서 나와 호생(毫生)이라 여긴다'는 중국 명대 뛰어난 화
가이자 서예가인 동기창의 글에서 따온 글귀입니다.

　신문에 글을 쓰거나 책을 낼 때마다 세상에 글 빚을 또 지는구나
싶어 마냥 행복하지는 않지만 조선시대 일급화가들이 그려낸 명품
그림을 많은 분께 소개하는 귀중한 기회를 놓치고 싶지 않아 다시
펜을 들었습니다. 이 책에서 소개하는 그림들은 모두 최상급 작품
만은 아니지만, 꼭 우리가 감상할 가치가 있는 작품들이라 생각합
니다. 그림을 감상할 때 화가가 감상자에게 보여주고 싶은 모습, 자
신이 사랑하고 오랫동안 기억하고 싶은 모습이 무엇인지를 생각하

며 작품을 감상한다면 더 흥미롭게 감상할 수 있을 것입니다. 그리고 책의 내용 중 혹시 잘못된 내용이 있다면 저의 부족한 공부가 원인이기에 너그러운 양해를 부탁드립니다.

　책이 나오기까지 많은 도움을 주신 법보신문 김현태 기자님, 부족한 원고를 편집하느라 고생하신 조계종출판사 관계자분들에게도 진심으로 감사를 표합니다. 특히 자식 잘되라고 늘 기도와 사경을 열심히 하시는 부모님과 묵묵히 아낌없는 지지와 성원을 보내주는 가족들에게도 이 지면을 빌어 고마움과 사랑을 전합니다. 아무쪼록 독자들에게 아름다운 작품들의 아름다운 마음씨들이 잘 전해져 차가운 세상살이 속에서도 삶을 풍요롭고 행복하게 살아가는 데 아주 작은 용기라도 보탤 수 있기를 간곡히 발원합니다.

2022년 8월 경기 고양시에서

梵志 손태호 합장

들어가며 — 존재가 곧 무요, 무가 곧 존재다

차례

III 화합과 평등
우리 함께 살아가는 세상을 그리다

자비와 하심

나 와 당 신 의 평 안 을 그 리 다

밥이 하늘이고 부처입니다

+++

윤 용 〈협롱채춘〉

계절의 왕은 봄. 매년 봄이 오면 벚꽃이나 개나리 같은 봄꽃이 우리의 눈을 즐겁게 합니다. 최근 몇 해는 코로나19로 그런 소박한 호사마저 누릴 수 없었지만 여전히 봄에는 꽃구경을 제일로 여기는 분들이 많으며 봄꽃 감상이 진정한 봄을 맞이하는 것이라 생각하시는 분들도 많을 것입니다.

그러나 저에게 봄은 꽃으로 느끼기보다는 봄나물을 통해 더욱 다가오는 것 같습니다. 겨울 내내 얼어붙은 동토를 뚫고 나온 강인한 생명력의 봄나물을 먹었을 때 비로소 새로운 계절이 시작된다는 느낌이 듭니다. 이맘때가 되면 어머니는 직접 담근 된장에 쑥을 넣어 만든 쑥국을 끓여주시곤 했습니다. 그리고 냉이나물과 고들빼기김치도 빼놓을 수 없죠. 봄나물들은 모두 강인한 생명력을 품은 먹거리들이니 건강에는 두말할 것 없습니다. 사찰에서도 쑥부쟁이나물, 소리쟁이나물, 민들레나물, 참가죽나물 등이 등장하는 시기이죠. 동안거가 끝나고 왕성히 활동할 때 이런 봄나물이 원기를 향상시키고 면역력도 높이는 나물들입니다. 산과 들에서 파릇한 나물들이 올라오기

시작하면 떠오르는 그림이 한 점 있습니다. 바로 윤용(尹愹, 1708~1740)의 〈협롱채춘挾籠採春〉입니다.

　그림의 제목인 '협롱채춘'은 이 그림을 소장하고 있는 간송미술관에서 붙인 이름으로 풀이하면 '나물바구니를 끼고 봄을 캐다'입니다. 그림은 배경이 없이 하단에만 그려져 있어 혹시 그리다 중단된 작품 아닌가 의문이 들지만 낙관까지 찍은 것으로 보아 이것으로 완성된 것입니다. 화면 아래에 오직 뒷모습의 여인 한 명만 있을 뿐입니다. 여인은 선 채로 오른쪽으로 고개를 돌려 어딘가를 바라보고 있습니다. 머리에는 흰 누비수건을 쓰고 뒤에서 단단히 묶었습니다. 수건 아래로 머리카락이 살짝 보입니다. 왼손에는 농기구를 들고 오른쪽 어깨로는 망태기를 끼고 서 있습니다. 농기구는 언뜻 보면 날이 선 낫처럼 보이지만 이것은 호미입니다. 도시 사람들이 알고 있는 호미보다 목이 길어 호미처럼 보이지 않지만 그림처럼 목이 긴 호미도 많이 사용했습니다. 최근에 세계 최대 온라인 쇼핑몰에서 한국의 영주대장간에서 제작한 호미가 돌풍을 일으켰는데 그 호미도 그림처럼 목이 긴 호미입니다. 외국은 아파트보다는 정원이 있는 주택에서 많이 살고 있는데 정원을 꾸미는 일반적인 도구가 고작 꽃삽이었습니다. 그러니 한국의 호미를 한 번이라도 사용해 본 미국인들은 마치 신세계를 접한 듯한 반응입니다. 호미를 사용해 본 자신의 경험담을 SNS를 통해 알리면서 어메이징과 원더풀을 외쳤습니다.

　여인은 양손의 소매를 접어 올렸고 치맛자락은 위로 올려 허리춤에 찔러 넣었습니다. 그 아래로는 속바지를 입고 있는데 속바지도 무릎 아래까

자비와 하심 ― 나와 당신의 평안을 그리다

지 올려 단단히 묶었습니다. 종아리의 단단한 근육이 보이고 발은 짚신으로 감싸고 있습니다. 그 주위로 파릇파릇한 봄나물들이 농부의 손길을 기다리고 있습니다. 현대인의 시각으로는 별로 특별할 것 없는 어느 시골 아낙의 평범한 모습의 풍속화입니다. 하지만 이 그림이 그려진 18세기를 고려하면 그리 평범한 그림이 아님을 알 수 있습니다. 일단 그림의 주인공이 한 명의 여성입니다. 조선 후기 회화에서 주인공을 여성 단독 샷으로 내세우는 그림은 그리 흔하지 않습니다. 심사정의 〈연당의 여인〉, 신윤복의 〈미인도〉 같은 몇몇 작품만이 있을 뿐입니다. 그중 여인의 뒷모습을 그린 작품은 윤용의 할아버지인 윤두서가 그린 〈채애도〉와 〈협롱채춘〉 뿐입니다.

여인은 나물을 캐다 허리를 세운 채 오른쪽 어딘가를 바라보고 있습니다. 여인은 어디를 보고 있을까요? 함께 나온 아이를 바라보고 있을까요? 어디선가 들려오는 새소리를 향하고 있을까요? 아니면 앞으로 일해야 할 넓은 땅을 보고 있을까요? 여러 가지 상상을 불러일으키지만 분명한 것은 화가는 여인의 강인함을 표현하고 싶어 했다는 점입니다. 머리에 단단히 묶은 수건, 야무지게 들고 있는 날 선 호미, 씩씩한 옷 갖춤, 단단한 종아리 근육 등 어떤 힘겨움도 견뎌내겠다는 당찬 여성의 의지가 300여 년이 흐른 지금도 화면 밖으로 뿜어 나오고 있습니다.

조선 후기의 여성의 삶은 매우 고단하였습니다. 양반들도 엄격한 성리학의 잣대로 여성들의 삶을 억압하였습니다. 그런 사회적 차별에 서민 여성들의 삶은 빈곤까지 더해져 끝없는 노동에 시달려야 했습니다. 무시무시한 시집살이에 빨래, 바느질을 비롯한 가사노동과 많은 제사음식 준비까지

한시도 쉴 틈이 없었습니다. 농사일도 피할 수 없고, 거기에 들밥도 준비해야 합니다. 하지만 먹을 것은 늘 부족하기만 합니다. 살림살이가 부족한 형편에 이 계절 땅 위에서 올라오는 봄나물을 그냥 지나칠 수 없습니다. 먹을수 있는 것이라면 소나무 껍질도 벗기던 우리 아니었습니까? 그렇게 나물을 캐던 중 허리를 펴고 그림처럼 넓은 땅에 펼쳐진 나물들을 바라봅니다. 아직 캐야 할 많은 봄나물만큼 어깨가 무거워집니다. 하지만 육체적으로 힘든 것은 아무것도 아닙니다. 주린 배로 엄마를 기다리고 있을 아이들 생각에 들고 있는 호미를 다잡아봅니다. 여기서 아낙이 캐는 것은 단지 나물만이 아닙니다. 가족들의 삶과 희망도 함께 캐는 것입니다. 아무리 삶이 고단해도 내 아이들만은 지키겠다는 의지가 솟아오릅니다. 그런 모습을 화가는 멀리서 지켜보고 마음에 담아 종이에 그렸습니다.

이 작품을 그린 화가는 선비화가 윤용입니다. 그림 속에 쓰인 '군열君悅'은 윤용의 자字입니다. 윤용은 국보 제240호 〈자화상〉을 그린 공재 윤두서의 손자이고 아버지 윤덕희도 선비화가였습니다. 그래서 그림 실력은 집안 내력이었으며 남종문인화를 기반으로 한 사실적 묘사를 중시하는 화풍을 이어 받았습니다. 할아버지 윤두서가 최초로 풍속화를 개척했는데 그런 화풍이 계속 이어졌음을 확인할 수 있습니다. 윤선도의 증손이지만 중앙 정계에 진출할 수 없는 윤두서는 당시에 드문 인권 옹호주의자였습니다. 가난한 주민들을 구휼하는 데 앞장섰고 집안 노비들에게도 이름을 불러주었으며 노비의 자식이 무조건 노비가 되는 것에 반대하여 노비문서를 불태우기도 하였습니다. 그래서 〈채애도〉처럼 노동하는 여성이 주인공인 풍속화도 그

윤두서, 〈채애도〉
18세기 초, 모시에 먹, 30.4×25cm, 해남 윤씨 종가

릴 수 있었던 것입니다.

그런 가풍은 윤용에게도 이어져 가난한 농부 여인을 이처럼 따뜻한 시선으로 바라볼 수 있었을 것입니다. 윤용은 33세 젊은 나이로 요절하여 40~50대 절정기 작품을 접하지 못하는 것이 안타깝습니다.

해월 최시형 선생은 "밥 짓고 밥 먹는 일이 가장 으뜸가는 제사"라 했습니다. 불교 경전에는 마음이 괴롭고 살기 힘들다고 토로하는 중생들에게 부처님은 "당신은 무얼 먹고 사느냐?"라는 질문을 던졌다고 합니다. 인생의 고민을 해결하기 위해 어떤 음식을 어떻게 먹는지를 먼저 물었다는 겁니다. 그래서 불교 삼장三藏에 음식 이야기가 빠짐없이 등장합니다. 우리가 잘 알고 있는 붓다와 수자따의 유미죽 이야기에서 붓다의 음식에 관한 생각을 알 수 있습니다.

"내가 단단한 음식을 먹고 힘을 회복하면서 나는 감각적 쾌락과 불선법으로부터 벗어나게 되었다."
- 『맛지마 니까야』 중에서

그만큼 좋은 음식으로 건강한 생활을 유지하는 것은 중요한 문제입니다. 건강하게 잘 먹는 것만으로도 몸과 마음이 건강해질 수 있습니다. 이처럼 밥이 하늘이고 부처인 것입니다. 우리 산과 들에서 자란 건강한 봄나물 등을 통해 우리 스님들, 대중들 모두 건강해지시기를 기원 드립니다.

질병과 액운을 벼락도끼로 번쩍

+++

김덕성 〈뇌공도〉

오랜 장마가 끝났다 싶더니 큰 태풍이 연이어 한반도로 몰려왔습니다. 태풍의 위력도 매우 드물게 강력하여 많은 비와 강풍, 벼락을 동반하였습니다. 요즘은 이상기후의 영향으로 이상하리만치 강력한 태풍이 자주 발생하는 것 같습니다. 전문가들 이야기로는 지구온난화의 영향으로 적도 부근의 해수면의 온도가 다른 해보다 더 높아서 태풍이 더 자주 발생하고 더 강력해진다고 합니다. 참으로 환경문제는 인류 공통의 숙제임이 분명한 것 같습니다.

비바람이 몰아치고 벼락으로 하늘에 섬광이 번쩍이면 잘못한 일도 없는데 괜히 가슴이 두근거립니다. 간혹 산과 들에서 사람이 벼락을 맞았다는 뉴스를 접하면 정말 운도 참 없다는 생각을 하면서도 그 사람은 무슨 잘못을 했을까 싶기도 합니다. 고대 사람들은 천둥과 벼락은 신들의 벌이라고 생각하였습니다. 조선시대에도 그런 생각이 이어져 『조선왕조실록』

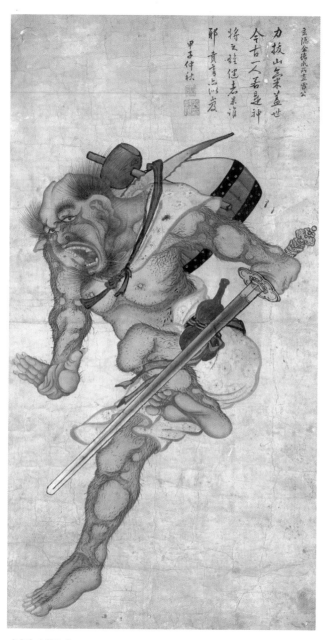

力拔山氣蓋世
今古一人善是神
將軍猛健若果誰
郎貴音此州老

甲子仲秋

雲陽金德成六畫高公

자비와 하심─나와 당신의 평안을 그리다

김덕성, 〈뇌공도〉
18세기 후반, 종이에 채색, 136×70cm, 국립중앙박물관

에서 천둥과 번개를 지칭하는 뇌전雷電 관련 기록이 무려 1,096개나 기록되어 있습니다. 조선의 왕들은 기상이변은 천변재이(天變災異, 하늘에서 생기는 변고와 재앙이 되는 괴이한 일)라 생각하여 두려워했습니다. 그리고 기상이변이 발생하면 신하들은 왕에게 하늘의 경고라며 더욱 몸과 마음을 닦고 잘못을 되돌아볼 것을 상소하기도 하였습니다. 조선시대 사람들은 두려움이 생기면 그 두려움의 대상을 신격화시키곤 했습니다. 이는 호랑이는 '산신'으로, 천연두는 '마마'로 신격화했던 것과 유사합니다. 그렇게 뇌전을 두려워하며 신격화한 것이 '뇌공雷公'이며 이를 그림으로 표현한 작품이 〈뇌공도雷公圖〉입니다.

김덕성의 〈뇌공도〉는 뇌공을 그린 귀한 작품입니다. 그림을 자세히 살펴보면 범상치 않은 모습의 인물이 오른쪽 다리는 아래로 향하고 왼쪽 다리는 들고 있습니다. 상반신은 천의 또는 조백으로 보이는 천을 두른 채 거의 나신이고 하의는 짧은 반바지 차림입니다. 허리춤에는 호리병을 매달고 있고 왼손은 칼을 잡고 있으며 오른손은 손바닥을 펼친 채 아래를 향해 힘껏 뻗고 있습니다. 머리카락은 위에는 거의 없고 옆에만 짧게 있으며 눈은 묘하게 치켜뜨고 있고 입은 큰소리를 내듯 크게 벌리고 있습니다. 등에는 북을 매달고 있어 천둥의 신임을 암시하고 있습니다. 어깨 위로는 망치 모양의 어떤 물체를 매달고 있습니다.

전체적으로 서양식 음영법이 적극적으로 사용되었고 금강역사나 신장상의 모습과 흡사합니다. 근육질의 몸에서 풍기는 강한 힘과 기묘한 얼굴, 역동적인 자세, 망치 모양의 도구 등에서 인간과는 다른 신격화된 인물임을 알 수 있습니다. 이 인물은 바로 뇌신雷神, 즉 천둥과 벼락의 신입니다.

우리나라에서 뇌신은 주로 불화에서 볼 수 있는데 양산 통도사 〈팔상도八相圖〉6면 수하항마상樹下降魔相 중앙에도 뇌신이 등장합니다. 불화에서 뇌신의 등장은 산신이나 조왕신처럼 토속신이 불교에 습합된 경우입니다.

통도사 팔상도에 등장하는 뇌신은 새의 얼굴에 몸은 사람으로, 인두조신人頭鳥身의 가릉빈가迦陵頻伽와는 반대이고 팔이 없는 가릉빈가와 달리 두 팔이 있으며 겨드랑이 날개가 있습니다. 두 손에는 그림과 같은 망치 모양의 물건을 들고 있습니다. 이 물건의 정체는 무엇일까요? 이 물건은 망치가 아니라 정확히는 뇌공신의 지물인 도끼, 즉 뇌부雷斧입니다.

조선시대 사람들은 벼락이 떨어진 곳에서 발견한 돌도끼를 벼락도끼라고 불렀습니다. 천둥과 번개를 다스리는 신의 도끼라는 뜻이 담겨 있는 이름입니다. 이 벼락도끼가 바로 뇌신의 지물이자 나쁜 기운을 물리치는 신비로운 능력이 있는 영약이라고 여겼습니다. 중국 명나라 때 의학서《본초강목本草綱目》에는 다양한 벼락도끼의 약효에 대해 기술되어 있으며 이런 인식은 조선에도 전해져『조선왕조실록』전기에만 7번이나 등장합니다.

> "(도끼를) 베개 속에다 넣고 자면 마귀 꿈을 없앨 수 있고, 어린애에게 채워주면 놀란 기운이나 사악한 기운을 물리친다. 임신한 부인이 갈아먹으면 아이를 빨리 낳게 한다."
> – 세종실록 23년(1441년) 5월 기사

15세기 문인 이육은 그의 문집『청파집』에서 "별이 떨어져 돌이 되고,

통도사〈팔상도〉중 수하항마상 상단 뇌공신

벼락치고 천둥이 울려 돌을 얻으니 칼 같기도 하고 도끼 같기도 하다."라고 언급하기도 했습니다. 조선 중기 선비화가 윤두서尹斗緖가 남긴〈격호도擊 虎圖〉에도 뇌신이 등장하는데 역시 벼락도끼를 들고 있습니다. 뇌신이 도 끼를 지니고 있는 모습이 나타나기 시작한 것은 8세기경 중국의 당唐나라 때입니다. 중국 송대의 학자 채원정은 벼락과 돌과의 관계에 대해서는 "벼 락도 불기운이다. 불(火)이 다 타면 흙(土)이 되고 흙이 뭉쳐져서 돌(石)이 되는 것이 바로 그 이치다."라고 기록하였고 이런 문화코드는 우리나라에 도 전해져 돌도끼가 꾸준히 뇌신의 지물로 여겨진 것입니다. 김덕성의〈뇌 공도〉에서는 벼락도끼(뇌부雷斧)뿐 아니라 벼락칼(뇌검雷劍)까지 들고 있으 니 그 신통력을 더욱 강조했다고 볼 수 있습니다.

그림의 우측 상단의 제사는 다음과 같습니다.

"현은 김덕성이 그린 뇌공도이다. 산을 뽑을 것 같은 힘과 세상을 다 덮는 기운이 역대 최고이니 이처럼 웅건한 신장이 과연 누구인가. 맹분孟賁과 하육夏育과 같은 장사라 하더라도 이에 이르지는 못하리라. 갑자년(1804) 8월"

김덕성(金德成, 1729~1797)의 본관은 경주慶州, 호는 현은玄隱으로 사정司正 김두근(金斗根)의 아들이며 화원 남리 김두량(金斗樑)의 조카입니다. 조선 후기 궁중화원으로 활약하여 첨사僉使까지 올랐습니다. 그는 〈뇌공도〉뿐 아니라 〈신선〉, 〈풍우신도〉 등 여러 도교 신들을 입체적인 음영법을 이용하여 즐겨 그렸습니다.

김덕성의 또 다른 작품인 〈문창제군도〉는 김덕성의 필력을 잘 확인할 수 있는 작품입니다. 문창제군은 북두칠성의 국자 머리 바깥쪽에 위치한 여섯 번째 별을 신격화한 것으로 문학과 교육, 학문의 신이며 특히 과거를 치르는 사람들의 수호신으로 여겨졌습니다. 문창성은 일반적으로 '괴성魁星'이라고 불리며 붓과 벼루를 들고 오른쪽 다리를 번쩍 치켜들어 북두칠성을 차고 있는 듯한 형상으로 묘사됩니다. 김덕성은 이런 도교적 신을 소재로 한 작품으로 자신만의 영역을 확고히 하였습니다. 그의 〈풍우신도風雨神圖〉에 표암 강세황이 "필법과 채색법에서 모두 서양화법의 묘의를 얻었다."라고 화평을 쓸 정도로 그림 솜씨가 남달랐는데 〈뇌공도〉와 〈문창제군도〉가 그의 능력을 여실히 증명하고 있습니다.

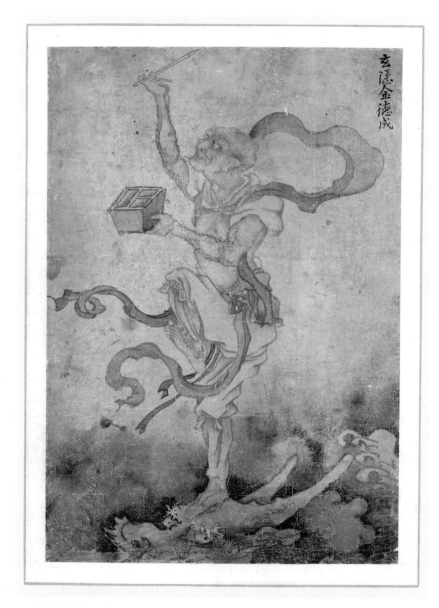

김덕성, 〈문창제군도〉,
종이에 채색, 33×23.3cm, 국립중앙박물관

김덕성이 이런 토속적인 신들에 주목한 이유는 아마도 복을 빌고 나쁜 기운을 막고자 하는 백성들의 염원을 잘 알고 있기 때문일 것입니다. 쏟아지는 빗줄기와 함께 천둥 번개가 내리치는 아찔한 순간에도 뇌공신이 나타나 사악한 기운을 물리쳐주고 임신한 부인의 순산을 돕는다고 여겼던 초긍정적이었던 우리 옛 어른들. 우리는 이제 그 지혜를 본받아 어렵고 힘든 일이 닥치면 마음속으로 벼락도끼를 떠올려 온갖 답답함과 한계의 벽을 과감히 내리쳐버렸으면 좋겠습니다.

큰 강은 말이 없소

+++

김홍도 〈신언인도〉

오로지 말을 조심하라.

함부로 남을 모략하지 말며

남의 잘못을 전하지 말며

남에게 상처 입히지 말며

듣지 않은 것을 들었다고 하지 말며

보지 않은 것을 보았다고 하지 마라.

악한 말은 자기도 해롭고

남에게도 해를 입힌다.

- 『대장엄론경大莊嚴論經』

인생을 살면서 정말 조심해야 할 것 중 하나가 바로 말입니다. 우리나라에는 "말 한 마디로 천 냥 빚을 갚는다."는 속담이 있듯이 말을 잘 사용하면 큰 복으로 돌아오지만 잘못 사용하면 그 말이 칼과 독으로 자신에게 돌아옵니다.

우리나라에서 가장 험악한 말을 주고받는 곳이 정치판인데 특히 선거철만 되면 더욱 심해집니다. 유권자 입장에서 듣다보면 정말 너무한다는 생각이 들 정도로 상대를 비난을 넘어 비방에 가까운 말을 아무렇지 않게 쏟아냅니다. 저는 그런 흉한 말을 들을 때마다 '저 말 빚을 어찌 다 받으려고 하나' 걱정스럽습니다. 그런 과보 때문인지 선거 결과를 보면 막말을 많이 한 사람이 대부분 낙선을 하는 경우가 많은 것 같습니다. 말에 대한 준엄함을 생각할 때마다 떠오르는 그림이 한 점 있습니다. 바로 단원 김홍도의 29세 때 작품인 〈신언인도愼言人圖〉입니다.

어떤 인물이 긴 도포를 입고 족좌 위에 서서 두 손을 모은 아주 단정한 자세로 서 있습니다. 옷의 필선은 강약의 변화가 많지 않고 먹물도 아주 아껴 갈필渴筆로 그렸습니다. 머리는 앞머리를 깎은 변발로 청나라 스타일이고 얼굴은 생기가 없으며 입은 굳게 봉해져 있습니다. 옷도 우리 한복과는 조금 다른 청나라 선비 스타일입니다. 옷의 외곽선, 안쪽 주름, 옷고름, 사각형의 족좌에서 직선 위주의 단순하면서도 엄숙하고 조심스러운 필선이 인상적입니다. 이런 선들은 우리가 많이 보았던 단원 풍속화의 옷 주름선과 비교해 보면 그 차이가 하늘과 땅입니다. 아마도 이 선은 주인공인 인물의 성격에 맞춰 그렸기 때문일 것입니다. 그림 위에 적힌 글을 읽지 않아도

인물의 단정함과 엄숙함, 과묵함 등이 전해져옵니다. 인물 위로는 제법 많은 글이 예서체로 단정히 적혀 있습니다. 글 앞 오른쪽 위에 두인頭印은 '筆精竗入神'인데 그 아래 누군가가 친절하게도 '筆精竗入神 豹巖圖章(필정묘입신 표암도장)'이라 적어놓아 이 글의 주인공은 표암 강세황(姜世晃, 1713~1791)임을 알 수 있습니다. 글이 아주 명문이라 다 소개하고 싶지만 지면상 약간 생략해서 적어봅니다.

김홍도, 〈신언인도〉
1773년, 종이에 수묵, 115.5×57.4cm,
국립중앙박물관

"이는 옛적에 말을 삼가한 인물이다. 경계할지어다. 말을 많이 하지 말라. 말이 많으면 실패가 많다. 일을 많이 벌이지 말라. 일이 많으면 우환이 많다. 안락하면 반드시 경계하라. 후회할 일을 하지 말라. 무슨 다칠 일이 있으리오 말하지 말라. 그 화가 장차 오래 갈 것이다. 무슨 해가 있으리오 말하지 말라. 그 화가 장차 크리라. 듣지 못할 것이라고 말하지 말라. …(중략)… 무슨 다칠 일이 있으리오 말하지 말라. 재앙의 문이다. 강함으로 밀어붙이는 자는 죽음을 얻지 못한다. 이

기기를 좋아하는 자는 반드시 그 적수를 만난다. …(중략)… 무릇 큰 강이 비록 아래에 있기는 하지만 모든 개울보다 긴 것은 그것이 낮은 때문이다. 하늘의 도는 알지 못하나 항상 착한 사람과 함께하는 것이다. 경계할지어다. 1773년 8월 포암 강세황이 써서 좌청헌께 드린다.”

첫 문구는 그림의 인물이 ‘신언인’ 즉 ‘말을 삼가는 사람’이라는 말로 시작하여 말을 많이 하지 말고, 일을 많이 벌이지 말고, 안락을 경계하고 후회할 일을 하지 말라며 당부하고 있습니다. 그리고 ‘무슨 다칠 일이 있으라고 말하지 말라’를 여러 차례 강조하며 재앙의 문이라고까지 지적합니다. 그리고 군자의 도리와 성품, 즉, ‘말을 삼가고 몸을 낮추라’는 당부입니다. 이 글은 공자와 그 제자들의 언행과 사적을 기록한 『공자가어孔子家語』 「관주觀周」에 나오는 글을 바탕으로 강세황이 쓴 글입니다.

관주의 내용은 어느 날 공자가 주周나라의 태조 후직后稷의 사당을 찾았을 때의 일화로 공자가 묘당 계단을 오르다 돌계단에 서 있던 금인(사람 모양의 조각상)을 보고 걸음을 멈췄는데 금인을 살펴보니, 입을 세 번 감아두었으며 그 등에는 “옛날의 신언인이다(古之愼言人也)”라는 명문(銘文)과 위 내용이 적혀있었다고 합니다. 강세황은 그 이야기를 그림에 적어놓은 것입니다. 결국 그림의 인물은 사람이 아닌 조각상이고 이 조각상을 통해 강세황은 좌청헌에게 말과 행동을 조심할 것을 당부한 것입니다. 왜 김홍도가 인물의 표현을 무척 딱딱하고 엄정하고 진지하게 그렸는지 이해가 갑니다. 사람이 아닌 인물상이니 이처럼 딱딱하게 표현한 것입니다.

글과 그림을 받은 인물은 조선 후기 남인계 문신 해좌 정범조(海左 丁範

祖, 1723~1801)로 좌청헌은 원주에 있는 재실齋室 당호堂號입니다. 정범조는 문장이 뛰어나 영·정조 시절 총애를 받으며 강세황, 허필, 김홍도와 가까웠고 다산 정약용의 집안어른이기도 합니다. 이 작품이 만들어진 1773년은 강세황에게 매우 뜻 깊은 해입니다. 60세까지 벼슬길이 막혔던 강세황에게 영조의 배려로 종9품 참봉으로 벼슬길에 오른 해입니다. 그 후 한성판윤까지 승승장구하니 그 출발이 바로 61세인 1773년입니다.

반면 정범조는 1759년 진사시 합격, 1763년 증광 문과 갑과로 급제 후 순탄한 관직생활을 하던 중 1773년 이조좌랑에 제수되고도 어명을 하루 지체했다는 이유로 갑산으로 정배되는 사건이 벌어집니다. 사실은 어명을 전달하는 사람의 잘못 때문에 발생한 일이어서 4개월 만에 유배에서 풀려났지만 유배를 갈 때는 얼마나 황당하고 억울했겠습니까? 이런 사건이 발생하자 10살 선배인 강세황이 혹시나 임금과 조정을 원망하는 말이나 행동을 할까 걱정되어 이 그림과 글을 전했던 것으로 추측됩니다. 그러므로 이 그림에는 옛 어른들의 벗을 걱정하는 아름다운 마음이 녹아있는 것입니다.

다른 사람에게 말과 글로 상처를 주고 자신이 잘 되길 바란다는 것은 어불성설입니다. 선인선과善因善果 악인악과惡因惡果. 인과응보는 한 치의 오차도 없어서 다른 사람을 괴롭히면 어떤 형태로도 그 과보를 돌려받습니다. 우리 불교에서는 그 무서움을 알기에 천수경 첫머리가 "정구업진언(淨口業眞言, 입으로 지은 업을 깨끗이 하는 참된 말)"으로 시작합니다. 또 법정 스님은 "세 치의 혓바닥이 여섯 자의 몸을 살리기도 하고 죽이기도 한다."고 하였습니다.

시왕도나 명부계 불화에서도 남을 중상모략하는 등 입으로 죄를 지은

〈시왕도〉송제대왕 부분
국립중앙박물관

사람은 혀를 길게 빼서 땅에 말뚝으로 고정시킨 후 그 위에서 소가 쟁기질을 하는 무서운 형벌을 받는 것으로 묘사됩니다. 국립박물관 소장 〈시왕도〉 중 송제대왕도에서는 그 무시무시한 형벌의 모습이 생생히 그려져 있습니다. 살아오면서 자신도 모르게 많은 잘못을 하는데 가장 흔한 잘못이 바로 말로 인한 잘못입니다. 옛일을 회상하면 타인에게 상처가 될 말을 아무렇지도 않게 쏟아냈던 부끄러운 장면이 떠오릅니다. 만약 그 사람을 다시 만난다면 지금이라도 용서를 빌고 싶습니다. 김홍도의 〈신언인도〉는 비록 구겨진 자국과 변색 등 보존상태가 좋지 않지만 자기도 모르게 말로 타인에게 상처를 주며 살고 있는 건 아닌지 돌아보게 하는 거울 같은 그림입니다.

당신이 아름다운 얼굴을 원한다면

+++

작자미상 〈오명항 초상〉

2020년은 COVID-19가 전 세계를 강타하였습니다. 전 세계 환자가 없는 나라가 없을 만큼 팬데믹이 오고 말았습니다. 세계 곳곳에서 수많은 사람들이 사망했으며 의료체계가 붕괴되었습니다. 또 도시 봉쇄로 경제 활동이 급격하게 위축되며 경제는 나락으로 떨어졌습니다. 2021년부터는 다행히도 백신과 치료제가 개발되어 각 국가별 대응이 한층 좋아졌습니다. 우리나라도 예외없이 많은 감염자가 발생했고 지금도 변이 바이러스로 인해 확진자가 계속 쏟아지고 있지만 방역당국의 신속한 대응과 의료진의 헌신, 국민들의 합심으로 상대적으로 다른 나라보다 사망자가 많이 나오진 않았습니다. 다만 몇몇 나라에서는 백신으로 조금 나아진 상황에 방심하여 제대로 된 방역조치 없이 성급히 방역체제를 완화하여 그로인해 폭발적인 확진자가 발생하기도 했습니다. 가장 안타까운 점은 의료체계가 상대적으로 취약하고 경제적 문제로 백신과 치료제를 충분히 확보하지 못한 나라들이 큰 피해를 입은 점입니다. 환자들은 넘쳐나는데 제대로된 치료도, 약

도 부족하다는 외신기사를 보고 참 마음이 아팠습니다.

동서양을 막론하고 고대와 중세시대에는 여러 가지 전염병이 창궐하여 수많은 생명을 잃는 경우가 아주 많았습니다. 14세기 유럽과 중국에서는 흑사병으로 큰 고통을 겪기도 하였는데 3년 동안 유럽 내 사망자만 2천만 명이 넘었습니다. 우리나라도 고대부터 근대까지 기근과 전염병이 자주 급습하여 엄청난 사망자가 발생하였습니다. 그렇게 큰 피해를 준 전염병 중에서도 가장 조선을 공포에 떨게 했던 질병은 두창(천연두)이었습니다.

두창은 먼저 심한 열이 나면서 피부에 물집이 생기고 고름이 차고 나중에 딱지가 떨어지면서 피부에 흉터를 남깁니다. 그래서 두창을 앓고 다행히 회복된다 해도 평생 흉터를 갖고 살아야 합니다. 조선시대 초상화를 보면 두창 흉터, 일명 곰보 자국이 고스란히 남아있는 초상화를 자주 볼 수 있습니다. 그중 〈오명항 초상 吳命恒 肖像〉은 특히 곰보 자국이 가장 선명히 남아 있는 작품입니다.

오명항(吳命恒, 1673~1728)은 조선 후기 문신으로 본관은 해주, 호는 모암·영모당. 소론에 속한 인물로 이조좌랑과 경상도, 강원도, 평안도 관찰사를 역임하였습니다. 1724년 영조 즉위 후 사직했으나 정미환국丁未換局으로 소론이 득세할 때 이조, 병조판서를 지냈습니다. 다음해 이인좌의 난이 일어나자 의금부판사 및 사도도순무사四道都巡撫使로 반란을 진압한 공으로 분무공신으로 책봉됩니다. 다음의 초상화는 1728년에 그린 시복본時服本으로 시복을 입고 관모를 쓴 모습입니다. 그러나 화려한 분홍빛 옷

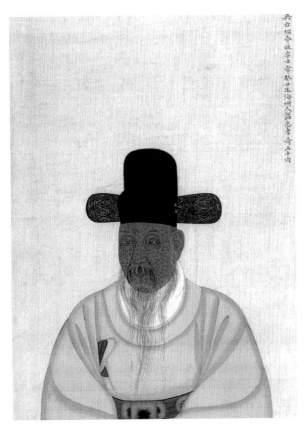

작자미상, 〈오명항 초상〉
1728년, 비단채색, 51.2 ×39.5cm, 일본 텐리대학교도서관

〈오명항 초상〉 얼굴 부분

과는 너무나 대조적인 검은 얼굴, 얼굴 전면을 덮고 있는 곰보자국이 먼저
눈에 들어와 그동안 익숙한 위엄 있는 모습의 초상화와는 너무나 다른 모
습입니다. 조선시대 회화 중 얼굴빛이 검게 보이는 작품이 종종 있는데 이
는 물감의 변색으로 생긴 현상이지만 이 작품은 변색이 아니라 원래부터
검게 그린 것입니다. 이 작품을 검토한 피부과 전문의는 얼굴이 검은 이유

가 간경변증의 말기 증상인 흑색황달黑色黃疸이라고 밝혔습니다. 즉 임종이 얼마 남지 않은 모습이란 것입니다. 그래서인지 오명항은 작품이 그려진 해에 사망하였습니다. 더욱 놀라운 부분은 얼굴 전체 남은 곰보자국입니다. 그가 어릴 적 얼마나 힘든 생사의 고비를 넘겼는지 여실히 보여주고 있는 것입니다.

조선시대 두창痘瘡이 얼마나 무서운 질병이었는지 『조선왕조실록』에 두창 기록만 50여 회가 등장하는데 실록은 한양을 비롯한 경기도에 크게 유행한 것과, 전국적인 대유행 경우만 기록된 점을 감안하면 실제로는 훨씬 자주 발생했음을 짐작할 수 있습니다. 두창은 치명률이 15~40퍼센트인 대두창과 치명률이 1퍼센트 미만인 소두창이 있는데 조선에서는 소두창이 있었는지는 분명치 않으나 발병 후 사망률이 높았던 것으로 보아 대두창이 자주 유행했던 것은 확실합니다.

일제강점기 통감부의 기록이나 서양 선교사들의 기록에 의하면 왕실의 사망률이 18~32퍼센트에 이르렀다니 민간은 말할 것도 없이 참혹한 수준이었습니다. 현재는 한국인 사망 원인이 대부분 심장마비나 암 같은 질병이지만 조선 후기에는 사망 원인의 1위가 두창이었으니 우리 선조들에게는 공포 그 자체였을 것입니다.

두창이 이렇게 오랫동안 유행되었으나 이 원인을 임신기에 태중에서 더러운 액에 의해 생겨난 것이라 믿었기에 누구나 피할 수 없고 한 번쯤 걸리는 병으로 인식되었기에 제대로 된 치료법이 개발되지 못했습니다. 그

래서 조선의 천재 중 한 명인 다산 정약용도 『의령醫零』이란 의학서에서 두창을 예방하는 방법으로 두더지 즙이나 삶은 달걀을 분에 빠트려 우수雨水에 먹으면 태원의 독을 해독할 수 있다고 다소 비과학적인 방법을 주장했을 정도입니다. 물론 정약용은 나중에 인두법人痘法과 우두법牛痘法을 처음으로 도입하여 두창 퇴치에 크게 공헌을 합니다. 민간에서는 대부분 굿이나 두신痘神에 대한 제사 등으로 피해를 막아보려 했으나 큰 효과를 보진 못하였습니다. 이처럼 임금, 사대부뿐 아니라 조선시대 모든 부모들의 최대 관심사는 두창으로부터 자식을 지키는 것이었으며 그러한 노력은 18세기 말 중국에서 들여온 인두법과 우두법을 통해 서서히 효과를 보다가 19세기 중반부터 지석영 등의 노력으로 우두접종이 보급됩니다. 20세기 초 강제접종으로 거의 사라져 1959년 마지막 환자를 끝으로 두창의 퇴치에 성공합니다. 이처럼 모든 병은 그 원인을 알면 치료법도 개발되고 결국 인류는 질병의 도전에서 승리를 하는 역사를 반복하는 것입니다.

두창이 무서운 점은 흉터가 남는다는 것입니다. 그래서 태조 이성계 어진에는 곰보자국이 남아 있고 이런 흉터는 우리나라 초상화 중 73점에서 확인할 수 있습니다. 이 수치는 전체 초상화의 14퍼센트나 될 만큼 많은 수의 초상화에서 흉터가 발견됩니다. 우리나라 초상화 중에는 곰보자국 외 희귀병이 발견된 경우도 있습니다. 바로 〈송창명 초상〉입니다.

송창명(宋昌明, 1689~1769)은 영조 때 문신으로 주로 사헌부, 사간원의 주요 직책을 거쳐 대사헌, 대사간까지 역임한 고위직 인물입니다. 의복은 〈오명항 초상〉과 같은 시복을 입고 역시 무늬가 있는 단령을 꽂은 관모를 착

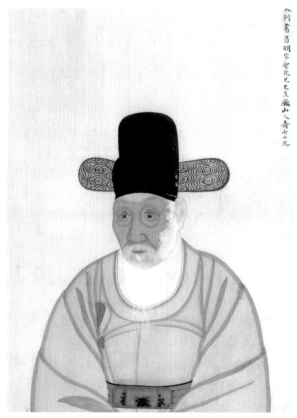

작자미상, 〈송창명 초상〉
18세기 중엽, 종이에 채색, 50.1×35.1cm, 일본 텐리대학교도서관

용했습니다. 갸름한 얼굴형에 눈썹은 많이 빠져 희미하고 눈 주위가 마치 렌즈가 동그란 안경을 쓴 것처럼 움푹 들어갔습니다. 팔자 주름이 선명하고 수염은 백발이니 연로함을 알 수 있습니다. 가장 특이한 부분은 흑색황달로 인해 검은색 얼굴의 〈오명항 초상〉과 반대로 왼쪽 뺨과 턱, 귀, 이마 위 부분이 흰색으로 칠해졌다는 점입니다.

　왜 얼굴의 일부를 흰색으로 표현했을까요? 얼굴이 두 가지 색으로 그려

져 마치 색을 올리다 중단한 것 같지만 의도적으로 그렇게 그린 것입니다. 그 이유는 송창명이 현대의학적 병명으로는 '백반증'이라는 피부병을 앓고 있기 때문입니다. 백반증은 정상 피부가 검게 변했다가 다시 흰색으로 변하는 '경계과색소침윤(境界過色素浸潤, Marginal hyperpigmentation)'이라는 탈색 현상이 나타납니다. 백반증은 생각보다 흔한 질환으로, 전체 인구 중 0.5~2퍼센트 정도에게 나타나며 인종, 지역의 차이와 상관없이 발생한다고 합니다. 백반증은 팝의 황제 마이클 잭슨이 앓았다고 알려져 일반인들에게 유명해진 병입니다. 마이클 잭슨은 죽기 전부터 백인처럼 보이기 위해 피부 미백치료를 받았고 그 후유증으로 괴로워했다는 등 여러 의혹에 시달려야 했습니다. 사망 후 확인된 그의 몸은 흑인이라고는 생각할 수 없을 만큼 하얗게 변했다고 합니다. 이런 백반증으로 송창명의 얼굴도 점차 하얗게 물들어 가는 중인 것입니다. 백반증은 외관상의 이유로 삶의 질이 많이 낮아집니다. 특히 고위 언관으로 임금을 직접 대면해야 하는 직책을 감안하면 송창명은 매우 괴로웠을 것입니다.

〈송창명 초상〉의 백반증과 〈오명항 초상〉의 흑색황달의 병증임을 찾아낸 분은 피부과 전문의로 전 가천대의대 총장을 지내신 이석낙 선생님입니다. 선생님은 의사로서 대학총장 은퇴 후 다시 미술사학을 공부하여 초상화 연구로 박사학위를 취득한 미술사학자입니다. 그는 〈송창명 초상〉에 대한 국제학회에 발표한 논문으로 〈송창명 초상〉이 백반증이 표현된 세계에서 가장 오래된 기록임을 인정받아 한국 미술사학계의 초상화 연구의 깊이를 더하였습니다.

요즘 사회적으로 가장 큰 화두는 아름답게 늙는 것입니다. 전 미국 대통령 링컨은 "40대면 자기 얼굴에 책임을 져야 한다."고 말한 이유도 결국 아름답게 나이 들어감을 강조한 것입니다. 그렇다면 어떻게 살아야 아름답게 늙을 수 있을까요? 저는 두 초상화에서 보여주듯이 자신의 삶에 정직하고, 솔직하며, 최선을 다해 살아간다면 그것이 아름다운 삶이 아닐까 싶습니다. 거기에서 한발 더 나아간다면 세상을 있는 그대로 바라보며 무관심도 버리고 집착과 욕심도 버린다면 더할 나위 없을 것입니다. 『월간 해인』 편집장을 오랫동안 역임하신 원철 스님의 글이 새삼 가슴을 두드립니다.

"얼굴부자는 성냄, 어리석음, 탐욕, 일체의 번뇌가 사라진 아름다운 얼굴. 세상 돌아가는 원리인 불교의 연기緣起와 중도中道를 알면 평상심도 유지할 수 있고 얼굴도 아름다워질 수 있습니다."
– 원철, 『아름다운 인생은 얼굴에 남는다』 중에서

발을 담그고 욕심을 씻는다

+++

이행유 〈노승탁족도〉

장마전선이 오르락내리락하면서 비를 뿌리니 햇볕은 변화무쌍하고 바람도 많이 부는 초여름 날씨입니다. 절기상으로 소서小暑가 지났으니 이제 본격적인 무더위가 시작될 것입니다. 최근 들어 코로나19로 해외여행은 힘든 상황이니 모두 국내여행으로 휴가 계획을 세운다고 합니다. 그래서 벌써 강원도와 제주도 등 유명 여행지의 숙박시설은 전부 예약이 끝났다는 소식도 들려옵니다.

저는 서울에서 태어나고 자라 여름 놀이를 떠올리면 바다보다는 계곡이 먼저 떠오릅니다. 어릴 적 동네 아이들과 작은 개울에서 올챙이, 가재 잡으며 놀던 기억이 남아있어 그런가 봅니다. 계곡의 물놀이가 떠오르면 자연히 연상되는 그림들이 있습니다. 조선시대 문인들이 아주 좋아했던 〈탁족도〉 그림들입니다. 우리나라 옛 어른들은 무더위가 기승을 부리는 한여름에 피서의 일종으로 계곡물에 발을 담그는 '탁족濯足'을 즐겼습니다. 그런 모습을 그린 그림을 〈탁족도〉라 하는데 〈탁족도〉는 중국 북송 이후

044

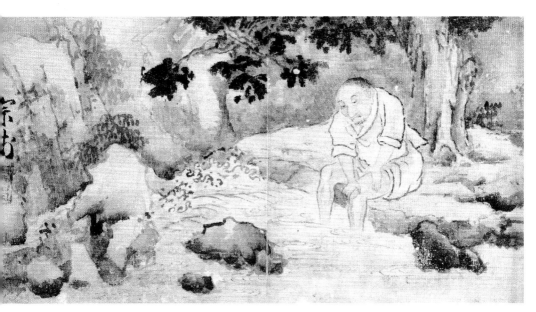

이행유, 〈노승탁족도〉
18세기, 비단에 담채, 14.7×29.8cm, 국립중앙박물관

고사인물도高士人物圖의 주요 화제畫題 중 하나입니다. 그런 문화가 우리나
라에도 이어져 여러 점의 탁족도가 남겨졌습니다. 형식은 대개 개울에서
발을 씻고 있는 선비의 모습으로 선비를 시종하는 동자가 함께 그려지기
도 합니다. 이번에는 여러 〈탁족도〉 중 선비가 아닌 스님의 탁족 모습이 그
려진 〈노승탁족도老僧濯足圖〉를 감상해 보겠습니다.

　배경은 나무가 울창한 어느 깊은 산속 계곡입니다. 굵은 나무 한 그루
가 서있고 물오른 잎이 무성한 가지가 옆으로 길게 펼쳐지는데 그 아래 머
리카락을 짧게 깎은 스님 한 분이 개울에 발을 담그고 앉아 있습니다. 의복

이 가사 장삼이 아니니 스님이 아닐 수 있다고 생각할지도 모르겠지만 조선시대에 상투를 틀지 않고 머리카락을 저렇게 짧게 깎는 사람은 스님들밖에 없었습니다. 물 왼쪽으로 물보라가 일어나니 물은 우측에서 좌측으로 흐르는 모습인데 고요할 것만 같은 정적인 분위기에 생동감을 불어넣습니다. 스님 앞쪽 개울 건너에 낮지만 진하게 그려진 바위가 하나 있고 스님 우측 바로 아래도 진한 바위가 있습니다. 이 두 바위와 나무 기둥, 가지 끝 진한 잎을 선으로 그으면 사각의 공간이 만들어지는데 그 안에 인물을 배치했습니다. 주변 경물을 진한 먹으로 그리고 그 안에 인물 배치는 인물로 시선을 집중시키는 데 효과적입니다. 스님은 조용히 눈을 아래로 내려다보는 눈매와 소박한 옷이 인상적입니다. 스님은 양 손으로 좌측 무릎을 닦고 있는데 집중하고 있습니다. 좌측에는 깊은 계곡임을 암시하는 바위와 나무들이 있고 낙관은 '宗甫(종보)'라고 쓰고 붉은색 인장을 찍었습니다.

탁족은 일부 계층의 전유물이 아니라, 일반인들 사이에서도 널리 유행했던 여름 풍속 중 하나였습니다. 그러나 일반인들에게 탁족이 단순한 피서에 지나지 않았다면, 선비들에게는 피서의 차원을 넘는 특별한 의미를 지녔습니다. 즉, '발을 씻는다'는 것은 흐르는 물을 관조하며 마음을 다스리는 정신 수양이었으며, 풍진에 찌든 세상을 멀리하고 은둔하며 고답高踏을 추구하는 인격수양이나 처신 또는 은둔의 상징으로 해석되었습니다. 이렇게 탁족의 의미가 받아들여진 이유는 중국 고전 초사楚辭「어부사漁父詞」가 큰 역할을 했습니다.

"… 어부가 빙그레 웃으며, 노를 두드리며 노래하기를 '창량의 물이 맑으면 갓끈을 씻을 것이요, 창량의 물이 흐리면 발을 씻을 것이다'라고 하면서 사라지더니 반복해서 다시 말을 하지 못했다."

여기서 '갓끈'과 '발을 물에 씻는다'는 뜻은 세속에 얽매이지 않는 초탈한 삶을 비유한 것입니다. 하지만 이 노래는 사실 그렇게 좋은 의미는 아닙니다. 이 노래는 억울하게 쫓겨난 굴원屈原을 향해 어부가 부른 노래로, 세상의 맑고 흐림에 따라 이득을 챙기며 제 몸을 보호할 것이지, 어리석게 마음을 드러내어 쫓겨나고 말았다고 굴원을 조롱한 노래입니다. 결국 굴원은 멱라수汨羅水에 몸을 던져 자살로 끝을 맺습니다. 이러한 원래의 뜻과는 다르게 조선의 선비들은 유가적으로만 해석해서 모든 일은 스스로의 처신 여하에 달렸으므로 각기 수신修身에 힘써야 한다며 선비의 초탈함으로 변형하여 받아들인 것입니다. 대부분의 '탁족도'는 이런 유가적 해석으로 그려졌습니다. 이런 유가적 탁족도의 대표작이 바로 낙파 이경윤(駱坡 李慶胤, 1545~1611)의 〈고사탁족도〉입니다.

어느 선비가 가슴을 풀어헤친 채 다리를 꼬고 앉아 흐르는 물에 탁족을 즐기고 있습니다. 조선시대 화가들에게 큰 영향을 끼친 원대 초 화가인 전선(錢選, 1235~1305)의 〈탁족도〉를 비롯하여 명대 원체화풍[01]의 대표적 화가

01 원체화풍院體畫風: 궁중 수요에 맞춰 화원이 중심이 되어 궁중취향에 맞게 제작된 직업화가들의 화풍. 궁중의 유행도 시대에 따라 바뀌기 때문에 특정한 양식을 가리키는 것은 아니나, 궁중 취향에 맞게 대체적으로 사실성과 장식성이 강한 것이 특징이다.

로 절파화풍[02]의 시조격인 대진(戴震, 1388~1462)의 〈탁족도〉 등 거의 모든 탁족도류 그림에는 동일하게 다리를 꼬고 있는 표현이 등장하여 다리 표현만 봐도 〈탁족도〉라는 것을 알 수 있습니다. 드러낸 가슴과 볼록한 배에서 선비의 여유로움이 부각됩니다. 약간씩 움직이는 다리 때문에 강물은 물결치고 머리 위로는 나뭇가지가 뻗어서 그늘을 드리우고 있습니다. 선비의 의복 표현은 중국식 복식으로 아직까지 조선식 복식이 많이 사용되기 이전의 그림임을 알 수 있습니다. 이경윤은 임진왜란과 정유재란을 겪은 아주 험악한 시대를 살아왔던 인물입니다. 이런 극심한 사회 혼란은 분명 당시 이상적인 성리학적 가치를 추구했던 선비들에게는 세상이 비극 그 자체였을 것입니다. 그래서인지 이 시기 작품들은 속세를 떠나 은거한 선비의 정신세계를 표현한 그림들이 많습니다.

하지만 앞에서 본 〈노승탁족도〉는 군자의 은거나 수신에 의미로 그려지지 않았습니다. 그림 어디에도 세상을 등지거나 입신양명의 뜻이 전혀 보이지 않습니다. 사실 스님의 삶이 그런 것과 상관없습니다. 처세를 잘해 누구에게 잘 보여야 할 필요도 없고 수신으로 입신양명할 일도 없습니다. 오직 스님에게는 정진과 수행만 있을 뿐입니다. 한여름 한바탕 울력을 마치고 개울로 와 차가운 물에 발을 담그니 늘 한쪽에 남아있는 번뇌도 사라지는 기분이었을 것입니다. 이왕 온 김에 손으로 무릎의 때도 닦아봅니다.

02 절파화풍斷派畵風: 명나라 중기 무렵부터 절강지방 양식의 영향을 받은 화가들의 화풍을 지칭한 명칭으로 화면을 대각선 또는 수직으로 비대칭 구도를 택하고 먹의 농담이 강하며 부벽준 같은 거친 필선이 특징. 중국에서는 주로 궁중화원이 이 양식을 많이 따랐으나 우리나라에서는 선비 화가들이 많이 구사하였다.

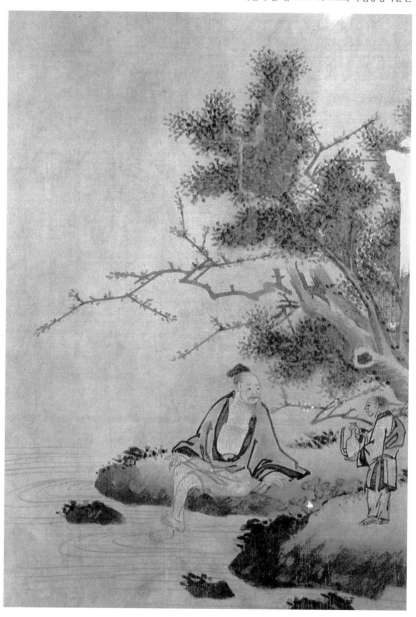

이것은 수신도 처세도 아닌 그냥 닦고 씻을 뿐입니다. 그 자체로 좋고 나쁘고, 물이 맑고 탁하고 분별하지 않고 오직 그리 할 뿐입니다.

〈노승탁족〉은 오랫동안 관아재 조영석(趙榮祏, 1686~1761)의 그림으로 알려져 왔습니다. 그러나 2013년 석농 김광국石農 金光國의《석농화원石農畵苑》이 발견되고 책이 번역되면서 이행유李行有라는 화가가 조영석의 그림을 방작(倣作, 모사)하여 그린 그림임이 밝혀졌습니다. 직접 작품을 감상했던 단원 김홍도의 증언이니 틀림없을 것입니다. 이행유에 대해서는 거의 밝혀진 바가 없지만 어릴 적 이름이 '수몽'이고 글씨도 잘 썼다고 합니다.

중국 고사에 〈어부가〉가 있다면 우리나라 불교에는 이런 가르침이 있습니다.

"사람이 물로 그릇을 깨끗이 씻을 적에　　　如人以水淨器
탁한 물을 맑게 할 줄 모르는 것과 같다　　不知能淨濁水也
물이 맑으면 그림자가 맑고　　　　　　　　水淨影明
물이 혼탁하면 그림자가 어둡다　　　　　　水濁影昏"

〈노승탁족도〉를 감상하면서 한여름 더위에 모두 무탈하고 건강하시길 기원 드립니다.

칼바람을 이겨낸 붓

+++

추사 김정희 〈무량수〉와 〈자화상〉1

가을 날씨가 맑고 청량하여 공휴일을 맞아 서울 관악산을 올랐습니다. 관악산 정상 부근 깎아지른 절벽에 연주대가 있고 남쪽으로 약 300미터 아래에 연주암이 있어 오고가는 등산객들에게 휴식처를 제공하고 있습니다. 연주암은 조계종 제2교구 용주사의 말사로 영험한 나한도량으로 유명한 곳입니다. 연주암에서는 주말 무료 점심공양도 제공하여 불자들뿐만 아니라 등산객에게도 아주 친숙한 인기 많은 사찰입니다.

　연주암에는 고려시대 약사불입상과 삼층석탑, 조선 후기 석조보살좌상과 나한상 등이 있으며, 특히 정상 부근 바위 절벽에 앉은 응진전은 그 자체로 너무나 멋져 응진전을 배경으로 사진을 남기려는 사람들로 늘 붐비는 곳입니다. 하지만 연주암에서 꼭 빼놓지 않고 감상해야 할 작품이 두 점 있는데 하나는 독립운동가이자 민족예술가인 위창 오세창(葦滄 吳世昌, 1864~1953) 선생의 전서체가 돋보이는 〈산기일석가山氣日夕佳〉 현판과 조선 후기 최고 서예가 추사 김정희(秋史 金正喜, 1786~1856)의 〈무량수无量壽〉

김정희, 〈무량수〉 현판
19세기, 연주암 요사채, ⓒ손태호

현판입니다. 두 작품 모두 요사채에 걸려 있는데 요사채 툇마루에 앉아 쉬기만 한다면 머리 위에 글씨를 놓칠 수도 있습니다.

검은색 바탕에 흰색으로 쓰인 〈무량수无量壽〉. 저는 연주암에 오를 때마다 오랫동안 이 현판을 바라보곤 합니다. '无量壽'는 뜻으로는 '한 없이 긴 수명'이란 뜻입니다. 모든 생명은 소멸을 피할 수 없는데 〈무량수〉라니 역시 우리 같은 일반 중생이 감히 할 말은 아닙니다. 불교에서 부처님의 법신法身은 삼세 고금, 시방 그 어느 곳에서도 항상 존재하고 결코 멸하지 않으므로, 그 수명이 실로 무량하여 한이 없기 때문에 부처님의 위대한 법을 칭송하기 위해 〈무량수〉라 하였습니다. 추사 김정희는 이 〈무량수〉의 뜻을 좋아했던지 이곳 연주암 현판 외에도 예산 추사고택에도 〈무량수〉 글씨를 남겨 놓았습니다. 두 곳의 글씨는 동일하지만 연주암에서는 김정희가 가장 많이 사용한 호 '완당'을 사용하였고 추사고택에서는 '승련노인勝漣老人'으로 다른 호를 사용하였습니다.

김정희, 〈무량수각〉 현판
19세기, 해남 대흥사, ©손태호

〈무량수〉 글씨에서 가장 먼저 눈에 띄는 부분은 바로 첫 번째 글자인 '无'입니다. 보통 '없다'는 뜻은 '無'입니다. 하지만 추사는 '無'를 사용하지 않고 '无'로 사용하였습니다. 처음에는 '하늘 천天'을 쓴 것이 아닐까 라는 생각이 들 정도로 '无'를 이해하지 못했습니다. '无'는 두 글자의 뜻이 합쳐져서 만들어진 '회의문자會意文字'로 전신을 그린 사람[大]의 머리 위에 '一'을 더하여 머리가 보이지 않게 함을 뜻하는 無의 고문이체古文異體입니다. 그렇다면 같은 '없을 무'인 '無'와 '无'는 어떻게 다를까요? '無'는 섶을 쌓아놓고 불을 질러 태우니 없어져 버린다는 의미의 없음이지만, '无'는 하늘 天자를 닮아 하늘의 텅 비어 있음과 같은 없음으로 불교의 공空과 같은 의미의 글자입니다. 추사는 '무량수'에서 말하는 '무'의 의미가 정확히 어떤 의미인지 오랫동안 고민한 결과로 '無'가 아닌 '无'로 사용한 것입니다.

또한 조형적으로도 '量'과 '壽' 두 글자가 다 가로 획이 연속적으로 중첩되어 있는데 첫 글자도 '無'로 썼다면 얼마나 답답해 보이겠습니까? '无'로 사용하면서 마지막 획을 위로 치켜 올려 시각적으로 답답함을 해소시

켰습니다. 추사는 이 '无'를 참 좋아하여 해남 대흥사와 예산 화암사의 〈무량수각〉현판에도 사용하였습니다.

특히 해남 대흥사 〈무량수각〉현판은 제주도로 귀향 가는 와중에 잠시 들른 대흥사에서 원교 이광사(員嶠 李匡師)의 〈무량수각〉글씨가 마음에 안 든다며 본인의 글씨로 바꾸라며 쓴 글씨인데 '无'가 더욱 '하늘 천(天)'에 가깝습니다. '量'과 '壽'에서도 일부 가로 획을 위나 아래로 꺾어 단조로움을 극복하고 율동감이 있습니다. 어찌 저리 썼을까? 어찌 저리 해석했을까? 보고 또 봐도 신기하기 그지없습니다. 이렇게 누구도 흉내 낼 수 없는 독창적인 서체를 보면 왜 추사를 조선 최고의 서예가로 불리는지 알 것만 같습니다.

추사 김정희가 태어난 경주 김씨 가문은 증조부 김한신이 영조의 둘째 딸 화순옹주와 혼인하며 월성위에 봉해질 만큼 조선 후기 양반가를 대표하는 명문 가문이었습니다. 월성위궁에는 매죽헌이라 하여 김한신이 평생 모은 서고書庫가 있어서 수많은 장서가 소장되어 있었고 김정희는 어릴 적부터 이곳에서 수많은 장서를 벗 삼아 자신의 학문을 갈고 닦았습니다. 사마시에 합격한 후 24살이 되던 1809년 호조참판인 아버지 김노경을 따라 청나라 사행을 동행하여 그 곳 청나라 문인과 학자들을 만나면서 김정희는 새롭고 넓은 학문의 세계를 접하게 됩니다. 김정희는 중국 제일의 금석학자 옹방강(翁方綱, 1733~1818)과 당대 최고 석학 완원(阮元, 1765~1848) 등과 만나서 교류하며 최고 수준의 고증학 진수를 접하고 공부할 수 있었습니다. 귀국 후 김정희는 34세에 대과에 급제하고 관직에 진출하여 10여 년

붓끝에서 보살은 태어나고

간 아버지 김노경과 함께 여러 요직을 거치면서 승승장구하였고 그의 집안과 학문 실력으로 볼 때 그의 미래는 탄탄대로였습니다. 하지만 호사다마던가요? 당시 최고 세도가인 안동 김씨의 공격으로 아버지 김노경이 먼저 탄핵되어 고금도에 유배되었다가 1년 뒤 귀양에서 풀려났으나 곧 세상을 떠났고, 다음해 김정희는 병조참판에 올랐지만 곧 안동 김씨에 의해 그만두게 됩니다. 그 후 안동 김씨는 화근을 없애겠다는 생각으로 10여 년 전 '흉서' 사건을 이용해 억지로 김정희를 옭아매어 끊임없이 공격하여 결국 절해고도 제주도에서도 가장 험한 곳인 대정으로 위리안치圍籬安置 시키고 맙니다. 여러 사람이 여론을 움직여 멀쩡한 사람을 죄인으로 만드는 것은 옛날이나 지금이나 종종 볼 수 있는 일입니다.

경주 김씨 가문의 봉사손으로 고귀한 신분으로 살다가 낯선 풍토, 거친 음식, 잦은 질병 등으로 유배생활 내내 고생했지만 무엇보다도 유배 3년째 자신을 정성껏 챙겨주던 부인 예안 이씨의 사망은 그에게 큰 충격이었습니다. 부인에 대한 미안함과 장례마저 제대로 치러주지 못하는 자신의 처지가 너무 서러워 한동안 절망에 몸을 떨며 지냈습니다. 그래도 그 괴롭고 어려움 속에서도 그가 삶을 포기하지 않고 버틸 수 있었던 힘은 학문에 대한 무한한 열정과 초의선사 같은 벗, 그리고 우선 이상적(藕船 李尙迪), 소치 허련 같은 제자들 때문입니다. 그들과의 우정은 '겨울이 되어야 소나무와 잣나무의 푸름을 알게 된다.(歲寒然後 知松柏之後彫也)'는 말에 어울리는 참다운 관계들입니다. 그런 감동적인 관계는 〈세한도歲寒圖〉 같은 명작을 만들어 냅니다. 절해고도의 스승을 불쌍히 여겨 중국에서 새로운 서적이 발

김정희, 〈세한도歲寒圖〉
1844년, 종이에 수묵, 27.2×69.2cm, 국보 제180호, 국립중앙박물관

행되면 구입하여 먼 제주도로 보내주는 제자 이상적에게 보낸 감사의 편지 그림이 바로 〈세한도〉입니다. 명작의 탄생 배경에는 역시 훌륭한 인물들의 아름다운 이야기가 있는 것입니다.

김정희는 모슬포의 칼바람 속에서 붓을 들어 글씨를 쓰고 또 썼습니다. 그런 수련 과정은 결국 자신의 마음의 때를 벗겨내는 작업이었고 그런 불굴의 노력을 통해 추사체를 완성시켰습니다. 추사체에서 볼 수 있는 바위에 깎이고 패인 듯한 서체는 바로 대정의 칼바람을 이겨냈기에 완성시킬 수 있는 글씨인 것입니다. 제주도로 내려갈 때 쓴 〈무량수각〉 글씨에서 어쩔 수 없이 묻어나오는 귀족풍의 기름진 서체는 귀향 후 쓴 화암사의 〈무량수각〉과 연주암의 〈무량수〉의 글씨처럼 담박하고 고졸함이 묻어나는 아름다운 서체로 변해갔습니다. 그리고 세속의 욕심과 때를 점차 씻어내었고 불교의 하심下心을 배워 나갔습니다.

나와 나 아닌 것 사이에서

+++

추사 김정희 〈무량수〉와 〈자화상〉2

55세부터 시작된 제주도 귀향살이는 63세가 되어서야 해배解配가 되어 드디어 뭍으로 올라왔으나 서울 장동 월성위궁은 이미 안동 김씨가 차지했으므로 예산 고향집에서 몸을 추스릴 수밖에 없었습니다. 하지만 그것도 여의치 않아 서울 한강 노량진 건너편의 용산 쪽에 작은 거처를 마련하여 지냈습니다. 이 시기를 강상江上시절이라 부르는데 경제적으로 궁핍하여 제수음식조차 타인의 도움으로 마련하는 시절이었지만 '추사' 하면 떠오르는 명작들이 이 시기에 쓰고 그려집니다. '추사 글씨' 하면 떠오르는 〈잔서완석루殘書頑石樓〉, 〈불이선란不二禪蘭〉 등이 이 시절 작품들입니다. 이 시기에도 불교와의 인연은 계속 이어졌습니다. 산사를 그리워하는 마음을 적은 〈산사〉라는 시와 〈은해사銀海寺〉 현판 및 은해사 〈대웅전大雄殿〉, 백흥암의 〈시홀방장十笏方丈〉 등 현판 글씨를 쓰고 여러 스님들과 편지도 주고받았습니다.

김정희, 〈대웅전大雄殿〉 현판
은해사

김정희, 〈시흘방장十笏方丈〉 현판
백흥암

하지만 이런 평온은 그리 길지 못했습니다. 안동 김씨에 대항하던 추사의 벗이자 후원자이던 영의정 권돈인이 헌종의 갑작스런 죽음 이후, 안동 김씨의 공격으로 관직에서 쫓아 난 것으로도 모자라 그 배후에 김정희가 있다고 주장하여 김정희를 다시 결국 북청으로 유배를 보내버립니다. 66세의 병약한 김정희로서는 정말 억울하고 또 억울한 심정이었을 것입니다. 이때 김정희는 "하늘이여, 나라는 존재는 도대체 어떤 존재란 말입니까?"라고 울부짖었다 합니다.

고달픈 북청생활에서도 학문적 열정은 식지 않아 〈황초령 진흥왕 순수비〉를 고증하였고 '석노石砮'라고 부르는 돌화살촉을 주워 숙신肅愼의 유물임을 고증하였습니다. 또한 〈침계梣溪〉와 〈석노시石砮詩〉라는 글씨를 남기기도 하였습니다. 2년간의 북청 유배생활을 마치고 돌아온 김정희는 서울 봉은사와 과천 초당을 오가며 생활하였습니다. 과천 초당은 아버지 김노경의 묘 바로 앞에 아버지가 마련해두었던 작은 별서였습니다. 이곳에서 김정희는 71세 죽기 전까지 4년간 인생에서 가장 편안한 생활을 하였습니다. 현재 추사박물관 자리가 바로 그곳입니다. 이때 자신의 모습을 그린 자화상 한 점을 남겼는데 세상을 호령하던 기상과 학문적 자부심은 더 이상 찾아볼 수 없었고 몰락한 양반가의 울분 또한 보이지 않았습니다. 그저 평범한 노인의 모습입니다.

의관을 갖추고 위엄 있게 그려진 다른 초상화와 달리 탕건을 쓰고 평상복을 입은 촌로의 모습입니다. 왼쪽 어깨는 오른쪽에 비해 올라갔고, 몸은 마르고 얼굴은 다소 초췌한 모습입니다. 가는 먹선으로만 그려진 얼굴은 머리카락과 수염, 구레나룻을 비교적 섬세하게 그렸는데 정리가 되지 않아 이리저리 헝클어진 모습입니다. 주름은 깊게 패여 살아온 날이 고됐음을 보여주고, 입은 아무 말도 하고 싶지 않은 듯 굳게 다물고 있습니다. 마치 어느 날 낮잠이라도 자고 일어난 모습 그대로 그린 듯합니다. 모든 것이 어수룩해 보여도 눈빛 하나는 형형합니다. 언뜻 보아 거칠고 평범한 그림처럼 보이지만 과천시절 세상의 아무런 원망도 후회도 없고 남들에게 뭐 하나 자랑하고자 하는 마음이 없던 그 모습의 자화상입니다. 평범해 보

이나 불필요한 기교 없이 담박한 그림이며 주인공의 심정을 고스란히 전달하는 우리나라 초상화의 기본 정신인 전신사조傳神寫照를 잘 구현한 작품입니다.

오른쪽 위에는 다른 종이에 써서 오려 붙인 김정희의 화상찬畫像讚이 적혀 있습니다.

> "이 사람을 나라고 해도 좋고 내가 아니라 해도 좋다.
> 나라고 해도 나고 내가 아니라 해도 나다.
> 나고 나 아닌 사이에 나라고 할 만한 게 없다.
> 제석의 여의주가 주렁주렁한데 누가 큰 마니주 앞에서 모습에 집착하는가. 하하."
> - 과천 노인이 스스로 짓다.

김정희는 누군가 이 자화상을 보고 자신의 실제 모습과 '같다' '다르다'라는 품평을 할 것으로 생각되었는지 나라고 해도 좋고 내가 아니라고 해도 좋다고 합니다. 이는 언뜻 초상화의 닮음을 이야기하는 것 같지만 사실은 자신의 모습과 진짜 자신에 대한 불교적 깨달음에 대한 이야기를 내포하고 있습니다. 나와 나 아닌 사이에 나라고 할 만한 게 없다는 뜻은 진여眞如, 즉 변화하는 세계의 변화하지 않는 존재 그대로의 진실한 모습으로의 불교적 성찰을 담고 있습니다. 김정희가 연이은 유배생활과 부인을 비롯한 친인의 죽음, 풍비박산 난 가문, 곤궁한 생활 속에서도 말년에 이렇듯 소박하고 평범한 자신의 자화상을 그릴 수 있었던 힘은 불교적 삶에서 찾

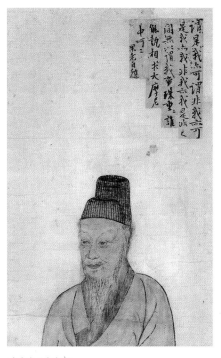

김정희, 〈자화상〉
19세기, 종이에 담채, 32×23.5cm,
선문대박물관

화상찬 부분

을 수 있습니다.

　김정희는 젊어서부터 불교와 인연이 깊었습니다. 추사의 별호인 중에
는 부처의 종이니 불교에 귀의한 사람이라는 뜻의 '佛奴(불노)', 고요하게
선정에 든다는 '靜禪(정선)' 등이 있고 인간적/사회적 능욕을 참는 수행을
하는 불자란 뜻의 '羼提居士(찬제거사)'도 불교와 관련된 호입니다. 〈천축고
선생天竺古先生〉과 〈나가산인那伽山人〉도 마찬가지입니다.

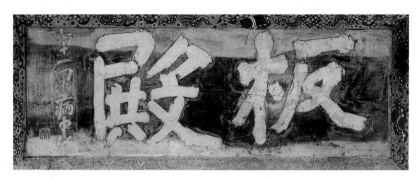

김정희, 〈판전〉 현판
서울 봉은사

추사는 경전에도 매우 밝아 대승경전은 물론이고 『아함경阿含經』과 명
상법인 『안반수의경安般守意經』도 공부했습니다. 또 초의선사에게 『전등록
傳燈錄』을 구하고 불교백과사전에 해당하는 『법원주림法苑珠林』, 『종경록宗
鏡錄』을 읽었을 정도로 불교 공부에 열심이었습니다. 이처럼 불교의 세계
관에 심취하여 불전을 읽으면서 불교를 공부한 결과 추사는 쟁쟁한 선사
들과 논변하고, 기도를 등한시하며 화두만 들고 있는 승려들을 비판하고
염불을 강조할 정도까지 되었습니다. 그리고 말년에는 봉은사에 기거하면
서 불교에 귀의하여 불자의 삶을 살았습니다. 그리고 죽기 며칠 전 병든 몸
을 일으켜 봉은사 경판 전, 현판인 〈판전板殿〉을 썼는데 마치 어린애가 쓴
것 같은 아무런 사심과 욕심 없는 천지 무구한 명작을 남기게 됩니다.

김정희는 이 글씨를 쓰고 사흘 후에 세상을 떠납니다. 생의 마지막 기력
을 이 두 글자에 모두 쏟아낸 것입니다. 불자이자 위대한 학자이고 당시 동

아시아 서화, 금석학의 최고봉이었던 추사는 그렇게 세상과 작별하였습니다. 그런 추사의 마지막이 보고 싶지 않았는지 초의선사는 장례에는 참여하지 않고 멀리서 추사를 배웅하다가 사후 2년 후 탈상 바로 직전 상주를 찾아와 애통한 심정의 제문을 바칩니다.

> …(중략)… 슬프다! 선생이시여. 사십이 년의 깊은 우정을 잊지 않고 저 세상에서는 오랫동안 인연을 맺읍시다 … 손수 달인 뇌협과 설유의 차를 함께 나누며 슬픈 소리를 들으면 그대는 눈물을 뿌려 옷깃을 적시곤 했지요. 생전에 말하던 그대 모습 지금도 거울처럼 또렷하여 그대를 잃은 나의 슬픔 이루 다 헤아릴 수 없나이다 … 시비의 문을 벗어나서 환희지에서 자유로이 거니시겠지요. 연꽃을 손에 쥐고 안양을 왕래하시며 거침없이 흰 구름 타고 저 세상으로 가셨으니 누가 감히 막을 수 있겠습니까? 가벼운 몸으로 편안히 가시옵소서. 흠향하소서.
>
> —『초의선집』중에서

세상이 아무리 자신을 속여도 자신의 본 모습을 찾아 나선 추사 김정희. 그가 직접 그린 〈자화상〉은 오늘날 많은 사람들에게 '나와 나 아닌 것 사이'에 과연 무엇이 있는지 깊은 명상의 길로 이끄는 화두 같은 그림입니다.

한국 산사는 언제나 겨레와 함께

+++

김윤겸 〈해인사도〉

세계적으로 코로나19가 창궐하자 한국 불교계는 서둘러 산문 폐쇄와 함께 일체의 법회 및 대중모임을 멈추는 등 선제적으로 대응하여 종교계의 모범이 되었습니다. 대부분의 주요 사찰에서는 방역당국의 지침에 철저히 따랐으며 가장 심한 시기에는 산문을 폐쇄하고 법회를 중지하기도 하였습니다. 다행히 2021년 이후부터는 산문 폐쇄 같은 극단적 조치를 취할 만큼 큰 어려움은 없고 사찰에서도 거리두기, 마스크 쓰기 등 감염병 예방을 위해 조심 또 조심했습니다. 한국의 산사는 지역공동체와 함께 생활하며 자연유산을 보호하고 불자뿐 아니라 모든 현대인들에게 마음의 위안과 휴식을 제공하고 있습니다. 그리고 늘 사회공동체의 발전과 행복에 많은 노력을 기울여 왔으며 2018년에는 그런 큰 의미를 인정받아 한국의 산사 7곳이 세계문화유산으로 등재되기도 하였습니다.

한국의 산사는 한국의 아름다운 자연경관을 품고 있기에 그 자체로도 멋진 풍경을 갖추고 있습니다. 높은 산을 배경으로 자리 잡은 전통 산사는

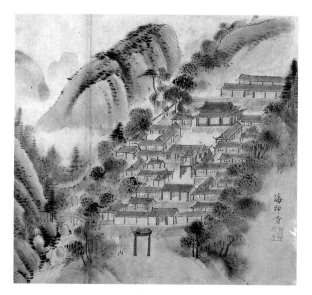

김윤겸, 〈해인사도〉
18세기, 종이에 담채, 30.3×32.9cm, 동아대학교 석당박물관

앞에는 사시사철 시원한 물이 흐르고 주변에는 울창한 숲이 조성되어 있습니다. 산사 주변에 좋은 숲이 있는 이유는 오랫동안 사찰에서 숲을 보호하고 가꿔왔기 때문입니다. 이렇게 멋진 풍경을 갖고 있기에 조선시대에도 많은 화가들이 산사를 그림으로 남겨놓았습니다. 그중 18세기 화가 김윤겸(金允謙, 1711~1775)의 〈해인사도海印寺圖〉는 실제 건물 형태와 위치가 자세하게 묘사되어 있어 당시의 모습을 유추해 볼 수 있는 소중한 그림입니다.

그림은 우측 상단에서 좌측 하단으로 내려오는 사선형 구도로 그려져 있습니다. 맨 위에 팔만대장경을 모신 장경판전과 수다라전이 그려져 있

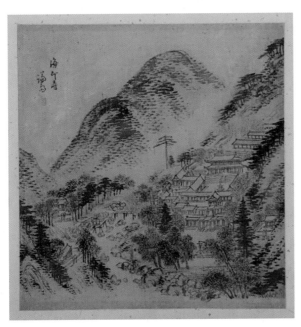

정선, 〈해인사도海印寺圖〉
18세기, 비단에 수묵담채, 25×24cm

고 그 앞으로 대적광전이 당당한 금당의 위용으로 자리 잡고 있습니다. 그
림 속 대적광전은 2층의 중층 전각으로 지금의 모습과는 다른 모습입니다.
이는 이 그림보다 조금 앞서 그린 겸재 정선의 〈해인사도〉에서도 역시 2층
으로 표현된 것으로 보아 원래 2층이었던 대적광전이 1817년 화재로 전소
후 복원 시 현재의 단층 건물로 복원되었다는 걸 알 수 있습니다.

또 현재 모습과 다른 건물은 마당을 지나 서 있는 '구광루九光樓'입니다.
그림에서는 가로의 '구광루'와 연결된 누각형 건물이 있었음을 알 수 있습

니다. 이 누각은 건물 입구로 한국 건축에서 건물 입구가 세로로 만들어진 경우는 매우 드문 경우입니다. 즉 방문객은 중정 마당에 진입하려면 저 누마루 하부를 지나서 계단을 올라야 비로소 눈앞이 터지면서 대적광전을 바라보며 환희의 탄성이 터지게끔 설계된 것입니다. 이런 설계는 낙산사의 옛 모습에서도 확인할 수 있습니다.

누각 앞 우측으로는 '보경당'이 있는데 축대를 높게 쌓아 위상을 높인 점도 흥미롭고 그 앞으로 '해탈문'도 일一자 지붕에 3칸으로 지금 모습과는 조금 다릅니다. 해탈문은 봉황문, 홍하문으로 이어지는데 홍하문은 그 이름에 걸맞게 진한 붉은색으로 강조한 반면 해탈문과 봉황문은 묽게 그렸고 대적광전은 아주 진하고 판전은 다시 묽게 그려 색의 농담으로 강약을 조절하여 단조로움을 피했습니다.

홍하문 왼쪽에 길게 그려진 석주石柱는 원표元標로 추정되는데 원표란 주요 도시와의 거리를 적어놓은 것으로 현재의 원표는 광복 후 해인사 주지였던 환경 스님(幻鏡, 1887~1983)이 1929년에 건립한 것으로 그 전에도 원표가 있었음을 알 수 있습니다. 사찰에 원표가 있는 경우는 매우 특이한 것으로 해인사가 그만큼 중요한 곳이기 때문입니다.

건물 양 옆으로는 숲이 있어 마치 산사를 호위하듯 표현되었습니다. 숲은 녹청색으로 농담을 달리하여 둥글게 그린 후 여러 선과 점을 섞어 각종 수목을 다양하게 표현했는데 이는 김윤겸이 오랜 기간 다양한 점법을 연습하여 자신의 개성 있는 방식을 터득했음을 알게 해줍니다. 왼쪽 숲 옆으로는 홍류동이 있고 다리 하나가 계곡의 운치를 더해줍니다. 전체적으로

는 스케치풍의 투명한 색감으로 참신하고 운치 있는 작품으로 옛 해인사의 모습을 확인할 수 있는 개성 있는 작품입니다. 우측 하단 여백에는 '해인사'로 장소를 적고 자신의 호인 '眞宰(진재)' 인장을 찍었습니다.

화가인 김윤겸의 본관은 안동, 호는 진재로 18세기 명문세가인 안동 김씨 집안으로 김상헌의 손자이자 김창업의 아들입니다. 그러나 서자인 관계로 벼슬은 높지 않지만 소탈하고 호방한 인물로 알려져 있습니다. 화풍은 한 세대 선배 화가인 정선의 진경산수화풍眞景山水畵風을 이어받아 자신만의 현장 사생을 위주로 한 담채풍의 개성 있는 산수화를 많이 남겼습니다. 이 그림은 경상도 실경을 그린 〈영남기행화첩〉 14점 중 한 점으로 김윤겸이 1765년 진주목 관내 진주와 함안 사이에 있는 소촌역 찰방으로 근무할 때 그렸을 것으로 추측됩니다.

해인사는 임진왜란의 승병을 이끈 사명대사의 입적처이자 민족정신을 유포한다는 혐의로 1929년 일제 경찰에 체포되어 혹독한 고문을 받았던 환경 스님, 3·1 독립선언의 불교계 대표인 용성 스님, 「님의 침묵」의 만해 스님 등 민족 선각자들이 활동했던 사찰로 언제나 국난 속에서 민족과 함께해온 역사적 전통이 이어져온 사찰입니다.

특히 해인사하면 빼놓을 수 없는 성보가 팔만대장경입니다. 1011년에 새긴 초조대장경이 1232년 몽골의 침입으로 불타버리자 1236년 국난을 불력으로 물리치고자 대장도감을 설치하고 16년 후 1251년에 완성하였습니다. 총 1,514종 6,803권, 81,258장의 경판, 한 사람이 꼬박 하루 종일 읽

어도 30년이나 걸리는 위대한 유산으로 2007년 유네스코 세계문화유산으로 지정되었습니다. 원나라 침략으로 국토와 민중이 고통 받을 때 이를 극복하고자 연인원으로 계산해보면 당시 고려 인구의 10분의 1이 나서서 부처님의 힘으로 국난을 극복하고자 했던 대규모 불사였고 그런 팔만대장경의 정신을 오롯이 지켜온 사찰입니다.

해인사는 6·25때 미군의 폭격 명령으로 한 순간에 잿더미가 될 뻔한 위기의 순간도 있었습니다. 당시 미군은 해인사에 남부군 게릴라가 모여 있다는 첩보를 입수하고 폭격을 명령했으나 당시 공군 제10 비행전투단 소속 편대장이었던 김영환 소령 및 조종사들은 해인사를 피해 홍류동 계곡으로 네이팜탄을 비롯한 고폭탄을 투하하여 해인사가 잿더미가 되는 것을 막았습니다. 이런 내용은 언론을 통해 많이 알려진 내용입니다만 이런 상황이 전개되기까지 잘 알려지지 않은 내막이 있습니다. 미군의 폭격 요청에 작전참모였던 장지량 중령은 해인사를 구할 묘책을 고민하면서 시간을 끌면서 일단 하루를 늦추게 합니다.

그렇게 하루를 번 그날 해인사 주지 효당 스님이 해인사에 머물고 있던 남부군 지휘관을 만나 이곳에 머무르면 반드시 폭격이 있으니 해인사를 보호하기 위해 떠나줄 것을 요청합니다. 남부군은 고심 끝에 이동을 결정하고 해인사를 나와 덕유산으로 이동했습니다. 그러자 해인사 스님들은 흰 광목천을 여러 장 연결한 후 영문으로 'HAEIN TEMPLE'이라 쓰고 구광루 지붕을 덮었습니다. 큰 태극기도 만들어 게양했습니다. 폭격 당일 이미 장지량 중령과 뜻을 같이하기로 한 편대장 김영환 소령은 해인사 상공에서 구광루에 덮인 'HAEIN TEMPLE'이 적힌 천을 보고 그곳을 피해 포

탄을 떨어뜨릴 수 있었던 것입니다. 이렇게 해인사가 화마를 피한 것은 군인과 스님들이 성보를 지키고자 함께 노력하여 이뤄낸 기적이었습니다.

해인사는 이렇게 많은 스님들과 영웅들이 지켜내면서 겨레와 운명을 함께 했던 자랑스러운 사찰입니다. 앞으로도 해인사와 산내 암자들이 부처님의 자비와 가호가 넘치는 불교성지로 영원히 중생들의 편안한 안식처가 되길 기원합니다.

분연히 떨치고 일어난 한국의 선승들

+++

작자미상 〈청허당 휴정 진영〉

얼마 전 법주사를 방문했을 때 일입니다. 절 마당에 우뚝 서 있는 금동미륵대불의 안내문을 읽던 어떤 방문객이 '어머, 통일을 위해 건립했다네?'라며 놀라는 듯한 혼잣말을 우연히 듣게 되었습니다. 아마도 사찰에서 나라를 위해 이렇게 커다란 불상을 세웠다는 것이 신기했던 모양입니다. 아마 그분은 한반도에 불교가 전해진 4세기 삼국시대부터 대한민국 현재까지 언제나 나라와 민족의 운명을 함께 한 호국불교의 전통을 잘 모르고 있는 듯했습니다. 주변을 살펴봐도 우리 불교가 얼마나 이 땅의 민중들의 아픔과 생사고락을 함께 했었는지 인지하지 못하는 분들이 많습니다. 지금까지 자랑스런 호국불교의 전통에 대해 많은 홍보와 소개가 있었지만 앞으로 좀 더 효율적인 홍보가 필요하다 생각했습니다.

한국 불교에서는 호국불교의 위대한 스님들이 많이 계시지만 그중에서 임진왜란이라는 절체절명의 위기 속에서 승병을 조직하고 이끈 청허당 휴정 스님은 꺼져가는 나라와 민초를 구한 위대한 스님입니다. 당시 스님의

모습이 어땠는지 정확히 알 수는 없지만 후대에 그려진 진영眞影으로 그 풍모를 유추해 볼 수는 있습니다. 그중에서 통도사 소장 〈청허당 휴정 진영淸虛堂 休靜 眞影〉을 먼저 살펴보겠습니다. 고승 진영은 덕 높은 스님의 초상화입니다. 초상화는 대상 인물의 추모와 존경의 마음으로 그려지는 기록화로 겉모습 뿐 아니라 내면의 정신세계까지 담아야 하는 수준 높은 작품이지만 고승 진영은 조사신앙의 예배대상의 의미까지 더해진 불화로의 의미도 가지고 있습니다.

청허당 휴정 스님(淸虛堂 休靜, 1520~1604)은 서산(西山)인 묘향산에 오래 머물렀으므로 서산대사로 더 알려져 있습니다. 평안도 안주의 시골마을에서 태어난 휴정 스님은 9살에 어머니, 10살에 아버지를 여의는 불행을 겪었지만 열두 살 되던 해, 안주목사 이사증이 어린 그의 시 짓는 탁월한 능력을 아껴 양자로 받아들여 당시 최고 명문 관학인 성균관에 보내 본격적인 유학공부를 하도록 했습니다. 하지만 스님은 지리산 고승과의 인연으로 출가하여 부용 영관(芙蓉靈觀, 1485~1571)을 스승으로 모시고 10여 년 동안 공부했고, 영관의 법을 이어받아 금강산과 묘향산에서 수행했습니다. 승과에 합격한 후 36세 때 선교양종판사禪敎兩宗判事가 되었으나 이런 직책은 참다운 승려의 길이 아니라 생각하여 2년 후에 모든 직책을 버리고 묘향산에 들어가 60여 세가 될 때까지 수행에 전념하여 제자가 1천여 명에 이르렀다고 합니다.

그러던 중 임진왜란이 발발하여 평안도 의주로 피난한 선조는 휴정을 팔도도총섭八道都摠攝에 임명하니 휴정은 묘향산에서 나와 전국 승려들에

작자미상, 〈청허당 휴정 진영〉
18세기, 비단에 채색, 81.5×124.3cm, 통도사성보박물관

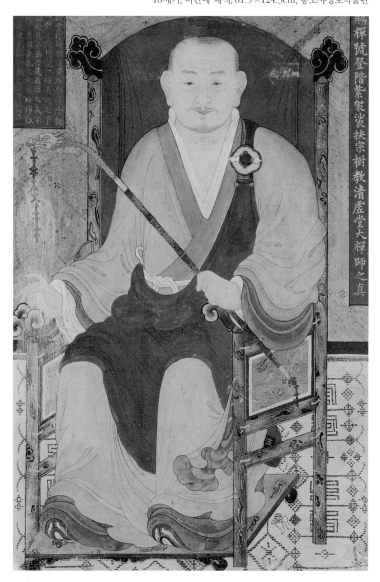

게 총궐기를 호소하는 격문을 보내 승군僧軍을 모집했는데 그때 스님의 세수는 73세였습니다. 휴정 스님 격문에 호응한 스님들과 제자 사명당泗溟堂 유정惟政 스님이 이끌고 온 승군을 합쳐 2천5백 명의 승군을 조직하여 명나라 군대와 함께 평양성을 탈환하는 전투에서 크게 공을 세웁니다. 2년 후 승군의 지휘를 제자 유정과 처영에게 맡기고 묘향산으로 돌아갔습니다. 전쟁이 끝난 후 85세가 되는 1604년 묘향산 원적암圓寂庵에서 자신의 영정 뒤에 "80년 전에는 그가 나이더니, 80년 후에는 내가 그이구나"라는 찬을 남기고 결가부좌한 채 입적하였습니다.

그 후 조선시대 불교는 모두 서산대사의 제자와 법손들이 이끌어갔으며 전쟁의 공로로 불교계가 다시금 숨통이 트이며 민중 속에 뿌리를 내리게 되었습니다. '살생하면서 참선하는 것은 제 귀를 막고 소리를 지르는 것과 같다'는 어록을 남기실 만큼 불살생을 강조하시던 휴정 스님이 전쟁에 참여하는 승군을 조직하는 데 왜 고민이 없었겠습니까? 하지만 나라와 백성의 고통을 줄이고 더 큰 살생의 과보를 막기 위한 고육지책으로 승군을 조직하였을 것입니다.

〈청허당 휴정 진영〉은 지금까지 약 10점이 남아있는데 그중 앞의 그림은 찬문이 적혀있어 중요한 작품입니다. 먼저 향우 측 상단에 직사각형의 제목란을 마련하여 '사선호등계자가사부종수교청허당대선사지진(賜禪號登階紫袈裟扶宗樹教清虛堂大禪師之真)'이라 적어 청허당 휴정 스님의 진영임을 알 수 있습니다. 돗자리를 배경으로 2단 구도에 몸은 왼쪽을 보이고 있으나 얼굴은 정면을 향하고 있습니다. 보통 의자에 앉은 좌안의 초상화는 16세기 중엽부터 17세기 후반까지 자주 사용된 구도입니다.

흰색의 소삼小衫과 옅은 푸른색의 장삼, 붉은색 가사袈裟를 착의着衣하였는데 가사에는 금박 장식이 있습니다. 얼굴은 온화하면서도 진중하고 위엄 있는 모습으로 전체적으로 용맹스러운 승장의 이미지보다는 법력 높은 고승의 이미지를 보여줍니다.

좌측 상단에는 영조 때 문신인 조명겸(趙明謙, 1687~?)의 영찬이 적혀있습니다.

사명 송운의 스승으로 장량과 황석공의 관계이다.
松雲於師 留侯黃石
드러난 업적과 숨은 가르침은 일체의 모든 기억을 생각하게 한다.
顯績陰敎 一體千億想像
한 등불의 밝음 아래 강의를 받은 제자가 一燈長明之下 講授徒弟
군신의 대의만 못하겠는가? 그렇지 않은가? 無乃是君臣大義 不然
나라 위기가 가을낙엽 같을 때 宗國危亂之秋
어지러운 것을 풀고 어려운 것을 이해하게 함이 紛釋難
어찌 이와 같이 할 수 있겠는가! 何能使成就如彼

조명겸이 청허 스님을 위해 찬문을 지은 시기는 그가 경주부윤慶州府尹으로 지냈던 1739년경으로 추정되는데 이 시기 경주와 인접한 밀양 표충사에서 사명 스님의 추모 불사가 한창이었으며 이 중 가장 중요한 활동이 바로 당대 명사들로부터 사명 스님의 업적을 기리는 시문을 받는 일이었다고 합니다. 따라서 이 영찬도 그 시기이고 진영도 그 시기일 것이라 추측

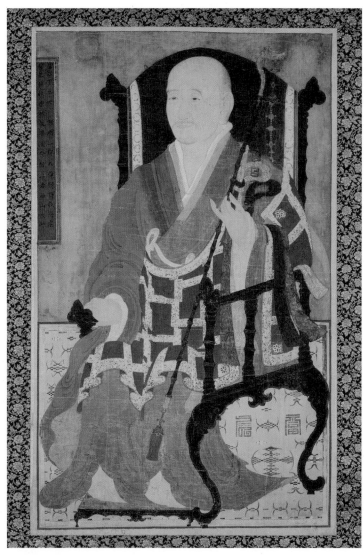

붓끝에서 보살은 태어나고

〈서산대사 진영〉
비단에 채색, 127.2×78.5cm, 국립중앙박물관

하고 있습니다. 불교가 홀대받던 조선시대에도 나라와 백성을 위해 노력한 스님들에 대해 이렇게 존경과 예를 표했던 것입니다.

휴정 진영 중에서는 국립중앙박물관본 〈서산대사 진영〉도 수작입니다. 통도사본과 달리 왼쪽을 바라보고 있으며, 회색 장삼에 붉은 가사를 걸치고 있습니다. 왼손에는 용머리 장식의 불자拂子를 들고 온화하면서도 강직한 성격을 보여주는 얼굴을 그려냈습니다. 고승대덕의 모습으로서 임진왜란 때 승병들을 진두지휘하며 일본군을 법력으로 교화시킨 그의 생애를 섬세하게 잘 표현했습니다.

우리나라는 지정학적 위치상 늘 언제나 외세에 시달림을 받아 전쟁과 침략이 끊이지 않았습니다. 하지만 그런 고난의 시기에 언제나 영웅들이 나타나 고난에 찬 민중들의 희망이 되었고 수많은 백성을 구했으며 결국 전쟁을 승리로 이끌었습니다. 그러므로 우리는 항상 나라를 위해 희생하신 많은 영웅들을 기억하고 그들의 활동과 고난을 기억해야 합니다. 휴정 스님의 진영을 보면서 위대한 휴정 스님의 가르침을 다시금 생각해 봅니다.

"정진이 석가모니요, 곧은 마음이 아미타불이다. 밝은 마음이 문수보살이요, 원만한 실천행이 바로 보현보살이다. 자비로운 마음이 관세음보살이요, 기쁜 마음으로 베풀어주는 희사喜捨가 대세지보살이다. 성내는 마음이 지옥이요, 탐욕스런 마음이 바로 아귀니라."
- 『청허당집』 중에서

부처님의 특별한 대화법

+++

이명욱 〈어초문답도〉

몇 년 전 세계가 주목했던 싱가폴 북미 정상회담은 아무런 결론을 내지 못한 채 파행으로 끝을 맺었습니다. 이번 회담만 잘 성사되면 한반도에 진짜 봄이 찾아오고 모두가 평화롭게 살 수 있는 길이 열릴지도 모른다는 기대를 하고 있던 우리 국민들은 참으로 허탈하였습니다. 북미는 회담이 파행으로 끝난 후에도 파행의 책임이 상대에게 있다며 서로 책임을 전가했습니다. 그 후 회담 결렬 원인에 대해 여러 이야기가 흘러나왔지만 결국 모든 이유의 밑바탕에는 오랫동안 적대시하며 쌓아놓은 상대에 대한 불신이 자리 잡고 있음이 분명합니다. 북미 정상회담이 아무 소득도 없이 끝이 나고 더 이상 소통이 중단되니 생각나는 그림이 한 점 있습니다. 조선 중기 화가 이명욱(李明郁, 1640~?)이 그린 간송미술관 소장 〈어초문답도漁樵問答圖〉입니다.

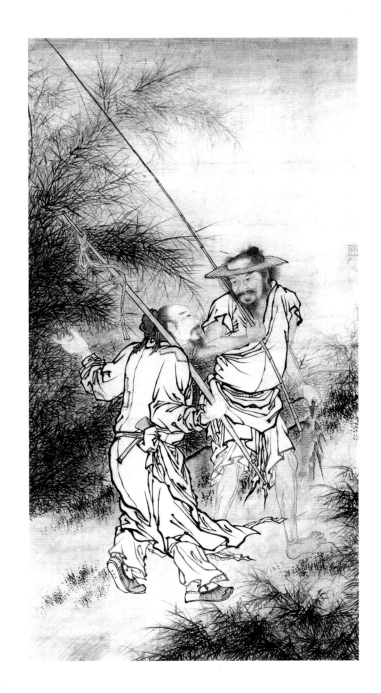

이명욱, 〈어초문답도〉
17세기, 173×94cm,
간송미술관

〈어초문답도〉는 제목 그대로 어부漁夫와 초부樵夫가 묻고 대답하는 장면을 묘사한 그림입니다. 여기서 초부는 산에서 나무로 생계를 꾸리는 나무꾼을 지칭합니다. 그럼 그림에서 누가 어부고 누가 초부일까요? 당연히 그림에서 왼손으로 물고기를 들고 오른손으로 낚싯대를 어깨에 메고 있는 인물이 어부이며 자연스럽게 왼쪽 인물은 초부일 것입니다. 혹시 초부인지 모를까봐 친절하게도 뒤춤에 도끼를 차고 있는 모습으로 표현했습니다. 어부는 챙만 있는 모자를 이마가 보일만큼 눌러쓰고 낚싯대와 물고기를 들고 있는데 물에서 일하는 사람답게 소매가 없는 상의와 맨발, 바지는 걷어 올려 종아리가 다 드러나게끔 표현했습니다.

초부는 머리를 묶고 나무 막대를 오른쪽 어깨에 걸친 채 도끼를 차고 손을 들어가며 열심히 무엇인가 설명하고 있는 모습입니다. 외양만으로는 나무꾼보다는 유생에 가깝게 그렸습니다. 옷 주름은 선의 굵기의 변화를 주며 양감이 풍부하고 걸어가면서 대화하는 힘찬 생동감을 잘 묘사했습니다. 구도상으로는 두 인물이 서 있는 방향과 두 인물이 들고 있는 막대기, 초부의 펄럭이는 옷주름의 방향이 ×자로 교차하게끔 배치한 후 왼쪽 상단과 오른쪽 하단에 대나무를 배치하여 균형감을 완성하였습니다. 언뜻 보기에는 자연스럽게 보이지만 이런 자연스러움은 화가의 치밀한 구도가 있기에 편안하게 보이는 것입니다.

어부는 물에서 생활하는 사람이며 나무꾼은 숲과 산에서 생활하는 사람입니다. 전혀 다른 세계에 속한 인물들의 만남입니다. 그들은 무슨 이야기를 묻고 답했을까요? 어부와 나무꾼의 문답이야기는 북송의 유학자 소

옹邵雍이 지은 『어초문대漁樵問對』에서 어부와 나무꾼이 서로 묻고 답하는 형식으로 천지 사물의 원리와 의리에 대해 대화하는 어초문답漁樵問答의 내용입니다.

나무꾼이 묻습니다.

"사람이 귀신에게 빌어서 복을 구하려고 하는데 복을 기도하여 구할 수가 있습니까?"

어부가 대답합니다.

"선과 악을 말하는 것은 사람이고, 화와 복은 하늘에 달려 있습니다. 자신이 스스로 지은 허물은 참으로 피하기 어려운 것이라 하늘이 내리는 재앙을 어찌 없애달라고 빌어서 물리칠 수 있겠습니까."

나무꾼이 또 묻습니다.

"착한 일을 했는데 재앙을 만나고, 나쁜 일을 했는데 복을 받는 것은 어째서입니까?"

어부가 또 대답합니다.

"행복과 불행은 운명이고, 당하고 안 당하는 것은 인연(연분)입니다. 운명과 연분을 사람으로서 어떻게 벗어날 수가 있겠습니까."

여기서 어부와 나무꾼은 평범한 인물들이 아니라 세속을 초월한 선지식으로 화와 복, 인과 연 등에 대해 훌륭한 가르침을 전해줍니다. 소옹은 이러한 묻고 답하는 방식을 통해 귀중한 교훈을 전하려 한 것입니다.

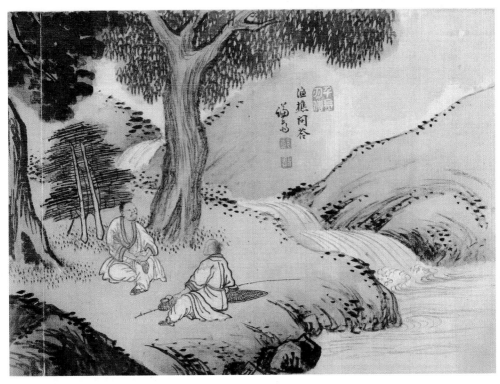

겸재 정선, 〈어초문답〉
종이에 채색, 33×23.5cm, 간송미술관

　이들의 대화 내용에는 세상에 대한 이치와 유교 경전의 내용이 많이 포함되어 있어 조선 성리학자들이 아주 좋아했던 이야기입니다. 그래서 여러 화가들도 같은 주제의 작품을 많이 그렸는데 위 작품은 겸재 정선의 〈어초문답〉입니다. 개울 가 옆에 어부와 나무꾼이 낚싯대와 나무지게를 잠시 내려놓고 대화에 열중하고 있습니다.

역사상 묻고 답하는 방식으로 가르침을 주는 사람으로 가장 뛰어난 분은 석가모니 부처님이 아닐까 합니다. 부처님은 평생 동안 전법의 과정에서 만난 모든 사람들과 묻고 답하며 깨달음을 전했습니다. 종교, 계급, 지위를 가리지 않고 모든 이들과 묻고 답하며 진리를 가르쳤습니다. 이런 대화를 통해 모두 부처님의 이야기에 감명 받고 크게 깨달았습니다. 이는 분명 부처님의 대화법에는 무엇인가 특별함이 있기 때문일 것입니다. 부처님의 대화법에는 무엇이 특별했을까요? 이런 궁금함을 부처님 당시에도 가졌던 인물이 있었습니다. 바로 자이나교의 재가신도였던 아바야 왕자(Abhayarajakumara)였습니다. 어느 날 아바야 왕자는 부처님을 찾아가 질문하였습니다.

"세존이시여. 여래도 다른 사람에게 사랑스럽지 않고 마음에 들지 않는 말을 합니까?"

사실 이 질문은 부처님이 '그렇다'라고 대답하면 당신도 일반사람과 다를 게 없다고 하고, '아니다'라고 하면 그럼 데와닷따는 부처님을 시해하려는 악업으로 용서받지 못하고 지옥에서 일 겁을 머물고 고통 받을 거라는데 왜 데와닷따가 싫어하는 말을 했냐고 따질 목적이었습니다. 이런 곤란한 질문은 사실 아바야 왕자의 스승인 자이나교 교주가 시킨 일입니다.

이 질문을 받은 부처님은 질문을 하는 의도를 묻고 이렇게 대답하였습니다. 이 대답이 유명한 부처님의 대화법입니다.

"왕자여, 여래는 사실이 아니고 진실하지 않고 유익하지 않은 말을, 다른 사람에게 사랑스럽지 않고 마음에 들지 않을 때에는 말하지 않습니다.

여래는 사실이고 진실하지만, 유익하지 않은 말을, 다른 사람에게 사랑스럽지 않고 마음에 들지 않을 때에는 말하지 않습니다.

여래는 사실이고 진실이고 유익한 말이라도, 그것이 다른 사람에게 사랑스럽지 않고 마음에 들지 않을 때에는 말해야 할 때를 고려하여 말합니다.

여래는 사실이 아니고 진실이 아니고 유익하지 않은 말이라면, 그것이 다른 사람에게 사랑스럽고 마음에 들더라도 말하지 않습니다.

여래는 사실이고 진실이지만 유익하지 않은 말이라면, 그것이 다른 사람에게 사랑스럽고 마음에 들어도 말하지 않습니다.

여래는 사실이고 진실이고 유익한 말일 뿐 아니라, 그것이 다른 사람에게 사랑스럽고 마음에 들 때에도, 말할 때를 고려하여 말합니다.

왜냐하면 왕자여, 여래는 중생들에 대한 연민이 있기 때문입니다."

부처님은 중생에 대한 깊은 이해와 연민의 마음으로 대화하기에 그 대화가 힘이 있고 유익하며 감동받을 수 있었던 것이었습니다. 이 대답을 들은 아바야 왕자는 크게 감명 받아 부처님께 평생 귀의할 것을 맹세합니다.

정보기술의 발달로 세상 사람들 간에 시간적, 언어적, 공간적 제약은 사라지고 언제 어디서나 누구와도 소통하고 대화할 수 있는 세상이 왔습니다. 하지만 그 많은 대화가 상대에 대한 참다운 이해 하에 이뤄지기보다는

붓끝에서 보살은 태어나고

자신의 이야기를 일방적으로 전하는 경우가 대부분입니다. 더욱이 서로 인정하고 격려하기보다는 의심하고 공격하는 대화가 점점 늘어나는 것 같습니다. 이는 국가 간의 회담도 마찬가지입니다. 이런 불신과 불통의 시대에 부처님의 대화법은 참으로 귀중한 교훈이자 가르침입니다. 세속 이익에 연연하지 않고 묻고 답하는 〈어초문답도〉를 보며 상대의 기분이나 감정을 고려하지 않고 내가 하고 싶은 말만 했던 이유가 바로 상대에 대한 사랑과 이해의 부족 때문임을 깨닫고 말았습니다.

"사람은 태어날 때, 참으로 입에 도끼가 함께 생기나니
어리석은 이는 나쁜 말을 하여 그것으로 자신을 찍도다."
- 『숫따니빠다 Suttanipata』「꼬깔리야 경(Kokālika-sutta」

노승은 책 속에서 길을 찾고

+++

윤두서 〈수하독서도〉

여름 더위가 절정은 지났다고는 하나 여전히 더위의 기세는 맹렬합니다. 아마도 처서가 지나야 아침저녁으로 조금 더운 바람 속에서도 시원한 기운이 꿈틀대며 여름과 작별할 채비를 할 것입니다. 요즘은 아무리 더워도 실내 어디에나 에어컨이 시원한 바람을 뿜어주고, 온갖 종류의 다양한 음료수와 아이스크림이 있으며, 동네마다 수영장도 있어 더위를 이겨내기는 그리 어렵지 않은 것 같습니다. 1970~1980년대만 해도 집집마다 작은 선풍기 한 대가 고작이었고, 음료수는 어쩌다 손님이 오시는 날 아니면 맛볼 수 없는 꿈의 감로수였습니다. 지금 돌이켜보면 어떻게 여름을 견뎠을까 의아하지만 의외로 그렇게 더위로 고생한 기억은 별로 없습니다. 여름이니깐 당연히 더운 것이라 생각하며 더위를 쫓아내기보다는 그 온도에 순응하며 적응했던 것 같습니다.

어릴 적 여름하면 가장 떠오르는 기억은 당시 가장 인기 있던 고교야구 경기 중계를 들으며 책을 읽었던 기억입니다. 공부는 썩 좋아하지 않았지

만 어릴 적부터 소설책 읽기를 좋아하여 고전소설부터 현대소설까지 장르와 상관없이 많은 소설책을 읽곤 했습니다. 특히 탁 터진 옥상에서 책을 읽는 것을 좋아하여 옥상 위 그늘 한켠에서 앉거나 누워 독서삼매경에 빠지곤 했습니다. 그러다 어떤 날은 나도 모르게 잠을 들었다 깨어보니 초저녁 어스름한 하늘에 떠오른 달과 샛별에 공연히 뭉클하기도 하였습니다. 아무튼 그 당시 저의 최고의 피서는 독서였으며 이런 습관은 지금까지 이어져 책은 저의 가장 친한 벗이기도 합니다. 사실 요즘은 책 읽는 시간이 줄어 책을 구입하는 속도가 책을 읽는 속도를 한참 앞서 아직 읽지 못한 새 책만 쌓여갑니다.

오늘 함께 감상하려는 그림은 나무 아래에서 바위에 등을 기댄 채 책을 읽고 있는 노승의 모습을 담은 〈수하독서도樹下讀書圖〉입니다.

이 작품은 17세기 후반에서 18세기 초까지 활동했던 선비화가 공재 윤두서(尹斗緖, 1668~1715)의 작품입니다. 노승이 등을 바위에 기댄 채 세상 편한 자세로 독서삼매경에 빠져 있습니다. 옷 밖으로 살짝 나온 발이 맨발인 것을 보니 여름인데 어쩌면 개울에서 탁족이라도 즐긴 후의 모습인지도 모르겠습니다. 머리가 벗겨졌고, 눈 밑 주름과 눈썹이 길게 내려온 것으로 보아 나이가 지긋하신 노스님이 분명합니다. 노스님의 표정은 책에 집중한 눈, 눈 밑 잔주름, 꽉 다문 입 등 매우 사실적으로 표현했는데 이는 굵은 선으로 다소 간략하게 표현한 옷 주름과 대비됩니다.

배경을 조금 더 자세히 살펴보면 우측에 큰 바위가 있고 그 위로 나뭇가지가 펼쳐져 있습니다. 바위에 아래보다 상단을 더 진하게 그려 바위의

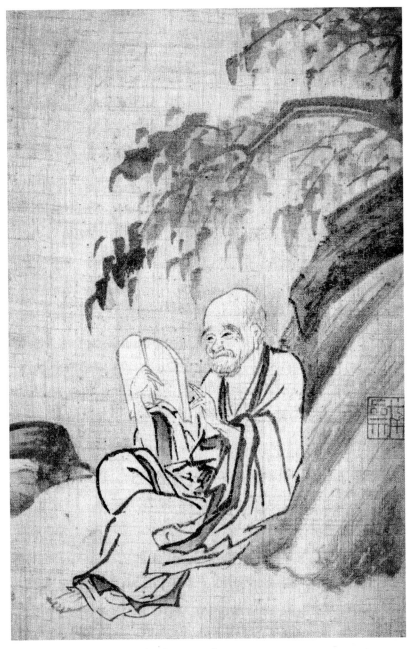

윤두서, 《가물첩》14면 중에서 〈수하독서도樹下讀書圖〉

모시에 수묵, 24.2×15.7cm, 국립중앙박물관

무게감을 높여 둔중함이 더욱 느껴집니다. 그 위로 좌측으로 뻗은 나뭇가지를 테두리 없이 그리는 몰골법으로 묘사했는데 점차 아래로 휘어져 있습니다. 나뭇잎은 위는 넓고 아래는 뾰족한 역삼각형으로 마치 아래쪽을 가리키고 있는 듯합니다. 이는 휘어진 가지와 더불어 그림의 주인공인 노승으로 시선을 유도하고 있는 것입니다. 나뭇잎의 농담濃淡도 우측에서 좌측으로 갈수록 진해져 가지 끝에 있는 나뭇잎을 가장 진하게 그렸는데 이 또한 감상자의 시선 방향을 고려한 것입니다.

그림이 너무 오른쪽으로 무게가 쏠린 듯 했는지 왼쪽에 작지만 진한 바위를 배치하여 균형을 맞추려 하였습니다. 전체적으로 실제 인물을 사생한 듯한 생생한 노승의 표현과 다소 화보풍의 배경이 잘 어우러져 노스님의 편안하면서도 고요한 어느 여름날의 책 읽는 장면을 보여줍니다. 인장은 우측 바위에 찍었는데 주문방형으로 '恭齋'를 찍었는데 이 인장은 윤두서가 자신의 작품 중 완성도가 높은 작품에 자주 사용하던 인장입니다.

화가인 공재 윤두서는 효종의 스승이자 〈어부사시가〉로 유명한 윤선도 (尹善道, 1587년~1671년)의 증손자입니다. 어릴 적부터 총명하여 일찍 과거를 준비하던 중 해남 윤씨가 속한 남인 세력이 당화黨禍로 축출되면서 친형을 비롯한 가까운 학문적 동지들이 목숨을 잃게 되자 관직의 뜻을 버리고 평생 오로지 가문을 지키고 학예를 닦는 일에 매진합니다. 학문은 박학다식하여 유학, 천문지리, 수학, 병법, 무기, 음악, 의학, 서예까지 모든 분야에 뛰어났지만 그중 최고는 역시 그림입니다.

인물, 산수, 동물, 정물, 풍속 등 대부분의 화목에서 뛰어난 작품을 남겼

습니다. 그 중에서 가장 뛰어난 분야는 인물화로 국보 제240호인 〈자화상〉은 그가 얼마나 치밀하고 사생력이 뛰어난 화가인지 잘 보여주고 있습니다. 말 그림 또한 조선 최고의 말 그림으로 평가 받고 있습니다. 윤두서는 말 그림을 그리기 위해 며칠이고 마구간에서 말을 관찰하며 마음속에 말이 완전히 들어온 후에야 비로소 붓을 들었다고 합니다. 그림을 그린 후에 터럭이라도 틀린 점이 있다면 찢어버리고 다시 그리기를 반복했다고 합니다. 해남 윤씨 종가에 소장되어 있는 윤두서의 〈유하백마도〉를 보면 기품 있게 앞 다리를 가지런히 모으고 서있는 모습이 마치 예를 겸비한 선비가 연상됩니다. 왜 윤두서가 조선 말 그림의 일인자인지를 느낄 수 있습니다.

또한 윤두서는 호남 제일의 갑부 집안의 종손임에도 불구하고 겨울에 자기 방에 불을 많이 피우지 말라고 할 정도로 검소하였습니다. 남에게 베풀기를 좋아하여 빌려준 돈을 받아오라는 집안의 심부름을 가서 어려운 형편을 보고 빚 문서를 찢어버리기도 하였고, 노비 자식들이 대를 이어 노비가 되는 것은 부당하다 여겼으며 노비에게도 이놈 저놈이 아닌 이름을 꼭 불러주었다고 합니다. 기근이 들면 자신의 재산을 내어 염전사업을 벌여 그 수익으로 마을사람을 긍휼하여 기근 해결의 모범으로 조정에 보고되기도 하였습니다. 한마디로 '노블레스 오블리주'를 실천한 진정한 선비이자 화가입니다.

또한 해남 윤씨는 대대로 불교에도 매우 호의적이고 해남 대흥사와도 인연이 깊어 윤선도는 대흥사를 노래하는 시를 짓기도 하였고 첫째 아들 윤인미는 「청허당대사비명淸虛堂大師碑銘」을 지었으며, 『대둔사지』 권2에는 윤두서와 아들 윤덕희의 시가 수록되어 있는 것으로 보아 여러모로 많

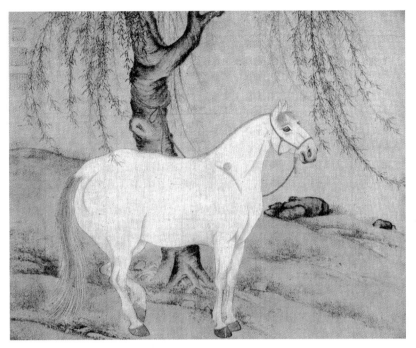

윤두서, 〈유하백마도〉
비단에 담채, 34.3cm×44.3cm, 해남 윤씨 종가 소장

은 지원이 있었을 것입니다. 이런 인연은 후대로도 이어져 윤두서의 외증손자인 정약용은 해남 바로 옆 강진 유배시절 대흥사 일지암에 기거했던 초의선사와 깊은 인연을 맺기도 하였습니다. 이런 사정으로 윤두서는 스님을 주제로 한 그림을 여러 점 남겼는데 〈수하노승도〉 외에도 〈노승도〉가 있습니다.

이 〈노승도〉는 보관상태가 좋지 못해 많이 훼손되었지만 감상만 하기에

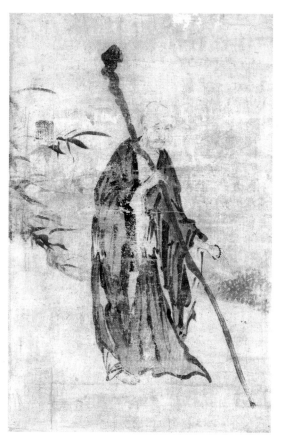

윤두서, 〈노승도〉
17세기 말, 종이에 수묵, 149.5×50.4cm, 국립중앙박물관

는 큰 무리가 없습니다. 연로하신 어느 노스님이 맨발로 두꺼운 장삼을 입고 왼손에는 염주를 끼운 채 긴 석장을 짚으며 걸어가고 있습니다. 한눈에 봐도 범상치 않는 스님이신데 얼굴과 손은 가는 선으로 섬세하게 그린 반면에 장삼은 굵은 먹으로 뚝뚝 끊어지는 거친 선으로 그려 대조를 이룹니

다. 특히 화면을 대각선으로 가로지르는 석장은 굵은 하나의 선으로 그렸는데 아래에는 먹이 마른 듯한 비백법飛白法을 사용하여 더욱 선기仙氣가 느껴집니다. 이런 기법들은 선종화의 대가인 조선 중기 화가 김명국의 〈달마도〉 등에서도 볼 수 있는 표현들입니다. 또한 이 작품은 종이표면이 광택이 나는데 성분을 조사한 결과 칼슘과 철이 들어 있어 전복 껍데기를 곱게 가루 내어 아교와 섞어 종이의 표면에 바른 것이 새롭게 확인되었습니다.

윤두서는 스님을 그릴 때면 성총이라는 스님을 앞에 앉혀 두고 오랫동안 관찰해서 그렸다는 이야기가 전해집니다. 윤두서의 〈수하독서도〉와 〈노승도〉 모두 스님의 모습은 거의 비슷하여 아마 성총이란 스님의 모습을 보고 그렸을 것입니다. 성총 스님이 누군지 정확치는 않지만 아마 이시기 호남에서 활약한 백암 성총 스님(栢庵 性聰, 1631~1700)일 가능성이 크다고 합니다. 만약 백암 성총 스님이 맞다면 이 작품들은 성총 스님이 활약한 1690년대 후반쯤 그려졌을 것입니다.

어느 여름날 독서에 몰입하여 책의 세계에서 노니시는 노스님을 보니 한동안 게을러 책을 가까이하지 못한 제가 살짝 부끄러워지고 말았습니다. 책 읽는 그림만으로 부지런히 정진해야 한다는 가르침을 전해주니 책은 인생의 스승이란 말이 틀린 말이 아님이 분명합니다.

우리는 추위를 어떻게 이겨내는가?

+++

엘리자베스 키스 〈아기를 업은 여인〉

설 명절이 바로 지났으니 아직은 겨울의 한복판입니다. 올해는 유독 눈이 오지 않아 겨울 분위기가 조금은 덜하지만 겨울은 겨울인지라 연일 추위가 매섭습니다. 이렇게 추위가 찾아오면 환경이 우리의 활동에 영향을 주곤 합니다. 나도 모르게 움츠러들어 외부 활동도 자제하게 되고, 새로운 일을 시작하거나 사람을 만나는 일도 미루게 됩니다. 뭔가 의욕적이기보다는, 늘 하던 일을 반복하는 소극적인 생활이 되기도 합니다. 한겨울 매서운 추위를 생각하니 떠오르는 그림이 한 점 있습니다. 바로 엘리자베스 키스 (Elizabeth Keith, 1887~1956)의 〈아기를 업은 여인〉입니다. 그림을 살펴보면 한 여인이 아기를 업은 채 언덕 위에 서 있습니다.

온 세상이 하얗고 소나무 위에도 눈이 한 가득이니 분명 한겨울입니다. 여인 뒤로는 이층 누각의 대문이 있고 성곽길이 있으며 뒤로 높은 산이 있습니다. 이 그림의 장소는 어디일까요? 그 힌트는 바로 대문에 있습니다.

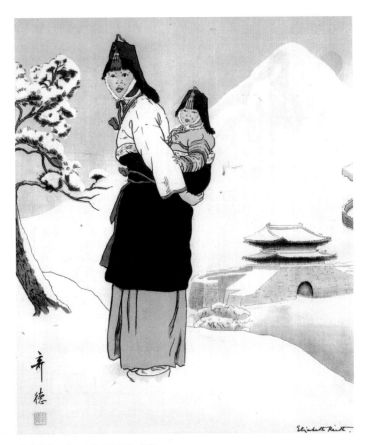

엘리자베스 키스, 〈아기를 업은 여인〉
1934년, 채색목판화, 45×38.4cm, 개인 소장

대문 뒤쪽으로 옹성이 보입니다. 옹성은 적이 침입 시 대문을 보호하기 위
한 시설로 한양도성에는 오직 동대문에만 있습니다. 따라서 이곳은 동대문
이며 옆으로 성곽은 광희문으로 이어지고 그 뒤에 큰 산은 남산인 것입니
다. 남산에 해가 걸려 있어 이른 아침의 풍경으로 생각됩니다. 근경의 소나

무와 여인은 동대문에서 낙산으로 이어지는 언덕으로 지금의 한양도성박물관 근처 어디쯤일 것입니다. 엘리자베스 키스는 한국을 방문했을 때 미국 감리교 의료선교회관에 머물렀는데 그곳 위치가 바로 동대문 바로 옆 언덕에 있어 이곳 풍경에 매우 익숙했을 것입니다. 엄마는 검정 포대기로 아이를 업고 있으며 아이는 색동저고리를, 엄마는 흰색저고리를 입고 있습니다. 색동저고리를 입은 아이를 보아 설 명절인데 아침 일찍 어디에 온 것일까요? 아마도 밤새 아픈 아이 때문에 의료회관을 찾아온 듯합니다.

어머니와 아기 둘 다 머리에 모자를 쓰고 있는데 이 모자는 지금은 거의 사라진 우리 고유의 겨울모자인 '풍차風遮'입니다. 풍차는 '풍뎅이'라고도 불렸는데 조선시대 추위를 막기 위해 남녀 모두가 착용했던 방한모로 모자 뒤를 길게 만든 것이 특징입니다. 모양으로는 방한모의 하나인 '남바우'와 비슷한데 다른 점은 모자 양 옆에 볼끼를 달아서 귀와 뺨, 턱까지 가릴 수 있는 것이 특징입니다. 그림에서도 모자 안쪽에서 나와 뺨과 턱을 감싸고 있는 볼끼가 있는데 볼끼를 사용하지 않을 때는 뒤로 젖혀서 맸으며 후대에는 모자와 볼끼를 함께 재단하기도 하였습니다. 남자용 풍차는 이 위에 관이나 갓을 쓰며, 여자용은 방한모 앞뒤에 장식 끈이나 술, 비취, 산호나 옥판 등을 달았습니다. 그림에 아기도 엄마와 같이 술 장식이 있는 것으로 보아 여아일지도 모르겠습니다. 전체적으로 비록 추운 겨울이지만 아이를 업은 엄마의 따뜻함이 느껴지는 포근한 그림입니다.

이 그림은 영국화가 엘리자베스 키스의 채색목판화입니다. 엘리자베스 키스는 1887년 스코틀랜드 에버딘셔(Aberdeenshire)에서 태어났고, 28세 때 동생이 있던 일본으로 와 동양미술에 눈을 뜹니다. 처음에는 캐리커

처를 그려 단숨에 주목을 받은 후 당시 일본에서 유행하는 '우끼요에(うきよえ)'라는 목판화에 심취해 여러 작가들에게 목판화를 배우고 수련합니다. 그 후 33살 때 자매 제시와 함께 그림도 그리고 여행도 할 겸 한국에 들어왔는데 그 해는 1919년 3·1 운동이 시작된 지 한 달이 채 안된 3월 28일이었습니다.

엘리자베스는 한국에 오자마자 신비롭고 아름다운 한국에 단숨에 매료되었습니다. 명승지를 찾아다니며 풍경화도 그리곤 했지만 그녀의 가장 큰 관심은 일상을 열심히 살아가는 진솔한 한국인의 모습이었으며 그런 한국인을 폭압적으로 짓밟는 일본에 매우 분노하였습니다. 그녀는 한국의 모습을 세계에 알리고자 한국에서 전시회를 개최하였고 여러 번 한국을 오가며 많은 그림을 그렸습니다. 또 『올드 코리아』라는 책을 발간하여 한국과 한국인이 얼마나 멋진 문화와 풍경을 가지고 있는지, 그런 한국을 일본이 어떻게 억압하는지 설명하며 그런 한국을 도와야 한다고 주장했습니다. 같은 책에 수록된 〈바느질하는 여인〉 작품 뒤에 그림의 설명이 있는데 그 글을 읽어보면 엘리자베스 자매가 얼마나 한국인의 모습을 깊이 있게 이해하고 있는지 알 수가 있습니다.

> "한국 장롱은 이미 유명하지만, 정말 그것이 얼마나 유용한지는 한국 여자들이 그걸 사용하는 현장을 직접 보아야 실감이 난다. 그림 속의 한국 여자는 가난한 사람들을 돕기 위해 직접 만든 옷들을 꺼내놓고 있다. 이런 옷들이 장롱 속에 차곡차곡 질서정연하게 들어 있는 광경을 보면 누구나 감탄할 수밖에 없다. 잘못된 옷을 꺼낼 때에도 서두르는 법 없이 날

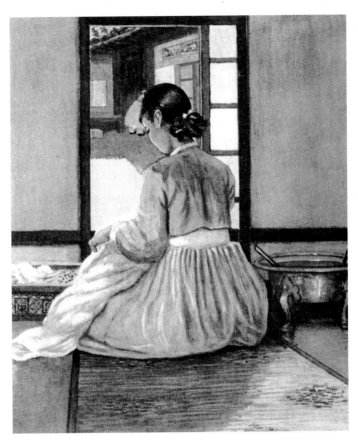

엘리자베스 키스, 〈바느질하는 여인〉
수채화, 소장처 미상

렵하게 꺼내든다. 장롱 속에 이처럼 완벽하게 옷을 넣어두는 습관은 수

백 년 내려오면서 축적된 자기 절제의 상징이다."

- 〈바느질하는 여인〉 설명 중

한국을 배경으로 한 많은 엘리자베스 키스의 그림 중 특히 이 〈아기를 업은 여인〉은 좀 특별한 작품입니다. 이 작품은 우리나라에서 처음으로 크리스마스 씰로 채택된 그림입니다. 당시 한국은 결핵으로 많은 어린이들이 사망하던 시절이었습니다. 그래서 1932년 캐나다 선교사이자 의사인 셔우드 홀이 최초로 결핵 퇴치를 위한 모금운동으로 크리스마스 씰을 제작했는데 엘리자베스는 크리스마스 씰의 도안에 세 번이나 참여하였습니다. 그 중 이 작품은 1934년에 참여한 작품으로 엘리자베스 키스의 한국인에 대한 연민과 안타까움이 녹아있는 작품입니다. 그녀는 결핵으로 고통 받는 아이들이 하루빨리 완쾌되길 바라며 아픈 아이를 업고 이른 새벽 병원을 찾은 모녀를 주인공으로 그렸습니다. 그럼에도 추위 속에서 아이를 업고 있어도 결코 숨기지 못하는 한국 여성의 의젓함을 놓치지 않고 있습니다. 이 작품 외 크리스마스 씰로 제작된 그림 중 〈연 날리는 아이들〉도 아주 멋진 작품입니다.

오빠로 보이는 사내아이가 방패연을 날리고 있고 그 모습을 여동생이 즐거운 표정으로 바라보고 있습니다. 하얀 눈이 덮인 산이 있고 앞으로 팔각정자가 있습니다. 또한 그림 오른쪽을 보면 원각사 10층 석탑이 보입니다. 팔각정자와 탑이 둘 다 있으니 아마도 이곳은 서울 종로 탑골공원으로 추측됩니다. 연 날리며 즐거워하는 아이들의 모습에 덩달아 기분 좋아집니다. 눈에 찍힌 발자국 수만큼 어릴 적 추억이 돋아납니다. 그녀는 『올드 코리아』에서 "서울은 연날리기에 최고로 좋은 도시입니다. 연 날리는 계절이 돌아오면 갑자기 하늘이 온통 형형색색의 연으로 뒤덮입니다."라고 전했습

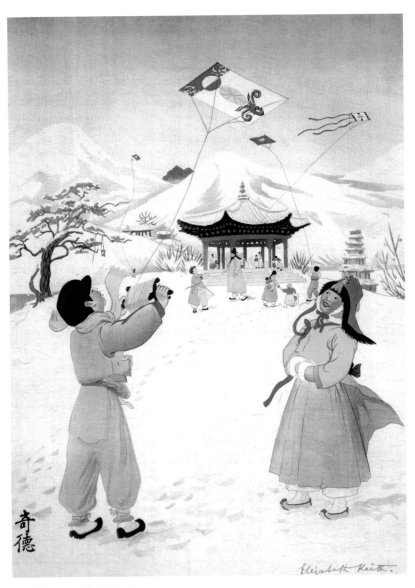

엘리자베스 키스, 〈연 날리는 아이들〉
1936년, 석판화, 49.5×36.5cm, 소장처 미상

니다. 그런 인상적인 장면을 연과 두 명의 아이를 삼각형 구도로 안정감 있게 그렸습니다. 왼쪽 하단에는 '기덕奇德'이란 서명은 엘리자베스가 자신의 영문 성(Keith)을 중국식으로 바꿔 '奇德'이라고 한자로 써놓은 것입니다. 이렇게 엘리자베스 키스는 일제의 가혹한 현실에서도 민속놀이를 통해서 자신의 정체성을 이어가고 있는 한국인들을 그림으로 응원했던 것입니다.

세상을 살다보면 겨울을 피하지 못하듯이 어렵고 힘든 시기가 누구에게나 찾아옵니다. 그럴 때 어느 누구라도 손을 잡아주는 사람이 있다면 우리는 그 어려움을 잘 이겨낼 수 있습니다. 힘겨운 사람의 손을 잡아주는 마음, 추위와 병마에 시달리는 사람에게 작은 온기를 불어넣어 주는 마음. 저는 이런 마음이 바로 불보살님의 자비와 다르지 않다고 생각합니다. 힘겨운 마음을 함께 나누는 것 그것이 바로 불교의 자비가 아닐까요? 엘리자베스가 '奇德'이라고 써놓은 것도 한국 그리고 한국인과 함께 하겠다는 그녀의 의지입니다. 추운 겨울 아이를 업은 여인은 외롭지 않습니다. 당장 앞에 있는 추위가 매서워도 혼자가 아닌 이웃들이 손을 잡아주는 온기를 나누는 자비의 실천이 있다면 이겨낼 수 있을 것입니다.

그녀들의 삶이 조금은 평안했기를

+++

엘리자베스 키스, 폴 자클레 〈신부〉

얼마 전 퇴근 후 집에 돌아와 보니 결혼식 청첩장이 기다리고 있었습니다. 요즘은 청첩장도 온라인으로 받곤 했는데 오랜만에 직접 봉투에 든 초대장을 받았습니다. 봉투를 열고 보니 사촌 조카의 청첩장이었습니다. 생각해 보니 요즘은 청첩장도 별로 받아본 기억이 없습니다. 언론에서도 우리 청년들이 코로나19의 영향으로 결혼을 연기한다는 뉴스도 심심치 않게 보도되고 있고 힘들게 결혼식을 치른다 해도 최소한의 가까운 친인척만 모여 단출하게 치른다는 뉴스도 기억이 납니다. 이런 어려운 시기에 조카가 결혼을 한다니 생각나는 그림이 있었습니다. 바로 〈신부〉라는 제목으로 두 명의 외국화가들의 서로 다른 두 점의 그림입니다.

첫 번째 그림은 프랑스 화가 폴 자클레(Paul Jacoulet, 1896~1960)의 〈신부〉입니다. 혼인날 초례청에 나가기 전 신부가 대기하고 있는 모습인데 왼손을 입에 댄 채 새초롬한 표정으로 다소곳이 앉아 있습니다. 족두리와 한복

102

폴 자클레, 〈신부〉
1948년, 다색목판화

폴 자클레, 〈신랑〉
1950년, 다색목판화

의 화려한 색감이 돋보이는 작품입니다. 초야에 대한 설렘 때문인지 귓불과 얼굴에 살며시 홍조가 피어나고 오색 구슬로 장식된 족두리 화관과 오색 비단을 차례로 잇댄 활옷의 소매는 마치 치마폭처럼 넓게 묘사되어 있습니다. 활옷은 소매에 붉은색, 녹색, 노란색, 분홍색, 흰색 등의 색동이 있는 '녹원삼'입니다. 녹원삼은 원래 공주, 옹주, 궁녀나 사대부 부녀자들이 입었던 예복인데, 일반 서민들도 혼례 때만은 녹원삼을 입되 금박은 하지 못하게 했습니다. 신랑도 흉배가 있는 관복을 입었는데 이런 복식이 혼례 시 허용되었던 것은 조선시대에 혼례식이 그만큼 인생에서 가장 중요한 행사로 여겨졌기 때문입니다.

혼례를 앞둔 신부의 약간 들뜬 모습과 그 앞에 있는 왕골바구니와 떡이

초례청에 나가기 전 대기실의 풍경을 잘 보여주고 있습니다. 특히 노리개와 자수는 가장 공들여 표현했는데 화가가 한복의 화려한 색과 더불어 정교한 공예품에 얼마나 매혹됐는지 알 수 있습니다. 프랑스 태생 폴 자클레는 어릴 적 일본에서 교사를 하는 아버지를 찾아 어머니와 함께 일본으로 건너와 자랐습니다. 일본에서 자라면서 서양화 및 일본 판화를 공부하였습니다. 그래서 그의 화풍에는 일본색이 강한 편입니다. 아버지가 사망한 후 어머니가 한국 경성제국대학 교수와 재혼하여 한국에 살자 어머니를 만나러 다섯 차례나 방문하여 한국의 여러 모습을 다색판화로 남겼습니다. 그는 한국에 대한 따뜻한 그림과 한국인을 양녀로 삼을 만큼 한국에 대한 애정이 높았습니다. 그의 작품은 일본 판화의 영향이 강하여 조금 낯설어 보이기도 합니다만 부드러운 파스텔조의 색채와 선묘, 단순한 배경처리와 여백을 통해 한국의 미를 보여줍니다.

두 번째 그림은 영국화가 엘리자베스 키스(Elizabeth Keith, 1887~1956)의 〈신부〉입니다. 엘리자베스 키스에 대해서는 〈아기를 업은 여인〉을 통해 앞에서 소개했던 화가로 일제강점기 시절 한국을 주제로 삼아 활발한 작품 활동을 전개했고 서양인으로서는 한국을 주제로 한국에서 최초의 전시회를 개최한 뛰어난 여성 화가입니다. 엘리자베스 키스는 〈신부〉를 주제로 두 점 그렸는데 한 점은 그녀의 장기인 채색동판화이고 다른 한 점이 바로 이 수채화입니다. 이 작품도 앞선 폴 자클레 작품과 동일한 주제로 혼례식 신부의 모습입니다. 한국 전통의 이불과 화조화가 그려진 병풍 앞에 신부가 앉아 있습니다. 고개는 앞으로 살짝 숙였고 손은 앞으로 내려 색동소매

엘리자베스 키스, 〈신부〉
1938년, 수채화, 소재불명

가 앞으로 펼쳐져 있습니다. 복식은 폴 자클레 〈신부〉의 활옷과 동일한 녹
원삼이고 족두리 화관도 동일합니다. 쪽 뒤에는 도투락댕기라 부르는 붉은
천이 길게 늘어져 있습니다. 얼굴 광대에는 붉은 연지를 이마에는 곤지를
찍었는데 붉은 점을 얼굴에 찍는 이유는 귀신이 붉은 색을 무서워하기에
잡귀가 예쁜 신부 주변에 얼씬거리지 못한다는 오랜 믿음 때문입니다. 하

지만 아무리 예쁜 옷과 연지곤지를 찍었어도 가볍게 눈을 감고 있는 신부의 얼굴은 왠지 어두워 보입니다. 그늘이 진 한쪽 얼굴과 왠지 축 처져 보이는 어깨, 포즈에서 풍기는 뭔가 체념한 듯한 모습은 인생에서 가장 즐거워야 할 결혼식의 모습과는 어울리지 않습니다. 엘리자베스 키스는 책에서 〈신부〉에 대해 이런 설명을 첨부하였습니다.

> "한국에서 제일 비극적인 존재! 한국의 신부는 결혼식 날 꼼짝 못하고 앉아서 보지도 먹지도 못한다. …(중략) … 얼굴에는 하얀 분칠을 하고 뺨 양쪽과 이마에는 빨간 점을 찍었다. 잔치가 벌어져 모든 사람들이 맛있는 음식을 먹고 즐기지만 신부는 자기 앞의 큰상에 놓인 온갖 먹음직한 음식을 절대로 먹어서는 안 된다. …(중략) … 하루 종일 신부는 안방에 앉아서 마치 그림자처럼 눈 감은 채 아무 말 없이 모든 칭찬과 품평을 견뎌내야 한다. 신부의 어머니도 손님들 접대하느라고 잔치 음식을 즐길 틈도 없이 지낸다. 반면에 신랑은 다른 별채에서 온종일 친구들과 즐겁게 먹고 마시며 논다."
>
> - 엘리자베스 키스 『올드 코리아』 중에서

엘리자베스 키스는 혼례날 신부의 고달픔에 대해 정확히 알고 있었습니다. 그래서 이렇게 우울한 신부를 그린 것일까요? 하지만 신부의 고달픔은 혼례일로 끝나지 않습니다. 조선 후기 이후 여성에게 결혼이란 조상의 제사를 받들고 시부모를 섬기고 아들을 낳아 대를 잇게 하며 생활도 책임져야 하는 무시무시한 시집살이의 시작을 의미합니다. 한국에서 '시집살

이'는 공주나 귀족 같은 특별한 몇몇을 제외하곤 피할 수 없는 시련이었습니다. '시집살이'의 제일가는 고통은 터무니없이 강도 높은 노동에 있습니다. '소를 잃으면 며느리를 얻으라'는 말처럼 새벽부터 밤늦게까지 온갖 집안 노동에 매달려야 했습니다. 이런 노동에 힘겨워 조금이라도 소홀해지면 쫓겨나고, 참고 버티다 병이 나고 괴로워하다 스스로 목숨까지 끊는 일까지도 빈번하였습니다. 엘리자베스 키스는 이런 신부의 암울한 미래까지도 표현한 것인지도 모릅니다.

우리나라 미래의 가장 큰 문제는 결혼의 감소와 그에 따른 출산율 저하라고 합니다. 이능화는 『조선여속고』에서 조선은 아무리 가난해도 남녀가 결혼하는 것은 중요한 사속관념嗣續觀念이라 하였지만 이런 말은 전부 옛말에 불과합니다. 결혼과 출산은 본인의 선택이고 자유이며 설령 결혼을 하지 않은 사람도 한 인간으로서 이미 완전한 존재입니다. 우리 불교에서도 결혼을 사회제도로 간주하지 종교적 의무로 간주하지 않습니다. 그래서 부처님 시절부터 결혼을 전적으로 사적이고 개인적인 사항으로 간주할 뿐 재가자의 결혼과 출산에 관한 어떠한 규범과 규정도 정하지 않았습니다. 다만 행복한 결혼 생활을 위해 각자 배우자에게 충실한 것이 현명하고 바람직하다고 충고했을 뿐입니다.

가끔 이렇게 날아오는 청첩장이 반가운 이유는 그래도 결혼이 더욱 우리를 행복하게 해줄 것이라는 믿음이 있기 때문입니다. 서로 아끼고 사랑하는 마음, 존경심과 관용, 헌신 등으로 평등한 부부 관계라면 말입니다. 오래전 두 외국 화가들 앞에 선 신부들의 삶에도 평화와 행복이 깃들었기를 기도합니다.

눈보라 치는 밤을 걸어야
알게 되는 삶의 무게

+++

최북 〈풍설야귀인〉

새해가 되고 대한大寒과 입춘도 지났습니다. 요즘 겨울은 유독 날씨가 따뜻하여 겨울답지 않게 지나가곤 합니다. 수도권 지역은 눈도 많이 내리지 않아 하얗게 쌓인 눈이 그리울 정도입니다. 어쩌다 눈이 새하얗게 내리면 왠지 세상이 깨끗해지고 따뜻해진 느낌입니다. 그렇게 눈답게 눈이 내리면 아이들은 눈썰매도 타고 눈싸움을 하며 즐겁게 보낼 텐데 요즘 겨울은 조금 아쉽기만 합니다.

조선회화 작품 중 눈 쌓인 풍경이나 눈 덮인 대나무를 그린 작품이 여럿 있지만 그중 가장 추운 그림을 꼽자면 조선 후기 괴팍한 기행으로 유명한 호생관毫生館 최북(崔北, 1712~1786)의 〈풍설야귀인風雪夜歸人〉입니다.

눈 덮인 하얀 산에 하늘이 어두운 것을 보니 시간은 밤인 모양입니다.

자비와 하심 — 나와 당신의 평안을 그리다

날카롭게 꺾인 산세와 성긴 나무들은 이곳이 아주 깊은 산속임을 알려줍니다. 험준한 산 아래 나무들이 바람에 꺾일 듯이 휘어져 있고 허물어질 듯한 울타리와 그 안쪽으로 초가집이 한 채 있습니다. 사립문 앞에는 검은 개한 마리가 짖어대는 듯 입을 벌리고 꼬리를 말아 달려 나오고 있고 그 앞으로는 지팡이를 든 선비가 어린 동자를 데리고 걸어가고 있습니다.

한눈에 봐도 매우 거칠고 빠르게 그려낸 티가 확연합니다. 구도를 생각하고 색감과 적당한 필선을 신중히 계산하여 그린 그림이기보다는 아마화가의 마음속에 있던 화의畵意를 종이를 마주하자 마치 무엇인가 홀린 듯이 일필휘지一筆揮之로 그린 것이 아닐까 싶습니다.

감상자가 보기에 〈풍설야귀인風雪夜歸人〉이 더욱 거칠게 느껴지는 이유는 붓으로 그린 것이 아니라 손으로 그린 지두화指頭畵이기 때문입니다. 지두화는 지화指畵, 지묵指墨이라고도 하는데 손가락이나 손톱 끝에 먹물을 묻혀서 그린 그림을 말하며 간혹 손등과 손바닥을 사용하기도 합니다. 중국에서는 전통 기법으로 인정받아 지두화로 이름을 날린 화가들이 제법 있으나 우리나라에서는 크게 인정받지 못해 많이 발전하지 못하였습니다. 18세기가 되어서 심사정(沈師正, 1707~1769)이 여러 점의 지두화 작품을 남겼고 최북도 지두화로 몇 점 그림을 그렸는데 바로 〈풍설야귀인風雪夜歸人〉이 최북 지두화의 대표작이라 할 수 있습니다.

지두화는 붓으로 그린 것에 비하여 날카롭게 그어지는 독특한 효과 때문에 경우에 따라 붓으로 그린 그림보다 훨씬 표현력이 강해지는 경우가 많습니다. 최북은 이런 지두화의 강점을 잘 알고 있는 화가였습니다. 그림

에서도 바람에 꺾여 휘어지는 나무 표현에서 그 효과가 여실히 드러납니다. 아마 붓으로 표현했다면 나뭇가지를 휘어 버릴 만큼 강한 눈보라의 느낌이 반감되었을 것 같습니다. 그림의 중심이 좌측 하단에 있어 균형을 맞추기 위해 화제畵題는 우측상단 빈 하늘에 작지 않은 크기로 적혀있는데 '風雪夜歸人'이란 글씨는 지두가 아닌 붓으로 썼습니다. 인장은 주문방형 朱文方形으로 호인 '毫生館(호생관)'으로 마무리했습니다. 화제로 적은 '風雪夜歸人'은 잘 알려진 것처럼 당나라 시인 유장경(劉長卿, 709~786)의 '봉설숙부용산逢雪宿芙蓉山'이란 시 구절로 실제 눈 때문에 산 아래 초가에서 하룻밤을 보낸 경험을 표현한 시입니다.

해 저물어 푸른 산이 멀리 보이는데	日暮蒼山遠
날은 춥고 초가는 가난하구나	天寒白屋貧
사립문에 들리는 개 짖는 소리	柴門聞犬吠
눈보라 치는 밤에 돌아가는 나그네	風雪夜歸人

시 전체를 읽고 보니 그림이 좀 더 이해가 되는 것 같습니다. 어두워지는 하늘빛은 어느덧 밤인 것을 알리고 푸른 산이 멀리보이는 이유는 하얀 눈이 덮기 때문일 것입니다. 그 산 아래 단출하고 가난한 초가 한 채가 나무도 꺾어버릴 정도의 매서운 눈보라 속에서 간신히 서 있습니다. 초가의 대충 얼기설기 엮은 사립문 앞으로 검둥개 한 마리가 사납게 짖고 있는데 그 앞으로 지팡이를 짚고 등짝이 굽은 선비가 아이를 데리고 눈보라 속으로 돌아가는데 그 뒷모습이 매우 고단해 보입니다. 이런 인물 표현은 평생

111

최북, 〈공산무인도空山無人圖〉
종이에 수묵담채, 31×36.1cm, 개인 소장

어디 한 곳 정착하지 않고 부평초처럼 떠다닌 화가 최북의 삶을 보는 듯하여 마음 한편이 찌릿해집니다. 이처럼 시의 내용이나 분위기 또는 시정을 표현한 그림을 '시의도詩意圖'라 하는데 최북이 이런 시의도를 잘 그렸다는 것은 기교만 뛰어난 단순한 화가가 아니라 뛰어난 문학적 소양을 갖추고 있었다는 것을 말해줍니다. 최북의 시의도 중 또 하나의 명작은 바로 〈공산무인도空山無人圖〉입니다.

물이 흐르는 계곡, 꽃이 피어있는 산중에 초가지붕의 정자 한 채만 그려

져 있습니다. 정자에는 사람이 없고 산봉우리와 큰 바위를 여백으로 남겨 놓아 물 흐르는 계곡, 꽃과 나무들이 두드러집니다. 작품 상단에 화제 '공산무인空山無人 수류화개水流花開'로 직역을 하면 '사람 없는 빈산에 물이 흐르고 꽃이 피다'라는 뜻입니다. 이 구절은 당나라 시인 소동파의 '십팔대아라한송十八大阿羅漢頌'이라는 선시 중에서 아홉 번째 아라한에 나오는 문구입니다.

최북은 한미한 중인 집안 출신 화가입니다. 원래 이름은 '식埴'인데 '북北'으로 나중에 개명한 것이고 그 글씨를 파자破字하여 '칠칠七七'로 불리는 것도 마다하지 않았습니다. 또 말년에 '붓으로 먹고 산다'는 뜻인 호생관毫生館이란 호를 사용했습니다. 이런 이름과 호는 그의 기이한 행동과 연관시켜 괴팍하고 오기와 자만으로 똘똘 뭉친 반항적인 인물로 이해하는 사람들이 다수입니다. 하지만 이점은 다소 오해가 있는 해석입니다.

호생관이란 호에 대해서도 '붓으로 먹고 산다'라는 의미로만 해석하여 전문 직업화가인 최북의 자조적인 의미의 호로 해석되었지만 호생관은 명나라 유명한 남종문인화가인 정운붕(丁雲鵬, 1547~1628)의 호로 불교에 귀의하여 불화 및 불교인물화를 잘 그렸는데 '호생'이란 의미도 불교적입니다. 정운붕에게 '호생관'이란 인장을 선물한 명나라 유명한 화가인 동기창(董其昌, 1555~1636)은 그의 저서 『용대집容臺集』에서 '호생관'의 의미를 이렇게 설명하고 있습니다.

"중생衆生에는 배에서 자라 나오는 태생胎生, 알에서 나오는 난생卵生 외

에 습생濕生, 화생化生 등이 있다. 나는 보살이 붓에서 나온 호생毫生이라 여기나니, 대개 화가의 손끝에서 빛이 나며 붓을 잡을 때 보살이 하생하시기 때문이다. 부처님이 '이런저런 뜻이 몸을 만들어내고 내가 말한 건 모두 마음이 만든 것이다'라고 한 것은 이 때문이다."

즉 붓으로 보살을 그려내기에 호생이라 했다는 말로 매우 불교적인 의미를 담고 있습니다. 또 원래 이름 식埴에서 '북北'으로 개명한 이유도 '北'은 한자의 모습으로 '달아나다' '등지다' 등의 의미로 괴팍한 외톨이적 삶을 표현한 것으로 해석할 수 있습니다. 하지만 '北'은 방위에서 북쪽을 뜻하니 '임금의 자리' '귀인'이란 의미도 있음을 알아야 합니다. 또 '北'을 둘로 쪼갠 '七七'도 '칠칠이' '칠뜨기' 등 바보 같은 행동거지를 하는 사람을 가리키는 의미로 생각되지만 '七七'은 당나라의 아주 유명한 신선인 '은천상殷天祥'의 호로 날마다 술에 취해 노래를 부르고 다니며 꽃피는 계절이 아니라도[無] 꽃을 피게 하는[有] 재주가 있던 은천상의 모습을 염두에 두어 스스로 붙인 호입니다. 즉, 무에서 유를 창조하는, 본의의 화업을 상징하는 뜻으로 사용한 것입니다. 이는 최북과 가까웠던 이용휴(李用休, 1708~1782)가 최북의 금강산 그림에 적은 찬에 "은칠칠은 때도 아닌데 꽃을 피우고, 최칠칠은 흙이 아닌데 산을 일으켰다. 모두 경각 사이에 한 일이니 기이하도다."라고 두 사람을 연결한 데서도 확인할 수 있습니다.

이처럼 최북의 이름과 호에 관련된 의미들은 전부 이중적 의미를 가지고 있어 당대부터 오해를 일으켰고 누구보다도 강한 자의식이 불 같은 성

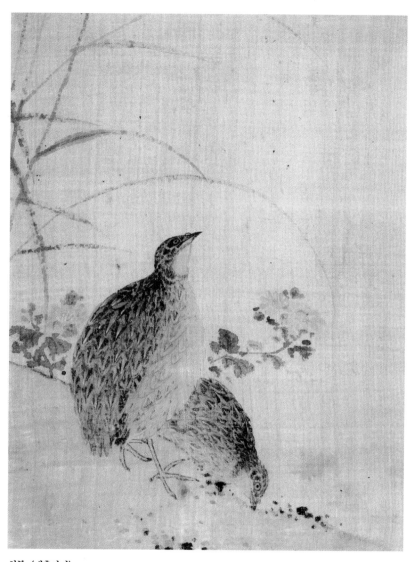

최북, 〈메추라기〉

비단에 채색, 24×18.3cm, 고려대박물관

비탈진 땅 위에 메추라기 두 마리가 갈대와 국화 앞에서 노닐고 있다.
갈대잎과 국화는 몰골법으로 표현한 반면
메추라기는 가는 붓으로 세밀하게 그려 메추라기의 생동감이 더욱 드러난다.
최북은 메추라기 그림을 잘 그려 '최메추라기'라 불리기도 했다.

격으로 이어져 오기, 고집, 자만 등으로 표출되어 많은 기행과 광기어린 행동으로 당대의 부정적인 평가만 강조되었던 것입니다.

최북의 최후는 매우 쓸쓸하기 그지없습니다. 그는 열흘이나 굶고 간신히 그림 하나를 팔아 그 돈으로 술을 마시고 대취하여 눈보라치는 밤 성 밖으로 나가 쓰러져 다시는 깨어나지 못했습니다. 중인 출신으로 도화서에 소속되지 않은 채 그림을 팔아 생계를 유지한, 기록상 조선 최초의 직업화가인 최북은 그렇게 세상과 이별하였습니다. 그는 실제로 〈풍설야귀인〉의 선비처럼 집을 등지고 눈보라를 맞으며 돌아올 수 없는 겨울 산을 향해 걸어가려 했는지도 모르겠습니다. 최북의 벗 이현환(李玄煥)은 최북이 자신에게 들려준 이야기를 기록해두었습니다.

> "그림은 내 뜻에 맞으면 그만입니다. 세상엔 그림을 알아보는 사람이 드뭅니다.
> 그대 말처럼 백 세대 뒤의 사람이 이 그림을 보면 그 사람됨을 떠올릴 수 있겠지요
> 저는 뒷날 나를 알아줄 지음知音을 기다리겠습니다."

붓끝에서 보살이 태어난다는 호생관의 의미를 간직한 최북. 그의 작품의 진가를 알아봐주는 것은 우리 시대 눈밝은 불자들의 몫이 아닐까 합니다.

벗은 떠나고 차향만 남았네

+++

홍현주 〈수종사〉

영하 10도가 넘는 강추위가 이어지고 있습니다. 며칠 전에는 눈도 제법 내려 아마도 산사는 하얀 눈으로 덮었을 것입니다. 이맘때 우리 산사를 방문하면 눈이 덮여 더욱 운치 있는 탑도 보고 눈 덮인 절 마당에 찍힌 자기 발자국도 볼 수 있는 시기입니다. 또 약간 멀리서 바라보면 산사의 그윽한 정취가 더욱 돋보이는 시기입니다. 그러나 이렇게 멋진 눈 덮인 겨울 산사의 모습이 조선시대 회화로 그려진 작품은 거의 없습니다. 조선시대 산수화에서 설경산수화는 다른 계절에 비해 숫자가 많지 않지만 그중에서 산사를 중심으로 한 설경산수화는 더더욱 찾기가 어렵습니다. 오직 19세기 해거재 홍현주(海居齋 洪顯周, 1793~1865)가 그린 〈수종사水鍾寺〉가 유일한 겨울 산사의 모습일 것입니다. 그래서 이번에는 〈수종사〉가 그려진 배경과 그 인물들에 대해 함께 감상해 보고자 합니다.

홍현주, 《수종시유첩》 중에서 〈수종사〉
1830년, 종이에 수묵, 개인 소장

　화면의 대부분은 산이 크게 차지하여 전체적으로 여백이 적어 조금은 답답합니다. 만약 이 그림이 보통의 산수화였다면 산 위로 공간을 좀 시원하게 넓혀 시각적으로 여유 있게 그렸을 것입니다. 가운데 봉우리 산 능선이 양쪽으로 펼쳐져 점차 아래로 내려오고 그 아래에 민가들이 옹기종기 모여 있습니다. 정상 아래 8부 능선쯤에 작지만 평평한 공간이 있고 그곳에 건물이 보입니다. 좌측 하단에는 나귀를 탄 인물이 시종을 데리고 산길로 접어들고 있습니다. 방향으로 보아 저 산 위에 깊숙이 앉아 있는 곳으로 향하는 듯합니다. 하늘빛이 어두운걸 보니 저녁 무렵으로 보이며 흰색이 산을 덮고 있어 눈 쌓인 설경임을 알 수 있습니다. 어둑어둑해질 무렵 무엇 때문에 선비는 눈 쌓인 산길을 오르는 것일까요? 그리고 산 속 저곳은 어

디일까요? 바로 저곳이 남양주 운길산에 위치한 수종사입니다. 그렇다면 마을 앞으로 흐르는 강은 북한강일 것입니다. 위치상으로 한강은 수종사를 바라보는 방향에서 보면 우측에서 좌측으로 흐르기 때문에 그림에서도 물길이 우측을 높고 좌측은 낮게 그려 물이 흐르는 방향을 표현하였습니다. 수종사는 세조와 관련된 창건 설화를 가지고 있는 왕실과 매우 밀접한 사찰입니다. 경내에는 태종의 후궁인 의빈 권씨懿嬪 權氏가 혼인 5년 만에 세상을 뜬 자기 딸 정혜옹주를 위해 불교식으로 장례를 치른 후 모셔진 사리탑이 있습니다. 또 팔각오층석탑은 선조의 계비인 인목대비가 자신의 아버지 김제남과 아들 영창대군의 명복을 빌며 세운 탑이니 조선 왕실과 인연이 깊은 사찰임이 분명합니다. 무엇보다도 수종사의 자랑은 한강이 한눈에 펼쳐지는 풍광에 있습니다. 조선전기 문신인 서거정(徐居正, 1420~1488)은 수종사를 '동방에서 제일의 전망을 가진 사찰'이라 하였는데 절 마당에서 조망하는 북한강과 남한강이 합류하는 두물머리(양수리)의 풍광은 많은 시인 묵객들의 감탄을 터트리게 만듭니다.

수종사와 가장 인연이 깊은 인물은 바로 수종사에서 가까운 곳에 살던 다산 정약용(茶山 丁若鏞, 1762~1836)입니다. 다산은 어릴 적부터 수종사에서 형들과 함께 공부를 하였고 과거에 합격한 후 친구들과 축하잔치를 연 곳도 수종사였습니다. 또 관직에 오른 후에도 고향에 오면 늘 수종사에 오르곤 했습니다. 1801년 신유박해辛酉迫害 후 집안이 풍비박산 나고 간 강진 유배 중에도 늘 수종사를 그리워했으며, 해배가 되어 돌아온 후에도 수종사에서 지친 몸을 추스르고 위안을 얻곤 하였습니다. 아마 다산에게 수종사는 어머니 품 같은 곳이었을 겁니다.

그림을 그린 홍현주는 영명위(永明尉), 즉 정조의 큰 사위입니다. 홍현주는 삼형제 중 막내로 큰형이 조선 10대 문장가로 꼽히는 홍석주(洪奭周, 1774~1842)인데 다산과 학문적으로 교유하는 사이였습니다. 홍씨 가문은 당시 경화세족京華世族의 노론 핵심 집안으로 당색은 정약용과 다르지만 정약용의 학문과 인품을 존경하여 가깝게 지냈으며 막내 홍현주는 29살이나 많은 다산을 마음의 스승으로 삼아 존경하며 자주 남양주 정약용 본가를 방문하곤 하였습니다. 1831년 10월 16일 홍현주가 정약용을 찾아와 수종사를 함께 가자고 해서 다산과 두 아들 학연, 학유 그리고 마침 정약용을 찾아온 초의선사까지 다 함께 길을 나섰습니다.

그러나 이미 70세인 정약용은 노쇠해 따라가지 못했고 산 초입에서 포기합니다. 늘 내 집처럼 오르던 수종사를 오르는 것도 힘이 부치는 나이가 된 것입니다. 이때 속상하고 쓸쓸한 심정을 시로 남겨놓았습니다.

북쪽 산비탈 일천 굽이를 부여잡고 올라가
동화의 만곡 티끌을 맑게 씻고자 하나
이 같은 풍류놀이에 따라가기 어려워
백수로 읊으며 바라보니 마음 진정 슬퍼라.

초의선사는 정약용 강진 유배시절에 스승 혜장 스님을 통해 가까이에서 정약용을 자주 만났으며 혜장 스님은 정약용을 다도의 길로 이끌어줍니다. 정약용의 호 '다산茶山'도 이곳에 야생차가 많아서 붙여진 호입니다. 초의선사는 24살이나 많은 정약용의 학문과 애민정신을 존경하여 스승삼

아 자주 찾아뵙고 실학정신을 배우기도 했습니다. 이런 왕래를 사중에서는 탐탁하게 여기지 않을 만큼 초의선사는 정약용을 매우 존경했습니다.

> "(다산의) 덕업은 나라 안에서 으뜸이고 예의 바른 모습, 착한 본성이 다 훌륭하시네. 평소에도 항상 의를 생각하고 실천에 나서면 다른 사람을 배려하시네. 이미 완성되었으나 모자란 듯이 하시고 항상 비워 남을 포용하시네."
> - 초의선사

그런 교류로 초의선사가 직접 그린 〈다산도〉가 전해집니다.

운길산 아래에서 정약용이 쓸쓸한 시를 짓고 있을 때 정학유, 초의선사, 홍현주는 수종사에 올라 차를 마셨고 이 시절 만남과 오고간 문장들을 모아 《수종시유첩》을 만들어 간직하게 됩니다. 다산과 홍현주, 박보영, 이만용이 서문을 썼고, 홍현주는 그림을 그려 운길산의 모습과 유람 정황을 알 수 있게 했습니다. 그래서 그림에서 말을 타고 오르는 인물은 바로 홍현주 자신으로 이해됩니다. 이 때 홍현주와 초의선사의 교유는 유·불간의 만남 이상의 의미가 있는데 한국 차 역사에서 매우 중요한 만남이었습니다.

차를 좋아하지만 다도에 대해서는 잘 몰랐던 홍현주가 초의선사에게 다도에 대해 질문했는데 이 질문이 초의선사가 『동다송東茶頌』을 저술하게 한 동인입니다. 이후로도 이 두 사람은 계속 교류하였고 차를 매개로 이만용, 추사 김정희, 추사의 동생 산천 김명희, 정학연 등의 교류가 이어집니다. 양수리의 그림 같은 풍경과 맑은 차향, 그리고 조선의 천재들이 어울렸

초의선사, 《백운동첩》 중에서 〈다산도〉
1812년, 지본담채, 27×19.5cm, 개인 소장

던 남양주 수종사. 현재 수종사의 차와 풍광은 여전하지만 그 걸출했던 선
비들은 역사 속으로 사라지고 초의선사가 남긴 시구절만 옛 기억을 전해
줍니다.

> 수종사는 청고清高한 곳에 있고
>
> 산천은 그 아래 깔렸도다
>
> 한잠 자고 일어났는데 차 한 잔 줄 사람 없을까
>
> 게을리 경서(經書) 쥐고 눈곱 씻었네
>
> 그대가 여기 있는 줄 알고 이곳 수종사까지 오지 않았나
>
> - 초의선사 〈운길산 수종사〉

술이란 그저 입술을 적시는 데 있다

+++

김후신 〈대쾌도〉

세계적인 코로나 팬데믹이 시작된 지 벌써 3년이 넘어가고 있습니다. 그동안 우리나라는 다른 나라에 비해 모범적으로 잘 헤쳐 왔지만 새로운 변이로 인해 올해는 많은 감염자가 발생했습니다. 사실 이번 확산은 그동안 방역활동의 피로감으로 인해 위기감이 떨어지며 생긴 문제고 자영업자들의 힘겨움을 덜어주고자 너무 일찍 빗장을 풀어서 생긴 문제라는 지적도 많았습니다. 사실 그런 문제점도 없지 않겠지만 변이 바이러스의 전파력이 우리가 조심해서 막을 수 있는 선을 넘어섰기에 확산되었다고 합니다. 그러므로 식당이나 주점, 노래방, 클럽 등 음주행위를 막지 못해 큰 문제가 발생했다는 주장은 우리 국민 모두의 그동안의 노력을 스스로 폄훼할 수도 있기에 조심해야 할 주장이라 생각됩니다.

우리나라는 고구려 고분벽화에도 술을 마시고 춤을 추는 그림이 그려져 있을 만큼 언제나 술과 춤을 즐기는 음주가무의 나라입니다. 만나고 대

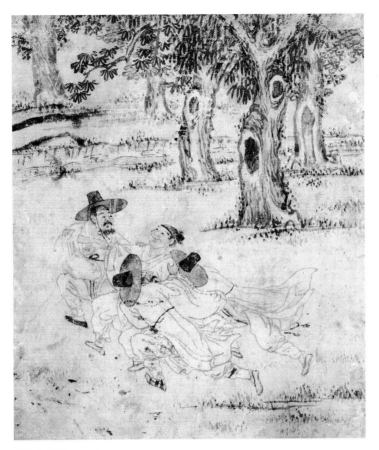

김후신, 〈대쾌도大快圖〉
종이에 담채, 33.7×28.2cm, 간송미술관

화하는 것을 좋아하여 카페와 술집이 인구대비 세계에서 가장 많은 나라
이기도 합니다. 또 흥도 넘쳐 농사일 중 막걸리 한잔 마시면서 노래를 부르
고 요즘은 법으로 금지되었지만 관광버스를 타고 이동 중에도 좁은 의자
사이에서 도착할 때까지 춤추기도 합니다. 그래서인지 옛 그림에서도 음주

가무를 즐기는 모습이 많이 남아 있습니다. 그중에서 오늘 감상해 볼 그림은 조선 후기 화가인 김후신의 〈대쾌도大快圖〉입니다.

그림의 구도는 하단의 약간 왼쪽으로 인물을 배치하고 상단 우측에 세 그루 나무를 배치하였습니다. 나무 뒤로는 개울이 있어 단조로움을 피했고 그 뒤로 두 그루의 나무가 더 있어 깊이감을 줍니다. 나무는 윗부분을 잘라낸 듯 표현하지 않았는데 이것은 그 아래 나무기둥 즉 수간樹幹에 집중시키기 위함입니다. 수간에는 큰 타원형의 옹이가 있는데 마치 술 취해 달려가는 인물들을 보고 입을 크게 벌리며 놀란 것처럼 보입니다. 나무만으로는 숲을 표현하는 데 부족했는지 다양한 길이의 점을 찍어 나무와 개울 주변에 수풀을 넉넉히 표현했습니다.

왼쪽으로 움직이고 있는 인물들은 모두 세 명처럼 보이지만 총 네 명의 인물이 있습니다. 갓은 어디다 팽개치고 입을 벌린 채 세상을 다 가진 것 같은 표정의 술에 취한 젊은 인물. 그 인물을 양쪽에서 끌고 부축하는 두 인물, 그리고 머리를 숙여 얼굴은 보이지 않지만 맨 뒤에서 힘껏 밀고 있는 인물까지 총 네 명입니다. 갓을 쓰고 도포를 입었으니 어엿한 양반들인데 얼마나 거하게 마셨던지 서로 엉켜 소란스럽게 움직이고 있으며 가장 많이 취한 인물은 입을 벌려 고래고래 소리도 치고 있습니다. 몇 개의 필선만으로 인물의 표정을 잘 살렸고 복장의 율동감도 잘 표현하여 화가의 기량이 만만치 않음을 알 수 있습니다.

이 그림의 작가는 이재 김후신(彝齋 金厚臣, 1735~?)으로 화원 김희겸金喜謙의 아들입니다. 그 역시 도화서 화원으로 활동했을 것으로 추정되는데

김후신, 〈기러기와 오리〉
18세기, 종이에 담채, 33×47cm, 국립중앙박물관

생몰연대는 정확히 알려지지 않았습니다. 풍속화로 전해지는 작품은 이 그림이 유일하지만 국립중앙박물관의 〈기러기와 오리〉를 보면 실력이 보통이 아니었음을 알 수 있습니다.

　진한 먹으로 표현한 바위 한쪽이 크게 구멍이 뚫려 좌측 남겨진 부분이 매우 아슬아슬합니다. 이런 바위모양을 석문이라 부르기도 하는데 이어진 부분이 마치 코끼리 코처럼 보입니다. 오른쪽 나무 한 그루가 바위를 밑으로 감싸고 넘어가 왼쪽까지 뻗어 있습니다. 앞쪽으로 청둥오리 암수가 한 마리씩 있고 뒤쪽 풀과 나무 사이로 새끼 두 마리가 더 있습니다. 뒤로는

기러기 한 마리가 고개를 숙이고 서 있습니다. 동양화에서 기러기는 한자로 '안雁'이기에 편안할 '안安'과 동음으로 편안함을 상징합니다. 나무 아래로는 풀과 나팔꽃을 섬세하게 표현했습니다. 나팔꽃은 덩굴식물로 장수의 의미를 갖습니다.

화가는 가지가 뻗어나간 나무에 매우 공을 들여 묘사했는데 꽃과 잎 부분을 자세히 보면 꽃은 분홍색으로 마치 공작새 머리털 같고 잎은 긴 잎자루에 여러 개의 잎이 붙어있는 겹잎으로 마주보기로 달려있습니다. 이런 모양의 꽃과 잎은 조선 회화에서 흔히 볼 수 있는 모양은 아닌데 이 그림과 흡사한 나무가 바로 자귀나무입니다. 자귀나무는 6~7월에 꽃이 피고 밤이 되면 수분증발을 피하기 위해 마주보던 잎이 겹쳐지는데 이 모양이 사이 좋은 부부가 안고 자는 모습과 흡사하다하여 '합환수合歡樹'라 부르기도 합니다. 지금은 겹쳐있지 않으니 지금은 낮 시간이 분명합니다. 전체적으로 해석해 보면 평화롭고 평안하게 금슬 좋은 부부가 오랫동안 장수하시라는 의미의 화조화로 화가의 솜씨가 보통이 아님을 알 수 있습니다.

김후신의 아버지 김희겸의 관직 생활연도로 볼 때 김후신은 정조 연간에 활동했을 가능성이 높습니다. 정조 시절은 강력한 금주령을 시행하고 어긴 자를 참수까지 했던 영조 시절과는 사뭇 다른 분위기였습니다. 정조는 금주령이 실제 지켜지기 힘들고 괜히 백성들만 괴롭힌다고 생각했습니다. 그래서 술에 관대하여 신하들과 술자리도 좋아했고 성균관 유생들과 술자리에서는 '불취무귀不醉無歸, 술에 취하지 않으면 귀가할 수 없다'라고 농담을 하기도 했으니 술 마시는 것이 사회적으로 아주 조심해야 하는 시

신윤복,《혜원전신첩》중에서 〈유곽쟁투遊廓爭鬪〉
종이에 채색, 28.2×35.2cm, 간송미술관

술 마시고 추태를 부리는 그림으로는 신윤복, 〈유곽쟁투〉도 있습니다.
유곽 앞에서 만취하여 기생을 차지하려고 싸우려 하고 있습니다.
나장이 있는데도 갓을 집어 던지고 웃통을 벗은 저 사내는 과연 그날 무사히 집에 돌아갔을까요?

절은 아닙니다.

그래서 술에 취한 인물을 데리고 황급히 어디론가 도망가는 모습은 김후신이 활약한 시절과는 조금 맞지 않습니다. 그러니 이 그림을 본 사람들은 '허허 예전에 이랬었지'하면서 한바탕 웃음을 터트렸을 것이니 이는 풍속화의 본질에 충실한 그림인 셈입니다.

현대의 성인들이라면 이런 취한 자의 모습이 그렇게 낯설지 않을 것입니다. 술자리에서 자기 주량보다 과하게 마셔 여러 사람의 도움으로 집에 간신히 가본 경험도 한두 번쯤 있을 것입니다. 우리나라는 원래부터 음주가무를 좋아하는 민족입니다. 경주 안압지에서 통일신라시대 14면 목제주령구木製酒令具가 발견되어 요즘 대학생들이 많이 하는 술 먹기 게임이 통일신라시대에도 있었음이 확인되었습니다. 사발에 술을 가득 담고 가위 바위 보를 하여 진 팀이 나눠 마시는 '의리게임'은 조선시대 관청에서 주로 하던 '회배回盃'에 그 뿌리가 있습니다. 폭탄주도 조선시대에는 막걸리와 소주를 섞어 마시는 '혼돈주'가 원형이라 할 수 있습니다. 또 술이 거나해지면 양반들은 기생들의 춤을 감상하거나 양반도 함께 춤을 추곤 하였으며 농부들도 힘든 농사일 중에서도 권주가를 부르고 풍물에 맞춰 춤을 췄으니 음주가무를 정말 좋아하는 민족이라고 할 수 있습니다. 하지만 술에 관대하다고 해서 과한 음주까지 권장한 것은 아닙니다.

다산 정약용은 "참으로 술이란 입술을 적시는 데 있다. 소처럼 마시는 사람들은 입술과 혀를 적시기도 전에 직접 목구멍으로 넣는데 그래서야 무슨 맛이 있겠느냐? 술을 마시는 정취는 살짝 취하는 데 있는 것이지 얼굴이 붉은 귀신처럼 되고 토악질을 하고 잠에 곯아떨어져 버린다면 무슨

정취가 있겠느냐."라며 과음을 경계하였습니다. 또 70퍼센트 이상 술이 차면 흘러내리는 '계영배戒盈杯'라는 잔을 사용하는 선비들도 있었습니다.

불교에서도 수행자의 경우는 음주를 엄격히 금하기도 합니다. 『결정장론決定藏論』 2권에는 "음주를 멀리하는 것이 제5분이다. 왜냐하면 스스로 나에게는 지금 계가 있다고 억념하여 이 지분을 의지함으로써 술 취해 미쳐 방일한 모든 일이 일어나지 않기 때문이다."라고 경계하고 있습니다. 이는 술 자체가 안 좋아서라기보다는 술로 인해 승려의 수행에 방해가 되거나 타인의 눈살을 찌푸리게 할까 염려해서입니다. 음주를 자제하고 조심해야 하는 건 수행자나 재가자 모두 마찬가지입니다. 습관적으로 술을 마시고 많이 마시는 걸 자랑하며, 모임에 응당 음주를 당연시하는 문화는 이제 버려야 할 낡은 습관인지도 모릅니다. 〈대쾌도〉를 보면서 우리 옛 어른들도 과한 술을 경계했음을 기억했으면 좋겠습니다.

박쥐가 신선의 화신이라면

+++

김명국 〈박쥐를 날리는 신선〉

팔순이 넘으신 저의 어머님은 항상 코로나19 뉴스만 나오면 "이 망할 코로나는 도대체 어디서 나왔다냐?"라고 물으십니다. 이렇게 어머님이 질문하실 때마다 사실 저도 답을 알지 못하기에 답해드리기가 여간 곤란하지 않습니다. 외국에서는 코로나19 기원에 관해 여러 조사가 이뤄지고 그와 관련된 여러 견해들이 나오긴 하는데 확실한 증거는 발견되지 않은 것 같습니다. 다만 지금까지 연구에 의하면 이 바이러스가 박쥐로부터 시작되었다는 추정이 있습니다.

이 때문에 박쥐에 대한 이미지가 나빠졌지만 옛날 중국을 비롯한 조선에서도 박쥐의 이미지는 그렇게 나쁘지만은 않았습니다. 『조선왕조실록』에서 박쥐가 언급된 것은 총 9건으로 조선 초 성종 18년 문신 임사홍(任士洪, 1445~1506)은 편복(蝙蝠, 박쥐목에 속한 포유동물)을 군자에 비유했고, 중종 21년에는 진사 최필성이 아버지 병환을 치료하기 위해 박쥐를 구하려 했으나 겨울이라 구하지 못하여 대성통곡을 하자 박쥐가 스스로 날아와 병

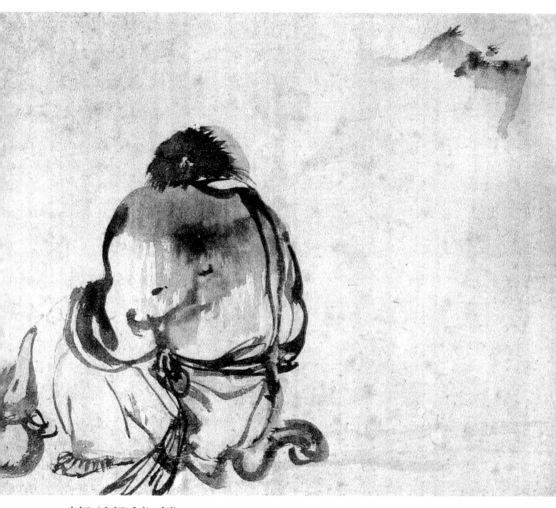

김명국, 〈박쥐를 날리는 신선〉
17세기, 종이에 수묵, 34×25 cm, 북한평양박물관

을 치유했다는 이야기도 있어서 긍정적인 의미가 많았습니다. 또한 박쥐 '복蝠'과 복 '복福'자는 동음이의어同音異議語로 박쥐가 복을 상징하기도 하였습니다. 이런 박쥐의 긍정적 이미지는 그림 소재로도 등장하여 고구려 수산리 고분벽화(평안남도 남포, 5세기 후반)에 묘실 주인공의 일산日傘에 박쥐 문양이 그려져 있습니다. 그 뒤로 고려시대 부장품에 박쥐 단추가 발견되기도 했지만 회화 작품으로는 한참 뒤 조선 중기 화가 김명국이 그린 〈박쥐를 날리는 신선〉에 처음으로 등장합니다.

그림은 매우 단순합니다. 왼쪽 아래쪽 바닥에 앉은 한 명의 인물과 상단에 박쥐 한 마리가 전부입니다. 등을 보이고 앉은 인물은 머리가 더벅머리이고 옷은 소매가 넓은 헐렁한 옷을 입고 있습니다. 옷은 마치 비를 맞은 듯 흥건하며 왼쪽에 호리병 하나가 있습니다. 농담을 달리한 붓질 몇 번으로 의복을 잘 표현했고 등을 보이고 앉아 있어 무엇을 하고 있는지 궁금해집니다. 그러나 얼굴이 보이지 않고 등만 보이는 표현은 감상자에게 단절감을 주며 이 인물에 대한 궁금함과 뭔가 우리와는 다른 특별한 인물임을 느끼게 해줍니다.

화가는 그림 왼쪽에 '蓮潭(연담)'이라 적었으니 조선 중기 도화서 화원인 연담 김명국(蓮潭 金明國, 생몰연도 미상)이 확실합니다. 김명국은 두 차례나 조선통신사 일원으로 일본을 다녀온 뛰어난 화가입니다. 보통 화원은 조선통신사로 딱 한 번만 다녀오는데 일본의 강력한 요청으로 다시 통신사 화원으로 다녀올 만큼 인기가 높았습니다. 일본에서 그린 작품들은 대부분 채색 없이 선만을 이용하여 고승이나 신선을 그린 선화도禪畵圖를 많

이 그렸는데 유명한 〈달마도〉도 그 시기에 그린 작품입니다. 〈박쥐를 날리는 신선〉도 그 시기 작품으로 추정되는데 선기仙氣가 넘치며, 특유의 농담이 강한 필선만으로 그린 김명국의 전형적인 작품입니다.

그렇다면 이 인물은 누구일까요? 민머리가 아니니 스님은 아닐 것입니다. 중국에서는 인기 있는 도교 신선 여덟 분을 '팔신선'으로 부르며 문학과 그림의 소재로 많이 등장시켰습니다. 팔신선은 각자 특징들이 있는데 예를 들면, 여동빈은 칼, 동방삭은 복숭아, 두건을 쓴 종리권, 종이와 붓을 든 문창, 외뿔소를 타고『도덕경』을 들면 노자 등입니다. 그중에서 장과로張果老라는 신선은 박쥐의 정령으로 항주恒州에 은거한 검은 머리와 흰 이빨의 신선입니다. 장과로를 묘사한 그림으로는 단원 김홍도의 〈과로도기도果老倒騎圖〉가 있습니다.

〈과로도기도〉는 당나라 때 신선 장과張果가 나귀를 거꾸로 타고 가면서 무슨 책을 열심히 읽고 있는 모습을 묘사한 신선도로 표암 강세황(豹菴 姜世晃)이 쓴 제시가 그림 상단에 있어 미술사적으로 매우 중요한 작품입니다. 좌측 상단에 보면 박쥐 한 마리가 날고 있어 장과로에게 박쥐는 매우 중요한 동물임을 알 수 있습니다.

〈박쥐를 날리는 신선〉에서도 박쥐가 있는데 다른 점은 인물과 박쥐 사이에 푸른색의 부채꼴 모양의 박쥐 비행 흔적이 있어 마치 인물과 박쥐가 하나인 것처럼 묘사했습니다. 그림에 박쥐가 등장하지만 이 인물이 장과로라고 보기는 어렵습니다. 그 이유는 그 옆에 호리병이 있기 때문입니다. 호

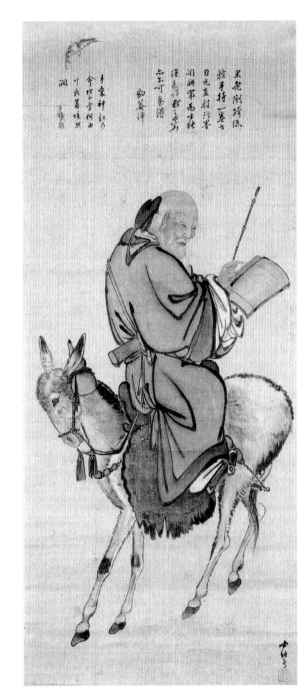

김홍도, 보물 제1972호 〈과로도기도〉
견본담채, 134.6×56.6cm,
간송미술관

리병을 자세히 보면 입구에서 가는 선이 피어오르는 것을 알 수 있습니다. 색도 부채꼴 박쥐 비행흔과 같은 색입니다. 따라서 박쥐는 바로 호리병에서 나온 것입니다. 팔신선 중에서 호리병을 꼭 소지하는 인물은 이철괴李鐵拐입니다. 이철괴는 원래 훤칠하고 준수한 외모의 젊은이였는데 육신에서 영혼을 이탈시켜 하늘을 돌아다닐 수 있는 능력을 지녔습니다.

하루는 노자를 만나러 가면서 제자에게 7일간 자신의 혼이 돌아오지 않으면 몸을 불사르라고 했습니다. 그런데 제자는 7일 정오까지 기다리다 자신의 노모가 위독하다는 소식을 듣게 되었습니다. 오후만 기다리면 되는데, 제자는 모친이 걱정되어 이철괴의 육신을 태워버리고 모친에게 가게 됩니다. 이후 돌아온 이철괴는 들어갈 몸이 없어지자 어쩔 수 없이 굶어 죽은 거지의 몸에 들어가게 되었습니다. 그 뒤로 이철괴는 그림처럼 남루한 거지의 모습으로 살았는데 그림에서도 역시 남루한 모습으로 등장했습니다. 김명국은 이철괴에 관심이 많았던지 이철괴를 그린 〈철괴〉라는 작품도 있습니다.

김명국 〈철괴〉는 남루한 거지 복장에 한쪽 다리를 절어 지팡이를 들고 있는 철괴의 모습을 잘 묘사했습니다. 머리는 풀어지고 수염은 수북한데 굵은 먹으로 대충 그린 옷에 비해 가는 붓으로 정성껏 그렸습니다. 들고 있는 호리병에서는 무엇인가 나오는 것이 〈박쥐를 날리는 신선〉으로 보아 박쥐가 막 날아간 모양입니다.

이런 신선도에서 박쥐는 부정적인 이미지가 아닌 신선의 화신으로 인

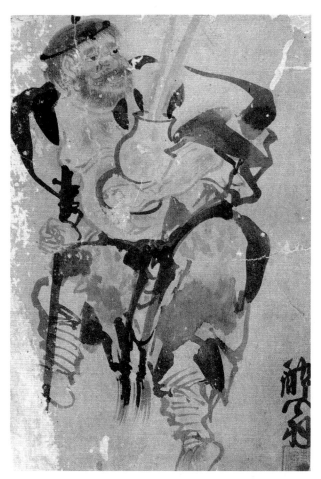

김명국, 〈철괴〉
17세기, 종이에 수묵, 29.5×20cm, 간송미술관

간이 갖지 못한 날아다니는 능력을 상징합니다. 이런 관념은 우리나라보다 도교를 많이 숭배한 중국이 훨씬 강했습니다. 그래서 중국에서는 박쥐와 복이 동음 때문만이 아니라 박쥐를 '독왕毒王'으로 생각하여 박쥐를 먹으면 만독萬毒을 이길 수 있어 병에 걸리지 않는다는 인식과 변식이 뛰어나

므로 박쥐를 먹으면 자식을 많이 낳을 수 있다는 인식도 있었습니다.

　중국과 달리 조선시대에는 밤과 어둠속에서 생활하는 습성과 쥐와 새의 중간적 생김새로 교활하고 이중적인 이미지로도 많이 표현되었습니다. 홍만종(洪萬宗, 1643~1725)의 『순오지旬五志』에 기록된 봉황의 잔치에는 길짐승이라 하여 가지 않고 기린의 잔치에는 날짐승이라 하여 가지 않은 박쥐가 모든 짐승에게 미움을 받아 결국 밤에만 밖에 나오게 되었다는 이야기처럼 부정적인 이미지도 존재하였습니다. 그러나 이번 전염병의 원흉이 박쥐라는 주장은 무리가 있습니다. 코로나19 병원균은 새로운 바이러스가 아니라 아마 아주 오래전 원래부터 대부분의 박쥐에 있었을 것입니다. 하지만 인간이 박쥐의 생태계를 침범하고 괴롭히면서 그 균이 다른 숙주를 거쳐 인간에게 옮겨져 큰 문제를 일으킨 것입니다.

　실제 박쥐는 해충들을 먹이로 삼기에 인간에게 그렇게 해로운 동물은 아닙니다. 이처럼 인간에 의해 자연 생태계 교란의 후폭풍은 인간에게 고스란히 돌아옵니다. 현재 벌어지는 전 지구적인 이상기후와 자연재해도 마찬가지입니다. 그러므로 하루빨리 화석연료를 줄이고 친환경 에너지로 전환하여 지구촌 생태계를 보호해야 합니다. 금수강산인 우리나라도 서둘러 환경문제에 더 적극적으로 임해야 합니다. 불교는 세계 수많은 종교 중 가장 환경친화적이고 생명 존중의 종교이기에 불자들이 누구보다 앞장서 환경과 생명을 위한 자연의 복원과 보존에 앞장서면 좋겠습니다.

자연과 생명

불교와 인연 깊은 동식물을 그리다

곧 사라질 매미의 울음처럼

+++

김인관 〈유선도〉

아직 8월이라 여름이 한창이지만 절기상으로 입추도 처서도 지났기에 이제 더위는 오래가지는 않을 것입니다. 올해는 장마가 길어서 무더위도 예년보다는 조금 덜한 것 같습니다. 열어놓은 창문 밖으로 들리던 우렁찬 매미소리도 이제 조금씩 잦아들고 있습니다. 더위에 창문을 열고 잘 때면 줄기차게 울어대는 매미 소리에 잠을 설친 경험이 한두 번쯤 있을 것입니다. 매미는 수컷만 독특한 발성기관을 가지고 있어 소리를 낼 수 있기에 들리는 모든 매미 소리는 수컷의 울부짖음입니다. 암컷은 아무런 소리를 내지 못합니다. 매미 소리가 줄어들고 귀뚜라미 소리가 들리기 시작하면 여름도 가을에게 자리를 양보해야 합니다. 우리는 그렇게 또 여름을 떠나보내고 있습니다.

　매미 소리를 듣고 있으면 자연스럽게 멋진 매미 그림들이 떠오릅니다. 여러 매미 그림 중에서 17세기 후반에 활동했고 호가 '월봉月峰'이란 것 외에 별로 밝혀지지 않은 김인관(金仁寬, 1636~1706)의 〈유선도柳蟬圖〉와 겸재

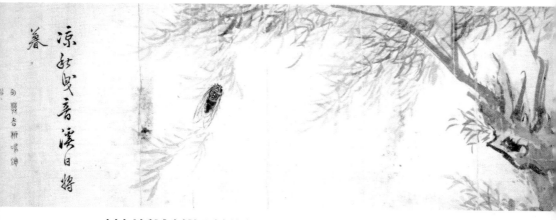

김인관, 《화훼초충화권축》 중에서 〈유선도〉
종이에 수묵담채, 1,150×17cm, 국립중앙박물관

정선과 현재 심사정의 매미 그림을 함께 감상해 보고자 합니다.

그림 우측 아래에 고목이 자리를 잡았습니다. 굵은 나무 둥치와 거친 표면으로 보아 나이가 제법 든 고목임을 알 수 있습니다. 둥치 위로는 두 개의 줄기가 다시 솟아오르고 그중 왼쪽 가지가 길게 뻗어 나오면서 어린 나뭇잎을 펼쳐놓고 있습니다. 나뭇잎의 모양으로 볼 때 버드나무로 추측됩니다. 버드나무는 도연명(陶淵明, 365~427)이 고향에 은거하며 집 주위에 다섯 그루의 버들을 심고 스스로 오류五柳 선생이라 부른 이래 선비와 인연이 깊은 나무입니다. 고목에서 여린 가지와 잎이 다시 뻗어나는 것은 매미가 껍데기를 벗어던지고 새롭게 태어남이 연상됩니다. 왼쪽 아래로 내려간 나무줄기와 잎 사이로 매미 한 마리가 매달려 있습니다. 보통 조선시대 매미는 대부분 굵은 가지 중간쯤에 매달려 있는 데 반해 김인관의 매미는 왼쪽

가는 가지에 매달려 있는 점이 특징입니다. 어찌 보면 매미가 조금 불안한 위치에 매달려 있지만 구도상으로는 왼쪽 굵은 나무 둥치의 무게를 분산하는 오른쪽에 진한 먹으로 그린 매미를 배치하여 안정감을 찾았다고 볼 수도 있습니다.

이런 참신한 구도가 김인관의 장기로 그의 그림으로 전해지는 〈잉어도〉나 〈어해도〉에서도 다른 화가에서는 볼 수 없는 독특한 구도가 특징입니다. 바람에 살짝 흔들리는 나뭇가지와 그곳에 매달린 매미. 김인관은 조선 중기에 활동했고 호는 월봉月峯인 것 외 알려진 바가 거의 없지만 섬세한 필치에서 생겨나는 묘한 생동감과 맑은 수채화 같은 청량감이 느껴져 그림 실력이 뛰어났음을 알 수 있습니다.

우리나라 옛 그림에서 매미는 군자의 덕을 상징했습니다. 이는 매미의 생태와 모습에서 동양의 선비들에게 전해져오던 오랜 문화 상징입니다. 진晉나라 육운(陸雲, 262~303)은 그의 〈한선부寒蟬賦〉 서문에서 매미가 오덕五德을 갖추었다고 하였습니다. 첫째 덕은 매미의 머리가 관冠의 끈이 늘어진 형상이니 배움의 '문文'이고, 둘째 덕은 매미가 오직 맑은 이슬만 먹고 살기에 깨끗함의 '청淸'이라 하였습니다. 셋째 덕은 매미는 사람이 먹는 곡식을 먹지 않기에 청렴의 '렴廉'이고, 넷째 덕은 다른 벌레들처럼 굳이 집을 짓지 않으니 검소함의 '검儉'이며, 다섯째 덕은 철에 맞추어 허물을 벗고 반드시 소리 내 우니 믿음의 '신信'이라 하였습니다. 이런 매미 오덕을 군자의 도리로 삼고 백성을 다스리는 관리의 덕목으로 삼자는 의미에서 임금도 매미의 날개를 형상화한 익선관翼善冠을 썼으며 신하들도 펼친 매미

날개를 형상화한 오사모烏紗帽를 썼습니다. 이는 매미의 오덕을 결코 잊지 말자는 의미입니다.

이런 상징성으로 조선의 선비화가들 중에서 뛰어난 매미 그림을 남긴 화가들이 있는데 대표적인 화가가 바로 조선의 '화성畫聖'이라 불리는 겸재 정선(謙齋 鄭敾, 1676~1759)입니다. 정선을 떠올리면 대부분 〈금강산도〉나 〈인왕산도〉 등 산수화를 많이 떠올리겠지만 정선은 초충(풀과 벌레), 화훼(꽃과 초목)에도 아주 뛰어난 화가였습니다. 정선은 매미 그림을 두 점 남겼는데, 먼저 〈홍료추선紅蓼秋蟬〉을 감상해 봅니다.

붉은 벼이삭처럼 생긴 꽃나무에 매미가 앉아 있습니다. 그림 전체적으로 매미의 비중만큼이나 꽃의 비중이 크니 정선은 이 꽃을 잘 보여주고 싶었던 모양입니다. 이 꽃은 '여뀌'라는 꽃으로 우리나라 하천이나 습지 같은 곳에 자라는 야생 들꽃입니다. 잎이 넓고 작은 봉우리들이 촘촘히 붙어서, 마치 벼이삭처럼 생긴 분홍색 꽃타래가 특징인데 꽃은 크지 않고 향기도 거의 없습니다. 이 여뀌를 한자로 '료蓼'라고 읽는데 이것이 마칠 '료了'와 발음이 같아 조선의 선비들은 '학업을 마치다'의 뜻으로 읽습니다. 정선은 이런 의미를 잘 알고 있기에 꽃의 비중을 크게 매우 정성들여 그렸습니다. 꽃과 줄기, 잎 모두 몰골법(테두리가 없이 그리는 기법)으로 그렸으나 어느 곳 하나 어그러짐이 없습니다. 매미도 자세히 확대해 보면 눈, 다리, 날개 등 세세한 부분까지 아주 정밀하게 표현했음을 알 수 있습니다. 이는 정선이 매미를 오랫동안 관찰한 후 그렸다는 것을 말해줍니다. 여뀌와 매미가 함께 있으니 '학업을 마친 선비가 오덕을 갖추었다'고 해석할 수 있습니다.

정선, 〈홍료추선〉
비단에 채색, 20.8×30.5cm, 간송미술관

정선, 〈홍료추선〉 매미 부분

　　정선의 뛰어난 매미 그림을 뒤이은 화가가 바로 18세기 영조 때 선비
화가 현재 심사정(玄齋 沈師正, 1707~1769)입니다. 심사정은 어릴 적 잠깐이
나마 정선에게 그림을 배웠지만 정선의 화풍과는 전혀 다른 그림의 세계
로 걸어간 화가입니다. 심사정은 뛰어난 매미 그림을 두 점 남겼는데 바로
〈금계와 매미〉 그리고 〈유사명선柳査鳴蟬〉이라는 작품입니다.

심사정, 〈금계와 매미〉
종이에 담채, 58×31.5cm, 국립중앙박물관

심사정, 〈유사명선〉
종이에 담채, 22.2×28cm, 국립중앙박물관

　　먼저 〈금계와 매미〉의 화면 속 가득 채운 노란 꽃은 '금계화金桂花'입니다. 금계화는 그 향기가 9리 밖까지 퍼진다하여 '구리향'이라고 불리는 가을꽃입니다. 바위 위에 황금색의 금계화가 위 아래로 활짝 폈는데 그 사이에 매미가 앉아 있습니다. 아래쪽에는 역시 가을을 대표하는 꽃 국화가 피

어 있고 그 옆으로 방아깨비 한 마리가 앉아 있습니다. 금계화가 활짝 핀 것으로 보아 초가을인 듯한데 초가을에 매미 우는 소리는 선비들의 마음을 크고 넓게 만드는 맑은 소리로 알려져 있습니다. 꽃가지를 대각선으로 평행하게 배치한 구도, 청록과 연녹색의 잎과 노란 꽃과의 조화, 매미와 방아깨비의 사실적 표현 등 당시 가장 뛰어난 그림 안목을 자랑했던 강세황이 심사정의 그림 중에는 화조화가 가장 뛰어나다는 평가가 틀리지 않았음을 알게 해줍니다.

〈유사명선〉은 조금 쓸쓸한 그림입니다. 버드나무 끝이 부러져 있으니 이는 나이를 제법 먹었기 때문일 것입니다. 그래도 부러진 줄기 위로 새로운 가지가 뻗어 나오니 나무는 아직 죽지 않았음을 강조하고 있습니다. 매미는 부러진 줄기에 매달려 있습니다. 매미는 심사정의 화조화에 등장하는 어느 곤충보다 훨씬 자세하고 섬세하게 묘사했습니다. 날개의 선맥, 몸통의 검은 주름 마디 등 아주 섬세하고 꼼꼼히 묘사했습니다. 하나의 줄기에 매미 한 마리를 부각해서 묘사하는 방식은 겸재 정선부터 이어져온 매미 그림의 전통입니다. 두 심사정의 매미 그림은 사용한 빛깔들은 다르지만 이제 곧 사라질 매미가 혼자 애처롭게 울고 있어 공통적으로 쓸쓸함이 느껴집니다. 그래서 매미의 울음소리는 한여름의 시원한 소리가 아니라 곧 다가올 마지막을 알리는 처량한 소리입니다. 심사정은 명문 가문의 자손이었지만 역적의 가문으로 낙인 찍혀 평생 가난하고 쓸쓸하게 살아왔습니다. 그가 의지하고 기댈 곳은 그림밖에 없었기에 그는 매일 괴롭고 힘들 나날에도 붓을 놓지 않았습니다. 그는 언젠가는 가문의 멍에에서 벗어나 떳떳하고 당당하게 살아갈 날을 평생 기다렸는지도 모릅니다.

매미의 오덕은 매미의 생태와 관련된 내용이지만 매미의 생애 중 가장 중요한 특징은 바로 '우화羽化'입니다. 매미는 땅속에서 적게는 3~4년 길게는 17년을 웅크리고 있다가 성충으로 세상 밖으로 나옵니다. 우리나라에는 940여 종의 매미가 있는데 그 중 참매미와 유자매미는 약 5년을 주기로 땅에서 나오고 말매미의 경우 6년여를 땅속에서 번데기로 기다리다 성충이 되어 땅 위로 올라와 껍질을 벗고 날개가 달린 매미가 됩니다. 이렇게 번데기가 날개 있는 성충이 되는 것을 '우화'라고 합니다. 그래서 사람이 날개가 돋아 하늘로 올라가 신선이 되는 것을 '우화등선羽化登仙'이라 합니다. 긴 세월 동안 나무 진액만을 먹으며 참고 참다가 땅으로 올라와 그동안의 모든 허물을 벗고 새로운 날개를 다는 것, 어쩌면 이것은 기적과 다름없습니다. 그러나 그 기적의 단꿈은 그리 길지 않습니다. 수컷은 교배를 하고 바로 죽고, 암컷은 알을 낳자마자 죽음을 맞이합니다. 그렇게 고작 열흘에서 한 달 정도 머물고 저세상으로 떠납니다. 길고 긴 쓰라린 인고의 세월에 비해 너무나 짧게 우화의 생을 마감합니다. 그렇게 허락된 짧은 마지막 시간 동안 자신의 모든 것을 다 바쳐 최선의 삶을 살고 있는 것입니다. 그러니 아무리 시끄러워도 우화한 매미의 울음소리를 시끄럽다고만 할 수 있겠습니까? 매미의 울음소리는 하나의 세상을 파괴하고 나와 새로운 세상에 자신은 결코 실패하지 않았음을, 고난을 다 이기고 마침내 빛나는 생을 얻었음을 알리는 포효입니다. 그래서 매미는 소리를 입이 아닌 몸통에서 내는 것인지도 모릅니다.

어찌 보면 우리 인간의 삶도 매미의 삶과 크게 다르지 않은 것 같습니다. 우리가 인간의 몸을 받아 태어난 것은 무수히 많은 과거 윤회 속에서

붓끝에서 보살은 태어나고

세상 만물과 상호의존하며 쌓은 연기법에 의해 이번 생에 인간으로 태어난 것입니다. 어쩌면 매미보다 훨씬 길고 힘든 과거 생을 지나 오늘날 우리가 있는지도 모릅니다. 그리고 다음 생은 어디로 향할지 아무도 모릅니다. 그러니 인간의 몸을 받은 이번 생이 얼마나 귀하고 귀한 시간들입니까?

가끔 자신의 지나온 삶을 후회하고 자책하며 괴로워하는 분의 이야기를 듣곤 합니다. 하지만 "나쁜 날씨는 없다. 다만 옷을 잘못 입었을 뿐이다"고 말한 영국 시인 윌리엄 워즈워스 말처럼 결코 나쁜 삶이란 없습니다. 그저 각자 입은 옷이 다를 뿐입니다. 조선시대 매미 그림들을 보면서 비록 작은 미물에게도 의미를 부여하며 자신을 돌아보던 조선의 선비들을 생각해 봅니다. 그래서 언제가 모두 우화하여 새로운 사람으로, 보살로, 부처로 태어날 수 있겠지만 꼭 우화가 아니라도 지금의 모습, 지금 자신의 존재 그 자체로 이미 빛나는 생임을 모두 깨달았으면 좋겠습니다.

돼지가 뛰노는 세상을 꿈꾸며

+++

기산 김준근 〈산제〉

어릴 적 가장 좋아했던 고전소설 중 가장 흥미진진했던 작품은 『서유기西遊記』였습니다. 그런데 항상 『서유기』를 읽으면서 궁금한 점이 있었는데 '왜 훌륭한 삼장법사가 하필 욕심 많고 먹을 것을 밝히는 저팔계를 제자로 삼았을까?' 하는 궁금함이었습니다. 소설에서 실수를 저지르거나, 불평불만을 늘어놓거나, 이간질을 하는 등 부정적인 역할은 항상 저팔계 몫이었습니다.

물론 현장 스님과 함께 서역에 불경을 구해오는 막중한 임무를 완수하고 정과正果를 얻지만 왜 많은 동물 중에 하필 돼지였을까? 하는 생각을 오랫동안 품고 있었습니다. 우리에게 익숙한 '저팔계'라는 이름은 사실은 별명이고 현장 스님께 받은 법명은 '저오능'이며 원래는 천계의 수군대장인 천봉원수였지만, 취중에 월궁항아를 덮치다가 잡혀 철퇴 2천 대를 맞고 지상으로 추방당했던 천계의 장군이었습니다. 이때 잘못 들어간 곳이 암퇘지의 태내여서 돼지의 모습으로 태어나는 과보를 받은 인물입니다. 소설로

유추해 볼 때 옛날 중국에서도 돼지는 욕심 많고 탐욕스러운 이미지가 강했던 모양입니다.

인간과 가까운 가축인 돼지는 우리 역사와 민속에서도 자주 등장하는 십이지 동물 가운데 하나입니다. 십이지十二支는 땅의 도道를 '자子, 축丑, 인寅, 묘卯, 진辰, 사巳, 오午, 미未, 신申, 유酉, 술戌, 해亥' 등으로 표시한 일종의 기호로 연월일시와 방위를 기록하는 데 쓰였습니다. 이러한 십이지 기호를 동물의 형상으로 표시한 시기는 중국 서주시대부터 시작된 매우 오래된 문화입니다. 이 동물들을 신격화한 십이지신은 동물 얼굴에 사람 몸의 형태로 표현했는데 이런 수수인신獸首人身 형상은 중국에서 수隋, 당唐 대에 크게 유행했으며, 우리나라에서도 통일신라시대부터 조각상의 형태로 많이 만들어져 김유신릉, 성덕왕릉 등의 호석에서도 확인할 수 있습니다.

이처럼 십이지의 하나로 오랫동안 우리 민족과 함께 해왔던 가축인 돼지는 이상하게도 그림으로는 거의 그려지지 않았습니다. 고려시대는 물론이고 조선시대 도화서 화원이든, 선비화가이든 집돼지를 주제로 한 그림은 거의 전해지지 않고 있습니다. 기껏해야 사냥하는 수렵도에서 쫓기고 잡히는 멧돼지들뿐입니다. 집돼지는 정말 한 점도 그려지지 않았습니다. 이렇게 돼지는 먹기만 하고 일은 하지 않는 게으른 동물이라는 이미지 때문에 회화의 주인공으로 발탁되지 못한 것입니다.

돼지가 온전히 그림의 주인공으로 등장하는 유일한 그림은 19세기 풍속화가 기산 김준근(箕山 金俊根, 1853년 전후~미상)의 〈산제〉입니다. 화면 가

김준근, 〈산제〉
조선, 종이에 수묵, 23.2×16cm, 숭실대학교 한국기독교박물관

득 돼지 두 마리가 무슨 이유인지 뛰고 있는 모습입니다. 그런데 그림 속
의 돼지는 우리가 알고 있는 가축용 돼지의 모습과는 사뭇 다릅니다. 뾰족
한 대가리와 날카로운 눈, 근육질의 다리 등 제법 날렵한 모습입니다. 온갖
산을 뛰어다니며 호랑이를 제외하곤 무서울 것이 없던 멧돼지의 강인함과
날렵함을 잘 표현한 그림입니다.

김준근은 그림의 제목을 한글로 〈산제〉로 붙였습니다. '산제'는 '산 돼지'란 뜻인데 돼지는 저猪나 해亥를 사용해야 하는데 '제'를 사용했습니다. 그 이유는 이 시기 무렵에 이유는 알 수 없으나 '저'가 '제'로 변형되었기 때문입니다. 그래서 '산저'가 아닌 '산제'라 적었습니다. 이런 변형은 오늘날까지 이어져 돼지고기 볶음인 '제육볶음'의 이름에서도 사용되고 있습니다.

예부터 우리 민족은 제사 지낼 때 희생 제물로 돼지를 사용해 왔는데 이는 돼지를 재물과 복을 가져다주는 상서로운 동물로 생각해 왔기 때문입니다. 돼지는 백제 사비시기에는 관직 이름으로도 사용되었고, 고구려와 고려의 도읍을 정해 주었던 영험한 동물로 인식되었습니다.

이런 상징 이외에도 실제 생활에서 돼지는 항상 가까운 동물이었습니다. 농경사회에서 농사를 도와주는 소를 중요시하여 조선시대 내내 소 도축을 금지하여 공식적으로 소고기는 먹기 어려운 육류였습니다. 물론 아무리 지엄한 국법이 있다 해도 양반들의 소고기 애호를 제대로 막지는 못했지만 평민 이하 일반 백성들에게 소고기는 결코 쉽게 먹을 수 있는 음식이 아니었습니다. 그래서 조선시대에는 돼지를 통해 여러 제사음식을 만들고, 먹기 위해 사육을 권장했습니다. 또한 정월 첫 해일亥日, 해시亥時에 술을 담고 둘째와 셋째 돼지날까지 세 번에 걸쳐 빚는다고 하여 '삼해주三亥酒'라 불렸던 술은 돼지가 동물들 중 가장 느려서 삼해주를 마시면 취기도 천천히 올라온다고 속설 때문에 양반들에게 인기 있는 고급술이었습니다. 하지만 돼지 사육은 워낙 많은 곡식이 필요한 일이라 국가적으로 크게 늘진 못했고 소고기나 닭고기에 비해 선호도가 높았던 고기는 아니었기에 많이

사육되지는 않았습니다.

　1488년 명나라 사신으로 조선에 온 동월董越의 『조선부朝鮮賦』에도 "조선 사람들은 집에서 돼지를 기르지 않으며 목축에는 염소를 볼 수 없다." 라는 기록이 있고 조선시대 여성실학자인 빙허각憑虛閣 이씨가 쓴 『규합총서閨閤叢書』에는 "돼지고기는 본디 힘줄이 없으니 몹시 차고 풍을 일으키며 회충에 해롭고, 풍병이 있는 사람과 어린애는 많이 먹으면 안 된다."고 했을 정도로 인식이 썩 좋지는 않았습니다. 본격적인 돼지 사육은 19세기에 들어서야 비교적 흔해져 도성의 냉면과 국밥의 돼지고기에 대한 이야기가 문헌에 자주 등장합니다.

　조선 말 집집마다 축사에서 몇 마리씩 키우던 돼지가 지금처럼 대규모로 사육하기 시작한 건 1960년대 이후부터입니다. 사료용 작물을 재배하고 기름을 짜낸 옥수수나 콩 찌꺼기가 대량으로 공급되면서 돼지사육은 비약적으로 늘어났고 더욱 쉽고 빠르게 키우기 위해 몸도 움직일 수 없는 좁은 축사에 가둬 오로지 먹고 살만 찌우는 공장식 사육이 성행하게 됩니다. 그 과정에서 위생시설이나 환경은 뒷전이 되었습니다. 이는 비단 우리나라만의 문제가 아니라 전 세계적인 문제입니다. 이런 상황이니 새로운 질병이 발생하고 돼지는 면역력이 취약해져 한 나라의 전염병이 전 세계로 쉽게 퍼져나가곤 하는 것입니다.

　불교에서 돼지는 십이지신의 하나로 불법을 외호하는 신이한 동물 중하나로 중국 소설 『서유기西遊記』에서 돼지는 현장 스님을 모시고 천축까

삼층석탑 기단 돼지조각
돌, 청도 대산사, ⓒ손태호

돼지상
17세기, 목조, 경주 불국사 극락전, ⓒ손태호

지 불경을 구해오는 역할을 담당합니다. 그래서인지 경주 불국사 극락전 현판 뒤 공포 위에는 돼지상이 조각되어 있습니다.

불국사 극락전은 임진왜란 때 전소된 후 1750년에 중건된 건물이고 그때 조성된 조각이니 아주 오래된 돼지상입니다. 이 상은 편액 뒤에 있어 아무도 발견하지 못하다가 황금돼지해로 떠들썩했던 2007년 2월 어느 관광객 눈에 우연히 발견되어 크게 화제가 되었습니다. 그 뒤 많은 사람들이 이 돼지상을 복을 전해 주는 복돼지로 해석하여 큰 인기를 얻었고 그래서 지금은 전각 앞에 황금돼지상을 별도로 설치하였습니다. 또 청도 대산사臺山 寺에 있는 삼층석탑 기단부 한쪽 모서리에는 멧돼지 얼굴이 조각되어 있습니다. 그래서 이 탑을 돼지탑이라 부르기도 하는데 이는 우리나라의 수많은 탑 중 유일한 예입니다. 사람들이 그 이유를 해석하길 절이 있는 월은

산月隱山은 풍수지리학적으로 제비가 알을 품는 연소형국燕巢形局인데 덕양리 쪽에서 절로 오르는 산길이 뱀의 모양과 같아서 뱀이 제비 알을 훔쳐 간다고 생각해 이것을 막기 위해서 비보책裨補策으로 만들었다는 이야기가 전해집니다. 그래서인지 절 주변에서는 뱀을 찾아볼 수 없다고 합니다. 이때 돼지는 사찰을 수호하는 역할을 맡은 셈입니다.

돼지는 약사여래신앙과 관련하여 약사여래를 수호하는 십이야차대장十二夜叉大將 중 하나인 해신亥神이 비갈라대장으로 국립중앙박물관에 조선 후기 제작된 작품이 한 점 있습니다. 무장한 장군의 복장으로 그려진 작품으로 손에는 가시가 박힌 몽둥이를 들고 있습니다.

또 국립민속박물관에도 구한말에 제작된 〈비갈라대장도〉가 있습니다. 액자형으로 전해지는 이 작품은 펄럭이는 빨간색 관복과 흰 목수건, 오른쪽 허리 옆에 붉은색 호리병을 차고 있으며 왼발을 치켜올리고 오른손에 철퇴를 들고 있습니다. 긴 띠가 머리 위와 아래까지 휘둘려 있는 것이 특징적입니다. '십이지 해신도'는 번으로도 제작되어 절에서 큰 행사를 할 때 잡귀의 침범을 막는 의미로도 사용되었는데 12방위 가운데 북서북에 걸기도 하였습니다. 통도사성보박물관의 해신 번은 손에 철퇴를 치켜들고 한쪽 다리를 들고 있어 더욱 역동적인 모습으로 제작되었습니다. 이 비갈라대장은 의복이 없는 이들에게 옷을 구해 주는 능력이 있다고 전해집니다.

우리나라에서는 돼지열병 농가가 확인되면 반경 3킬로미터 안에 모든 돼지는 살처분하게 됩니다. 7~8년 전 구제역으로 전국이 시끄러울 때 방

붓끝에서 보살은 태어나고

〈해신(亥神, 비갈라대장)도〉
조선, 종이에 채색, 36×52cm, 국립중앙박물관

〈십이지번十二支幡 중 해신〉
일제강점기, 종이에 채색, 175×90cm,
국립민속박물관

역이란 미명아래 수많은 가금류를 땅에 매몰하여 온 나라가 가축 도살장
이 되었던 기억이 아직도 생생합니다. 가축과 동물들도 살기 어려운 곳에
어찌 인간이 잘 살 수 있겠습니까? 아무쪼록 앞으로 돼지열병이 유행하지
않고 백신도 개발되어 수많은 생명들을 강제로 죽이는 일이 반복되지 않
기를 바랍니다. 돼지농가들도 전염병 공포에서 벗어나 안심하고 일할 수

〈십이지번十二支幡-해신(돼지, 亥)〉
대한제국, 102.5×43cm, 통도사성보박물관

있기를 바랍니다. 김준근의 〈산제〉 멧돼지들처럼 자유롭고 건강하게 뛰어
다니는 나라. '약사십이대원藥師十二大願'의 가피로 모든 생명체가 건강하
고 행복한 나라가 되었으면 좋겠습니다.

달마대사와 갈대 잎

+++

김홍도 〈절로도해〉

2020년 가을 코로나19가 조금 잠잠해졌을 때 가까운 분들과 함께 전라남도로 예술기행을 떠났습니다. 해남 대흥사, 무위사 등 여러 고찰을 돌아보는 즐거움도 컸지만 강진만 생태공원에서 만난 풍경이 매우 인상적이었습니다. 강진만의 안쪽 깊은 곳까지 들어온 바닷물과 그 물에 부서지는 햇빛, 창공에서 군무를 뽐내는 철새들, 끝도 없이 펼쳐진 갈대밭 등 실내생활에 지친 여행객에서 말할 수 없는 시원함을 전해 주었습니다. 특히 바람에 하늘거리는 갈대를 가만히 바라보고 있자니 세상사 바람에 흔들거리는 우리네 인생 같아 조금은 뭉클하기도 하였습니다. 역시 현대 도시인에게 가장 좋은 위로는 자연임을 다시 느낄 수 있었습니다. 한참 동안 갈대밭을 걷다 보니 갈대와 관련된 그림이 여러 점 생각났습니다. 조선시대 회화에서 갈대는 여러 가지 의미로 자주 그려져 왔던 소재입니다. 그중에서 이번에는 조선시대 불세출의 화가 단원 김홍도의 작품 〈절로도해折蘆渡海〉를 감상해 보고자 합니다.

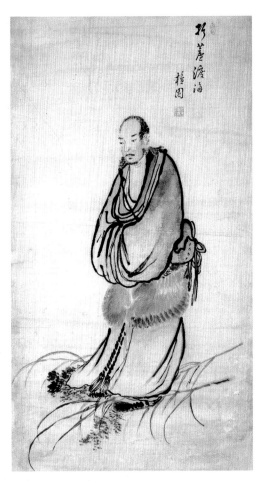

김홍도, 〈절로도해〉
종이에 담채, 105×558.3cm,
간송미술관

머리나 옷차림으로 보아 스님으로 보이는 인물 한 명이 갈대를 밟고 서 있습니다. 스님은 정면 아래를 지그시 응시하면서 깊은 생각에 잠긴 표정이고 양 손은 옷 속에서 맞잡고 있는 모습입니다. 복장은 안쪽에 흰색 내의가 보이고 바깥쪽 가사는 굵은 선으로 힘 있게 그렸습니다. 체구에 비해 옷은 다소 커 몸의 굴곡이 전혀 드러나지 않습니다. 스님은 허리를 둘러싼 요

의腰衣를 착용하고 있습니다. 김홍도는 풍속화에 등장하는 인물에서는 요의를 전혀 그리지 않았으나 신선들의 그림인 〈군선도〉, 〈신선도〉, 〈선동취적〉 등 신비롭고 탈속한 인물이 등장하는 '도석인물화'에서만 요의를 표현했습니다. 허리 뒤에는 물주머니로 보이는 물건이 있어 이 인물이 수행자임을 다시금 알려주고 있습니다. 인물의 자세는 가만히 서 있는 모습이지만 옷자락에 바람이 느껴져 어디론가 이동하는 모습입니다. 스님의 얼굴은 미간이 넓은 일자 눈썹, 서릿발 같은 눈매에 코가 매우 크고 수염이 덥수룩하게 나 있어 치열한 수행자의 얼굴입니다. 스님이 밟고 있는 갈대는 중심 줄기는 선 하나만 사용하여 표현했지만 옆으로 뻗은 잎은 두 선을 이용해 갈대 잎의 특징을 정확히 그렸습니다. 발 앞쪽으로는 무심히 찍은 점들만으로 수북한 갈대꽃을 표현했습니다. 하단 좌측에 진한 먹의 갈대꽃이 있고, 머리 뒤쪽으로 화제와 낙관을 배치한 것은 단원 특유의 대각구도법을 사용해 균형을 맞춘 것입니다. 화제는 '기우유자驥牛游子'라는 유인을 찍은 후 '折蘆渡海(절로도해 - 갈대를 꺾어 타고 바다를 건너다)' 제목을 적었습니다. 그리고 단원이라 서명 후 '만래권농역일관晚來勸農亦一官' 인장을 찍었습니다. 이 인장들은 연풍현감 이후 사용했던 인감들로 이 작품도 50대 완숙기의 작품으로 추정됩니다.

그렇다면 〈절로도해折蘆渡海〉는 어떤 의미의 그림일까요? 대부분의 불교신자들이라면 아는 내용으로 이 장면은 달마대사가 양나라 황제 무제를 만나 인위적인 공덕 쌓기를 비판한 후 수행을 위해 낙양으로 가는 도중 양자강을 건너가는 장면입니다. 이때 달마대사는 강가에서 꺾은 몇 개의 갈

대 잎을 타고 장강을 건넜다고 전해집니다. 사람이 갈대를 타고 강을 건 넜다는 이야기는 달마대사의 신통력이 얼마나 대단했는지 알려주는 이야 기입니다. 그러나 이 이야기는 사실과는 조금 다르게 전해진 이야기로 당 시 남조시대부터 전해진 이야기는 아닙니다. 달마대사가 양무제와 헤어진 후 장강을 건너간 이야기가 기록에 처음 등장하는 것은 한참 후대인 남당 南唐시대에 편찬된 『조당집祖堂集』(952년)에서 "몰래 강북으로 건너갔다[潛 廻江北]"는 기록입니다. 이 기록에서는 갈대 이야기는 나오지 않았습니다. 그 후 『석씨통감釋氏通鑑』(1070년)에서 이 부분을 "갈대를 부러뜨리며 강을 건넜다[折蘆渡江]."라고 문학적으로 변형시켰습니다. 그 뒤 송나라 『조정사 원祖庭事苑』(1100년)에서 "갈대를 타고 강을 건넜다[僧蘆而渡江]."라고 내용 이 바뀌더니 드디어 명나라 영락제 때 『신승전神僧傳』 중 「달마전達磨傳」에 서 "갈대 한 가지를 꺾어 강을 건넜다[折蘆一枝渡江]."라고 못을 박았습니다. 이는 처음과는 뜻이 다르게 전해진 것으로 옛 고사에서 종종 보이는 변형 입니다. 이런 변형은 모두 황제 앞에서도 당당했던 달마대사의 곧은 자세 와 높은 도력을 칭송하면서 생겨난 일종의 과장인 것입니다. 이 고사에 따 라 화가들은 갈대를 밟고 강을 건너는 달마대사의 모습을 많이 그리게 됩 니다. 조선 중기 김명국에서 후기 심사정, 김홍도, 조석진, 근대 김은호까지 갈대를 타고 강을 건너는 장면을 화폭에 남겼습니다.

현재까지 확인된 '달마도강' 주제의 작품 중 가장 먼저 그려진 작품은 조선 중기 화가 연담 김명국의 〈달마절로도강達磨折蘆渡江〉입니다. 일필 휘지로 선기 넘치는 그림을 잘 그렸던 김명국은 당시 조선통신사로 두 번

김명국, 〈달마절로도강〉
17세기, 종이에 수묵, 97.6×48.2cm,
국립중앙박물관

심사정, 〈달마도해〉
18세기, 종이에 채색, 35.9×27.6cm, 간송미술관

이나 일본을 다녀온 화원으로 두 번째 방문은 일본의 적극적인 요청으로
성사된 국제적인 스타 화가였습니다. 그 실력 그대로 몇 가닥의 붓질만으
로 갈대를 밟고 강을 건너는 달마대사의 모습을 그렸는데 비교적 세심하
게 그린 얼굴과 달리 옷과 갈대는 그야말로 휘몰아치는 빠른 속도의 붓질
입니다. 머리를 감싼 두건과 가사의 끝이 바람에 펄럭이는 것이 마치 양나

라 군졸들이 쫓아오는 위급한 상황을 암시하지만 정작 달마 스님은 그 어디에도 두려움이나 조급함이 없이 온몸을 돛 삼아 강을 건너고 있습니다. 우락부락한 얼굴과 턱수염은 달마대사가 남인도 향지국 출신이므로 서역풍의 얼굴로 묘사했기 때문입니다. 김명국의 달마의 모습을 계승한 화가는 현재 심사정(玄齋 沈師正, 1707~1769)입니다. 심사정은 〈달마도해〉에서 달마의 의복이나 얼굴 등은 김명국의 영향이 느껴지지만 거친 물살의 표현 등은 심사정의 새로운 시도입니다. 더욱 확실한 차이점은 그림 위에 적힌 화제에서도 알 수 있듯이 강이 아닌 바다를 건너간다는 〈달마도해〉라고 한 점입니다. 달마는 분명 양자강을 건너간 것인데 심사정은 왜 강이 아닌 바다라고 했을까요?

달마대사가 먼 인도에서 중국으로 올 때 남중국해인 바다를 통해서 왔기 때문일까요? 아님 다른 이유일까요? 바다를 건너는 달마는 김홍도로 이어져 〈절로도해〉가 그려집니다. 불교에 대해 해박한 지식을 가지고 있던 김홍도이기에 아마 달마대사의 양자강 고사를 모르고 그린 작품은 아닐 것입니다. 또 김홍도는 천축인의 얼굴이 아닌 조선 승려의 얼굴과 복장으로 달마를 표현했습니다. 신심이 돈독한 불자인 김홍도가 왜 원래 이야기와 다른 그림을 그렸을까요? 여기에는 여러 의견이 있을 수 있지만 제가 생각하기에는 김홍도는 선종의 초조인 달마대사가 양자강을 건너 강북으로 간 것에서 한발 더 나아가 선종이 동쪽 바다를 건너 조선으로 전해진 것으로 의미를 확장하여 이렇게 표현한 것은 아니었을까요? 김홍도는 달마대사 이후 성행한 선불교가 조선까지 전해진 것을 그림으로 보여주고 싶었는지도 모릅니다.

갈대는 조선시대 회화에서 빈번히 등장하는 소재입니다. 갈대(蘆)를 게蟹와 함께 그린 그림을 '전려傳臚'라 하였는데 이는 과거에 급제하면 임금이 내려주는 음식인 전려와 독음이 같기에 장원급제를 바라는 그림이 됩니다. 또 갈대밭에 기러기가 함께 있는 그림을 '노안도蘆雁圖'라 부르는데 이는 발음이 동일한 노안老安과 같은 의미로 여겨 노후의 안락함을 기원하는 그림으로 많이 그려졌습니다.

갈대는 경전에도 등장할 만큼 불교와 인연이 깊은 식물입니다.『본생경』에는 부처님이 코살라 국을 유행하던 중 비구들이 갈대를 꺾어 바늘통을 만들고자 하였으나 갈대의 속이 비어 쓸 수가 없었습니다. 그때 한 비구가 "부처님, 어찌하여 갈대 속이 비었습니까?"라고 묻자 부처님 전생에 원숭이 왕이었던 시절 연못가에 살던 나찰귀신으로부터 원숭이들을 보호하고자 갈대의 속을 비워 멀리서 물을 마시게 했다는 이야기를 들려줍니다. 또『잡아함경雜阿含經』에는 갈대의 경전, 즉「노경蘆經」이 따로 있는데 이 경전은 특이하게도 세존의 설법이 아닌 제자 사리불 존자가 묻고 마하구치라 존자가 대답하는 형식으로 되어 있습니다. 여기서 연기법을 설명하는 유명한 이야기인 '갈대의 비유'가 나옵니다.

달마도해의 주제는 조선에서 근대로 전환되는 변혁기에 안중식과 함께 전통 화맥을 이은 소림 조석진의 〈일위도해一葦渡海〉로 이어집니다.

이 작품에서 거친 물결의 표현은 심사정 작품과 닮았지만 조선 후기 달마도해의 전통과는 많은 차이점을 보여줍니다. 앞머리가 벗겨지고 가슴을 열어젖혀 호방해 보이지만 눈썹이 늘어지고 이마의 주름, 처진 가슴살

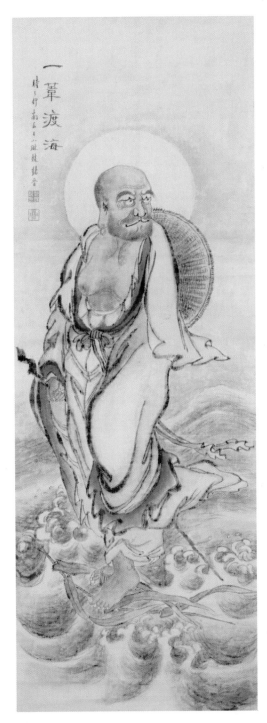

붓끝에서 보살은 태어나고

조석진, 〈일위도해〉
20세기 초, 비단에 담채,
101.8×36.9cm, 국립중앙박물관

로 황제 앞에서 당당했던 패기 넘치는 모습이 아닌 다소 노회한 모습의 달마입니다. 얼굴도 조선인이 아닌 천축인의 모습인데 더욱 재미있는 부분은 짚신을 한쪽 발만 신고 있다는 점입니다. 이 작품에서는 벗은 짚신이 보이지 않지만 조석진이 그린 간송미술관 소장 〈달마도해〉에서는 석장에 짚신을 꺼놓았습니다. 또한 등 쪽에 모자가 있고 달마의 시선이 앞이 아닌 뒤쪽을 향하는 것도 조석진 달마도해의 특징입니다.

달마대사가 바다를 건너 조선으로 넘어왔다는 〈절로도해〉. 달마가 동쪽으로 온 까닭은 무엇일까요? 원래 고향이었던 천축에서 중국으로 온 이유와 동일한 이유일까요? 아마 이 질문의 답은 사람들마다 모두 다를 것입니다. 단원 김홍도는 그 질문과 답을 이렇게 자신의 그림으로 남겼습니다. 여러분이라면 어떤 답을 보여주시겠습니까?

가을은 참새소리에서 시작된다

+++

작자미상 〈참새무리〉

지난 가을 어느 날. 집에서 조금 떨어진 도서관에 다녀오던 중 길가에서 벼가 노랗게 익어가는 풍경을 보았습니다. 경기도에 살다보니 도심 중심부에서 조금만 벗어나도 이런 농촌 풍경을 볼 수 있다는 것이 서울에 거주하지 않는 큰 장점이자 즐거움입니다. 누렇게 익어가는 논을 떠올리면 논 한가운데 홀로 서 있는 허수아비가 생각납니다. 허수아비는 귀중한 곡식을 쪼아 먹는 참새 등을 쫓기 위해 세운 것인데 최근에는 허수아비를 보기 쉽지 않습니다. 아마 요즘은 허수아비 외에는 다른 방법을 사용하는 건지 아니면 참새로 인한 곡식 손실 정도는 괜찮다고 그냥 놔두는 것인지는 잘 모르겠습니다. 아무튼 한창 벼가 익어가는 논을 보니 참새의 재잘거림이 귀에 맴돌면서 참새 그림 한 점이 생각났습니다. 우리나라 참새 그림 중 가장 많은 참새가 등장하는 그림은 국립중앙박물관에 소장된 〈참새무리〉라는 작품입니다.

그림은 세로가 138센티미터 정도 되는 작지 않은 크기인데 화폭 전체에 50여 마리의 참새가 가득 그려져 있습니다. 참새의 모습은 위치에 따라 다른 모양인데 아래쪽에는 바닥에 떨어진 낟알을 쪼는 참새들이 있고 중간에는 매달린 곡식을 쪼는 참새들, 공중에는 곡식으로 날아드는 참새들이 그려져 있습니다. 참새들의 크기는 거의 동일하지만 아래쪽 참새들에 비해 위쪽 참새들이 날개를 펼치고 있어 상대적으로 커 보입니다. 그래서 참새로 가득한 군도群圖의 특징이 더욱 묻어납니다. 참새의 모습을 한 마리씩 자세히 보면 눈동자도 다 표현되어 있고, 숨구멍이 그려진 부리, 깃털 색의 변화 등도 표현하고 있어 아주 섬

작자미상, 〈참새무리(群雀圖)〉
조선, 종이에 엷은 색, 138.8×57.6cm,
국립중앙박물관

세하게 그려진 것을 알 수 있습니다. 날아가는 방향도 다양하고 날개도 활짝 핀 경우와 반만 펼친 경우 등 변화를 주었습니다. 보통 이런 군도의 경우 여러 새를 그리다 보면 같은 형태로 반복하여 단조로움을 띠는 경우가 많은데 이 그림은 그런 게으름의 흔적이 보이지 않습니다. 줄기와 잎도 다양하고 생동감 있게 잘 표현하였습니다. 참새들의 모습이 역동적이다 보니 비록 그림이지만 참새의 재잘거림이 화면 밖에서도 들릴 듯합니다. 작가가 누구인지 밝혀지지 않았으나 뛰어난 화가임이 분명하며 전체적으로 조선시대 작품으로는 크기가 커 시원하며, 활기차면서도 편안한 느낌을 주는 작품입니다.

　작품명이 〈참새무리〉로 명명된 이 그림은 세로로 긴 형태의 족자형의 그림이지만 아마도 한 폭이 아니라 여러 폭으로 그려진 병풍 그림 중 한 폭일 가능성이 높습니다. 그래서 원래대로 전체 그림을 감상한다면 온 늘판과 하늘을 뒤덮은 참새들의 소리에 귀가 멍멍해졌을 것입니다. 참새들이 열심히 쪼고 있는 곡식은 노란색과 검은색 두 가지인데 노란색의 마치 포도 알갱이처럼 뭉쳐 있는 곡식은 조(粟)이고 검은색 테두리의 작은 알갱이가 많이 붙어 있는 곡식은 수수(고량 高粱)입니다. 두 곡식 모두 벼과 식물로 8월까지만 해도 고개를 숙이지 않다가 가을 9~10월이 되면 알갱이의 무게로 고개를 아래로 향합니다. 그림에서 모두 아래로 고개를 숙이고 있으니 작가는 분명 가을 수확의 기쁨을 화폭에 담은 것이 분명합니다.

　화가가 이렇게 많은 참새를 그린 이유가 무엇일까요? 참새 '작雀'은 까치 '작鵲'과 읽는 소리가 같습니다. 까치는 '기쁨(喜)'의 회화적 상징으로 대

부분의 까치 그림은 '기쁨'을 의미하기에 참새도 '기쁨'의 의미를 가지고 있습니다. 거기에 참새는 곡식과 연결되어 수확의 기쁨, 풍요의 기쁨의 의미를 갖고 있습니다. 그림처럼 수많은 참새가 날아오니 커다란 기쁨이 찾아오길 바라는 마음으로 그렸을 것으로 추측됩니다. 중국 청나라에서도 '참새 무리'를 그린 그림이 축복을 전해 주는 그림으로 인기가 많았습니다. 그런 문화적 감성을 조선의 선비들도 공유하고 있었을 것입니다. 참새가 기쁨을 상징하는 의미로 해석되는 또 다른 작품으로는 18세기 화원 화재 변상벽(和齋 卞相璧, 1730~?)의 〈고양이와 참새〉라는 작품을 꼽을 수 있습니다.

오래된 고목이 한 그루 서 있는데 어린 고양이 한 마리가 나

변상벽, 〈고양이와 참새-묘작도猫雀圖〉
18세기, 종이에 수묵, 93.9×43cm,
국립중앙박물관

173

무 위로 올라가고 있고 다른 한 마리는 그 모습을 지켜보고 있습니다. 나무는 껍질의 뒤틀림까지도 표현했는데 그 모양으로 보아 향나무로 생각됩니다. 깊게 패인 둥치와 부러진 가지, 엷은 잎 등을 적절히 구사하여 고목을 자연스럽게 표현했습니다. 나무 아래에는 앞발을 세우고 연녹색 풀밭에 앉은 고양이가 고개를 돌려 위쪽 고양이를 지켜보고 있습니다. 목을 한껏 돌리고 꼬리는 움츠려 마치 나무 위로 올라간 고양이를 걱정하는 듯한 모습입니다. 참새는 모두 여섯 마리로 자신을 향해 다가오는 고양이를 아랑곳하지 않고 자유롭게 지저귀고 있습니다. 특히 나무 옆으로 얼굴만 쏙 내민 참새의 표현이 아주 재미있습니다.

중국에서 고양이는 고양이 '묘猫'와 70세 노인을 지칭하는 '모耄'의 중국어 발음이 같아서 고양이는 '장수'의 상징으로 여겨졌습니다. 이런 인식은 조선에도 전해져 조선시대 고양이 그림은 대부분 장수를 축원하는 내용입니다. 조선은 거기에서 한 발짝 더 나아가 고양이 그림에 참새가 등장하는데 그 이유는 참새 '작雀'과 까치 '작鵲', 벼슬 '작爵'이 모두 음이 동일하여 장원급제 같은 출세의 기쁜 소식을 상징하기 때문입니다.

이렇게 고양이와 참새를 같이 그린 그림을 〈묘작도猫雀圖〉라 따로 불렀으며 그 대표작이 바로 변상벽의 〈고양이와 참새〉입니다. 변상벽은 영조 때 두 차례나 어진을 그리는 영광을 얻어 관직이 현감縣監까지 오른 화가로 그의 뛰어난 그림 실력은 이 작품으로 확실히 알 수 있습니다. 조선시대 그림 중 〈고양이와 참새〉와 비슷한 의미이지만 전혀 다른 느낌의 작품이 있습니다. 바로 조선 후기 풍속화가 혜원 신윤복(蕙園 申潤福, 1758~1814년경)의 〈국화와 참새〉입니다.

신윤복, 〈국화와 참새〉
1809년, 종이에 담채, 28.2×44cm, 개인 소장

　오른쪽 상단에는 국화꽃이 소담스럽게 핀 가지 위에 참새 한 마리가 앉아 있습니다. 항상 가만히 있지 못하고 이리저리 날아다니는 참새가 웬일인지 의젓하게 앉아 있어 묘한 분위기를 연출합니다. 잎이 무성한 다른 가지는 왼쪽 위를 향해 대각선으로 펼쳐졌는데 어느 새 잎이 노란색으로 물들고 있습니다. 국화는 가을을 대표하는 꽃이라 계절은 가을임이 틀림없습니다. 참새가 바라보는 빈 공간에 화제가 적혀 있습니다. '이 꽃이 다 지고 나면 다른 꽃이 없다네(此花開盡更無花)'. 이 글은 당나라 시인 원진(元稹,

김은호, 〈국화와 참새〉
20세기 초, 종이에 채색, 48×33.2cm, 간송미술관

779~831)의 '국화'의 마지막 구절로 가을의 쓸쓸한 느낌과 잘 어울리는 글
귀입니다. 신윤복은 이 구절을 좋아했는지 춘정 가득한 풍속화 〈삼추가연
三秋佳椽〉에도 적어놓았습니다. 분위기는 가을의 쓸쓸함이 풍기지만 사실
내용은 〈고양이와 참새〉와 크게 다르지 않습니다.

국화는 대표적인 장수를 의미하는 꽃으로 의학서 『본초강목』에는 국화
차나 국화주를 오랫동안 복용하면 혈기에 좋고 몸을 가볍게 하며 쉬 늙지
않는다고 하였고 국화 밑에서 나오는 샘물은 '국화수(菊露水)'라 하여 오랫
동안 마시면 늙지 않으며 풍도 고칠 수 있다고 하였습니다. 이렇게 국화의

장수와 참새의 좋은 소식이 만났으니 만수무강의 기쁜 소식을 바라는 축원의 그림이 되는 것입니다. 풍속화가로만 알려졌던 신윤복이 이렇게 운치 있는 화조화도 잘 그렸다는 것을 확인시켜 주는 그림입니다. 이런 가을 국화와 참새의 조합 전통은 근대까지 이어져 이당 김은호(以堂 金殷鎬, 1892~1979)의 〈국화와 참새〉가 그려집니다.

탐스러운 국화 한 송이에 참새 세 마리가 날아들고 있고 아래로는 묵직한 바위가 그림의 무게 중심을 잡아주고 있습니다. 날개를 활짝 편 참새들은 마치 국화의 만개를 축하하려는 듯 활기찬 모습입니다. 전체적으로 부드럽고 따스하며 기쁜 소식이 연이어 세 마리나 날아오니 좋고, 좋고 또 좋습니다.

참새는 불교 설화에도 등장합니다. 석존께서 사위국의 기원정사에서 설법하실 때 일입니다. 숲속의 왕 사자가 코끼리를 죽이고 그 고기를 먹다가 코끼리의 뼈가 목구멍에 걸려 숨이 막혀서 죽게 되었을 때 나무 위에서 벌레를 잡아먹고 있던 참새를 발견하였습니다. 그리고 이렇게 부탁합니다. "내 목구멍에 걸려있는 뼈다귀를 꺼내다오. 그 대신 이번에 먹을 것이 생기면 네게도 줄 테니까" 참새는 나무에서 내려와 사자의 입 속으로 들어가서 온 힘을 다 하여 뼈를 뽑아 주어 사자는 덕분에 목숨을 건졌습니다.

며칠 후 사자가 많은 먹이를 얻은 것을 알게 된 참새는 사자를 찾아가 먹을 것을 조금만 나누어 달라고 했지만 사자는 "내 입에 들어왔다가 목숨이 붙어있는 것만도 고맙다고 생각하라"며 조롱하고 음식도 나누어주지

않았습니다. 참새는 모욕감을 참지 못하고 복수를 다짐하였습니다. 얼마 후 사자는 동물을 잡아먹고 실컷 배가 불러서 나무 밑에 곤히 잠이 들었는데 나무 위에서 기회를 노리고 있던 참새가 힘껏 사자의 한 쪽 눈을 쪼아 실명이 되고 말았습니다. 크게 놀라 울부짖는 사자에게 "생명의 은혜를 갚기는커녕 오히려 나를 원수로 대하는 너. 한 쪽 눈만은 남겨 놓았으니 이 은혜를 잊지 말아라. 짐승의 왕이라고 뽐내면서 은공恩功을 모르는 너 따위에게 이 이상 할 말은 없다. 이젠 이것으로 작별이다."라고 말한 후 참새는 하늘로 날아가 버렸습니다. 이 이야기는 『보살영락경菩薩瓔珞經』 제11장에 나오는 우화로 참새는 인과응보의 심판자로 짐승의 왕에게도 굴복하지 않는 용기 있는 새로 등장합니다.

가을입니다. 비록 농부가 아니라 해도 우리 모두 한해 고생하고 노력한 성과를 알차게 수확해야 할 시기입니다. 〈참새무리〉의 참새들의 재잘거림을 통해 풍성한 가을을 느껴보시기 바랍니다. 그리고 우리 모두에게 조와 수수처럼 한해 고생한 성과가 주렁주렁 매달리는 풍년이 되길 기원 드립니다.

쥐구멍에도 볕 들 날 있기를

+++

신사임당 〈수박과 들쥐〉

미국 아카데미 영화상을 4개 부문이나 수상한 봉준호 감독의 영화 '기생충'은 우리 사회의 계급적 질서 속에서 숙주와 기생충과의 관계를 영화적으로 잘 표현한 수작입니다. 아카데미 시상식 당시 감독의 인터뷰에서 인상적인 장면이 있었습니다. 아카데미 시상식 전, 뉴욕의 오래된 극장에서 시사회가 열렸는데 관객석에서 지나가는 쥐를 보고 아카데미 행운을 직감했다는 인터뷰였습니다. 아마도 봉준호 감독은 쥐에 대해 그리 부정적인 이미지만은 아닌 것 같습니다.

쥐는 우리 인식에서 썩 좋은 이미지는 아니지만, 십이간지에서는 나쁜 이미지가 아니라 오히려 십이간지의 시작이라 부지런하고 지혜로운 동물로 여겼습니다. 그래서인지 쥐를 주제로 한 조선시대 그림들이 종종 그려지곤 했습니다. 그중에서 오늘 감상해볼 작품은 바로 신사임당의 〈수박과 들쥐〉라는 제목의 초충도草蟲圖입니다. 이 그림은 신사임당의 〈초충도 8곡 병풍〉 중 제1폭에 있는 그림으로 색감, 구성, 묘사가 모두 훌륭한 작품입니다.

179

작품을 감상하기 전에 먼저 초충도에 대해 간단히 설명하겠습니다. '초충도'는 풀과 벌레를 소재로 한 그림을 말합니다. 하지만 엄격하게 풀과 벌레만으로 구성된 예는 드물고 대개 채소·과일·꽃·새와 함께 그려지므로 영모화翎毛畵, 소과화蔬果畵, 화훼화花卉畵의 범주에서 이해되기도 합니다.

조선시대 〈초충도〉 하면 가장 먼저 떠오르는 화가는 신사임당(申師任堂, 1504~1551)입니다. 신사임당은 잘 알다시피 대학자 율곡 이이(栗谷 李珥, 1536~1584)의 어머니입니다. 하지만 신사임당을 이해할 때 율곡의 어머니로만 여겨서는 안 됩니다. 신사임당은 그 본인 자체로 위대한 화가이자 예술가이기에 누구의 어머니와 아내로만 이해하면 신사임당의 예술적 가치를 제대로 볼 수 없습니다. 신사임당은 문장, 글씨, 그림 모두 뛰어났지만 역시 가장 뛰어난 재능은 그림입니다.

두 개의 커다란 수박이 바닥에 있는데 가운데 큰 수박 아래가 커다란 구멍이 나서 빨간 속살이 다 보입니다. 그 안에는 씨가 촘촘히 박혀 있는데 그 모양이 마치 수박이 입을 벌린 채 '와하하' 웃고 있는 것 같습니다. 수박 앞에는 쥐 두 마리가 수박을 야금야금 갉아 먹고 있습니다. 공중에는 수박에 비해 크게 그려진 나비도 수박 냄새를 맡고 날아듭니다. 그 옆에는 빨갛게 핀 패랭이꽃이 있습니다. 수박이 줄기가 왼쪽에서 오른쪽으로 쭉 휘어져 있습니다. 수박 줄기가 가로로 휘어지는 대담한 표현이지만 전체적으로 무게 중심이 아래에 있어 감상자의 시선이 안정감 있고 편안한 구도이며 여성인 신사임당 특유의 고운 색감이 잘 드러나는 아름다운 그림입니다.

붓끝에서 보살은 태어나고

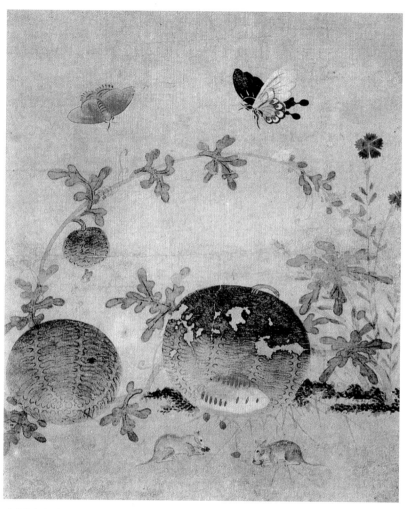

신사임당,《초충도 – 8곡 병풍》중에서 제1폭〈수박과 들쥐〉
16세기 초, 종이에 채색, 28.3×34cm, 국립중앙박물관

일단 수박에 주목해 보겠습니다. 서양화였다면 빛을 많이 받는 수박 윗부분을 밝게 그리고 아랫부분을 진하게 그렸을 것입니다. 그러나 수박은 실제 윗부분은 색감이 진하고 아래쪽은 색깔이 옅어지는 생태적 특징을 가지고 있습니다. 사임당은 실제 수박 본래의 모습, 보이는 대로 그렸습니다. 또 수박의 표피가 벗겨져 있는 모습, 줄기에 다른 가는 줄기가 감고 있는 부분 등 세부적 표현이 꼼꼼하여 실제 수박을 제대로 관찰하고 그렸음을 알 수 있습니다. 좋은 화가의 첫 번째 능력은 관찰력인데 역시 〈수박과 들쥐〉는 섬세한 관찰 바탕이 된 그림입니다.

수박은 '수복壽福'으로도 읽는데 씨가 많은 것은 자손을, 덩굴은 '만대蔓帶'라 하여 '만대萬代'와 발음이 같으니 '자손만대 번창하라'는 뜻을 품고 있는 과일입니다. 왼쪽 아래에서 올라와 중앙을 가로질러 우측으로 휘어져 있는 수박 줄기를 보십시오. 이런 모양의 줄기 표현은 마치 등 긁는 나무와 같은 모습, 즉 '여의如意'라 하여 '뜻대로 된다'는 의미로 그린 것이 아닐까 추측됩니다.

오른쪽 패랭이꽃을 보십시오. 패랭이꽃은 한자로 석죽화石竹花라고 불리며 꼿꼿하게 서 있는 모습에서 '청춘'을 상징합니다. 신사임당도 패랭이꽃을 청춘의 기상처럼 꼿꼿하게 그렸습니다. 하늘거리는 나비가 보이시나요? 나비는 조선 화가의 주요 소재입니다. 나비 '접蝶'자는 80을 상징하는 노인 '질耋'과 중국식 발음이 같다고 합니다. '띠에'라고 발음하지요. 따라서 우리 옛 그림에서 나비가 나오면 일단 장수長壽를 의미한다고 생각하시면 대부분 맞습니다. 두 마리의 나비가 있군요. 나비의 모습으로 보면 종류는 다른 종입니다. 색깔로 보니 암, 수 한 쌍을 구분한 것 같습니다. 새색시

붉은 뺨처럼 붉게 그린 나비는 암컷이고, 검은 갓을 쓴 하얀 얼굴의 선비처럼 날개 위는 검게, 아래는 흰색으로 그린 나비는 수컷으로 보입니다. 다정한 부부의 모습이 떠오릅니다.

들쥐가 두 마리 있습니다. 원래 쥐는 새끼를 많이 낳아 금방 늘어나므로 우리 옛 그림에서는 재물과 넉넉함을 상징합니다. 하지만 이 그림처럼 흰 쥐와 검은 쥐 두 마리가 나오는 경우에는 재물보다는 낮과 밤이 번갈아 가는, 즉 세월이 흘러가는 것을 의미하는 경우가 많습니다. 이런 상징으로 쥐를 표현한 이야기가 우리 불교 경전에도 나옵니다.

『아함경』에는 쥐와 관련한 매우 중요한 이야기가 적혀 있습니다. 어떤 사람이 들판을 걷다가 사나운 코끼리의 공격을 받습니다. 그는 도망치다가 마른 우물 속으로 몸을 피하게 됩니다. 마침 덩굴이 있어 덩굴을 잡고 밑으로 내려가니 바닥에는 독사가 입을 벌리고 기다리고 있었습니다. 그는 다시 덩굴로 오르려 위를 쳐다보니 흰 쥐와 검은 쥐가 번갈아 덩굴을 갉아먹고 있었습니다. 덩굴이 끊어지면 그는 죽은 목숨입니다. 그렇게 위급한 순간에 나무에서 뭔가 떨어졌는데 입속에 들어와 맛을 보니 달콤한 꿀이었습니다. 그는 위험한 순간을 잊고 떨어지는 꿀맛을 받아먹는 데만 정신이 팔리고 맙니다. 이 이야기는 세상의 헛된 즐거움에 빠져 자신이 얼마나 위험해 빠져있는지 모르는 중생의 어리석음을 일깨워주는 이야기입니다. 이때도 흰 쥐와 검은 쥐는 낮과 밤, 세월을 의미합니다. 쥐가 수박보다 상대적으로 작게 그려져 있습니다. 쥐가 이 수박을 다 먹으려면 얼마나 오래 걸릴까요? 그래도 언젠가는 수박을 다 먹어치울 것입니다.

그림 속 여러 상징을 종합해 보면 이렇습니다. 아직 앞길이 구만리 같은 젊은이들이 청춘의 꼿꼿한 기상을 가지고 팔십 노인이 될 때까지 부부가 해로하며 마음먹은 대로 모든 것이 잘 되길 바란다. 이처럼 〈수박과 들쥐〉는 그냥 단순한 식물, 곤충, 동물들의 조합이 아니라 이렇게 깊은 애정과 축원이 담겨 있는 그림인 것입니다. 아마 신사임당이 아들 내외나 딸과 사위를 생각하며 그렸을 것으로 추측됩니다. 어머니가 자녀들에 대한 사랑이 묻어나오는 그림, 정말 사랑스러운 그림이지 않습니까? 이런 형식으로 그린 작품을 좀 더 감상해 보겠습니다. 바로 겸재 정선의 〈서과투서西瓜偸鼠〉입니다.

화면 중앙에 진한 빛깔의 잘 익은 수박이 있는데 위로 수박 줄기가 멋들어지게 위로 향해 있습니다. 수박 아래는 도둑 쥐들로 인해 크게 파였습니다. 오른쪽에는 붉은빛의 바랭이풀이 있고 아래에는 푸른빛의 달개비꽃을 한 무더기 배치하여 다채롭고 자연스럽게 구성하였습니다. 수박 아래에는 머리는 박고 정신없이 수박의 달콤한 속살을 먹고 있는 쥐가 있고 그 앞에 다른 쥐 한 마리는 마치 망을 봐주는 듯 목을 내밀고 있어 쥐들의 심리까지도 고려하여 표현한 듯합니다. 수박 아래로 많은 호초점胡椒點을 찍어 자연스러운 수박밭의 모습을 표현했습니다. 전체적으로 온화하고 여성스런 작품인데 겸재 정선은 원래 굳세고 장쾌하며 당당하면서 장엄한 기운 넘치는 작품을 주로 그리는 화가인데 이 작품만은 좀 다른 분위기입니다. 70대 후반기에 다양한 정선의 화풍을 확인할 수 있는 좋은 작품입니다. 이 주제는 여성들이 좋아할 만한 주제여서인지 여성화가의 작품이 한 점

정선, 〈서과투서〉
18세기, 비단에 채색, 20.8×30.5cm, 간송미술관

김 씨, 〈서과투서〉
18세기, 종이에 담채, 21.4×28.3cm, 간송미술관

더 있습니다. 바로 조선 후기 여류화가 김 씨의 〈서과투서〉입니다. 김 씨는
생몰연대와 이름은 정확히 알려지지 않았지만, 조선 전기 문신 강희맹의
10대 손부로서 강인환의 모친이라고만 알려져 있습니다.

작품의 주제나 화풍에서 신사임당의 영향이 많이 느껴지는데 나비를
등장시킨 것도 그 영향이라 할 수 있습니다. 수박을 훔쳐 먹다가 무슨 소리
가 났는지 흠칫 놀란 쥐의 모습이 매우 인상적인데 전체적인 필묵과 운필

이 아마추어 솜씨를 뛰어넘고 있습니다. 나비는 수박보다 너무 크게 그린 점 등 아주 정밀하다고는 할 수 없으나 몰골법으로 그렸음에도 흐트러짐이 없고 눈이 상쾌해지는 시원한 초록색이 잘 어울리는 좋은 작품입니다.

『천수경』에는 관세음보살의 열두 가지 명호가 각각의 동물로 배치되는데 쥐는 만월보살滿月菩薩의 화신으로 등장합니다. 만월보살은 달에 광명의 물을 채우는 신인데 악마가 그 물을 계속 먹어치우는 바람에 그를 잡기 위해 쥐의 모습으로 인간 세상에 내려왔다고 합니다. 악마를 무찌르는 동시에 계속 광명의 물을 채우기 때문에 그의 몸은 항상 고달프고 바쁘지만, 그는 그 부지런함으로 인해 십이지 동물의 첫 번째가 되어 부지런히 중생들을 돌보며 구제하고 있습니다.

결국, 쥐는 모든 부지런하고 성실하게 하루하루를 열심히 살아가는 우리 서민의 대변자입니다. 코로나19와 물가 상승 등으로 경제 및 소비 활동이 위축되면서 우리 서민들은 삶이 더욱 고달파지고 있습니다. 우리 서민들의 월급이 넉넉지 못할 때 '쥐꼬리 같다'라고 표현하고, 주머니에 가진 것이 아무것도 없을 때도 '쥐뿔도 없다'라고 합니다. 그러나 쥐는 가장 부지런한 동물입니다. 그렇게 부지런한 쥐의 기운으로 우리 아버지들 월급봉투가 좀 더 두툼해지고 가족들의 곳간도 더 넉넉해졌으면 좋겠습니다. 그래서 열심히 살다 보니 쥐구멍에 볕들 날도 있다는 걸 보여주시길 만월보살님께 기원합니다.

그림으로 향기를 전하는 방법

+++

어몽룡 〈월매도〉

입춘과 우수가 지나니 진짜 봄이 가까이 다가오고 있다는 느낌이 듭니다. 아직은 겨울이지만 봄이 우리에게 오고 있다는 분명한 신호가 바로 매화의 등장이 아닐까 싶습니다. 매화는 꽃의 우두머리라고 하여 화괴花魁, 문文을 좋아한다고 해서 호문목好文木, 장원급제한 선비에 비유하여 백 가지 꽃을 누르고 겨울에 가장 먼저 피었다고 장원화壯元花 등 여러 별칭으로 불리기도 하고, 동지섣달에 핀 매화는 조매早梅, 한겨울에 핀다는 동매冬梅, 눈 속에 피면 설중매雪中梅라고 부르는 등 인기만큼이나 다양한 이름으로 불립니다.

요즘 시기에 인터넷이나 SNS에 올라오는 사진 중 가장 많은 사진이 바로 매화꽃 사진으로 '혹독한 겨울이 곧 끝나니 조금만 참아. 매화가 피었으니 곧 봄이 올 거야'라고 말해 주듯 가지 위에 꽃이 피기 시작한 일지매一枝梅의 사진을 가장 많이 볼 수 있는 계절도 바로 지금입니다. 그런 매화 사진을 보고 있으니 살며시 떠오르는 그림이 있습니다. 바로 조선 중기 화가

187

어몽룡(魚夢龍, 1566~1617)의 〈월매도月梅圖〉입니다. 먹으로만 그려낸 어몽룡의 매화도는 그 당대부터 유명하여 이정李霆의 묵죽墨竹과 황집중黃執中의 〈목포도도〉와 함께 삼절三絶로 불렸고 그 예술적 가치는 현대에도 인정받아 〈월매도〉가 오만 원권 지폐 도안으로 사용되고 있습니다.

그림은 어스름한 달빛 아래에 매화나무가 있으니 밤에 핀 매화를 주인공으로 삼았습니다. 화면 중앙에 매화나무가 있고 그 아래쪽으로는 부러진 늙은 둥치를 표현하였는데 부러진 가지를 효과적으로 표현하고자 '비백법飛白法'을 사용하였습니다. 매화 그림에서 매화 표현의 요체는 얼마나 둥치를 고매하게 잘 그리는가가 중요한 요소인데 이렇게 부러지고 갈라진 둥치를 과감하게 표현한 것은 매우 도전적인 시도입니다. 그 위로 매화 가지들이 곧게 위로 향하고 있습니다. 옆으로 갈라진 가지도 휘어지지 않고 곧게 그려져 마치 곧은 철사를 그린 듯합니다. 그중 하나는 하늘을 뚫을 기세로 곧고 길게 올라가고 그 끝에 둥근 달이 걸려 있습니다. 이렇게 일자로 곧게 뻗어나가는 매화가지의 모양은 실제로는 좀 보기 힘든 비현실적인 모습입니다. 현실에서 매화가지는 위로 곧게 자라는 경우는 드물고 특히 그림처럼 길게 자라지도 않습니다. 긴 매화가지 끝에 아주 큰 둥근 달이 있습니다. 달이 마치 가지 끝에 걸린 듯 가까이 크게 표현되었습니다. 매화꽃은 가지에 듬성듬성하게 표현되었는데 그 수도 작고 모양도 보잘 것 없어 〈월매도〉에서 매화꽃은 주인공이 아님을 알 수 있습니다.

이렇듯 늙은 나무 둥치와 철사처럼 곧고 긴 가지가 바로 어몽룡 〈월매도〉의 가장 큰 특징입니다. 어몽룡은 곧고 긴 매화 가지를 통해 매화의 강

인함과 생명력을 표현하였는데 이는 부러진 늙은 둥치와 대비되어 묘한 감흥을 불러일으킵니다. 또한 뾰족한 가지 끝에 풍선 같은 둥근 달을 그려서 날카로움과 원만함을 극적으로 대비시키고 있습니다.

이처럼 〈월매도〉는 늙음과 청춘, 장長과 단短, 날카로움과 원만함 등의 회화적 대비가 특징으로 어몽룡의 매화는 단순히 매화의 모양을 보여주고자 한 그림이 아님을 알 수 있습니다. 그가 보여주고자 하는 매화는 단순히 보기 좋고 아름다운 매화가 아니라 곧고 꿋꿋하며 척박하고 황폐함에서도 새롭게 솟아나는 유교의 이상적인 모습인 군자의 고매한 인격을 매화를 통해 보여주고자 하는 것입니다. 군자君子는 유교에서 '성품이

어몽룡, 〈월매도〉
비단에 수묵, 119.4×53.4cm, 국립중앙박물관

189

이정, 〈월매〉
16세기 후반, 흑색비단에 금니, 39.3×25.5cm, 간송미술관

어질고 학식이 높은 지성인'으로 정의할 수 있는데 둥근 달은 어진 성품을, 곧고 긴 매화가지는 학식과 고매한 인품의 상징으로 해석됩니다. 이러한 달과 매화가 어우러지는 〈월매도〉를 조선 선비들은 꽤나 좋아해서 그림으로도 많이 그려졌습니다.

조선 제일의 묵죽화가인 탄은 이정(灘隱 李霆, 1554~1626)의 〈월매〉도 매우 볼만한 작품입니다. 이 작품은 검은 비단에 금니(금가루를 이용한 재료)로 그린 작품으로 매우 고급스러운 느낌을 전해줍니다. 실제로도 금니는 매우 비싼 재료로 함부로 쓸 수 있는 재료는 아니었습니다. 어몽룡은 매화 둥치를 하단에 배치한 것과 다르게 우측 상단에 매화 둥치를 배치하고 대각선으로 매화가지가 내려오며 화면을 분할했는데 위에는 커다란 달을 아래로

는 서명과 인장을 찍었습니다. 검은 비단이라 유백법으로 달을 표현하기가 쉽지 않았을 텐데 점을 흩뿌리듯 찍어 표현했고 농담과 비백법飛白法을 적극적으로 사용한 매화가 특징입니다. 왕실 출신 선비화가로서 고급스런 재료에 걸맞은 격조 높은 작품을 그려냈습니다.

매화는 원산지가 중국이고 한국에 들어온 것은 5~6세기부터라고 합니다. 일본도 7~8세기 당나라를 통해 들여왔으니 그 후 한·중·일 삼국 모두 매화나무를 가꾸고 시를 짓고 그림 그리기를 좋아하여 동아시아는 전부 매화문화권이라 할 수 있습니다. 우리나라에서도 매화에 얽힌 인물과 이야기, 시문도 많이 전해지고 있는데 특히 매화를 좋아하고 사랑하다 못해 심지어 매화를 '매형梅兄'이라고 부르며 대화를 나누고, 임종을 앞두고서도 매화나무에 물을 주라는 유언까지 남긴 퇴계 이황의 이야기는 매우 유명한 이야기입니다. 그뿐 아니라 여러 선비들이 시와 그림을 통해 매화를 매우 아끼고 사랑하였습니다.

조선시대 선비들이 이처럼 매화를 선호하게 된 계기는 중국 북송 때 문인 임화정, 곧 임포林逋의 고사가 큰 역할을 하였습니다. 임포는 자연을 향한 그리움으로 벼슬과 처자를 다 버리고 서호西湖에서 은거하며 오직 매화를 아내로 삼고 학을 자식으로 삼아 한평생을 살았다고 해서 '매처학자梅妻鶴子'라 불렸는데 조선시대 선비들은 그를 이상향을 추구한 탈속한 선비의 표상으로 받아들여 크게 동경하였습니다. 이처럼 절개와 고결한 매화의 이미지는 사실 송나라 훨씬 이전부터 중국에서 많이 퍼져 있었고 우리나라에서도 오래전부터 전해졌습니다. 그래서 고려 왕건릉 벽화에 소나무,

윤득신, 〈월하암향〉
종이에 담채, 19.5×29.5cm 간송미술관

대나무와 함께 매화가 그려져 추운 겨울철의 세 친구라는 뜻의 '세한삼우歲寒三友'가 표현된 것입니다.

그 후에도 고려 말 여러 무덤벽화에서 매화가 발견되었고 성리학이 발달하던 조선시대에는 매화를 때 묻지 않은 고고한 선비의 덕으로 여겨 더욱 많이 그려졌습니다. 그런 매화를 군자의 상징으로 표현한 대표적인 그림이 〈월매도〉입니다. 곧고 긴 가지는 군자의 높고 고결한 이상을 상징하고 비백飛白으로 처리한 부러진 나무둥치는 세속과 타협하지 않는 올곧음을 상징합니다. 그러한 군자의 덕과 고결함은 쉽게 얻어지는 것이 아니라 오랜 풍상을 이겨내야만 새로운 생명력이 넘치는 이상을 펼칠 수 있음을 늙은 둥치와 높고 곧은 가지가 말해 주고 있습니다.

이정의 〈월매도〉의 전통은 조선 후기로도 이어져 선조의 부마인 묵헌 윤득신(墨軒 尹得莘, 1669~1752)의 〈월하암향月下暗香 - 달빛 아래 그윽한 향기〉이 등장합니다.

심사정, 〈매월만정〉
종이에 수묵, 47.1×27.5cm, 간송미술관

이 작품은 매화 둥치가 위, 아래가 아닌 중간에 배치되었고 하단을 여백으로 둔 파격적인 구도가 인상적입니다. 달은 보름달로 보이는데 달 전체가 아닌 반달로 표현한 점은 매우 감각적인 묘사입니다. 달 주변도 푸른색으로 선염하여 차가운 기운이 느껴져 아직 추위가 사라지지 않은 이른 봄의 계절적 풍경을 보여줍니다. 전체적으로 조선 전기의 월매도보다 달과 꽃의 비중이 높아져 점차 군자의 상징으로의 매화보다는 그 형태에 대한 관심이 증가되고 있음을 알 수 있습니다. 서늘하면서도 격조가 느껴져 시·서·화 삼절로 유명했던 윤득신의 그림 솜씨를 한눈에 확인할 수 있는 작품입니다.

조선 후기 남종 문인화를 주도했던 심사정은 산수화와 화조영모화뿐아니라 사군자에도 뛰어난 실력을 갖췄다는 것을 확인할 수 있는 작품이

유진찬, 〈묵매〉
비단에 수묵, 30×27.4cm,
간송미술관

바로 〈매월만정梅月滿庭〉입니다.

　휘어지고 부러진 매화 등치에서 한 줄기 가지가 멋드러지게 뻗어 나오면서 둥근 달에 걸쳐 있습니다. 등치와 가지 전부 비백법飛白法을 사용하여 거친 느낌을 주지만 매화꽃이 활짝 꽃망울 터트려 운치가 느껴집니다. 〈매월만정〉은 조선 전기의 어몽룡과 중기의 윤득신 월매도처럼 선비의 기개와 강인함만을 표현한 것이 아니라 온화하고 부드러운 심미적 미감을 중시한 작품으로 월매도의 경향에 변화를 확인할 수 있습니다. 이런 변화는 후기로 갈수록 더욱 강해져 강인함은 더 이상 보이지 않고 부드러운 서정성이 강조되는데 유진찬(俞鎭贊, 1866~1949)의 〈묵매〉가 바로 그런 작품입니다.

　하단에서 가지가 양쪽으로 나눠져 뻗었는데 오른쪽은 진하고 두껍지만

부러졌고 왼쪽은 가늘고 길고 꽃이 많이 피어나고 있습니다. 그래서 이 작품은 두껍고 얇음, 길고 짧음의 대비를 보여줍니다. 달은 마치 꽃들의 환영을 받듯 왼쪽 상단에 떠올라 꽃과 호응하고 있습니다. 왼쪽 아래에 제화시가 적혀있는데 이 시는 원나라 승려 고봉高峯의 「영매」라는 시의 일부분으로 "보내려 꺾었으나 부치지 못하니 육개는 잿마루 넘어가고 서로 생각하다 홀연히 이르니 노동이 창 아래에 왔네."라고 적었습니다. 이 시는 삼국시대 육개(陸凱, 198~269)와 당나라 노동(盧仝, 768~824)이 친구에게 매화나무 가지를 보내며 우정을 나누었다는 고사를 소개하는 시로 아마도 유진찬이 월매를 그린 후 친한 벗이 생각나 적어놓은 것으로 생각됩니다.

이처럼 매화는 조선시대 선비가 즐겨 그렸던 매, 난, 국, 죽 사군자 중에서 가장 첫 번째로 손꼽혀 많은 작품들이 전해져 왔습니다. 그래서 매화하면 유교의 꽃으로 여겨지기 쉬우나 이상하게도 유교의 경전인 『논어』, 『맹자』 어디에도 매화는 등장하지 않습니다. 차라리 매은梅隱, 매선梅仙이란 말과 매화를 마고산에 사는 신선에 비유하듯이 도교적 이미지가 많고 임포의 고사도 학과 결합되어 신선을 암시하는 도교적인 내용입니다.

매화는 유교보다는 불교와 더 인연이 있는 꽃으로 최초의 묵매화가도 송나라 신종 때 호남성 화광사華光寺 주지였던 중인仲仁으로 이 중인의 화법과 매화가 남송으로 이어져 사군자의 하나로 각광받게 되었습니다. 우리나라에서는 『삼국유사三國遺事』 권제3, 「아도기라조阿道基羅條」에 일연一然 스님이 고구려에서 신라로 온 아도阿道 화상을 찬탄한 시에서 불법을 꽃피우는 모습을 매화로 표현하고 있습니다.

雪擁金橋凍不開　금교에 쌓인 눈 아직 녹지 않았고
鷄林春色未全廻　계림에 봄빛이 돌아오지 않았을 제
可憐靑帝多才思　어여쁘다. 봄의 신은 재주도 많아
先著毛郞宅裏梅　모랑댁(毛郞宅) 매화꽃 먼저 피게 하였네.

　　매화는 일본 선종에서도 깨달음의 경지를 비유한 꽃으로 널리 알려져 많은 게송이 전해지고 있습니다. 이처럼 매화는 불교와 인연이 깊어 사찰에서도 많이 심어 전해져 현재까지도 사찰을 방문하는 불자들에게 고고한 아름다움을 전해 주고 있습니다. 우리나라에서 가장 오래된 매화라는 산청 단속사의 '정당매', 음력 섣달에 핀다는 순천 낙안면 금둔사 '납월매', 천연기념물로 지정된 구례 화엄사 길상암 '화엄매', 전남 장성 백양사 '고불매', 전남 순천 선암사 '선암매'가 유명합니다. 사찰에 있는 매화나무들은 전부 화려한 군락보다는 한두 그루씩 소박하게 그 자리를 지키고 있습니다. 이처럼 우리나라 사찰 매화의 아름다움은 그 외양에 있지 않고 그 뜻과 향기에 있습니다.

　　어몽룡의 '매화도'도 매화의 형태미를 중시하여 휘어진 가지와 화려한 꽃을 중시한 조선 후기 '매화도'와는 달리 간소한 구도와 단출한 형태로 군자의 향기를 보여주고 있습니다. "매화는 일생을 춥게 살아도 제 향기를 팔지 않는다(梅一生寒不賣香)"라는 말이 떠오릅니다. 혼탁하고 어지러운 시절인 지금 우리 모두 각자의 방법으로 자신만의 아름다운 향기를 만들었으면 좋겠습니다.

벗을 기다리듯 봄을 기다린다

+++

전기 〈매화초옥도〉

매년 3월쯤에는 남쪽의 매화와 산수유 등 여러 꽃 소식으로 곧 봄이 가까이 왔음을 알리는 뉴스가 한창이었습니다. 광양, 구례, 양산의 매화 군락지에는 매화를 감상하려는 사람들로 붐볐습니다. 특히 우리 사찰 한 켠에 고고히 서 있는 매화나무들은 가람의 청정함과 어우러져 그 자태가 더욱 아름답습니다. 선암사의 홍매, 송광사 백매, 화엄사 흑매 등 아름다운 모습이 우리 눈을 즐겁게 해 주었고 무사히 겨울을 보내고 있다는 생각에 마음을 들뜨게 하였습니다.

매화 감상은 사진보다는 직접 자태를 감상하는 것이 제일이지요. 오랜 추위를 견뎌낸 고담스러운 줄기와 수묵화 같은 가지의 휘어짐, 가지에 서로 거리를 두고 옹기종기 앉아 있는 희고 붉은 꽃 등을 직접 눈으로 감상하는 것이 가장 좋은 감상법입니다. 그래야 맑은 향기가 널리 퍼진다는 암향暗香도 느낄 수 있습니다. 하지만 요즘은 코로나 전염병의 창궐로 사람이 많이 모이는 장소는 피하고 사회적 거리두기 때문에 매화축제도 축소

전기, 〈매화초옥도梅花草屋圖〉
19세기 중반, 종이에 채색, 29.4×33.3cm, 국립중앙박물관

되거나 아예 취소되어 예년 같은 매화 감상이 쉽지 않습니다. 매화꽃을 보기 어렵다고 생각하니 왠지 더욱 매화가 그리워지고 친한 벗과 함께 매화나무 아래에서 매화가 그려진 잔으로 매화꽃을 띄운 술을 마시는 매화음梅花飮이 간절해집니다. 벗들과 매화주 한잔 마시는 상상을 하니 떠오르는 그림이 있습니다. 우리나라 옛 화가나 선비들은 워낙 매화를 좋아하여 매화 그림을 많이 남겨놓았으나 그중 벗과 함께하는 매화 그림으로는 전기(田琦, 1825~1854)의 〈매화초옥도梅花草屋圖〉가 으뜸입니다.

하늘이 검은 빛이니 어둠이 내리고 있는 저녁이고 산은 하얀 색이니 눈 덮인 모습입니다. 가옥 옆과 아래 쪽 언덕들도 전부 하얀 색인데 봉우리들이 뭉툭하여 마치 몽실몽실한 구름 같은 부드러운 느낌입니다. 위쪽 고원은 아래에서 위로 올려보는 시점이고 아래와 중간 언덕들은 전부 수평 시점으로 그려 전형적인 동양화의 공간감을 창출하는 삼원법三遠法이 아닌 이원법만 사용했습니다. 이런 새로운 시도는 이 그림이 뻔한 산수화가 아닌 참신한 느낌을 주는 이유이기도 합니다. 그래도 부족한 공간감을 의식했는지 아래에서 위쪽으로 갈수록 언덕과 산의 크기를 점점 크게 그렸습니다.

왼쪽의 한 인물은 거문고를 메고 저 앞에 있는 모옥을 향해 걷고 있습니다. 산속 깊은 곳에 위치한 소박한 모옥의 창문으로 피리를 부는 인물은 친구를 기다리고 있습니다. 집 주위와 언덕 사이로 빼곡히 나무가 있고 나무에는 마치 눈꽃이 날리듯 백매화가 만발하고 있습니다. 걸어가는 인물은 벗을 만난다는 설레는 마음을 붉은 옷으로 표현했고 기다리는 친구의 집 지붕도 호응하듯 붉은 노을빛으로 물들어 가고 있습니다.

방안에 있는 인물은 녹색 옷을 입었고 산 위의 굵은 태점 안에는 녹색의 초록 빛깔이 숨어 있습니다. 검은 하늘과 흰 산이 대비되는 무채색 공간에서 붉은색과 초록색이 대비되어 산뜻하고 세련된 느낌을 불어넣고 있습니다. 아마도 빛깔처럼 자연과 동화된 두 사람은 온 밤이 하얗게 새도록 매화주를 즐기며 악기를 연주하고 우정을 나눌 것입니다. 그런 아름다운 순간을 별처럼 비추듯 백매화가 흐드러지게 쏟아지고 있습니다. 당시 화단을 이끌었던 우봉 조희룡이 이 그림을 그린 36세나 어린 전기(田琦, 1825~1854)를 두고 '전기를 알고부터는 막대 끌고 산 구경 다시 가지 않는다. 전기의 열 손가락 끝에서 산봉우리가 무더기로 나와, 구름, 안개를 한없이 피워 주니'라고 이야기한 이유를 알 것도 같은 뛰어난 그림입니다.

이 〈매화초옥도〉에 등장하는 인물들에 대한 단서는 우측 아래에 적혀 있습니다.

"친구 역매(오경석)가 초옥에서 피리를 불고 있구나."

[역매인형초옥적중(亦梅仁兄草屋笛中)]

위 글로 보아 초록색 옷을 입고 집에 들어앉아 피리를 불고 있는 인물은 역매 오경석(亦梅 吳慶錫, 1831~1879)이고, 붉은 옷을 차려입고 들어가는 이는 바로 전기 자신입니다. 오경석은 역관이자 개화사상가이고 『삼한금석록三韓金石錄』을 펴낸 뛰어난 금석학자입니다. 또한 그의 아들은 독립운동가이자 위대한 서화가인 위창 오세창입니다. 오경석은 우선 이상적(藕船 李尙迪, 1804~1865)의 제자이자 이상적은 바로 추사 김정희의 제자로 〈세한

200

전기, 〈매화서옥도梅花書屋圖〉
1849년, 종이에 담채, 12.4×60.5cm, 간송미술관

도歲寒圖〉의 주인공입니다. 〈세한도〉는 김정희가 이상적에게 보낸 그림 편지입니다.

이 〈매화초옥도〉에는 피리를 불고 있는 오경석과 거문고를 들고 가는 전기가 등장합니다. 아마도 곧 멋진 합주가 들려올 듯합니다. 여기서 중국의 춘추 시대에 백아와 종자기의 옛이야기가 떠오르는데 지음知音, 즉 소리를 알아주는 진정한 벗인 지기지우知己之友에 관한 이야기입니다. 그래서 이 작품은 전기와 역매가 함께 보낸 어느 매화꽃이 만발한 겨울날의 정취이자 그들의 우정과 낭만을 표현한 그림입니다. 오경석은 '역매' 호에서도 알 수 있듯이 매화 애호가였습니다.

전기의 매화 작품을 한 점 더 살펴보겠습니다. 바로 〈매화서옥도〉입니다.

이 작품은 앞선 〈매화초옥도〉와 구도와 형식 등이 흡사한 작품으로 이런 형식의 작품을 전기가 매우 좋아했음을 알 수 있는데 한 가지 다른 점은 서옥에서 벗을 기다리는 인물이 다른 인물인데 오경석이 아닌 유재소(劉在韶, 1829~1911)입니다. 유재소는 전기와 함께 김정희 문하에서 함께 공부한 벗으로 역시 전기의 절친 중 한 명입니다. 그림 위에 화제가 두 편이 적혀 있는데 오른쪽은 당대의 괴짜이며 천재였던 하원 정지윤(夏園 鄭芝潤, 1808~1858)이 쓴 화제입니다.

돌아가는 길 작은 다리는 가려서 분간이 안 되고	回徑小橋遮不分
온갖 향과 그림자가 끝을 내니 흩어져 어지럽다	千香万影竟披紛
매화 심기가 전하지 않음이 많으니 이와 같아서라	種梅不傳多如許
단지 온 산이 흰 구름으로 덮였구나! 여기리.	只道滿山是白雲

오른쪽에 미덥고 이쁜 고람이 매화서옥도를 그리고
내가 발제를 써 채운다. 하원
右仰倩古藍作梅花書屋圖崇余題墨 夏園

마지막 문장에서 전기에 대한 애정과 믿음이 어떠했는지 짐작할 수 있습니다. 전기를 아꼈던 인물 중에는 추사 김정희도 있었습니다. 당시 서화계는 조희룡, 유재소 등 중인들 중심으로 새로운 감각의 형태를 중시하는 그림들이 유행하던 시기로 이러한 경향에 추사는 '문자향文字香'과 '서권기書卷氣'를 강조하며 다소 부정적인 시각을 가지고 있었지만 전기에게만

전기, 〈계산포무도〉
종이에 수묵, 24.5×41.5cm, 국립중앙박물관

은 제법 원말 명화가인 예찬倪瓚과 황공망黃公望의 필의가 있다며 그의 천
재성을 높게 평가하였습니다. 김정희는 전기가 자신을 뛰어넘기를 바라는
의미에서 '청출어람靑出於藍'에서 글을 따와 '고람古藍'이라는 아호를 지어
주기도 하였습니다. 전기는 생계를 위해 약포를 운영하면서도 서화에 대한
안목이 뛰어나 지금의 표현으로는 평론가 및 아트 딜러의 역할을 많이 했
으며 직접 그린 작품들도 그 품격이 매우 뛰어나 서화계에서 수작으로 평
가 받았습니다. 이처럼 전기는 당시 서화계 인물들에게 실력과 인성을 둘
다 인정받는 보기 드문 천재로 높게 평가 받았습니다. 전기의 천재성이 가
장 잘 드러나는 작품은 바로 〈계산포무도溪山苞茂圖〉입니다.

언뜻 보기에도 빠른 붓질이 느껴지는 이 작품은 마치 선화를 보는듯한 선기마저 느껴지는 사의寫意가 넘쳐나는 그림입니다. 대나무 옆에 초옥 두 채와 가운데 나무 한 그루가 있고 멀리 몇 가닥 선으로 원경의 산을 그려 놓은 것이 전부이나 원경, 중경, 근경을 전부 그려내 형식적으로 완성형입니다. 마른 붓으로 끝이 갈라지는 묵법은 쉬워 보이는 듯하나 결코 쉽지 않은 묵법으로 간결하다 못해 까칠하기까지 한 이 작품은 이십대가 그렸다고는 믿기지 않을 만큼 삶의 쓸쓸함과 공허함이 느껴지는 작품으로 전기의 천재성이 드러나는 작품입니다.

이처럼 재주 많은 전기는 '미인박명美人薄命'이라는 말처럼 유달리 병약하여 29세에 그만 요절하고 맙니다. 고흐가 37세에 사망하기 전 몇 해 동안 그의 대표작들이 쏟아졌다는 걸 감안하면 전기가 10년만 더 살았으면 훨씬 뛰어난 작품들을 많이 남겼을 것입니다. 그의 죽음에 지인들은 무척 애달파했습니다. 특히 우봉 조희룡은 그의 영전에서 "흙이 정 없는 물건이라지만 과연 이런 사람의 열 손가락도 썩게 하는가" "일흔 살 노인이 서른 살 청년의 죽음을 애도하자니 더욱 슬프다"라며 애통해 하였습니다.

코로나19의 영향으로 우리 사회에 사람과 사람간의 간격이 더욱 멀어진 듯합니다. 사회적 거리두기도 계속되고 학교도 온라인 수업이 주가 되어 사회성을 한창 길러야 하는 우리 학생들도 친구들과 우정을 배우기도 어려운 시절입니다. 학생들뿐 아니라 각종 모임이나 친구들 간 사적 만남도 많이 줄거나 사라지고 있습니다. 그러다보니 왠지 서로 간의 이해나 공

붓끝에서 보살은 태어나고

감이 부족해지고 여기저기서 갑질, 따돌림 같은 이야기가 자주 들려옵니다.

『무소유』의 저자 법정 스님은 매화꽃이 필 때가 되면 전남 광양으로 매화꽃을 보러 자주 방문했다고 합니다. 그리고 멀리서 아름다운 매화꽃을 감상하며 즐겼지만 가까이 다가간 매화마을 속 어느 집 담벼락에 적힌 글을 보고 마음이 찡했다고 합니다.

'우리 아빠, 엄마는 돈을 벌어서 빨리 자전거를 사주세요? 약속♡'

친구들은 다 가지고 있는 자전거를 갖고 싶었던 아이에게 돈 벌면 사주겠다고 한 부모님의 약속은 지켜졌을까요? 비록 알 수 없지만 부디 지켜졌으리라 믿고 싶습니다. 사람들과 서로 어울리는 일상이 소중한 이유는 단지 만났기 때문이 아니라 마음을 나누고 공감할 수 있기 때문입니다. 그리고 그 힘은 험한 세상을 살아가는 가장 큰 힘이 됩니다. 벗을 기다린다는 것, 가족의 약속을 기다린다는 것은 결국 봄을 기다린다는 것입니다. 하루빨리 꽃향기가 진동하는 사람 사는 세상의 봄이 오길 바래봅니다.

호랑이의 기상도 함께 부활하길

+++

겸재 정선 〈송암복호〉

경상북도 봉화에는 특별한 수목원이 있는데 바로 백두대간 수목원입니다. 이곳은 2018년 5월 산림생물자원을 보존하고 백두대간의 보호와 관리를 위해 조성되었는데 이곳에서 가장 유명한 곳은 '호랑이 숲'입니다. 호랑이가 잘 살 수 있는 환경을 갖춰 축구장 7개의 면적으로 안전하게 조성된 '호랑이 숲'은 국립포천수목원과 서울대공원에서 옮겨온 호랑이 세 마리가 살고 있었습니다. 그리고 2019년에 추가로 호랑이를 두 마리 더 방사하여 총 다섯 마리의 호랑이가 살게 되었습니다. 처음으로 '호랑이 숲'을 알게 된 것은 뉴스를 통해서였는데, 깜짝 놀라 '아니 호랑이라니? 설마 호랑이를 그냥 야생에 방사한 것은 아니겠지?' 하며 기사를 자세히 읽어보니 서식환경을 잘 갖춰 가까이에서 호랑이를 볼 수 있게 만들었다는 내용이었습니다. 놀라우면서도 무서운 호랑이가 우리 백두대간에서 볼 수 있다는 소식에 호랑이 그림이 한 점 생각났습니다. 바로 조선의 화성 겸재 정선의 〈송암복호〉라는 그림입니다.

정선, 〈송암복호〉
종이에 담채, 51×31.5cm, 간송미술관

　제법 굵은 나무 둥치가 힘차게 솟아오른 소나무 아래 노승으로 보이는 인물이 바위 위에 앉아 있습니다. 그 옆으로는 호랑이 한 마리가 마치 반려묘인 양 고개를 아래로 숙이고 엎드려 있고 노승은 호랑이를 지그시 바라보면서 손으로 쓰다듬고 있습니다. 그 옆으로는 개울물이 흐르고 그 너머로 원경의 나무들이 줄지어 있습니다. 연지빛 소나무는 이 모든 것을 감싸주듯 가지를 펼치고 있습니다. 우측 빈 공간에 '松岩伏虎(송암복호)'라 적고 겸재라 쓰고 방형의 낙관을 찍었습니다.

　소나무의 표현 중 물고기 비늘처럼 표현한 송린松鱗과 굵고 용솟음치는 듯 휘어지는 가지, 연지빛으로 훈염한 잎 등은 정선이 소나무 표현에서 즐겨 사용하던 기법들입니다. 개울과 더불어 작게 표현한 먼 곳의 나무는 이

곳이 심산유곡의 깊은 산속임을 알려주는데 노승으로 보이는 인물은 복식과 얼굴로 보아 조선 승려의 모습입니다. 그러나 의복의 표현이 그리 자연스럽지 못한데 그 이유는 정선이 가사와 장삼 등 승려 복식에 대한 이해가 부족한 탓입니다. 깊은 산속에서 호랑이를 옆에 두고 있는 인물화로는 우리가 흔히 볼 수 있는 '산신도'를 떠올릴 수 있으나 산신도에서는 인물이 노인이나 도사의 모습으로 표현되고 산악을 크게 부각시킵니다. 그러므로 〈송암복호〉는 산악의 비중이 낮고 승려가 등장하므로 '산신도'는 아닌 것입니다.

그렇다면 이 그림의 정체는 무엇일까요? 호랑이를 쓰다듬고 있는 인물은 누구일까요? 18세기 화원 화가 진재해의 〈소나무 아래 고승과 호랑이〉를 보면 〈송암복호〉와 호랑이의 자세, 바위 위에 앉은 나한의 반가자세, 호랑이 머리를 쓰다듬고 있는 모습 등이 일치합니다.

진재해는 이 그림을 조선 후기 화가들에게 남종화를 유행시켰던 명나라 오파 계열의 화가 고병顧炳이 편집한《고씨역대명인화보顧氏歷代名人畫譜》에 수록된 〈복호도〉를 방작해서 그렸다고 합니다. 그런데《고씨화보》의 〈복호도〉는 당나라 때 유행한 '나한도'를 방작한 그림이라 소개했으니 결국 그림의 주인공은 나한인 것입니다. 아마도 〈십육나한도〉 중 제13 인게타존자因揭陀尊者로 추측됩니다. 나한도에서 토착민간신앙의 상징인 호랑이의 등장은 사실 경전에 따른 표현은 아니고 민간신앙의 제신諸神들에 대한 불교의 습합을 의미하기에 이들이 나한에게 공양을 하거나 엎드려 조복하는 표현이 등장하는 것입니다.

진재해, 《고사화보》 중 〈소나무 아래 고승과 호랑이〉
18세기 전반, 국립중앙박물관

중국에서는 〈십팔나한도〉가 당나라부터 명대까지 계속 그려졌고 우리
나라도 고려시대부터 조선시대까지 나한도가 크게 유행하여 사찰에서는
꾸준히 나한도가 그려졌습니다. 국립중앙박물관 소장 〈십육나한도〉 한 폭
에서는 호랑이가 함께 등장하지만 그 앞에 존자가 인게타존자는 아니어서
사찰용 나한도에서 호랑이는 고정된 것은 아니었음을 알 수 있습니다. 조
선시대 감상용 나한도는 매우 드물어 조선전기에 이상좌가 그린 나한도가

〈십육나한도〉 부분
조선 후기, 천에 채색, 104.1×188.6cm, 국립중앙박물관

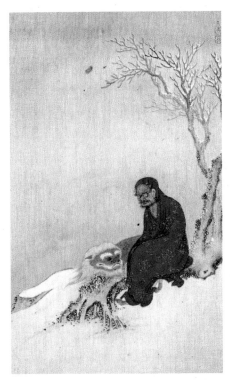

윤두서, 《윤씨가보》 중에서 〈사자나한도〉
18세기 초, 비단에 진채, 32×19.9cm,
해남 윤씨 종가

전해질뿐 거의 보이지 않다가 조선 후기에 《고씨화보》가 전해지면서 나한도가 다시 그려집니다. 이런 작품 중에는 호랑이 대신 사자를 묘사한 작품도 있는데 바로 공재 윤두서의 〈사자나한도〉입니다.

이 작품은 윤두서 작품으로는 드물게 진한 채색 작품으로 한국에서 볼 수 없는 사자가 나한에게 조복하는 모습을 표현했습니다. 바닥과 나뭇가지에 하얀 눈이 쌓여있는 어느 겨울날 얇은 장삼을 머리부터 덮고 있는 나한은 나무 둥치에 앉아 사자를 물끄러미 바라보고 있습니다. 나한의 복장과 얼굴은 당시 유행하던 달마의 모습을 연상케 합니다. 윤두서와 같은 시대에 활동한 정선은 배경과 인물의 묘사를 더욱 조선의 모습으로 변형하여 재탄생시킨 작품이 바로 〈송암복호〉입니다. 그렇다면 〈송암복호〉에서 '인게타존자'는 왜 호랑이를 쓰다듬고 있을까요? 중국 북송시기 학예를 주도한 소식(蘇軾. 동파거사, 1036~1101)은 〈십육나한도〉의 찬을 지으면서 제13 인게타존자 복호도에 다음과 같이 적고 있습니다.

> "한 생각의 차이로 이렇게 맹수로 떨어졌으니, 도사께서 슬퍼하시고 너를 위해 찡그려 탄식하시나, 너의 맹렬함으로써 본성을 되찾기는 어렵지 않으리라."

인게타존자는 호랑이가 좀 가여웠던 모양입니다.

호랑이는 고양이과에 속하는 동물로 나무 위에 오를 줄 알고 물을 무서워하지 않기에 숲과 계곡이 많은 우리나라 산에 적합한 동물로 우리나라

는 예로부터 '범의 나라'라 불릴 만큼 호랑이가 많이 서식하였습니다. 그러다 보니 산길에서 나그네가 호랑이에 당하거나 산에서 먹이가 궁해지면 민가로 내려와 가축과 인명이 희생되기도 하였습니다. 이렇게 호랑이에게 당한 피해를 '호환虎患'이라 했는데 『조선왕조실록』에 수많은 호환에 대한 기록이 매우 많아 당시 큰 피해가 발생하였다는 걸 알 수 있습니다. 『삼국사기』에도 신라 헌강왕 때 궁궐까지 호랑이가 난입해 민가에 많은 피해를 입혔다는 기록도 있어 예로부터 호환은 가장 무서운 위험이었습니다.

하지만 호환에 대한 두려움은 오히려 호랑이에게 잡귀를 물리치는 영물이라는 지위를 부여하여 벽사의 이미지로 발전하기도 하였고 무서운 것을 물리쳐주는 보호자의 이미지도 생겨났습니다. 또한 각종 설화나 속담에서 신비로운 힘과 지혜로 권선징악을 주재하는 동물로 신격화되기도 하고, 강한 힘에 비해 상대적으로 어리석음으로 비웃음 당하는 동물로 취급당하기도 하였습니다. 불교와도 인연이 많아 부처님의 전생 설화에 굶주린 호랑이를 살리기 위해 자기 몸을 던져 호랑이 먹이가 됐다는 '사신사호捨身飼虎' 이야기입니다. 일본 호류지(법륭사)에 백제에서 보낸 유물인 옥충주자玉蟲廚子 옆면에는 사신사호 이야기가 그려져 있습니다.

맨 위 절벽에서 뛰어내리기 위에 옷을 벗고 있는 보살, 뛰어내리는 장면과 바닥에 쓰러진 보살에게 굶주린 호랑이가 달려드는 모습까지 생생히 묘사되어 있습니다. 호랑이에게 보살이 몸을 보시했다는 것은 죽음에 대한 두려움을 극복하고 생명을 살리는 보살행의 실천이며 이는 한없는 자기희생을 의미합니다.

우리나라 불교에서 호랑이의 이미지는 철저한 수행을 바탕으로 절대 뜻을 굽히지 않는 용맹정진과 서릿발 같은 가르침을 상징하곤 했습니다. 그래서 성철 스님을 '가야산 호랑이', 인홍 스님을 '가지산 호랑이', 활안 스님을 '조계산 호랑이' 등으로 지칭하며 당대 선지식들의 투철한 수행을 존경해 왔습니다. 새롭게 개장한 백두대간의 호랑이 숲에 많은 사람들이 방문하여 호랑이의 씩씩하고 용맹한 기운을 받아 녹록치 않은 세상살이를 꿋꿋이 이겨나갈 용기를 얻기 바랍니다. 또한 호랑이에게 자신을 보시했던 석가모니 부처님의 한없는 자비심을 본받아 자신이 할 수 있는 자비와 사랑을 실천하면 좋을 것 같습니다. 또 호랑이 서릿발 같은 한국 불교의 수행 전통이 계속 이어져 선지식들의 지혜가 더욱 빛을 발하기 바래봅니다.

작자미상, 〈사신사호도〉
650년경, 호류지 옥충주자玉蟲廚子 측면,
일본 호류지(법륭사)

돌아와 거울 앞에 선 내 누님 같은 꽃

+++

정조대왕 〈국화도〉

매년 가을이 되면 서울 조계사 앞마당은 온통 국화꽃 향기로 가득합니다. 비록 도심 사찰이지만 절을 찾은 많은 국내외 방문객에게 우리 사찰의 아름다운 풍경을 전하기 위해 국화꽃 잔치를 여는 것입니다. 국화와 어우러진 조계사에 모든 사람들이 감탄하고 연신 카메라로 그 모습을 담습니다. 국화는 우리나라의 꽃 중에 가장 늦게 피는 꽃입니다. 그래서 가을을 대표하는 꽃이 국화입니다. 이렇게 국화가 만발하는 계절에 국화꽃 그림을 감상하지 않을 수 없습니다. 국화는 조선시대에 사군자의 하나로 많은 선비들이 좋아하여 많은 작품이 전해지고 있습니다. 많은 국화도 중 여러 가지 이유로 그 의미가 남다른 〈국화도〉 한 점을 감상해 보겠습니다.

왼쪽 벼랑에 바위가 튀어나와 있고 그 주변으로 들국화가 무더기로 피어 있습니다. 바위 밑둥은 짙은 먹으로 이끼가 퍼져 있고 위아래로는 바랭이가 뻗어 있습니다. 이끼를 농담으로 구분하여 사용했고 바랭이 색은 담

정조대왕, 〈국화도〉

18세기, 종이에 수묵, 86.5×51.3cm, 동국대학교박물관

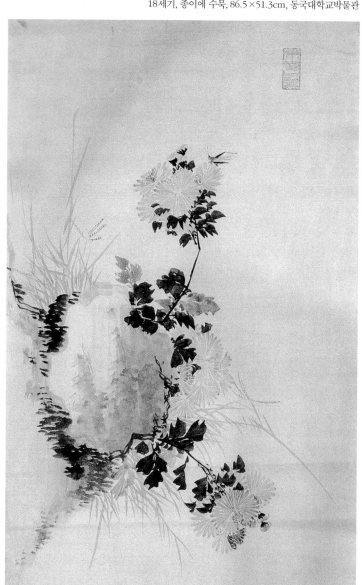

자연과 생명 — 불교와 인연 깊은 동식물을 그리다

묵으로 사용하여 국화를 돋보이게 했습니다. 바위 옆에서 나온 국화 줄기
는 마치 바위를 뚫고 나온 듯 강한 선을 사용했습니다. 잎도 농담의 변화를
주어 단조로움을 피했습니다. 꽃의 모습은 국화 특유의 가늘고 긴 꽃잎이
꽃술을 중심으로 펼쳐졌는데 정면, 측면 등 표현이 다양하여 작가의 그림
솜씨가 만만치 않음을 알 수 있습니다. 다만 무게 중심을 위해 바랭이와 국
화를 위, 아래로 펼쳐 구도가 다소 딱딱하고 옆에서 튀어나온 바위의 구도
가 참신하지만 위치상 다소 불안정해 보이는 점은 아쉬운 부분입니다. 위
로 향한 국화 끝에 방아깨비 한 마리를 그려놓아 자칫 단조롭고 딱딱해 보
일 수 있는 부분을 상쇄시켜 생동감을 얻었습니다. 전체적으로 선, 색, 구
도 등을 종합해 보면 전문 화사는 아니지만 그림에 조예가 깊은 인물의 작
품으로 방아깨비에서 맞춰진 시선은 자연스럽게 오른쪽 위 인장으로 옮겨
갑니다.

서명 없이 무심히 찍은 인장은 "萬川明月主人翁(만천명월주인옹)"입니다.
풀이하면 '온갖 물줄기를 고루 비추는 밝은 달의 임자'라는 내용으로 정말
자부심이 굉장한 글귀입니다. 과연 조선시대에 이런 뜻의 호를 사용한 인
물은 누구였을까요? 이 호의 주인은 바로 조선 제22대 임금이자 학문과 예
술을 사랑한 문예군주 정조대왕(正祖, 1752~1800)입니다.

정조대왕의 〈들국화〉와 흡사하게 바위와 국화가 함께 묘사된 작품이
또 있습니다. 바로 정조보다 두 세대 위인 겸재 정선의 〈석국도石菊圖〉입
니다. 구멍 나고 뒤틀린 괴석 뒤로 국화가 활짝 피었습니다. 바위와 국화의
잎은 수묵으로 그렸지만 국화꽃은 한 잎 한 잎을 가는 붓으로 세밀하게 정

정선, 〈석국도〉
비단에 담채, 53.3×30cm, 호림미술관

성껏 그렸으니 주인공은 역시 국화꽃입니다.

국화는 사군자로 난초, 대나무, 매화와 어깨를 나란히 하지만 독특한 모양으로 웬만한 사대부가 쉽게 그리기 어렵습니다. 그래서 수량으로는 다른 사군자들보다 숫자가 적은데 왜 그리기 어려운지 〈석국도〉를 보면 알 수 있습니다. 몰골법으로 그린 잎, 구륵법으로 그린 줄기, 세필로 그린 꽃잎 등 여러 기법을 잘 사용해야 국화의 사실적 모습을 표현할 수 있기 때문입니다. 긴장감 없이 고정된 정물화 같은 느낌도 들지만 이를 의식한 듯 오른쪽의 아래 곤충 한 마리를 그려놓아 자연스럽고 생동감 있는 작품이 되었습니다. 역시 정선다운 재치라 할 수 있습니다.

국화의 원산지는 중국이고 고려 말에 한반도로 전해졌다고 합니다. 그러나 저는 중국 송나라 때의 유몽劉蒙의 『국보菊譜』에 신라국新羅菊이란 국

화품종에 대한 기록이 있고 일본의 『왜한삼재도회倭漢三才圖會』에서는 4세기경 백제에서 청·황·홍·백·흑 등 오색의 국화가 일본에 수출되었다는 기록으로 보아 고려시대 훨씬 이전부터 한반도에 국화가 있었으므로 중국, 한반도를 함께 원산지로 정하는 것이 옳다고 생각됩니다. 그 후 국화는 15세기 문인 강희안의 원예지 『양화소록養花小錄』에 20종, 또 『화암수록』에서는 154종이나 등장하니 그만큼 많이 가꾸어 길렀음을 알 수 있습니다. 그 중 들국화(野菊)는 국화의 종種이 아니고 구절초, 개미취, 개쑥부쟁이 등과 같이 들에 피는 야생종 국화를 총칭하는 말로 문인들이 만든 이름입니다. 국화는 육조六朝시대의 시인 도연명이 「귀거래사歸去來辭」에서 "삼경三逕은 이미 황폐했으나[三逕就荒] 소나무와 국화는 여전하구나[松菊猶存]."라고 읊은 후 고고한 은일자隱逸者를 상징하는 꽃이 되었습니다. 국화가 다른 꽃들이 앞다투어 피는 봄이나 여름이 아닌, 꽃이 지고 낙엽이 떨어지는 황량한 가을에 고고하게 피어나기에 고고한 은자의 이미지가 강조되었을 것입니다.

그렇다면 정조는 은일을 염두하고 그림을 그렸을까요? 임금이 은둔자의 상징으로 붓을 들었다기 보다는 아마도 국화의 또 다른 의미의 즉, 불로장수의 의미로 그렸을 것입니다. 의학서 『본초강목』에는 국화차나 국화주를 오랫동안 복용하면 혈기에 좋고 몸을 가볍게 하며 쉬 늙지 않는다고 기록하고 있습니다. 국화 밑에서 나오는 샘물은 '국화수(菊露水)'라 하여 오랫동안 마시면 늙지 않으며 풍도 고칠 수 있다고 하여 국화꽃에 맺힌 이슬을 털어 마시기도 했습니다. 이런 장수의 상징이기에 국화는 '기국연년杞菊延年' 등의 축수 문구와 함께 환갑·진갑 등의 잔칫상에 축하 꽃으로 많이 사

붓끝에서 보살은 태어나고

용되었습니다.

그림처럼 장수를 상징하는 바위와 함께 그려지면 그 의미가 더욱 강조됩니다. 그래서 바위와 함께 그려진 정조대왕의 〈국화도〉는 장수를 간절히 축원하는 그림입니다. 정조대왕은 화성 용주사에서 『부모은중경父母恩重經』을 간행하고 화성에서 혜경궁 홍씨(惠慶宮 洪氏, 1735~1815)의 회갑연을 정성들여 성대하게 치를 만큼 효성이 깊었습니다. 아마도 이 작품도 어머니 혜경궁 홍씨의 만수무강을 위해 그린 그림으로 추측합니다.

국화가 장수와 건강과 관련 있는 그림이란 것을 확실히 보여주는 그림 한 점 더 소개하겠습니다. 조선 후기 선비화가 능호관 이인상(凌壺觀 李麟祥, 1710~1760)의 〈병국도病菊圖〉입니다. 이인상은 다섯 명의 정승과 삼대에 걸친 대제학을 배출한 명문가 자손이지만 증조부가 서출이었기에 온전히 양반으로 활동하기 어려운 처지였습니다. 그는 이런 자신의 처지를 높은 자의식과 불의에 타협하지 않는 원칙적인 태도로 극복하려 했던 올곧은 선비였습니다. 하지만 타협하지 않는 성향으로 관료 생활은 평탄치 않았고 그 때문에 생활은 늘 곤궁했습니다. 그는 만년에 생활이 어려워져 친구들이 힘을 합해 마련해 준 집에서 마지막을 보냈는데 점차 친한 벗들이 하나둘 떠나고 아내마저 먼저 돌아간 후 본인도 병마에 시달리던 중 이 작품을 그리게 됩니다.

특이하게도 병들고 시들어가는 국화를 그렸는데 메마르고 칼칼한 붓으로 그린 국화는 가지가 꺾여 꽃이 아래를 향하고 있습니다. 줄기도 마르고 갈라져 곧 시들어 죽을 것만 같은 모습입니다. 오른쪽에 "남계의 겨울날 우

이인상, 〈병국도〉
종이에 먹, 28.6×15cm, 국립중앙박물관

연히 병든 국화를 그렸다."고 적고 있습니다. 국화는 가을에 피어 겨울이 시드는 꽃으로 이제 겨울이 되어 생명이 다하고 있는 국화를 그린 셈인데 국화의 향기나 오상고절傲霜孤節의 모습이 아닌 병들고 시든 국화를 그렸으니 국화의 처연함을 잘 표현한 작품이라 할 수 있습니다. 아마도 점차 꺼져가는 자신의 처지를 빗대 그렸을 것으로 여겨지는 자화상 같은 작품인 것입니다.

조선의 임금 중에는 그림에 특별한 애정을 가진 왕이 여럿 있습니다. 세종은 난과 대나무 여덟 폭을 그려 신인손辛引孫에게 하사했고 문종도 매화나무를 그려 안평대군에게 선물했습니다. 선조와 인조도 직접 그리거나 감상하는 것을 매우 좋

아하여 화사들을 극진하게 대우하였습니다. 조선 후기에는 영조가 어릴 적 겸재 정선에게 직접 그림을 배우기도 하였고 분원의 도자기에 밑그림을 그리기도 하였으며 자신 작품을 아버지 숙종에게 보여주어 칭찬받기도 하였습니다. 또한 정선, 김두량 같은 화가들을 적극적으로 후원하였으며 당대 예원의 총수인 선비화가 강세황을 후원하였습니다.

이런 예술을 중시하는 문화를 이어받은 정조는 학문과 예술이 뛰어난 임금이었습니다. 정조는 도화서 화원들에 대한 적극적인 지원으로 김홍도, 이인문 등과 같은 뛰어난 화가들을 성장시켰고 서민들의 삶의 모습인 풍속화를 적극 권장하여 우리나라 회화사를 더욱 풍부하게 하였습니다. 조선의 왕들은 이렇게 그림을 좋아하고 직접 그렸지만 아쉽게도 왕이 직접 그린 작품 중 남아 있는 그림은 정조대왕의 〈국화도〉와 〈파초도〉 딱 두 점 뿐입니다. 정조대왕은 회화이론 뿐만 아니라 기량까지 갖춘 진정한 문예군주였음을 이 작품들을 통해 확인할 수 있습니다.

정조대왕은 혜경궁 홍씨의 건강과 장수를 이토록 기원하였지만 아이러니하게도 어머니보다 먼저 세상을 떠났습니다. 혜경궁 홍씨는 정조 사후 15년을 더 살다가 81세 1815년(순조 15년)에 눈을 감았습니다. 결과적으로 혜경궁 홍씨는 정조대왕의 장수 발원으로 장수를 이뤘으나 아들을 앞서 보내는 고통은 피하지 못했습니다. 찬 서리를 딛고 돌아와 한 해 마지막으로 피어나는 들국화. 정조대왕의 〈국화도〉를 보면서 힘든 세상살이를 헤쳐온 모든 부모님들이 늘 건강하고 장수하시기를 기원해 봅니다.

진짜 낙타를 보았느냐?

+++

이인문 〈낙타도〉

최근 몇 년 코로나19의 영향으로 해외로 나갈 수 없는 상황에서 많은 분들이 여름휴가는 국내로 다녀왔다고 합니다. 여름휴가 뿐 아니라 해외 출국은 쉽지 않은 상황이었으니 여행을 좋아하고 즐기는 분들에게는 국내외에는 선택지가 없었습니다. 하지만 외국의 낯선 풍물과 사람, 음식 등 우리와는 다른 문화를 접하는 여행을 좋아하는 사람들에게는 조금 답답한 상황이었을 것입니다.

해외여행이 어려워지니 TV나 유튜브 등으로 외국 여행지를 감상하는 랜선투어가 유행이었습니다. 직접 가볼 수 없으니 눈으로 대리만족이라도 즐겼던 것입니다. 또한 여행 동호회에서는 그 나라를 가고 싶은 사람들끼리 모여 캠핑을 하며 그 나라 음식도 만들어먹고 그 나라에 대해 이야기를 나누는 행사도 열렸다니 이전에 마음만 먹으면 세계 어느 곳에나 갈 수 있었던 시절이 얼마나 자유스럽고 행복한 시절이었는지 새삼 깨닫게 됩니다. 이번 전염병은 우리를 이렇게 되돌아보게 합니다.

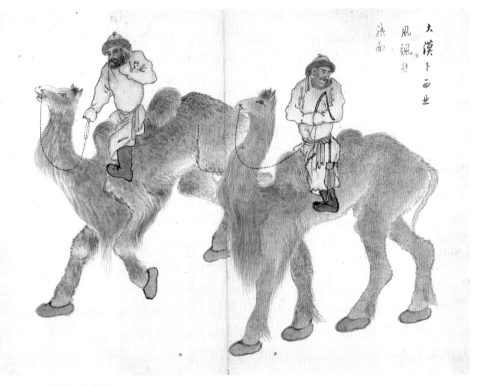

이인문, 〈낙타도〉
지본 담채, 30.8×41cm, 간송미술관

　외교 사신이 아니면 외국에 가는 것이 불가능했던 조선시대에도 외국
풍물에 대한 동경은 지금과 다르지 않았습니다. 그래서 중국의 진기한 물
건이나 서적 등에 대한 수요는 매우 높았으며 중국과 일본 뿐 아니라 다른
나라들에 대한 소식에 늘 목말라 했습니다. 이런 타국에 대한 궁금증 해소
를 위해 그림이 이용되곤 하였습니다. 그중 오늘 감상할 그림은 조선 후기
화원 이인문(李寅文, 1745~1824)의 〈낙타도駱駝圖〉입니다.

이 그림은 조선에서는 볼 수 없었던 외국의 진기한 동물 중 하나인 낙타를 그렸는데 18세기 도화원에서 활동했던 고송유수관도인古松流水館道人 이인문의 작품입니다. 혹이 두 개인 쌍봉낙타에 서역인이 한 명씩 앉아서 이동하고 있습니다. 낙타의 얼굴은 간략하지만 생동감이 넘치고 몸에 난 털도 자연스럽게 표현했습니다. 이국적 모자와 핑크빛 허리띠를 찬 서역인들은 수염을 길렀으며 특유의 긴 장화 스타일의 신발도 신고 있습니다. 낙타 등에는 안장과 발걸이가 없어 실제 타고 있는 모습을 보고 그린 그림은 아닐지도 모릅니다. 이인문은 동지겸사은冬至兼謝恩의 수행화원으로 북경을 두 번이나 다녀온 경험이 있고 이때 북경에서 본 진기한 풍경을 담은 그림첩인《한중청상첩閒中淸賞帖》에 수록되었기에 북경에서 낙타를 직접 보고 그렸을 수도 있지만 낙타 발을 보면 원래는 발톱이 두 개로 갈라졌는데 그림에서는 마치 신발을 신은 듯 어색하게 그려져 있어 아마도 중국의 화보를 보고 따라 그렸을 가능성도 있습니다. 이 시기에 그려진 낙타그림이 한 점 더 있는데 바로 이인문과 같은 시기 도화서에서 활동한 단원 김홍도의 〈낙타를 탄 몽골인〉이란 작품입니다.

이 그림은 2005년 경매에 나와 세상에 처음 알려진 작품으로 이색적인 풍속화로 많은 관심을 받은 그림입니다. 풀이 난 들판에 가벼운 담묵과 마른 갈필을 섞어 부드러운 털을 표현했습니다. 낙타 얼굴은 순해 보이는데 한껏 자신 있는 표정으로 걸어가고 있습니다. 낙타 위에는 붉은 모자와 노란 바지 등 청나라 복식의 인물이 여유롭게 앉아 있습니다. 낙타 등에 혹은 낮지만 두 개가 있어 쌍봉낙타를 표현한 것으로 김홍도는 낙타의 모습에

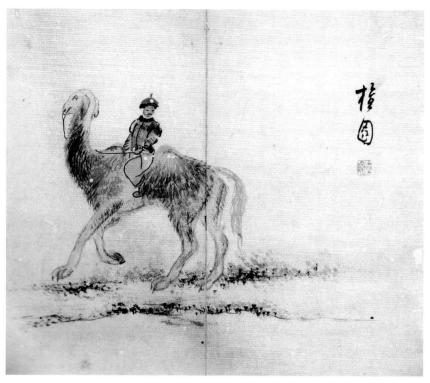

김홍도, 〈낙타를 탄 몽골인〉
종이에 수묵채색, 32.9×28.5cm, 소재미상

대해 거의 정확히 알고 있었던 것으로 생각되지만 김홍도가 직접 낙타를
관찰하고 그렸다고 생각하기에는 낙타의 모습이 좀 어색하여 역시 화보를
보고 그렸을 것으로 생각됩니다.

　낙타 그림 중 직접 보고 그린 그림으로 확실히 여겨지는 그림은 김부귀
金富貴의 〈낙타도〉입니다. 이 작품은 18세기 최고의 미술품 컬렉터인 김광
국이 자신의 화론, 비평, 소장그림 등으로 꾸려진 조선 후기 최고의 회화
비평서이자 화첩인《석농화원石農畵苑》에 실려 있습니다. 이 화첩에는 아

주 유명한 글귀가 있는데 "알게 되면 참으로 사랑하게 되고, 사랑하게 되면 참되게 보게 되고, 볼 줄 알게 되면 모아 소장하게 된다. 그때 소장하는 것은 그저 모아 쌓아 두는 것이 아니다."라는 문장입니다. 유홍준 교수는 이 문장에서 영감을 얻어 답사기에 "알면 사랑하게 된다."고 소개하여 문화유산답사의 열풍을 일으켰던 글의 원문입니다. 김광국은 중인신분의 의관으로 중국 사행단 일원으로 청나라를 오고가며 중국 약재를 거래하면서 큰 부를 쌓았으며 그 재화로 방대한 서화를 수집하였습니다. 이 그림도 1776년 청나라 사행단으로 북경을 방문했을 때 조선인 출신의 황실화가 김부귀의 작품으로 알려진 그림을 구매하여 조선으로 가져온 것입니다.

쌍봉낙타 한 마리가 풀숲에 앉아 있는데 실제 낙타의 앉은 모습과 똑같아 오랫동안 관찰한 후 그린 그림임을 알 수 있습니다. 낙타의 얼굴, 혹, 털 등이 매우 사실적이고 서양식 음영법이 약간 가미된 작품으로 김광국은 원래 큰 그림이었는데 축소한 것이라고 적어놓았습니다. 또 이 작품에 구입 과정과 구입 목적을 자세히 적었습니다.

"탁타는 사막에 사는 동물로 우리나라 사람들은 평소 쉽게 보지 못한다. 우리나라 사람들이 이 그림을 보고 이런 생김새를 알게 된다면 우리나라 사람들의 지식을 넓히는 데 일조할 수 있을 것이다."

김광국은 자신의 감상을 위함이 아니라 많은 사람들에게 낙타(탁타)를 소개하여 지식을 넓혀주기 위함이었음을 밝히고 있어 김광국이 단순한 그림수집가가 아님을 알 수 있습니다. 김부귀는 18세기 중국 황실에서 활동한 화가로 알려졌는데 정확한 생애는 알려지지 않았고 실존 인물이 아니

김부귀, 〈탁타도〉
18세기, 종이에 채색, 20.6×23.6cm, 청관재

라는 의견도 있어 진위가 의심되기도 하지만 사실 여부를 떠나서 당시 낙타를 관찰하고 그린 동물화라는 점에서 귀중한 작품이라 할 수 있습니다.

낙타는 인도나 중국으로 떠난 신라 구법승들도 직접 보고, 타보기도 했을 것이나 특별한 언급은 남기지 않았습니다. 그러나 낙타가 직접 우리나라에 온 기록도 있었습니다. 『고려사高麗史』 태조 25년(942년) 10월 기사에는 다음과 같은 기록이 있습니다.

"임인 25년(942년) 겨울 10월 거란(契丹)에서 사신을 파견하여 낙타 50필을 보냈다. 왕은 거란이 일찍이 발해渤海와 지속적으로 화목하다가 갑자

기 의심을 일으켜 맹약을 어기고 멸망시켰으니, 이는 매우 무도無道하여 친선 관계를 맺을 이웃으로 삼을 수는 없다고 생각하였다. 드디어 교빙 交聘을 끊고 사신 30인을 섬으로 유배 보냈으며, 낙타는 만부교萬夫橋 아래에 매어두니 모두 굶어 죽었다.”

이 사건은 일명 '만부교사건'입니다. 거란이 세운 요遼나라는 이 만부교 사건을 이유로 두 번이나 고려를 침공하니 낙타가 전쟁을 부른 셈이 된 것 입니다. 낙타를 굶겨 죽였으니 지금 같으면 동물학대라고 들고 일어날 사 건이지만 당시 왕이 결정한 외교적 판단이기에 누가 감히 시비를 걸 수 있 었겠습니까? 아마 고려 태조는 거란과 피할 수 없는 싸움을 염두에 두고 그 기세를 꺾기 위함이었을 것입니다. 하지만 이유가 무엇이든지 간에 죄 없는 낙타를 굶겨 죽인 아쉬움은 역사에 여러 번 언급됩니다.

조선 후기에도 유득공의 『발해고』와 박지원의 『열하일기』에서 '낙타가 무슨 죄가 있겠느냐?' 하며 박지원은 직접 송도의 만부교를 찾아가 지금은 '낙타교'라는 돌비석이 있고 사람들은 '약대다리'라 부르는데 '약대'는 낙 타를 부르는 우리말이라는 것까지 조사하여 기록해 두었습니다. 역시 실 사구시를 중시하는 실학파의 거두답습니다. 또 1695년(숙종 21년)에 청나라 사신이 버리고 간 낙타 한 마리를 대궐에 들였다가 문제가 된 사건이 『조 선왕조실록』에 기록되어 있으니 낙타 그림을 전혀 보지 못하고 그렸다고 는 할 수 없을 것입니다.

불교설화집인 『백유경』에는 낙타 관련한 설화가 두 편 실려 있습니다.

두 편 모두 어리석은 인간의 헛된 욕심에 대한 경고의 내용입니다. 대한제국 말기 일본은 창경궁을 헐고 창경원이라는 동물원을 개장하였습니다. 그때 낙타도 창경원에 들어와 많은 사람들이 낙타를 보려 모여 들었습니다. 한 번도 본 적 없는 진귀한 동물이라서 그랬을 것입니다. 그런 소식을 들은 대한제국 마지막 왕인 순종은 "백성들이 동물을 보고 기뻐하면 나도 기쁘다. 그런데 낙타의 눈이 참으로 슬퍼 보인다."고 하면서 한숨을 쉬었다고 합니다. 볼거리가 별로 없던 시절 진기한 외국 동물을 보고 신기해하는 백성들의 마음은 이해는 하지만 궁에 갇혀 일본인들의 감시 속에 살아가는 본인의 처지가 동물원에 갇힌 낙타와 다를 것이 없다는 동병상련의 마음이 들었을지도 모릅니다.

이인문의 〈낙타도〉 오른쪽 위 제사는 다음과 같습니다. '큰 사막 아래 서북풍이 나부끼듯 얼굴에 남아있다(大漠下西北風 飄然殘面).' 이 글은 간재 홍의영(艮齋 洪儀泳, 1750~1815)이 남긴 글입니다. 이인문의 〈낙타도〉를 보면서 그림으로만 세계를 접했던 그 시대에 비해 얼마나 행복한 시절에 살고 있는지 새삼 깨닫게 됩니다. 비록 전염병 창궐로 외국여행이 예전처럼 자유롭지는 못하지만 세계 어느 곳이던 필요한 정보를 실시간으로 얻을 수 있는 정보화 세상이니 앉아서 구만리를 내다보는 세상이라 할 수 있습니다. 이러한 시기에 태어나 그것도 IT정보강국 대한민국에 살고 있으니 가만히 생각해 보면 참 고맙고 감사한 세상입니다.

인어의 전설, 전설 속의 잉어

+++

작자미상 〈어변성룡도〉

새해입니다. 항상 이맘때가 되면 많은 인파와 추위도 아랑곳하지 않고 사람들은 동해 바다에서 해를 기다립니다. 매일같이 늘 떠오르는 태양이지만 왠지 새해 일출은 뭔가 특별한 의미가 담겨 있는 것 같습니다. 언 손을 호호 불며, 발을 동동거리면서도 새해 첫 일출을 기다리는 사람들의 눈동자에는 희망이 어려 있습니다.

빨간 태양이 차가운 바다를 뚫고 올라오는 모습에 우리의 희망과 소망도 둥실 떠오를 것만 같습니다. 새해 여러분들의 소망은 무엇인가요? 살림살이가 조금 더 나아지길 바라거나 병마와 싸우는 부모나 가족의 안녕과 건강을 소원하고, 시험이나 취업에 성공하기를 간절하게 바랐을까요. 새해 바다를 가르고 솟아오르는 태양을 보며 간절한 소원을 빌고 있는 모습을 보니 불현듯 떠오르는 그림이 한 점 있습니다. 새해에 함께 감상하기에 이보다 더 좋은 그림이 없을 듯합니다. 바로 국립민속박물관 소장의 민화풍의 〈어변성룡도魚變成龍圖〉입니다.

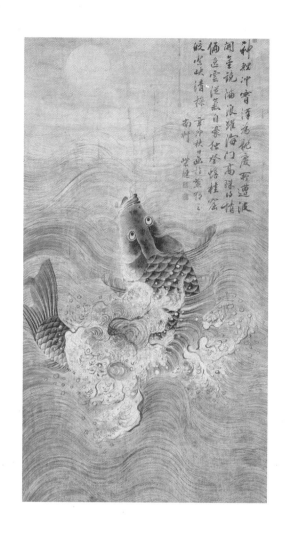

神粗沖雪浮為祀慶兩遭波
鬧筆鏡海浪雅海門高珠佇
偭遮雲混氣目棄仇餘蟠桂窓
皎雯峽清探
　　亭伊秋品雅蓋形之
　　南州　　　豈煙
（낙관 글씨, 정확히 판독 불가）

작자미상, 〈어변성룡도〉
조선 후기, 62.5×116.5cm,
국립민속박물관

　　물고기 한 마리가 떠오른 태양을 향해 거친 바다를 힘차게 헤엄쳐 솟아 오르고 있습니다. 넘실대는 거친 바다는 가는 실선으로 섬세하게 그렸고, 물고기의 머리와 비늘은 마치 그러데이션 처리한 것처럼 농담을 점점 달리하였습니다. 물고기가 튀어 오르며 일어난 물보라와 튕기는 물방울을 하나씩 섬세하게 그려 생동감이 뛰어납니다. 물 밖으로 내민 물고기 눈동자

는 태양을 바라보고 있는데 무엇인가 간절해 보입니다. 해는 따로 그리지 않고 주변을 선염하여 색을 입혀 해 부분만 하얗게 나타내는 방법으로 그렸는데 이는 조선시대 내내 전해온 전통회화기법입니다. 채우지 않음으로써 채우는 동양화만의 멋입니다. 물론 해를 붉은 색으로 직접 표현한 민화들도 있습니다.

조선회화 중 이렇게 바다에서 물고기가 해를 보기 위해 솟구치는 그림을 〈어변성룡도〉 또는 〈약리도躍鯉圖〉라 합니다. 물고기가 용이 된다는 엄청난 비약飛躍을 의미하는 〈어변성룡도〉는 조선 후기 상당한 인기를 누리며 그려졌습니다. 〈어변성룡도〉는 조선시대 선비들이 과거를 앞둔 벗들에게 주로 선물하던 그림으로 '어변이 창파를 헤치고 폭포를 뛰어넘어 용이 된다'는 뜻의 '등용문登龍門' 즉, 과거에 급제하여 성공하기를 축원하는 그림입니다. 이런 그림 해석은 중국 한대 역사서인 『후한서後漢書』에 실린 「이응전李膺傳」에 기인합니다.

> "선비 중에 만남이 허락되는 사람을 일러 '등용문'이라 했다. −물고기로 비유한 것이다. '용문龍門은 하수河水의 아래 입구로 지금의 강주絳州 용문현龍門縣이다. 「신씨삼진기辛氏三秦記」에서 이르기를, 하진河津은 일명 용문龍門이다. 물이 험하고 좁아서 물고기와 자라의 무리가 강과 바다로 오를 수 없다. 큰 물고기들 수천 마리가 용문에 이르지만 오르지 못한다. 오르면 용이 된다.'고 하였다."

〈어변성룡도〉는 「이응전」의 내용처럼 간절히 무엇인가를 바라는 사람

〈약리도〉
조선 후기, 종이에 채색,
경기대학교소성박물관

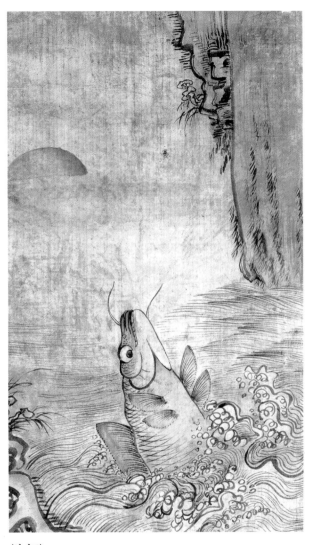

〈약리도〉
조선 후기, 종이에 채색, 112×66.3cm, 개인 소장

〈약리도〉는 평민들에게도 매우 인기 있는 그림으로 민화형식의 많은 작품이 전해진다.

들에게 잘 어울리는 그림입니다. 잉어가 용으로 탈바꿈하듯이 본인의 능력이 일취월장하여 원하는 바를 꼭 성취하라는 격려이자, 응원의 그림인 것입니다. 이러한 〈어변성룡도〉를 과거시험을 앞두고 벗에게 선물로 받으면 얼마나 감격했을까요? 조금이라도 마음이 흐트러졌다면 다시 결심을 굳세게 다잡았을 것입니다. 〈어변성룡도〉를 현대에는 약리도躍鯉圖라고 지칭하기도 합니다. 조선 후기 약리도는 우리나라 뿐 아니라 일본에서도 그려졌는데 그 형식은 조금 다릅니다. 일본은 통상 잉어가 물로 뛰어드는 모습인 반면, 우리나라는 물속에서 공중으로 튀어오르는 형식으로 그리는 특징을 가지고 있습니다.

조선시대에도 서민들은 저마다 바라는 소원은 달랐겠지요. 벼슬을 원하는 사람도 있을 것이고, 재물이 쏟아져 빈곤에서 벗어나길 바라는 사람도 있을 것이며, 원하는 학문적 성취를 이루는 바람도 있었을 것입니다. 그 소원이 무엇이든 이러한 아름다운 그림을 주고받으며 서로 격려를 아끼지 않았던 옛 어른들을 상상하는 것만으로도 슬며시 미소가 지어지는 그림입니다.

오늘날도 새해 겨울 바다에서 두 손을 모은 사람들의 간절한 소원도 전부 다를 것입니다. 아픈 가족이 병환을 이겨내길 바라는 바람도 있을 것이고, 하루빨리 취업에 성공하여 고생하신 부모님 어깨를 덜어드리고 싶은 바람도 있을 것입니다. 아이들의 학업을 끝까지 책임지게 해달라는 부모님들의 바람도, 사랑하는 연인과 결실을 맺게 해달라는 소원도 있을 것입니다. 우리 스님들은 어떤 발원을 하셨을까요? 하루빨리 도를 깨우치기를 발

안동 봉정사 영산암 벽화 〈약리도〉 부분

원하셨을까요? 그런 바람이 있기에 안동 봉정사 영산암에도 〈어변성룡도〉 벽화를 그려놓았겠지요.

그러나 잉어가 용이 되는 것이 정말 어렵고 힘든 만큼 우리의 소원도 결코 쉽게 이루어지지 않습니다. 누구나 쉽게 소원을 이룬다면 아무도 추운 겨울바다에서 해를 기다리지 않을 것입니다. 아무리 작은 소원도 하루하루 묵묵히 꾸준히 노력하지 않으면 이뤄지지 않을 것입니다. 새해 일출을 보면서 다짐했던 소원도, 시간이 지나면서 희미해지고 현실에 안주하기도 합니다. 그래서는 소원을 이룰 수 없습니다. 소원성취는 어떤 환경에서

도 꾸준히 노력하는 사람만의 특권입니다.

우리 사찰에서는 소원성취기도를 하며 『천수경千手經』과 「천지팔양신
주경天地八陽神呪經」 등 소원을 이루는 불경을 독송하기도 합니다. 이런 기
도들은 자신의 소원이나 발원을 늘 잊지 않고 노력하게끔 도와줍니다. 저
는 이번 새해에는 조금 색다른 소원을 발원해 보려 합니다. 제가 알고 있는
주변 사람들이 자신의 소원을 잊지 않기를 발원해 보려 합니다. 소원을 품
은 모두 처음 품었던 첫 마음으로 끝까지 용기 내기를 응원하고 싶습니다.
특히 눈, 코, 입, 수염 등 다 가진 잉어 머리뿐만 아니라 태양을 향해 아무
것도 없이 퍼덕이는 저 꼬리처럼. 소박하고 작은 소원들을 가진 제 이웃들
에게 같이 힘내자고 응원하고 싶습니다.

사립문을 지키는 것이 네 임무거늘

✦✦✦

김두량 〈삽살개〉

요즘 TV를 보면 반려동물을 다루는 프로그램이 부쩍 많아졌습니다. 주변을 봐도 동물병원이나 애견 까페 등이 눈에 띄게 많아졌습니다. '반려인 능력시험'도 있으니 반려동물은 이제 우리 사회에서 소중한 가족이 분명합니다.

반려동물 중에서 역시 가장 가까운 동물은 개입니다. 인간이 개와 함께한 세월이 2만 년이라 하니 지구상의 그 어떤 동물보다 가장 친한 친구입니다. 우리나라도 개 모습을 고구려 고분벽화에서도 볼 수 있을 만큼 상당히 오래되었습니다. 안악 3호분에서는 대장간 앞에 개가 어슬렁거리고 있고 견우와 직녀 벽화로 유명한 덕흥리 고분에서는 은하수 앞에서 견우는 떠나보내는 직녀를 보호하듯이 옆을 지키고 있습니다.

그러나 본격적으로 개를 주인공으로 한 그림은 조선시대부터 시작됩니다. 조선 중기 이암(李巖, 1499~?), 후기에서는 김홍도, 김두량, 장승업 등의 개 그림이 유명하였습니다. 그중에서 남리 김두량(南里 金斗樑, 1696~1763)의

김두량, 〈삽살개〉
1743년, 종이에 수묵담채, 35×45cm, 개인 소장

〈삽살개〉를 감상해 보려 합니다.

개는 금방이라도 누군가에서 달려 나가듯 앞으로 향하고 있습니다. 털이 복슬복슬하지만 얼굴에는 털이 적습니다. 컹컹 짖고 있는 듯 입은 벌어져 있고, 입 안에서 날카로운 이빨도 보입니다. 눈은 검은색으로 크게 뜨고 정면을 쏘아보고 있습니다. 털의 색은 검정색과 흰색이 섞인 얼룩이고 한올 한 올 섬세하게 그려 사실성을 높였습니다. 네 발은 튼실하고 발톱은 날

카로워 매우 용맹스러운 모습입니다. 꼬리는 털이 많고 둥글게 말아 올려 더욱 동세가 느껴집니다. 다리의 모습으로 보면 달리는 동작은 아닙니다.

개는 달릴 때와 걸을 때 다리 모양이 다릅니다. 달릴 때는 앞의 두 발이 같이 앞으로 나가고 뒷발도 나란히 따라갑니다. 걸을 때는 오른쪽 앞다리와 왼쪽 뒷다리, 왼쪽 앞다리와 오른쪽 뒷다리를 번갈아 앞으로 내미는데 바로 그림 속의 모습이 보통 속도로 걷고 있는 것입니다. 걷고 있다고 해도 화가는 개의 순간적 역동성을 포착하여 섬세한 필치로 멋지게 그렸습니다. 화가 김두량은 어린 시절 〈자화상〉으로 유명한 해남의 공재 윤두서에게 그림을 배웠는데 그때 윤두서의 섬세한 필치와 생동감을 잘 이어 받았습니다.

이 그림을 처음 접했을 때 한 가지 의문이 있었습니다. 제목이 〈삽살개〉인데 제가 그동안 알고 있던 삽살개 모습과는 사뭇 달랐기 때문입니다. 삽살개라고 하면 눈을 가릴 만큼 털이 길고 약간 귀여운 모습으로 알고 있었는데 이 그림은 털도 짧고 매서워 보였기 때문입니다.

이 개가 삽살개로 불린 이유는 이렇습니다. 이 그림은 다른 화가 8명의 그림과 함께 《제가명품화첩諸家名品畫帖》에 장첩되어 있는데 후대 소장자가 김두량의 개 그림에 대해 "내가 방尨 그림 한 본을 구했더니 필세가 발랄하고 묘하다."고 기록해 놓았기 때문입니다. 여기서 방은 바로 삽살개 '방尨'입니다. 삽살개는 신라시대에 티베트에서 온 긴 털을 가진 개가 한국에 정착하면서 토종개로 변모했다고 합니다. 신라시대에는 왕실과 귀족들만 기를 수 있는 신성한 개로 여겨졌는데 신라가 망하면서 경상도 지역에 널리 퍼지게 되었다고 합니다. 삽살개가 우리나라에 정착되면서 털이 짧은

삽살개도 생겼고 그래서 털이 짧은 삽살개가 한국의 토종견으로 인정받고 있다고 하여 저의 의구심이 해결되었습니다.

최근 생명공학 연구자들이 털이 짧고 얼룩무늬의 삽살개를 복원했다는 소식도 들려옵니다. '삽살개 있는 곳에 귀신도 얼씬 못한다'는 속담처럼 삽살개는 악귀를 쫓는 동물로 여겨졌습니다. 이름 자체가 '없앤다' '쫓는다'를 의미하는 우리말 '삽'과 귀신 혹은 액운을 의미하는 '살煞'의 합성어라는 점은 삽살개의 상징성이 무엇인지 알려주고 있습니다.

김두량은 이 그림을 그린 후 나름 만족스러웠는지 서화를 좋아했던 임금께 그림을 보여주었습니다. 이 그림을 말없이 바라보던 영조는 붓을 들어 그림 위에다 화제를 적어놓았는데 그 내용은 이렇습니다.

> "사립문을 지키는 것이 네 임무거늘
>
> 어찌하여 낮에 또한 여기에 있느냐
>
> 계해(1743년, 영조 19년) 6월 초하루 다음날 김두량이 그림"

마치 그림 속의 개에게 말하듯 화제를 적은 영조. 내용은 개에게 하는 말이지만 궁중화원 김두량에 대한 큰 격려이자 칭찬으로 궁중화원으로서는 이런 영광이 또 어디 있겠습니까? 이것이 조선의 르네상스 시기라 불리는 영·정조 시절의 낭만입니다. 김두량은 이 작품 외에도 뛰어난 견도를 한 점 더 남겼는데 바로 〈긁는 개〉입니다.

이 그림은 얼굴과 꼬리가 긴 검은 개 한 마리가 가려움을 참지 못하고

김두량, 〈긁는 개〉
18세기, 종이에 수묵, 23×26.3cm, 국립중앙박물관

바닥에 앉아 뒷발로 자기 옆구리를 긁고 있는 모습을 마치 스냅사진을 찍 듯이 포착하여 그린 작품입니다. 수천 개의 개의 털을 가는 붓으로 꼼꼼히 그린 것도 대단하지만 그림의 압권은 개의 표정입니다. 살짝 올라간 입꼬 리, 감길 듯한 눈, 바라보는 눈동자의 명암 등 세밀한 표현은 마치 가려운 곳을 긁어서 시원하다는 느낌이 들 정도로 대단한 묘사력입니다.

　사람의 초상화도 그 마음을 표현하기가 어려운데 개의 표정까지 드러 나니 김두량의 그림 솜씨가 얼마나 대단한지 느낄 수 있습니다. 섬세하게

묘사한 개에 비해 배경의 나무와 풀들은 간략하고 속도감 있게 표현했습니다. 김두량이 〈닭는 개〉를 그린 이유에 대해서는 오늘날 장사하는 곳에 해바라기 그림이 있으면 장사가 잘된다는 속설이 있듯이 옛날부터 구전되어 오는 이야기 중에 '닭는 개'는 집안에 복을 가져온다는 속설이 있었기 때문일 것입니다. 그래서인지 조선시대에 이런 닭는 개를 묘사한 작품이 여러 점 있습니다. 또한 개가 나뭇가지 아래에 앉아 있는데 조선의 개 그림의 상당수는 이렇게 개가 나무 아래에 앉아 있습니다.

이 작품은 두성령 이암(杜城令 李巖, 1499~?)이 그린 〈모견도〉입니다. 이암은 세종의 넷째 아들인 임영대군 이구李璆의 증손으로 동·식물을 소재로 한 그림을 잘 그렸습니다. 고급스러운 목줄을 한 어미 개와 검둥이, 흰둥이, 누렁이 등 색깔이 전부 다른 강아지들이 엉켜있는 사랑스러운 그림입니다.

이 그림에서도 개가 위치한 상단에는 무성한 잎의 나무가 있습니다. 개는 '戌'(개 술)이고, 나무는 '樹'(나무 수)입니다. '戌'은 '戍'(변방을 지키는 수)와 글자 모양이 비슷하고, '戍(수)'는 '守'(지킬 수), '樹'와 동음이의어라 동일시됩니다. 즉, '술수수수戌戍樹守'의 의미로 도둑맞지 않게 잘 지킨다는 뜻이 됩니다. 이와 같이 우리 옛 어른들은 나무 아래에 있는 개의 그림을 그려 집안에 붙임으로써 도둑을 막는 힘이 있다고 믿었습니다.

불교에서도 개는 여러 문헌에 등장합니다. 해인사 팔만대장경 「개간인유開刊因由」의 눈이 셋 달린 삼목대왕이야기, 『대방편불보은경大方便佛報恩

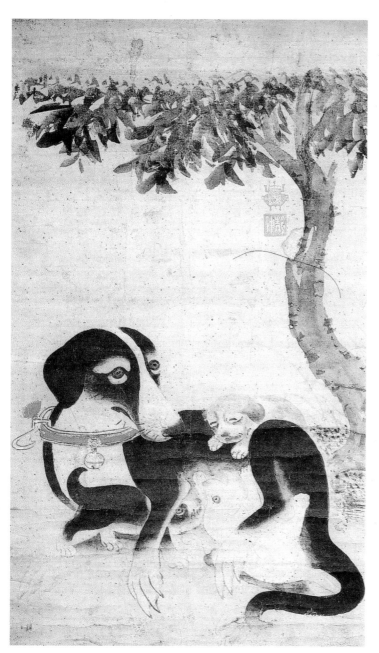

이암 〈모견도母犬圖〉,
16세기, 종이에 담채,
73.2×42.4cm,
국립중앙박물관

『經』의 성현을 헐뜯어 개로 태어났던 균제 사미의 이야기,『구잡비유경舊雜譬喻經』에는 환생을 거듭한 끝에 아라한과를 얻은 개의 이야기가 유명합니다. 또 신라의 왕자였던 중국 구화산의 성자 김교각 스님이 중국으로 수행하러 갈 때 신라시대의 개(삽살개)도 따라갔고 항상 스님을 따라다니며 곁에서 시봉했다는 이야기도 많이 알려진 이야기입니다.

인간의 가치는 지위고하, 빈부와 상관없이 평등합니다. 하지만 우리는 매일 가치 차별의 현장을 목격합니다. 피부색이나 국적, 종교적 이유로 발생하는 인종차별도 적지 않습니다. 같은 인간에게도 이런 차별을 가하는데 다른 생명체에게는 오죽하겠습니까? 최근 학대받고 버려지는 개들이 너무나 많다고 합니다. 개는 인간에게 가장 충성스런 동물이자 가까운 반려동물입니다. 절에서도 견공들이 도량을 지키고 스님들의 수행을 가까이서 지켜주고 있습니다. 늘 불경을 듣고 지내는 절의 견공들이 그 인연공덕으로 다음 생에는 꼭 인간으로 태어나길 기원합니다.

화합과 평등

우 리 함 께 살 아 가 는 세 상 을 그 리 다

단원의 고향, 4월의 바다로 돌아오라

+++

김홍도 〈남해관음도〉

봄의 절정은 언제일까요? 각자 다르겠지만 계절의 여왕이라는 5월보다는 봄꽃이 화사하게 피어나는 4월이 가장 봄의 절정이 아닐까 합니다. 회색톤의 겨울에서 벗어나 본격적으로 화사한 빛깔로 변화되는 4월. 그래서 강화 고려산, 대구 비슬산의 진달래축제, 진해와 여의도 벚꽃축제, 창녕과 부산의 유채꽃축제, 태안과 신안의 튤립축제도 전부 4월에 개최하니 그야말로 4월은 '꽃 같은 계절'입니다. 하지만 4월이 되면 마냥 기쁘게만 보낼 수 없습니다. 바로 4월 16일 세월호 사건이 있기 때문입니다. 희생자 다수는 단원고 학생이었고, 안산시 단원구에 살고 있었습니다.

여기서 '단원'은 바로 단원 김홍도에서 유래된 명칭입니다. 그의 스승인 표암 강세황의 기록에 따르면 김홍도가 7~8세 때부터 안산에 칩거 중이던 표암 강세황 문하에서 그림 공부를 시작했다 하니 아마도 김홍도가 태어나고 유년기를 보낸 곳이 안산으로 생각됩니다. 그래서 안산에는 단원구가 있고 단원고가 있으며 문화 활동의 중심인 단원미술관도 있습니다.

김홍도는 어린 시절부터 못하는 그림이 없었다고 알려지는데 특히 인물과 풍속은 그 누구도 따라올 수 없는 경지에 올랐습니다. 붓질 몇 번에 표현하고자 하는 인물의 의태意態를 정확히 묘사하는 귀신 같은 재주라는 칭찬이 당대에도 자자했습니다. 인물화는 젊은 시절에는 주로 신선도를 많이 그렸지만 화성 용주사 대웅전 불화 제작을 주관한 이후 불교에 귀의하며 불교를 모티브한 여러 작품을 남겼으며 『부모은중경』의 변상도 제작에 참여하기도 하였습니다. 안산과 인연이 깊은 김홍도의 불교 관련 작품 중 4월의 남해 바다를 생각하면 떠오르는 그림이 있습니다. 바로 〈남해관음도南海觀音圖〉라 불리는 작품입니다.

머리에 화관을 쓴 관음보살님이 넘실거리는 바다 위에 서 있습니다. 보발은 길게 늘어졌고 대의는 아주 부드러운 필선으로 풍성하게 표현하였는데 이런 표현은 김홍도의 풍속화에서 보여주었던 강한 의복선과 전혀 다른 묘법입니다. 마치 떠가는 구름과 흐르는 물과 같다는 '행운유수묘行雲流水描'라 불리는 묘법을 사용하였습니다. 이 의복 표현은 '수파묘(水波描, 물결을 그리는 기법)'에도 동일하게 구사하여 바다와 관음이 자연스럽게 연결되며 하나가 되어 마치 바다에서 솟아오른 듯한 생동감을 보여줍니다.

바다와 하늘은 둘 다 푸른빛이고 머리 뒤로는 두광頭光 같은 달, 달 같은 두광을 표현했는데 달을 직접 그리지 않고 주변의 구름을 그려 마치 달이 있는 것처럼 보이게 하는 기법은 '홍운탁월烘雲托月'이라 불리는 동양화의 오랜 전통입니다. 달이자 두광을 이중적 의미로 표현한 김홍도의 재치가 돋보입니다. 관음보살님은 몸을 살짝 돌린 채 얼굴만 좌측을 바라보며

김홍도, 〈남해관음도〉
비단에 담채, 20.6×30.6cm,
간송미술관

세상 그 어떤 괴로움도 품어줄 것 같은 미소를 머금고 있습니다. 이런 자세
와 미소는 기존 예배용 불화와는 다른 미감을 보여줍니다.

　관음보살 뒤에는 양류가지가 꽂힌 정병을 들고 선재동자가 서 있습니
다. 쌍계머리를 한 채 부끄러운 듯 마치 엄마 뒤에 숨은 어린아이처럼 얼굴

한쪽을 가린 채 앞을 바라보고 있습니다. 이 또한 기존 〈수월관음도〉에서 볼 수 없는 선재동자의 표현입니다. 전체적으로 대자대비한 관음보살이 선재동자 앞에서 세상 그 어떤 고난도 다 막아주겠다는 듯 서 있는 모습입니다. 오른쪽 위에 단원檀園이라 적고 '사능士能'이란 쓴 방형주문方形朱文의 인장을 찍었습니다. 나머지 글씨는 후대에 송월헌松月軒이 쓴 글로 내용은 이렇습니다.

쓸쓸히 홀로 벗어나 메인 데 없으니 구름 자취 학 모습 더욱 짝할 수 없네
이미 삼천리 안에 앉지도 않았고 또한 삼천리 밖에 서지도 않았으니
이는 천리마가 봄바람 살랑이는 광야에 있는 것 같고
신령스런 용이 밝은 달 비추는 창해에 있는 것 같다고 할 수 있다.
송월헌 주인

남쪽 비니원(석가여래의 탄생지 룸비니) 가운데 연꽃 위에 탄생하시고
천하에 무위도를 실행하시어 고해에 빠진 이들을 건져 내시며
불난 집에서 불타는 이들을 구해 내셨으니
초연히 창해만리 밖에 우뚝 홀로 서 계시니
천상천하에 오직 내 홀로 존귀하다는 글 그대로구나

송월헌 임득명(林得明, 1767~?)은 김홍도 한 세대 후 인물로 김홍도의 풍속화에 영향을 많이 받은 화가이자 여항문인입니다. 비록 불교에 밝지 못

김홍도, 〈남해관음〉
18세기, 종이에 담채, 22.1×25.4cm, 선문대학교박물관

해 대승보살에 대해 정확한 이해는 부족하지만 자신이 존경하는 선배화가
의 불심을 이해하고자 고심한 흔적이 역력합니다. 김홍도는 이 작품과 흡
사한 〈남해관음〉 작품이 한 점 더 있는데 바로 선문대학교박물관 소장 〈남
해관음〉입니다.

 바다 위에 관음보살이 서 있는데 의복과 바다, 달과 같은 두광의 표현은
간송미술관본과 동일합니다. 다른 점은 선재동자가 없는 관음보살 단독상

253

이고 손에 바구니를 들고 있는 점입니다. 관음보살이 바구니를 들고 있는
예는 우리나라에서는 그렇게 많이 볼 수 있는 도상은 아닌데 경남 양산 신
흥사 대광전 삼존관음보살벽화 중 어람관음魚籃觀音이 바구니를 들고 있
어 김홍도는 어람관음을 표현한 것으로 생각할 수도 있습니다. '어람관음'
은 33관음 중의 하나로 나찰, 독룡, 악귀의 해害를 없애 주는 관음으로 물
고기를 담은 어람을 들고 있거나 큰 물고기를 타고 있는 모습으로 표현됩
니다.

　이처럼 어머니 치마폭을 잡고 있는 어린이처럼 선재동자를 표현한 〈남
해관음도〉와 바구니를 들고 있는 어람관음은 둘 다 여성화된 관음보살의
표현으로 이런 보살의 여성화는 중국에서는 송대부터 시작되어 명,청시대
까지 이어졌지만 우리나라 불교계에서는 거부감이 있었는지 별로 받아들
이지 않았습니다. 그런데 조선 후기 화원의 손에서 여성성이 강조된 관음
보살의 등장은 18세기 전해진 중국 화보의 영향으로 생각됩니다.

　김홍도는 연풍현감으로 재직할 때 자신의 녹봉으로 조령산 상암사 소
조불상의 개금을 시주하는 등 불교와 가까워집니다. 개금불사 이후 대를
이을 아들을 얻어 연풍현감의 녹을 시주하여 얻은 아들이란 뜻으로 이름을
연록延祿이라 지었으며 50대 후반부터는 여러 감상용 불화를 그렸습니다.
〈남해관음〉은 낙관과 화풍으로 보아 김홍도의 말년에 그린 작품으로 추측
되는 작품입니다. 이런 감상용 관음보살도는 근대로도 이어져 사진가이자
서화가인 지운영(池雲英, 1852~1935)이 〈백의관음白衣觀音〉을 그렸습니다.

　잔잔한 파도위에 백의관음이 분홍색 연꽃잎을 타고 있습니다. 관음은
흰옷을 입은 백의관음으로 두광은 역시 주변을 푸른색으로 선염하였고 보

관의 화불을 표현했습니다. 이와 더불어 옷의 규칙적인 주름, 손에든 양류 가지와 그릇 등은 전통 불화의 영향으로 여겨집니다. 하지만 화불이 아미타불이 아닌 승려의 모습이고 천의와 군의의 구분이 없으며 보발이 일반인의 머리칼처럼 표현한 점은 불교존상화에 대한 이해는 깊지 못했던 것 같습니다. 전체적으로 수채화처럼 깔끔한 채색과 부드러운 선묘 등으로 관음보살의 자애로운 분위기를 잘 표현했습니다.

지운영은 원래 1884년 사진관을 열어 최초로 고종어진을 촬영한 선구적인 인물로 서화협회 창립에도 참여한 뛰어난 서화가입니다. 우측 제발은 "달 같은 얼굴의 길상 가득하신 관세음, 고통에서 구해 주시는 큰 자비의 마음, 버들가지로 인연 따라 감로수 뿌려주시니 이 정성 다하오니 강림해 주시기를. 무오년(1918년) 칠월 오도자의 본을 따라 삼가 그리다."라고 적

지운영, 〈백의관음〉
1918년, 비단에 채색,
144×62.7cm, 국립중앙박물관

255

혀 있습니다. 그는 불교를 좋아하여 1912년에 관악산에 백련암을 짓고 은거하여 관음기도와 공양을 열심히 올렸다는 기록이 있을 만큼 관음보살에 큰 신심을 가지고 있어 이렇게 그림으로도 그렸던 모양입니다.

2014년 4월 16일. 대한민국 모든 어른들은 꽃 같은 아이들을 세상에서 가장 큰 고난의 파도 앞에 아무런 방패 없이 세웠습니다. 세월호 사건이 일어난 지 벌써 8년. 비록 그때는 아이들의 고난을 앞장서 막아주지 못한 못난 어른들이었지만 앞으로는 무시무시한 파도 앞에, 어른들이 앞장 서야합니다. 마치 선재동자를 보호하듯 막아선 남해 관음보살님처럼 말입니다. 아무쪼록 고난과 병마로 고통 받는 중생들이 관세음보살의 대자대비한 가피로 모두 벗어나길 기원합니다. 나무관세음보살(南無觀世音菩薩).

잊혀진 산사에서 들려오는 종소리

+++

김홍도 〈신광사 가는 길〉

2019년 가을 안산 단원미술관에서 '단원아회檀園雅會, 200년 만의 외출'전展이 열렸습니다. 전시에서는 그동안 접하기 힘들었던 안산시 소장 진본 그림들이 공개되는, 우리 옛 그림을 좋아하는 분들에게는 흔치 않은 기회였기에 저도 서둘러 전시를 관람했습니다. 안산은 당시 예원의 총수이자 시·서·화 삼절인 강세황이 낙향하여 머물던 곳으로 이곳에서 단원 김홍도는 7~8세 어린 시절부터 강세황에게 그림을 배우기 시작하였습니다. 둘의 관계는 평생 돈독하여 사제지간을 넘어 예술적 동지로 나아갔습니다. 그래서 전시는 강세황과 김홍도의 작품들이 가장 비중 있게 전시되었고 강세황, 김홍도와 인연이 깊은 당대 유명한 화가인 심사정, 최북, 이정, 허필, 유경종, 단원의 아들인 김양기 등의 작품들도 전시되었습니다.

　그 중에서 제가 가장 주목해서 본 작품은 김홍도의 〈신광사 가는 길〉로 2018년에 어느 경매에 출품되어 잠시 공개된 적이 있었지만 전시회로는 처음 공개되는 작품이기에 유독 관심 있게 감상하였습니다.

이 그림은 겨울에 접어든 가을철 깊은 산속 계곡 건너편에 있는 산사 풍경과 지팡이를 짚고 걸어가는 스님을 그리고 있습니다. 구도는 김홍도가 좋아하는 'ㅈ'자형 구도로 노승이 오르는 길과 다리, 전각의 지붕, 그 위의 산비탈이 한축이고, 좌측 상단 바위에서 우측 하단 바위로 이어지는 동일한 진한 농묵의 연결이 다른 한축을 이루고 있습니다. 노승 위 나무의 잎은 매달려 있지만 곧 떨어질 듯한 메마른 모습이고 소나무들도 앙상함이 느껴질 만큼 부피감이 없습니다. 이렇게 마른 붓질로 까칠하게 수목을 표현하면 가을의 정취를 높이는 효과가 있습니다.

스님은 지팡이를 들고 계곡 안으로 들어서고 있습니다. 모자와 바랑도 없이 지팡이 하나만 든 걸 보니, 아마도 잠시 외출하고 산사로 돌아오는 모양입니다. 스님 앞에는 누각형 다리가 있습니다. 누각형(회랑형) 다리는 석조다리와 목조다리 두 가지 종류가 있는데 석조다리는 보통 홍예형虹霓形으로 만드는데 순천 송광사 삼청교가 대표적인 모습입니다.

목조형은 돌다리 없이 누각 바닥이 다리 상판이 되는 형태로 곡성 태안사 능파각이 현재 남아 있는 유일한 누각형 목조다리입니다. 그림에서는 돌다리가 없기에 누각형 나무다리이고 다리 중간에 종이 걸려 있어 종루의 역할도 겸했던 모양입니다. 만약 이 다리가 정말 신광사에 있었다면 당시 신광사의 모습을 유추해 볼 수 있는 귀중한 자료입니다. 누각형 다리는 산문의 역할도 겸하는 경우가 많으니 저 다리를 넘으면 가람 안으로 들어온 것입니다.

그림을 자세히 보시면 다리가 놓인 양쪽의 바위가 아주 진한 농묵으로 칠해져 있는데 스님의 발걸음을 따라 올라가면서 점차 색이 짙어져 계곡

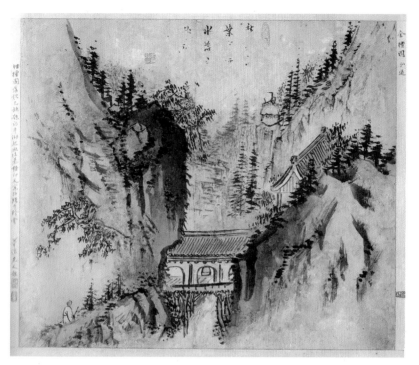

김홍도, 〈신광사 가는 길〉
조선 18세기, 종이에 수묵, 32.7×28cm, 안산 성호기념관

의 깊이감을 높이는 효과가 있습니다. 또한 계곡 안쪽은 다시 밝은 색감으로 누각형 다리 넘으면 산사는 아늑하고 포근한 공간으로 연출되고 있습니다.

산사 전각은 하나밖에 보이지 않는데 풍판은 없고 지붕은 맞배지붕으로 그리 크지 않은 전각일 것입니다. 지붕을 뾰족하게 처리한 점은 김홍도가 만년에 자주 표현했던 모습입니다. 『조선고적도보』에는 신광사 오층석탑이 있는데 그림에는 표현하지 않았습니다. 중앙 상단의 제발은 안타깝게도 탈락이 심해 「秋…葉…水…落月…」 몇 글자만이 보입니다. 마지막에

백문방인으로 김홍도가 다른 작품에서도 사용한 '金弘道印'이 찍혀 있어 단원의 진품임을 알 수 있습니다.

전체적으로 늦은 가을 깊은 계곡 고요한 산사의 풍경을 잘 담아낸 김홍도의 수작으로 원래는 〈산사귀승도山寺歸僧圖〉란 이름으로 불리었습니다. 그런데 여러 학자들의 노력으로 지워진 제발이 조선 선조 때 문인 석주 권필(石洲 權韠, 1569~1612)의 대표 저서 『석주집石洲集』에 실린 「신광사神光寺」에 관한 시임이 밝혀져 이곳이 해주 신광사임을 알게 되었습니다. 시의 전체 원문은 이렇습니다.

> 浮世功名已謬悠(부세공명이류유)
>
> 덧없는 세상의 공명은 이미 부질없는 것이니
>
> 林泉聊可慰窮愁(임천료가위궁수)
>
> 임천에서 애오라지 곤궁한 시름을 달랠 만해라
>
> 秋風赤葉寒溪水(추풍적엽한계수)
>
> 가을바람에 붉은 단풍잎은 찬 시냇물에 떨어지고
>
> 落月疎鐘古寺樓(낙월소종고사루)
>
> 지는 달빛에 성근 종소리는 옛 산사에서 들린다
>
> 達士以閑爲好事(달사이한위호사)
>
> 달사는 한가한 것을 좋은 일로 여기나니
>
> 殘年唯懶是良籌(잔년유라시량주)
>
> 여생에는 오직 게으른 것이 좋은 계책일세.
>
> — 권필, 해주海州 신광사神光寺에서 소공蘇公이 부쳐준 시에 차운하다.

김홍도는 권필의 시에서 3, 4번째 구절을 적어 놓은 것으로 그림의 모습과 너무 딱 맞아 떨어지는 구절입니다. 시를 읽고 보니 누각다리에 걸린 종에서 은은한 종소리가 들리는 듯합니다.

신광사의 모습을 유추할 만한 시가 두 편 더 있습니다. 조선 전기 문신 남곤의 시 부분에는 종소리와 다리에 대한 언급이 있

권필, 『석주집』의 「신광사」 부분
1631, 해외소장

습니다. "… 동구에 들어오니 저 멀리 종경 소리 나더니, 다리를 지나서야 전각들이 보이네…" 시에서도 절에 들어서려면 다리를 건너야 함을 언급하고 있습니다. 또 허균의 문집 『성소부부』고 제1권 「좌막록佐幕錄」에 실린 신광사 시에는 이런 구절이 있습니다.

宮殿麗巖腰 산허리에 들어선 화려한 궁전 …(중략)…

敧側週廊巧 비스듬히 세워진 주랑 공교하고…

여기에서 비스듬히 세워진 주랑은 바로 저 누각형 다리를 묘사한 것으

신광사 전경
조선고적도보

신광사 오층석탑
조선고적도보

로 생각됩니다.

　　해주 신광사는 『삼국유사』에 923년(태조 6년) 윤질尹質이 중국에서 오백 나한상五百羅漢像을 가져와 절에 모셨다는 기록과 『고려사』 태조세가 6년 6월 초에 양나라에 갔던 사신이 돌아와 5백 나한상을 바쳐 해주 송광사에 모셔두게 했다는 기록으로 보아 창건연대는 통일신라시대로 추정됩니다. 그 후 고려 현종과 문종, 숙종이 행행行幸하면서 사격이 높아졌으나 어느 때인가 점차 쇠락하고 말았습니다. 그 후 1334년(충숙왕 복위 3년)에 원나라 의 마지막 왕 순제順帝가 세자시절 서해 대청도에서 귀양살이 하던 중 해 주의 북숭산 기슭에 이르렀을 때 나무와 풀이 우거진 수풀 속에 한 부처님 을 발견하였습니다. 이에 그는 만약 부처님의 도움을 얻어 환궁하여 황제

에 등극할 수만 있다면 마땅히 절을 지어 그 은혜에 보답하겠다고 기도하였습니다. 그 후 순제는 원나라로 돌아가 황제로 즉위하였는데 어느 날 부처님이 꿈에 나타나서 "어찌 서로 잊을 수 있단 말인가!"라는 말을 남기니 순제는 예전 기억을 떠올려 거금과 원나라 공장工匠 37명을 동원하여 이 절을 중창하였는데, 그 웅장하고 화려하기가 동방에서 으뜸이었다고 합니다.

해주 신광사는 조선시대에는 세종 재위 시 국가에서 공인한 36사(사찰) 가운데 하나로 지정되었고 전지田地가 250결, 거주하는 승려는 120명이나 되는 거찰이었습니다. 그러나 1677년 4월 5일에 큰 화재로 전각과 불상 등이 모두 불탔습니다. 그리고 그 다음해 복원하였다는 기록이 신광사에 대한 마지막 소식입니다. 김홍도가 이 그림을 그린 18세기 후반까지는 사격을 유지했으나 현재는 폐사되었고 1324년(충숙왕 12년)에 세워진 북한 보물급 문화재 제22호 신광사오층탑과 북한 보물급 문화재 제23호 신광사무자비神光寺無字碑만 남아 있습니다.

그림 왼쪽에는 당대 최고 서화 감식가인 위창 오세창(葦滄 吳世昌, 1864~1953) 선생이 글이 있습니다.

"애석하다. 단원의 낙관이 이미 이지러졌고 쓴 시 또한 반은 알아볼 수 없게 되었다.
그러나 그림을 그린 솜씨가 매우 좋을 뿐 아니라 찍어둔 낙관이 완전하

고 볼 만해 보배로 갈무리 할 만하기에 매우 좋은 작품이다. 위창노인 제

惜 檀園落款 已缺 題詩半泐 然畵法 甚佳印文完好 殊可珍賞. 葦滄
老人 題."

김홍도가 이곳 황해도 해주 신광사와 어떤 인연이 있었는지는 정확히
밝혀지지 않았습니다. 다만 황해도 해주는 한강에서 배를 타거나 말을 타
고도 이틀이면 갈 수 있는 그리 멀지 않은 곳이기에 말년 불자의 삶을 추
구한 단원이 명찰인 신광사를 방문했을 가능성도 있습니다. 특히 원 세자
가 이곳에서 불공을 드려 황제로 등극했다는 이야기는 기울어진 가세로
아들 걱정이 대단했던 김홍도에게 더욱 가보고 싶은 사찰이었을지도 모릅
니다.

이제는 볼 수 없는 해주 신광사의 모습. 이렇게 그림으로나마 이곳이 신
광사였음이 밝혀지지 않았다면 우리는 해주 신광사의 모습을 상상하지도
못했을 것입니다. 그리고 신광사가 얼마나 운치 있고 멋진 산사였는지 짐
작조차 할 수 없었을 것입니다. 거대하고 오래된 사찰이라도 '제행무상諸
行無常'의 진리는 피해갈 수 없습니다. 우리가 자주 찾고 아끼지 않으면 언
제든 사라질 수 있습니다. 그래서 늘 사찰 출입을 생활화하고, 사찰의 모든
것을 아끼고 가꾸어야 합니다.

무심히 산사에 오르는 저 스님을 따라 이번 주말에는 아름다운 우리 산
사로 길을 나서보면 어떨까요? 그 길에 분명 부처님의 가피가 함께 할 것
입니다.

소중한 것은 결코 사라지지 않는다

+++

정선 〈낙산사도〉

2019년 봄 프랑스 파리의 랜드마크 중 하나인 노트르담 성당이 화재로 첨탑이 무너지고 건물 일부가 불탔다는 안타까운 사건이 뉴스로 전해졌습니다. 노트르담 성당은 프랑스를 대표하는 문화재이자 상징 같은 곳으로 수많은 역사적 사건이 펼쳐진 기념비적인 곳입니다. 파리에서 보신 분들은 더 잘 아시겠지만 성당 자체의 아름다움뿐만 아니라 내부에 소장된 예술품의 문화재적 가치는 숫자로 헤아릴 수 없을 만큼 엄청난 가치를 가지고 있습니다.

그래서 노트르담 성당의 첨탑이 무너지는 광경을 보며 눈물 흘리는 프랑스인들을 보면서 남의 일 같지 않았을 것입니다. "우리의 일부가 불탔다"라는 프랑스 대통령의 말을 남대문 화재 사건을 경험했던 한국인들은 다 이해했을 것입니다. 다행히 화재 시 매뉴얼대로 내부 문화재는 재빨리 피신시켜 화마를 피했고 소방관들의 영웅적인 진압으로 전소는 피했으니 그나마 불행 중 다행이라 할 수 있습니다. 프랑스 국민들의 피해복구 성금도

자발적으로 아주 많이 모금되었다니 3년이 지난 지금은 꽤 많이 복원되었을 것입니다. 아무쪼록 역사적 고증과 과학적 방법을 잘 이용하여 하루빨리 원래 모습을 되찾길 바랍니다.

화재로 귀중한 문화재를 잃은 경험은 우리 불교문화재도 그 사례가 무척 많습니다. 고찰들의 사적기에는 화재로 피해를 입지 않은 사찰이 없을 만큼 수많은 화재사건이 발생했습니다. 그중 몽고의 침략과 방화로 손실된 경주 황룡사 구층목탑과 11세기 거란의 침입을 부처님의 힘으로 극복하고자 제작된 초조대장경이 불타버린 것이 가장 뼈아픈 손실이라 할 것입니다. 최근의 사례로는 외세에 의한 방화는 아니지만 2005년 양양지역 산불로 인해 낙산사의 주요 전각이 불타고 보물 제479호 낙산사 동종을 잃은 사건이 가장 기억납니다. 당시 뉴스를 보면서 안타까움에 속상했던 기억이 지금도 생생합니다. 그래서 매년 속초, 강릉 산불의 뉴스가 나오면 또다시 낙산사가 피해를 입지 않을까 조마조마한 심정으로 뉴스를 지켜보면서 산불이 귀중한 사찰과 성보를 비켜갔다는 소식이 들리면 안도하곤 하였습니다.

그렇게 2005년 산불은 우리에게 큰 아픔을 주었지만 새롭게 복원되어 당당히 서 있는 낙산사를 생각하니 조선 화폭으로 그려낸 그림들이 떠오릅니다. 그중 조선 산수화의 대가 겸재 정선(謙齋 鄭敾, 1676~1759)의 〈낙산사도洛山寺圖〉를 함께 감상해 보고자 합니다. 이 그림은 정선이 금강산 일대를 여행하고 그린 《해악진경8폭》 병풍에 수록된 그림으로 진경산수의 진가가 유감없이 표현된 그림입니다.

정선, 〈낙산사도〉
종이에 담채, 42.8×56cm, 간송미술관

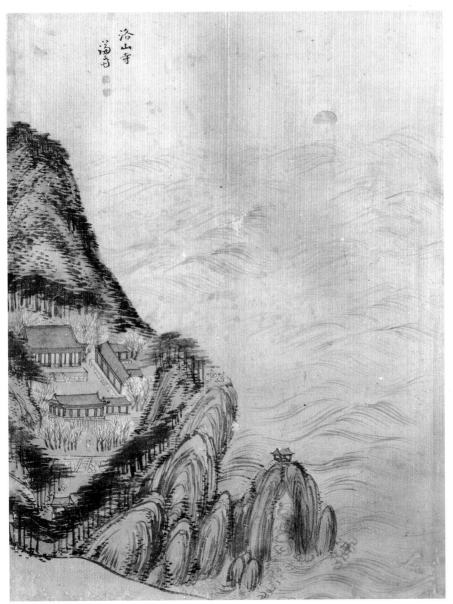

양양 낙산사는 설악산에서 내려온 산줄기가 동해안쪽으로 솟은 오봉산을 등에 지고 탁 트인 시원한 바다를 마당으로 삼고 있는 절입니다. 오봉산은 낙가산이라고도 하는데 낙산사는 바로 낙가산에서 유래된 이름입니다. 창건 유래는 『삼국유사』 권3 「낙산이대성洛山二大聖」 조에 자세히 기록되어 있는데 신라시대 의상 대사에 의해 창건되었습니다. 의상 스님이 양주(지금의 양양) 강선역 남쪽 동해 굴에 관세음보살께서 상주하시는 곳이란 이야기를 듣고 관세음보살의 모습을 친히 뵙고자 하였습니다. 하지만 바위 위에 앉아서 27일 동안 정근하였는데도 뵙지 못하자 실망한 나머지 바다에 투신하였으나 동해 용왕이 의상 대사를 건져 올렸다고 합니다.

그리고 관세음보살께서 나타나 수정염주를 주며 산마루에 쌍대 나무가 있는 곳이 내 정상이니 그곳에 절을 지으라고 하여 말씀대로 쌍죽이 있는 곳을 찾아 절을 짓고 용왕이 준 옥으로 관세음보살상을 조성 봉안한 곳이 바로 현재 낙산사입니다. 이런 낙산사 창건 설화는 의상대사의 지극한 신심과 관세음보살의 영험함이 잘 드러나는 이야기입니다. 이렇게 아름다운 풍광과 기이한 이야기가 전해지는 낙산사는 예로부터 많은 시인묵객들이 방문하여 시를 남겨놓았습니다. 겸재 정선과 함께 금강산 여행을 했던 순암 이병성(順庵 李秉成, 1675~1735)은 간성군수로 있으면서 「밤에 낙산사를 찾아서(夜尋洛山寺)」라는 시에서 이렇게 읊었습니다.

위태로운 사다릿길 백 굽이 돌며 험산 오르니, 십리 길 절에서 흥이 밤에 오른다

창해묘에 장차 달 지려 하면, 이화원 승려들 잠이 들겠지

돌길 들어서자 운경소리 들리더니, 아침마다 오직 해 뜨기만 기다릴
테지

　　　　　- 이병성, 夜尋洛山寺(야심낙산사)

정선은 이런 낙산사 창건 설화와 이병성의 시를 알고 있었을 것입니다.
그래서 아침 해가 뜨는 낙산사 풍경을 주제로 삼았는데 넘실대는 동해 바
다 먼 곳에서 붉은 해가 떠오르고 이화대梨花臺로 추정되는 바위에 선비들
이 앉아 일출을 맞이하고 있습니다. 이화대는 의상대사가 앉아 기도했다는
바위로 지금은 볼 수 없는 곳입니다. 위대한 자연과 신성한 사찰에 비해 인
간은 소박한 존재여서인지 유심히 보지 않으면 선비들의 모습을 찾기 어
려울 만큼 작게 그렸습니다. 겸재 정선은 산수화에서 자연의 웅장함을 가
장 잘 표현하는 화가임이 분명합니다.

　전체적인 구도는 웅장한 낙가산과 바다가 사선으로 배치됐는데 이는
정선이 진경산수화에서 자주 사용했던 사선구도입니다. 낙산사의 표현
도 높은 봉우리로 표현한 낙가산이 낙산사를 품고 있는 모습으로 그렸는
데 그것만으로는 부족한지 짙푸른 소나무로 낙산사의 둘레를 빽빽이 표현
하여 산이 마치 산사를 감싸 안듯 표현하였습니다. 이러한 음중양陰中陽의
음양 대비 표현은 정선이 산사를 묘사할 때 자주 사용하는 단골 표현법입
니다. 이는 「주역」에 통달한 겸재 정선이 산수를 바라보는 시선입니다.
　위태롭게 자리 잡은 홍련암 아래 관음굴로 이어지는 바위 표현은 둥글

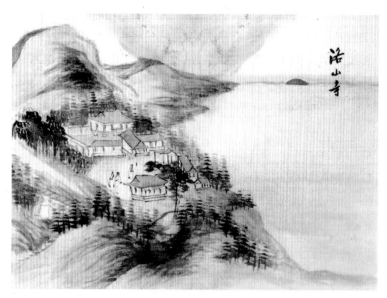

김응환, 《해악전도첩》 중에서 〈낙산사〉
1788년, 비단에 담채, 32.2×43cm, 개인 소장

둥글 용기해 나가는데 이러한 표현법은 정선이 만년에 터득한 준법으로 '합문준법蛤文皴法'이라 부르기도 합니다. 바위의 둥글거림이 넘실대는 파도와 어우러져 자연스럽게 바다로 울림이 이어집니다. 바다 물결도 붓을 세워 물결을 중첩시키는 '파랑층첩식波浪層疊式' 표현으로 정선이 바다 표현에서 자주 사용하는 표현법입니다. 전체적인 모습이 원래 낙산사의 모습과 일치하지는 않고 부분적인 과장과 보이지 않는 부분까지도 한 화면에 표현했습니다. 이것이 겸재 정선의 가슴 속에 오랫동안 간직하고 있던 낙산사의 모습이며 실경과 똑같지 않지만 그 정수만은 놓치지 않는 진경산수화의 묘미입니다.

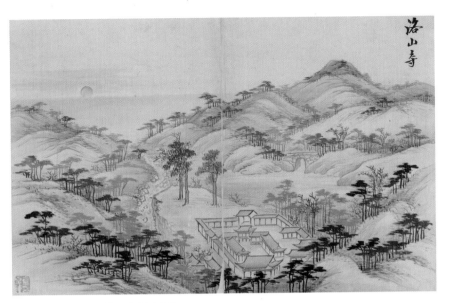

김하종, 《해산도첩》 중에서 〈낙산사〉
1816년, 비단에 담채, 27.2×41.8cm, 국립중앙박물관

　공중에 뜬 시점에서 넓은 지역을 사선으로 분할하는 이런 구도는 후배
화가들에게도 영향을 미쳐 김홍도를 비롯한 여러 화가들도 같은 방식으로
작품들을 그렸습니다. 그중 가장 대표적인 작품이 18세기 화원 김응환(金
應煥, 1742~1789)의 〈낙산사〉입니다.

　김응환은 1788년 정조의 명命으로 김홍도와 함께 영동지방과 금강산을
유람하는 사생여행을 떠나게 됩니다. 그리고 돌아와 각각 자신이 그린 작
품을 담은 화첩을 제작했는데 김홍도는 《금강사군첩》을, 김응환은 《해악전
도첩》을 제작했습니다. 두 화첩에 낙산사가 둘 다 포함되었는데 해가 뜨는
모습, 사선 구도 등이 정선의 〈낙산사〉와 동일합니다. 자연을 단순화 시키

면서도 갈필과 수직준, 피마준 등을 이용해 질감을 잘 나타냈고 선염과 먹의 농담 사용이 능숙하여 '산수에 정통하다'는 당대 평가에 걸맞은 솜씨를 보여줍니다. 이렇게 정선의 영향력은 컸지만 모든 화가들이 일률적으로 따라한 것은 아닙니다. 자기 나름의 시선과 방향의 작품을 내놓기도 하였습니다. 19세기 도화서 화원이었던 김하종金夏鐘은 새로운 방식으로 낙산사를 묘사했습니다.

해가 떠오르는 시간의 낙산사의 모습은 동일하나 서쪽에서 동쪽을 바라보는 방향의 낙산사를 묘사했는데 그림 하단에 사찰을 배치하고 좌측 상단에 일출을 배치하는 다소 실험적인 구도를 택했습니다. 이렇게 배치하다 보니 낙산사가 바다에서 좀 떨어져 보이는 단점이 있지만 주변 낙가산 안쪽에 위치한 낙산사의 위치를 정확하게 표현할 수 있는 장점도 있습니다. 무엇보다도 청록색의 선염을 더하는 채색법으로 맑고 생동감이 살아나 무척 개성 있는 작품이 되었습니다. 김하종의 〈낙산사〉와는 또 다른 구도의 작품이 한 점 있는데 18세기 강원도 관료들이 강원도 지역을 순력하고 제작된 시화첩인《관동십경도첩》에 실려 있는 〈낙산사〉입니다.

이 작품은 화가가 실제 경치를 사실적으로 묘사하기 보다는 멀리서 조망하며 지리적 특징만을 요약해서 표현했습니다. 소나무가 빽빽하게 자란 낙가산이 마치 하트모양처럼 둘러쳐 있고 그 안에 낙산사가 포근히 앉아 있습니다. 그 아래로는 바다가 있어 바로 동해에서 바라본 낙산사의 모습임을 알 수 있습니다. 소나무와 산의 일률적인 표현, 단조로운 파도를 표현했고, 사찰 내부 계단이나 위쪽 끝 마당의 오층석탑까지 세심하게 묘사하

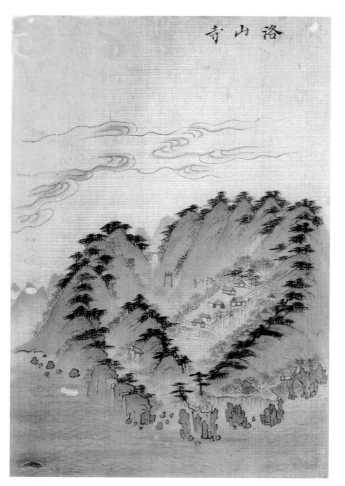

작자미상, 〈낙산사〉
1746~1748년, 비단에 채색, 31.5×22.5cm, 서울대학교 규장각국학연구원

여 작가가 성실히 관찰한 후 그렸음을 알 수 있습니다.

특히 우측 하단 바다 옆 길가에 흰색의 구조물이 있고 더 오른쪽으로 가면 작은 전각이 한 채 있습니다. 흰색 구조물은 그 위치와 모양으로 보아 바로 보물 제1723호로 지정된 '낙산사 공중사리탑'이고, 오른쪽 전각은 의

상대사가 관음보살의 진신을 친견하고 대나무가 솟은 곳에 지었다는 '홍련암'을 묘사한 것으로 생각됩니다. 홍련암과 공중사리탑은 관음성지로서 낙산사의 성격과 위상을 보여주는 중요한 유적들로 단순히 풍경을 묘사한다면 굳이 그리지 않아도 되는 곳인데도 화가는 그 유적의 중요성을 알고 있기에 디테일하게 표현했다고 생각됩니다. 비록 화가는 누구인지 알 수 없지만 바다 쪽에서 바라보는 독특한 시점과 낙산사의 중요 유물들을 잘 묘사하였고 산속에 안온하게 자리 잡은 낙산사의 모습 등 감각적인 솜씨를 보여줍니다.

낙산사가 오랜 세월동안 많은 고난 속에서도 남아주어 우리는 낙가산에 상주하시는 관세음보살님을 더욱 가깝게 느끼게 되었고, 의상대사가 설파하신 '화엄불국토'와 호국불교가 오랫동안 전해지게 되었습니다. 이처럼 우리 아름다운 사찰들은 늘 그 자리에서 현대인들의 상처받은 마을을 어루만져주고 있습니다. 우리 성보문화재를 더욱 아끼고 잘 보존해야 하는 이유도 여기에 있습니다. 부처님의 말씀이 오랜 세월 속에서도 사라지지 않고 전해져오는 것과 마찬가지로 고귀하고 귀중한 것은 결코 쉽게 사라지지 않습니다. 우리가 고귀하고 귀하다고 생각하는 한 절대 사라지지 않고 언제나 우리와 함께 할 것입니다.

귀천을 초월한 합장

+++

정선 〈사문탈사〉

매년 사월 초파일 부처님오신날이 되면 모든 사찰들에 수많은 참배객들이 방문하여 연등을 켜고 관욕행사를 하면서 부처님 탄신을 축하합니다. 불교미술이 좋아 불교조각을 공부하는 저도 평소 사찰을 방문하여 불상과 불화를 친견하는 것이 생활화 되었지만 왠지 부처님오신날에 사찰을 방문하면 특별한 감흥을 느끼곤 합니다.

　수많은 연등에 담겨진 발원과 소원지에 적힌 간절한 소망들을 보면서 현대인이 이런 소망을 기원하고 의지할 수 있는 곳이 우리 불교사찰 말고 또 어디 있을까 싶습니다. 사찰을 방문한 수많은 민초들의 아픔을 위로하고 가족의 소박한 기원이 이뤄지도록 함께 기도하는 의식은 한반도에 불교가 전래된 이후 한 번도 멈춘 적 없는 한국 불교의 위대한 전통이자 불교가 여전히 이 땅에 있어야 하는 존재의 이유이기도 합니다.

　간혹 절의 방문객들이 법당의 불상을 보고도 머리 숙여 합장하지 않고

275

멀뚱멀뚱 쳐다보기만 하는 경우를 종종 봅니다. 또 스님과 마주쳐도 합장하지 않고 그냥 지나치는 경우도 아주 많이 보았습니다. 이런 장면을 볼 때마다 참 안타까웠습니다. 이렇게 사찰의 기본 예의를 모르는 모습은 일반인뿐 아니라 유명인도 마찬가지입니다. 석가탄신일 등 중요한 행사에 참석해서 기본적인 예절조차 지키지 않는 모습도 종종 목격합니다. 이럴 때면 생각나는 그림이 한 점 있었습니다. 바로 조선의 화성 겸재 정선의 〈사문탈사寺門脫蓑〉입니다.

행랑 지붕에도 눈이 있고 땅과 나무 위에도 눈이 쌓인 걸 보니 겨울입니다. 큰길 옆 물이 유유히 흐르는 도랑에는 큰 판석 한 장으로 다리를 놓았습니다. 커다란 나무가 울창한 어느 절 문 앞에는 판석 다리를 건너 소를 타고 온 선비가 막 도착했습니다. 사찰에서는 선비가 매우 중요한 손님인지 젊은 스님 두 분이 달려 나와 양쪽으로 서서 선비의 도롱이를 받기 위해 손을 벌리고 있습니다. 그림 왼쪽에 제목이 있는데 "寺門脫蓑(사문탈사, 절 문에서 도롱이를 벗다)"라고 적어놓았습니다. 문에서는 스님이 합장을 하며 선비에게 예를 표하고 있고 안에서는 노스님까지 나와 선비를 맞으려 기다리고 있습니다. 조용했던 산사가 선비의 방문으로 갑자기 분주해진 모양입니다.

사찰의 모습은 왠지 우리가 자주 보던 사찰의 모습과는 조금 다른 모습입니다. 문 옆으로 행랑채가 딸려 있는데 이런 건축 형태는 조선 후기 왕릉이나 원園을 관리하고 제사를 지낸 재궁齋宮 건물의 모습으로 어느 원당이나 원찰인 조포사造泡寺임이 틀림없습니다. 조포사는 왕릉에, 원에 쓰이는 제수물품을 공급하는 역할을 맡은 사찰입니다.

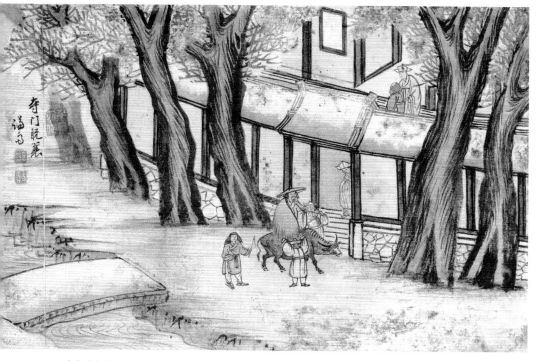

겸재 정선, 《경교명승첩京郊名勝帖》 중에서 〈사문탈사〉
1741년, 비단에 채색, 33.1×21.2cm, 간송미술관

　조선 전기까지만 해도 이들 사찰은 능침사陵寢寺, 원당사찰願堂寺刹 등
으로 지칭되었는데, 조선 후기에는 지위가 점차 하락하면서 명칭 또한 조
포사로 바뀌게 되었습니다. 조선시대 원당 사찰은 대부분 왕릉이 많은 경
기도에 많이 있었는데 현재 그림과 같은 문과 담의 모습을 간직하고 있는
곳은 화성의 용주사입니다. 화성 용주사는 헌륭원의 재궁사찰로 삼문 옆으
로 행랑채가 연결되어 있어 그림 속 사찰 입구와 같은 형태입니다.
　그렇다면 눈을 헤쳐 가며 산사에 온 선비는 누구이고 왜 이곳에 온 걸

까요? 그 이유는 그림 뒤에 붙은 겸재의 평생지기인 사천 이병연(槎川 李秉淵, 1671~1751)의 편지에 적혀 있습니다. 겸재 정선이 큰아들 편에 그림을 이병연에게 보내고 제화시를 받아 돌아가는 날 아침 자고 일어나니 눈이 온 세상에 가득 쌓여 있었습니다. 이병연은 마음 같아선 당장 정선에게 달려가 설경을 함께 즐기고 싶으나 돌아가는 정선의 아들 편에 율곡 이이 선생이 소를 타고 눈 덮인 산사를 찾아갔던 고사 이야기를 그림으로 그려달라는 편지를 정선에게 보내게 됩니다.

이 편지의 내용으로 소를 타고 절을 찾은 선비가 바로 율곡 이이임을 알 수 있습니다. 율곡 이이가 언제 어느 절에 찾아갔는지 정확히 알려지진 않았지만 이이 선생은 불교와 인연이 깊습니다. 13살 때 아버지를 잃은 이이는 16세 때 너무나 사랑했던 어머니 신사임당마저 세상을 떠나자 크게 상심하였습니다. 그리고 어머니 묘 옆에서 시묘살이를 하던 중 우연히 접한 불교 서적에 흥미를 느껴 삼년상을 치루고 금강산 절에 들어가 1년간 불교의 선학을 공부하면서 삶과 죽음에 대해 깊이 생각했고 그 덕분에 학문의 시야도 넓어졌습니다.

그렇다고 율곡 선생이 불자는 아니었습니다. 그는 뼛속까지 유학자입니다. 아마도 눈 덮인 산사를 찾아온 이유도 불공 때문이 아니라 마음을 터놓고 얘기를 나눌 수 있는 스님을 만나기 위해서일 것입니다. 그런 이이를 스님은 합장의 예로 맞이하고 있는 것입니다. 스님과 유학자의 진솔한 만남. 차이보다는 상대에 대한 이해와 존중을 중시했던 옛 어른들의 모습입니다. 정선과 이병연은 율곡학파의 선비들이라 이 장면을 꽤 좋아했던 모양입니다. 그래서 정선은 같은 내용의 그림을 또 한 점 남기고 있습니다.

붓끝에서 보살은 태어나고

겸재 정선, 〈사문탈사〉
1755년, 종이에 수묵, 55×37.7cm, 간송미술관

　이 작품은 오른쪽 아래에 '사문탈사 을해乙亥 8월 겸재' 라는 관서가 있어 통상 '을해본乙亥本'이라 부릅니다. 을해년은 1755년으로 정선이 80세 되던 해입니다. 역시 도롱이를 벗고 있는 율곡과 스님들이 합장으로 맞이하고 있어 《경교명승첩》의 〈사문탈사〉와 동일한 주제임을 알 수 있습니다. 60대에 그린 작품을 80세에 또 그렸으니 정선이 꽤 좋아했던 주제였음이 분명합니다. 차이점은 작품의 방향, 비단과 종이, 채색과 수묵, 을해본이 개

울과 다리를 생략하고 사찰의 비중을 좀 더 높인 점 등인데 '을해본'이 수묵이어서 눈이 내린 차가운 겨울의 느낌이 더 잘 살아납니다. 역시 스님들이 합장의 예로 맞이하고 있는데 조선시대 회화에서 스님이 합장의 예로 손님을 맞이하는 장면의 그림이 또 있습니다. 바로 풍속화의 대가 혜원 신윤복(蕙園 申潤福, 1758~?)의 〈니승영기尼僧迎妓 - 비구니가 기녀를 맞이하다〉입니다.

버들가지에 새 잎이 돋아나는 봄. 기녀가 침모 하나를 데리고 절을 가던 중 마침 스님을 만났습니다. 아마도 미리 방문을 통보했기에 삿갓을 쓴 스님이 마중을 나온 모양입니다. 장옷을 쓴 기녀는 스님과의 만남을 고대했었는지 표정이 밝고 맞이하는 스님의 표정도 즐겁지만, 침모는 억지로 따라왔는지 표정이 썩 좋지 않습니다.

연두빛깔의 장옷, 연분홍의 저고리, 비취색의 치마, 초록색의 당혜 등 여인의 옷차림은 맵시가 아주 뛰어납니다. 스님도 흰 장삼에 연노랑색의 삿갓이 하얀 얼굴과 잘 어울려 청정한 기운이 느껴지는데 기녀와 같은 낮은 신분의 여인에게도 허리를 숙여 합장하는 모습에서 귀천으로 사람을 분별하지 않는 불교의 하심下心을 볼 수 있습니다. 이렇게 상대가 대감이든 기녀든 상관없이 동일한 인사법인 합장으로 맞이했음은 합장이 보다 큰 의미가 있는 인사법임을 말해 주는 것입니다.

'합장合掌'은 글자로만 본다면 '손바닥을 합한다'는 뜻이지만 다른 두 손바닥을 모으는 뜻은 나와 너, 무와 유, 안과 밖이 하나라는 의미입니다. 상대가 나와 둘이 아니라는 인간에 대한 깊은 이해의 표현인 것입니다. 대

신윤복, 〈니승영기〉

종이에 담채, 35.6×28.2cm, 간송미술관

만불교의 가장 큰 어른이신 성운대사는 본인의 저서 『합장하는 인생』에서 인간불교를 강조하면서 불법은 다른 특별한 곳에 있는 것이 아니라 인간과 인간 사이에 존재하는 것이라 했습니다. 인간에 대한 존중과 사랑 이것이 불법이고 그 표현이 합장인 것입니다. 상대에게 당신을 해할 무기가 없다는 것을 보여주는 서양식 악수와는 그 출발부터 다른 인사법입니다. 그래서 유학자들에게 늘 핍박받고 괴롭힘을 당했던 조선시대에 유학자를 만나도 또 천한 기녀를 만나도 똑같이 합장의 예로 인사했던 것입니다. 이렇게 합장은 바로 화합과 평등의 출발이자 하심과 수행의 예절인 것입니다.

손바닥을 합하여 꽃 한 송이 만들고　　合掌以爲花
이 몸으로 공양의 도구를 삼아서　　　　身爲供養具
성심을 다하는 진실한 마음으로　　　　　誠心眞實相
찬탄의 향 연기를 가득 채우오리다.　　　讚嘆香煙覆

– 합장게合掌偈

털모자에 서린 항일 정신

+++

채용신 〈최익현 초상〉

우리나라 이웃국가 중 가장 가깝고도 먼 나라가 일본이 아닐까 합니다. 경제적으로는 많은 무역 관계로 서로 얽혀있고 뗄 수 없는 무역 파트너이지만 정치적, 역사적으로는 마냥 친하게만 지낼 수 없는 관계입니다. 특히 독도와 위안부 문제 등 물러설 수 없는 이슈가 있습니다. 우리나라는 일제 강점기 동안 차마 말로 표현할 수 없는 큰 고통을 겪었습니다. 그러한 위기에 민족과 나라를 위해 치열하게 저항한 애국지사들이 있어 온 겨레가 독립을 포기하지 않고 저항하였습니다.

당시 본보기가 될 만한 훌륭한 항일애국지사들이 많이 있지만 그중에서 좀 소외받고 관심이 부족한 분들이 바로 구한말 위정척사파 애국지사들이 아닐까 싶습니다. 그중에 가장 대표적인 인물이 면암 최익현(勉庵 崔益鉉, 1833~1906) 선생입니다. 면암 최익현 선생은 역사적으로도 중요한 인물이지만 여러 점의 초상화를 남겨 조선회화사 초상화 연구에서도 빠질 수 없는 분입니다. 그래서 이번에 소개할 그림은 여러 초상화 중 최익현이 어

떤 분인지 잘 보여주는 보물 1510호로 지정된 〈최익현초상(모관본)〉입니다.

그림을 처음 보았을 때 가장 먼저 눈에 띄는 것은 털모자입니다. 이런 털모자를 모관毛冠이라 부르는데 주로 겨울철 추운 야외에서 사냥꾼들이 쓰는 모자입니다. 그래서 이 초상화를 최익현 여러 초상화 중 '모관본毛冠本'이라 부릅니다. 이런 모자는 유학자의 복장인 '심의深衣'와는 전혀 어울리지도 않고, 절대 이런 조합으로 실제 쓰고 입지는 않았을 것입니다. 마치 양복에 수영모를 쓴 것처럼 어색한 모습입니다. 그렇다면 왜 털모자를 쓴 유학자의 모습을 그렸을까요?

최익현 선생은 경기도 포천 출생으로 어려서부터 총명하고 비범하여 김기현(金琦鉉), 화서 이항로(李恒老, 1792~1868) 문하에서 공부했습니다. 소년이지만 그의 비범함을 알아차린 이항로는 다른 손님이 오면 최익현을 소개하며 장래가 크게 기대된다고 말하며 아꼈다고 합니다. 최익현은 23세 때인 1855년(철종 6년) 별시 문과에 합격한 후 사헌부, 사간원, 승정원 등의 여러 직책을 거치면서 강직한 관리로 두각을 나타냈습니다.

그는 조선 14대 선조의 후궁 인빈 김 씨 묘역 순강원의 관리를 책임지는 수봉관(종9품)이라는 말단관직에 재직할 때, 나라 의식을 관장하는 예조 판서가 금지 구역에 묘 쓰는 것에 관여하자 직접 그를 찾아가 "어찌 나라 녹을 받는 대신께서 국법을 어기시려 합니까?"라고 호통을 칠 정도로 강직한 선비였습니다. 이런 강직한 성품이기에 1876년 1월 일본과 굴욕적인 강화도조약이 체결되자 도끼를 지니고 광화문 앞에 엎드려 조약을 파기하

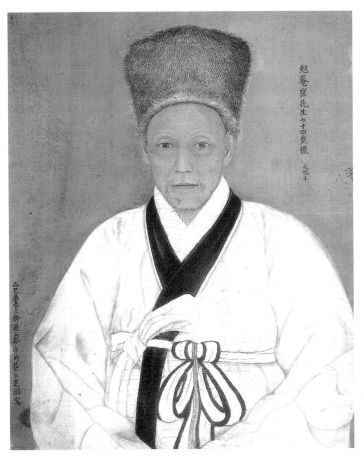

채용신, 〈최익현초상(모관본)〉

1905년, 비단에 채색, 136×63.5cm, 보물 제1510호, 국립중앙박물관

고 화의를 철회할 것을 주장하는 '도끼상소'로 유명한 '지부복궐척화의소
(持斧伏闕斥和議疏)'를 상소합니다. 이런 도끼 상소는 상소를 받아들이지 않
겠다면 자신의 목을 쳐달라는 의미의 죽음을 각오한 상소로 고려시대 우
탁, 조선시대 최익현 등 역사적으로도 몇 번 등장하지 않은 매우 드문 상소

입니다.

　최익현은 이 도끼 상소로 흑산도에 위리안치(圍籬安置) 유배되었다가 1879년 해배됩니다. 그후 1895년 8월 명성황후 시해와 11월 단발령斷髮令이 내려지자 포천군 내의 양반들을 모아 국모國母의 원수를 갚고 '내 목은 잘라도 내 머리칼은 자를 수 없다.'는 내용으로 유명한 '청토역복의제소請討逆復衣制疏'를 올리며 단발령 반대운동을 주도합니다. 그 활동으로 또 붙잡혀 감금되었다가 풀려난 후에도 일본 헌병대에 의해 수차례 구금과 강제 송환이 반복되었습니다.

　그는 73세인 고령에도 불구하고 1905년 10월 을사늑약이 체결되자 본격적인 반일항쟁과 을사5적을 처단하는 의병활동을 결심하게 됩니다. 1906년 1월부터는 본격적으로 의병을 조직해 일제관공서를 습격하고 무기를 탈취하는 등 의병 무장활동에 돌입했습니다. 그의 의병대는 태인, 정읍, 곡성, 순창 등에서 주민들의 열렬한 지지와 환영을 받으며 한때 의병의 수가 900명이 넘기도 하였으나 제대로 된 기초 군사훈련조차 받지 못한 의병 수준으로는 정규군과 일제의 무력을 꺾을 수는 없었습니다.

　결국 그 해 6월 의병장 12명과 함께 붙잡혀 서울로 압송되었고, 그 후 일본군사령부로 넘겨져 끈질긴 회유와 심문에도 굴하지 않고 저항하다가 대마도에 유배, 감금됩니다. 그곳에서 일본은 면암에게 친일과 단발을 강요하자 쌀 한 톨, 물 한 모금도 왜놈의 것은 먹고 마시지 않겠다고 단식투쟁을 시작합니다. 고종의 만류로 단식은 중지했으나 그동안의 고생과 감옥생활로 결국 큰 병을 얻어 1906년 12월 30일 조국에 돌아오지 못한 채 대마도에서 순국하였으니 그의 나이 74세 때입니다.

이제 초상화를 자세히 살펴보겠습니다. 그림은 정면관의 허리까지만 그린 반신상입니다. 그림을 그린 화가는 당대 최고의 초상화가인 석지 채용신(石芝 蔡龍臣, 1850~1941)입니다. 정면관은 채용신 초상화의 특징 중 하나로 정면관은 얼굴을 살짝 돌린 모습인 7, 8분면 초상보다 얼굴의 굴곡과 명암을 표현하기가 더욱 어렵습니다. 의복은 심의深衣로 유학자의 기본 복장입니다. 이 옷은 소매가 넓고 검은 비단으로 테두리를 두르는 것이 특징입니다. 이렇게 초상화에서 심의를 가장 많이 그린 화가가 채용신입니다. 특히 우국지사 초상에서 많이 볼 수 있는데 같은 시기 다른 초상화가에서는 보기 드문 의복입니다. 의복 표현기법은 선보다는 면을 강조하여 양감을 부각시켰고 고름과 띠의 입체감도 잘 살려 매우 박진감 넘치는 모습입니다.

얼굴은 어두운 갈색을 기조로 윤곽과 이목구비는 좀 더 짙은 갈색으로 그렸습니다. 눈동자는 진채(진하고 강한 채색)로 주변은 담채(옅은 채색)로 그린 것은 전통적인 기법이며 눈 주위 약간의 붉은 빛으로 인해 주인공의 답답함과 슬픈 분노감이 전해지는 것 같습니다. 무수히 많은 붓질을 사용하는 육리문肉理文으로 안면을 그리면서 콧날과 광대뼈 부분은 붓질을 줄이고 밝게 그려 입체감을 높였습니다. 전체적으로 아주 가는 붓을 이용하여 가는 주름살, 검은 반점까지 꼼꼼히 그려 털 한 오라기도 틀리면 초상화가 아니라는 '조선시대 초상화 정신'에 충실했습니다. 무엇보다도 이 초상화의 특징은 털모자에 있으며 아마도 조선시대 초상화 중 유일한 털모자 초상화일 것입니다.

화가는 왜 이런 털모자의 초상화를 그리게 되었을까요? 오른쪽 위에 "勉庵崔先生七十四歲像 毛冠本(면암최선생 74세상 모관본)"의 기록으로 이 그림은 1905년에 그려졌음을 알 수 있습니다. 왼쪽 아래 제발에는 "乙巳孟春上澣定山郡守蔡龍臣圖寫"라고 적어 1905년 음력정월 초순 정산군수 채용신이 그렸음을 밝히고 있습니다. 이 해는 최익현이 대마도에서 순국하기 일 년 전으로 생전에 그려진 초상화임을 알 수 있습니다. 음력 정월은 한겨울이니 털모자를 쓴 것이 크게 이상할 일은 없을 것입니다.

그러나 유학자를 사냥꾼의 털모자를 쓴 모습으로 그렸을 때는 그 이유가 있을 것입니다. 아마도 유학자 최익현이 아닌 의병장으로의 풍모를 부각시키고자 그렸을 것으로 생각됩니다. 그런데 여기서 흥미 있는 점은 이 작품이 그려진 1905년 정월은 최익현 선생이 아직 의병활동을 시작하기 전이었다는 사실입니다. 최익현의 의병활동은 1906년 1월부터 시작하여 6월에 체포될 때까지 6개월의 짧은 기간이었습니다. 채용신은 초상화를 제작하기 위해 최익현을 만났을 때 아마 이미 의병활동에 대한 강한 의지를 확인하였고 그의 기상에 걸맞게 털모자상(모관본)을 그리게 되었을 것입니다.

따라서 이 초상화는 망국의 위기를 극복하려는 우국지사의 순결하고 굳은 의지가 고스란히 표현된 초상화로 보물로 지정될 이유가 충분한 그림인 것입니다. 그리고 그에게 영향을 받아 이 작품 이후 채용신은 항일애국지사들의 초상화를 본격적으로 그리기 시작합니다. 그렇게 그린 초상화 중 뛰어난 작품 중 하나가 〈매천 황현 초상〉입니다.

이 초상화는 『매천야록』의 저자 황현의 초상으로 1910년 조선이 일본

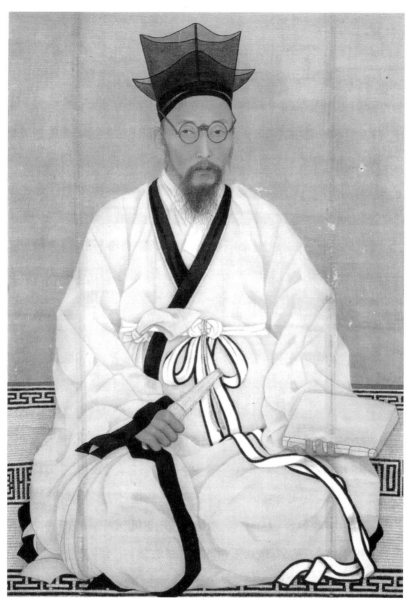

채용신, 〈매천 황현 초상〉

1911년, 비단에 채색, 95×65.5cm, 보물 제1494호, 개인 소장

에 병합되자 절명시를 쓰고 독약을 삼켜 스스로 목숨을 끊었습니다. 그 다음해 채용신은 그가 마지막 죽기 전 찍은 사진을 보면서 초상화를 그렸습니다. 망건의 올 하나하나, 속눈썹과 주름, 안경알, 사시였던 오른쪽 눈동자까지 소름끼치게 정밀하게 그렸습니다. 고종의 어진을 두 차례나 그린 조선의 마지막 어용화사인 채용신의 뛰어난 초상화 실력을 다시금 확인할 수 있습니다. 이렇게 채용신은 초상화로 애국지사들의 죽음을 슬퍼하고 조의를 표했습니다.

최근 일본은 그동안의 억지주장도 모자라 독도 영유권 도발의 수위를 계속 높이고 있습니다. 독도 문제로 한국에 더 큰 고통을 주기 위한 특별위원회까지 만들었다고 하니 기가 막힐 노릇입니다. 이런 일본의 억지주장도 문제지만 더욱 문제는 그러한 주장에 동조하는 일부 언론과 정치인들도 정말 큰 문제입니다. 마치 한일 간 문제 원인이 과거사에 얽매인 우리나라에 있다느니, 일본을 홀대해서 생긴 문제라느니 하며 일본 극우세력들의 주장을 똑같이 반복하는 실정입니다. 이런 진실을 왜곡하는 주장들은 우리 국민들의 화합과 단합을 저해하는 논리들이므로 단호해 대처해야 합니다. 불교에서도 화합과 화쟁을 깨뜨리는 행위는 엄한 규율로 다스리는 것과 마찬가지입니다. 호국불교의 자랑스러운 전통이 빛나는 불교계는 나라를 위해 자기의 목숨을 초개와 같이 던진 애국자들의 호국정신을 꼭 기억해야 합니다. "높은 기개와 의기로 무장하라" 이것이 〈최익현초상〉의 형형한 눈빛이 우리들에게 전하는 이야기입니다.

충국시忠國詩

- 최익현, 대마도 순국 직전 남긴 유언시

皓首奮畎畝(호수투견묘)　　백발을 휘날리며 밭 이랑에 일어남은

草野願忠心(초야원충심)　　초야에서 불타는 충성코저 하는 마음

亂賊人皆討(난적인개토)　　난적을 치는 일은 사람마다 해야 할 일

何須問古今(하수문고금)　　고금이 다를 소냐 물어 무엇 하리오

화합과 평등 ― 우리 함께 살아가는 세상을 그리다

나라를 잃어도 새해는 오고

+++

심전 안중식 〈탑원도소회지도〉

매년 새해가 되면 새로운 한 해에 대한 기대와 희망을 품게 됩니다. 누구라 도 작년에 조금 부족했던 점은 채워지고 아쉬웠던 점은 좀 더 좋아져 새롭 게 더 성장하는 한 해가 되는 소망을 품을 것입니다. 비록 연말이 되면 또 다시 아쉬움을 느끼면서 반성할지라도 가장 많은 소망을 품는 시기가 바 로 이때입니다. 새해 소망을 생각하면 꼭 떠오르는 옛 그림이 한 점 있습니 다. 새해의 희망과 격려의 내용을 담은 그림인데 그림을 그린 후 현실은 내 용과 정반대로 흘러가 더욱 애잔한 그림이기도 합니다. 바로 조선회화의 마지막 거장이자 근대회화의 선구자인 심전 안중식(心田 安中植, 1861~1919) 의 〈탑원도소회지도(塔園屠蘇會之圖)〉입니다.

어스름한 달밤에 누각 마루에서 여러 사람들이 모여 앉아 있습니다. 술 병이 앞에 있으니 한잔 마시며 이야기를 나누는 자리인 듯합니다. 탁자 앞 에 모여 앉아 무슨 이야기를 하는지는 짐작하기 어렵지만 왠지 차분하고

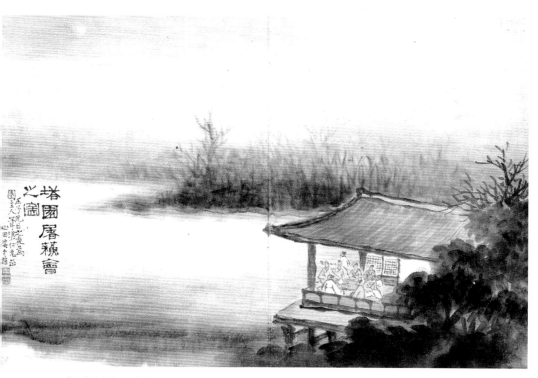

안중식, 〈탑원도소회지도〉
1912년, 종이에 담채, 23.4×35.4cm, 간송미술관

조용한 분위기입니다. 그중 한 인물은 난간에 서서 누각 밖을 바라보며 깊은 생각에 잠긴 듯합니다. 주변을 보니 누각 옆으로는 무성한 나무가 있고 뒤쪽으로는 수풀이 스산하게 펼쳐져 있습니다. 그 너머에 하얀 탑 하나가 희미하게 서 있습니다. 탑의 모습은 상륜부는 보이지 않고 탑신과 지붕돌만 그려져 있습니다. 누각 주위는 안개가 몰려와 마치 호숫가에 정자 같은 분위기를 연출하고 있습니다. 전체적으로 즐겁고 흥겨운 모임을 표현했다기 보다는 왠지 쓸쓸하고 조용한 분위기입니다. 전각 한쪽을 진한 농묵으

로 표현한 수목이 가리고 있어 약간 은밀한 분위기도 느껴집니다.

　이 그림은 2019년에 3·1운동 100주년 기념으로 여러 전시회에서 공개된 작품입니다. 먼저 이 그림의 가장 특징적인 점은 조선 후기 전통 화풍과는 전혀 다른 신선하면서도 새로운 감각을 보여주고 있다는 점과 그림에도 불구하고 전통회화와 비교해서 크게 낯설지 않은 화풍을 동시에 보여주고 있다는 점입니다. 근경, 중경, 원경이 명확히 구분되는 전통적 원근법과는 조금 다른 서양식 원근법을 사용했으나 앞에는 농묵, 뒤쪽으로 갈수록 담묵을 사용하여 전통 원근법 효과를 낸 점, 여백을 잘 활용하여 조선회화의 아름다운 여백의 미를 잘 살린 점은 여전히 전통적 기법과 미감들입니다. 이런 점으로 볼 때 이 작품을 그린 화가는 전통에 충실하면서도 새로운 근대적 화풍을 잘 결합시킬 수 있는 뛰어난 기량을 가진 화가임을 알 수 있습니다. 화제는 그림 좌측에 적혀 있는데 고졸한 예서체로 "탑원도소회지도塔園屠蘇會之圖"라고 그림의 제목을 적은 후 간략하게 누구를 위하여 어떤 장면을 그린 그림인지 적어놓았습니다.

> "탑원塔園의 도소회屠蘇會 그림
> 임자년(1912년) 정월 초하루 밤에 탑원 주인 위창 오세창 인형의 질정을 바랍니다.
> 심전 안중식"

　백문방형의 인장으로 마무리한 화제의 내용으로 보면 1912년 정월 초하루 밤에 위창 오세창(葦滄 吳世昌, 1864~1953)의 집에서 열린 도소회 모임

을 묘사한 그림으로 안중식 화가가 위창 선생을 위해 붓을 든 그림임을 알 수 있습니다. 여기서 다소 생소한 '도소회'라는 명칭이 나오는데 '도소회'란 산초山椒, 방풍防風, 백출白朮 등의 여러 한약재로 빚은 '도소주屠蘇酒를 마시는 모임'을 말하는 것입니다.

이런 도소주는 중국 후한시대 전설의 명의인 화타가 만들었다고도 전해지지만 분명하지는 않습니다. 그러나 도소주를 새해 첫날에 마시는 풍습은 한漢대부터 내려온 중국의 오랜 세시풍속으로 당나라 이후에는 새해에 도소주를 마셔야만 사악한 기운을 몰아내고 장수할 수 있다는 이야기가 광범위하게 퍼졌습니다. 이런 풍습은 우리나라에도 이어져 고려 말기 문인들의 시에서도 언급되었고 『동국세시기東國歲時記』의 「정월」편에도 세주歲酒의 기원으로 도소주를 언급하고 있을 만큼 조선 후기 문사들에게도 잘 알려진 풍습이었습니다.

그림을 그린 화가 심전 안중식은 자신도 함께했던 도소회를 기념하여 집주인인 위창 오세창 선생을 위해 그렸을 것입니다. 심전 안중식은 조선 화가의 3대 천재로 일컬어지는 오원 장승업에게 그림을 사사 받은, 소림 조석진과 더불어 조선의 마지막 궁중화원입니다.

이 두 작품은 북악과 그 앞 경복궁, 광화문을 그린 〈백악춘효도白岳春曉圖〉로 여름과 가을 두 점입니다. 장승업의 제자이자 마지막 궁중화사였던 안중식 입장에서 망가져가는 경복궁이 너무 애처로웠던지 이렇게 그림으로 남겨놓았습니다. 그런데 두 작품은 서로 다른 점이 있는데 바로 광화문

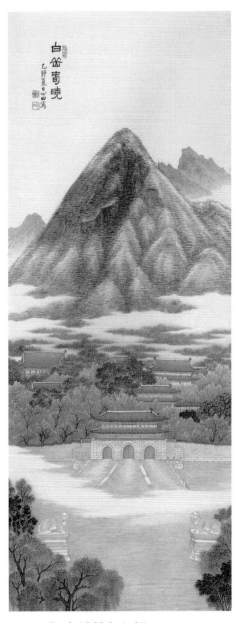

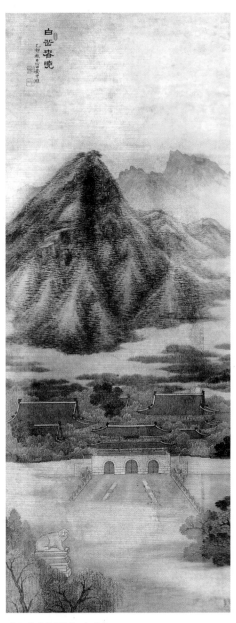

안중식, 〈백악춘효도〉여름
1915년, 비단에 담채, 51.5×125.9cm,
국립중앙박물관

안중식, 〈백악춘효도〉가을
1915년, 비단에 담채, 51.5×125.9cm,
국립중앙박물관

앞에 해치상 하나가 가을 그림에는 사라진 것입니다. 그 이유는 그 해 가을
에 일본은 왕궁을 권위와 기능을 없애버리려 경복궁에서 '조선물산공진회
(1915.9.11~10.31)'라는 이름의 박람회를 개최하는데 이때 어수선한 틈을 타
누군가 훔쳐가 버렸기 때문입니다.

 이 개탄할 만한 모습을 안중식은 빠짐없이 기록하고 있습니다. 그림 제
목에서 '백악'은 경복궁 뒷산인 북악을 말하고 '춘효春曉'는 봄날의 새벽이
란 뜻입니다. 여름과 가을의 풍경을 그린 작품에 봄날의 새벽이라니 무엇
인가 조금 맞지 않습니다. 아마 그 이유는 당나라 두보의 시 '춘망春望'을
마음에 두고 그렸기 때문일 것입니다.

<div style="margin-left:2em;">

나라는 망했어도 산하는 남아 國破山河在

봄 성에는 풀과 나무만 우거졌구나 城春草木深

시절 느끼며 꽃 보아도 눈물이 나고 感時花濺淚

이별 한스러워하며 새소리에 마음 놀라네 恨別鳥驚心

</div>

 집주인인 위창 오세창 선생은 당대 최고의 서화 감식안을 갖춘 예원의
으뜸이었습니다. 이런 감식안을 바탕으로 우리나라 최초 고서화 인명사전
인『근역서화징槿域書畵徵』과『근역서휘槿域書彙』등 불세출의 역작을 편찬
했고 금석학을 바탕으로 전각과 전서에 뛰어난 예술가입니다. 또 간송 전
형필을 지도하여 간송이 명품을 수집하는 데 큰 영향을 끼친 대문화인입
니다. 그는 종로에 살고 있었는데 지인들은 그의 집을 현재 탑골공원에 세
워져있는 원각사탑과 가까워 '탑원'이라 부르곤 하였습니다. 그림의 현장

낙원동 오세창 옛집 터
평범한 상가건물이 서있는 이곳이 바로 미술사의 기념비적 역작이 집필되고
독립운동가들이 모였던 곳이다. ⓒ손대호

은 위창의 집, 바로 도소회가 열린 탑원입니다. 저는 이 탑원이 정확히 어디인지 늘 궁금했습니다. 그래서 위창 선생님의 옛집을 수소문하곤 했는데 생각처럼 찾기가 쉽지 않았습니다.

그렇게 몇 해를 찾던 중 독립기념관 자료에서 위창 선생님의 감옥 생활 중 신상기록카드를 발견하여 정확히 옛 주소 '경성부 돈의동 45'를 알게 되었습니다. 그리고 옛 주소를 되짚어 현재 주소가 '서울 종로구 돈의동 45'임을 찾았습니다. 어느 추운 겨울날 주소가 적힌 종이를 들고 종로3가역 주변을 돌고 돌다 마침내 그 위치를 정확히 찾았습니다. 그곳은 바로 종로3가역에서 아주 가까운 곳이었습니다.

도소회에 참석한 인물들은 누구일까요?

먼저 집주인 오세창과 그림을 그린 안중식이 있을 것입니다. 그리고 오세창과 가장 가까웠던 인물들 손병희, 권동진과 최린. 그리고 평생 그림 벗인 조석진과 김응원, 무척 아끼던 후배 고희동 등이 참석했을 것입니다. 그중 손병희, 오세창, 권동진, 최린 이 네 사람은 1918년 12월에 다음해 3·1 독립선언을 처음으로 기획했던 주인공들입니다. 따라서 1919년 탑골공원에서 시작된 3·1 독립선언은 7년 전 바로 이곳 탑원에서 시작되었는지도 모릅니다. 만약 그렇다면 그림 전체에서 풍기는 까닭 모를 쓸쓸함도 이해가 됩니다.

1910년 경술년 일본과의 강제병합을 선언한 8월 29일 조선은 이날로 운명을 다하였습니다. 그 후 조선의 많은 유생들과 백성들은 합병의 무효를 선언하며 자결과 시위로 저항했으나 이미 꺼져버린 조선의 운명을 되살릴 수는 없었습니다. 1910~1911년 그런 혼란과 치욕의 시기를 보내고 다시 새해를 맞이했습니다. 나라 잃은 지식인들이 모였으니 새해가 되었다고 기쁘기보다는 울분과 한탄이 먼저였을 것입니다. 그리고 서로 희망을 잃지 말자고 다독이며 언젠가 때가 되면 함께 크게 싸워보자고 했을지도 모릅니다. 그리고 그들은 결국 거사를 진행했으며 대다수가 체포되어 옥고를 치렀습니다.

이 그림을 그린 안중식 역시 1919년 3·1 독립선언을 주도한 이들과 친하다는 이유로 3·1 만세운동 직후인 4월에 내란죄로 수감되었고, 심한 문초로 얻은 병으로 결국 그 해 죽음을 맞이했습니다. 그가 죽자 평생 지우 知友였던 조석진도 매우 슬퍼하다가 6개월 후 눈을 감습니다. 하지만 모든

인물이 끝까지 일제에 항거한 것은 아닙니다. 최린은 옥고를 치른 이후 일제의 침략이 장기화되자 1933년 대동방주의를 내세우며 적극적으로 변절의 길을 걸었으니 역사의 갈림길은 늘 존재하나 봅니다.

달빛 어스름한 정월 초하룻날 저녁, 어느 집의 누각 마루에 모여 술잔을 기울이며 시대를 아파하며 자신들의 무능을 곱씹었던 지식인들이 있었습니다. 그중 한 사람은 누각 아래 수풀이 자욱한 곳을 애잔한 표정으로 내려다보고 그의 시선 너머에는 숲속에 희미하게 보이는 흰색의 탑 하나가 몸도 성치 않게 서 있습니다. 그저 평범하기 그지없는 산수화처럼 보이지만 그 속에 묻어나는 먹먹한 애잔함은 이 그림이 평범한 산수화가 아님을 알수 있습니다.

심전 안중식의 〈탑원도소회지도〉. 아직도 여전히 일본과의 문제가 남아 있는 현재 새해를 맞이하는 시점에 다시는 힘이 없어 외세에 고통 받는 역사를 만들지 말자는 다짐을 하게 하는 서늘한 그림입니다.

혼을 담은 글씨는 곧 그림이다

+++

오세창 〈종각〉 현판

2019년은 일제강점기 3·1 독립만세운동의 함성이 전국에서 울려 퍼진 지 100년 되는 해였습니다. 매년 삼일절이 되면 TV에서 독립운동가들을 돌아보는 영화나 프로그램이 방영되고 정부에서도 독립유공자 관련한 많은 행사들이 펼쳐졌습니다. 3·1운동 당시 독립선언서를 낭독한 33명의 민족대표들 중 변절하지 않으신 모든 분이 소중하지만 미술사 연구자인 저로서는 특히 위창 오세창(葦滄 吳世昌, 1864~1953) 선생님에 대해 보다 특별한 감정을 품고 있습니다.

위창 오세창 선생에 대해 많은 분들이 일제 패망 후 일본에 빼앗겼던 구한국 정부의 옥새를 미군정이 돌려줄 때 독립운동가와 국민대표로 옥새를 인수할 만큼 민족대표로 알려져 있지만 그 이전에 위대한 서예가라는 사실은 상대적으로 많이 알려지지 않았습니다. 특히 전서체에 뛰어난 실력을 갖춰 당대 최고의 전서체 서예가로 인정받았습니다. 그래서 이번 장에서는 위창의 뛰어난 서예 작품 중 하나인 서울 흥천사 종각에 걸려 있는

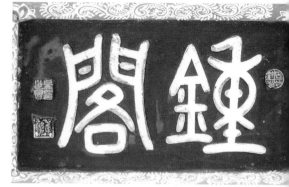

오세창, 서울 돈암동 흥천사 종각과 현판
1942년, ⓒ손태호

'鐘閣(종각)' 현판글씨를 함께 감상해 보고자 합니다.

서울 흥천사는 한성부 황하방(현재 중구 정동)에 있던 태조의 계비 신덕왕
후의 능인 정릉의 원찰로 원래 위치는 정릉 동편에 자리했던 왕실 사찰입
니다. 정릉이 지금 성북동으로 이전 후에도 계속 정동에 있다 1794년 현재
돈암동 위치로 옮겼습니다. 철종 때 법당과 명부전을 중수하였고 고종 때
흥선대원군의 지원으로 요사채를 중건하여 현재의 모습을 갖췄습니다. 종
각은 그러고도 한참 뒤 1942년에 중건되었는데 현판도 이때 새롭게 만들
어졌습니다.

'종각'이란 글씨에서 종은 쇠북 '종鐘'이고 각은 집 '각閣'입니다. 쇠북
'종'은 쇠 '금金'과 무거울 '중重'자가 합쳐진 한자인데 무거울 '중'은 다시
일천 '천千'과 마을 '리里'가 합쳐진 글자입니다. 그런데 현판 글씨를 보면

무거울 중에서 일천 '천千'을 마치 종 고리처럼 표현했고 마을 '리里'는 종의 몸통처럼 둥그렇게 표현하였습니다. 이는 범종이 걸려있는 모습이 연상됩니다. 그리고 쇠 '금金'은 마치 탑처럼 표현하여 탑 지붕돌 아래에 풍탁이 걸려 있는 모양처럼 표현하였습니다. 풍탁도 일종의 종입니다. 따라서 쇠북 '종(鍾)' 글씨에 범종과 풍탁 두 가지 종의 모습을 전부 표현한 것입니다.

집 '각閣' 또한 '문門'과 '각㕮'이 합쳐진 글씨인데 문(門)은 위를 세워 마치 홍살문의 모양으로 표현하여 신성한 곳이라는 이미지를 전해 주어 종의 신성함을 더욱 부각시켜주고 있습니다. 이렇게 글자이면서도 그림인 표현들은 범종의 의미와 상징을 잘 알지 못하면 쓸 수 없는 표현들로 정말 당대 전서체의 일인자다운 글자의 해석과 뛰어난 표현입니다. 낙관은 방형으로 '오세창'과 '위창'을 양각으로 새겼습니다.

우리나라 옛 선비들은 '글씨와 그림은 그 근원이 같다'라는 '서화동원(書畵同源)'이라는 표현을 종종 사용하곤 했습니다. 그래서 추사 김정희도 명작〈불이선란도不二禪蘭圖〉에 '초서와 예서, 기자의 필법으로 그렸다'라고 적어놓기도 했습니다. 그런 서화동원을 확실히 보여주는 글씨가 바로 흥천사 종각 현판입니다. 오세창 선생의 글씨 중 이런 뛰어난 전서를 보여주는 현판이 한 점 더 있습니다. 바로 관악산 연주암 요사채에 걸려 있는 "山氣日夕佳(산기일석가)" 현판입니다. 이 문장은 도연명(陶淵明, 365~427)의 시 음주(飮酒)에서 따온 구절입니다.

오세창, 〈산기일석가〉
근대, 나무현판, 관악산 연주암, ⓒ손태호

| 산 기운은 노을에 더욱 아름답고 | 山氣日夕佳 |
| 날던 새들 더불어 집으로 돌아가네 | 飛鳥相與還 |

아마도 연주대에서 바라보는 노을이 아름다워 이런 구절을 쓴 모양인데 원래 한자와 비교하면 오세창 선생의 한자 해석이 얼마나 독창적인지 알 수 있습니다. 특히 기氣의 전서체인 '긕'를 기운이 생동하는 듯 꿈틀거리게 표현한 점과 사각형이 기본형인 일日을 태양의 형태처럼 원형으로 표현한 점은 단순히 글자 해석뿐 아니라 수많은 고민과 노력 끝에 나온 글씨임을 알게 해줍니다.

위창 오세창선생은 역관 집안에 태어나 20세 때 역관으로 관직을 시작하였습니다. 몇 년 후 인쇄 출판기관이었던 박문국의 주사와 최초의 근대적인 신문인 한성순보 기자를 겸했습니다. 그 후 여러 관직을 거치던 중 1902년에는 개화당 사건에 연루되어 일본에 망명하였고 그곳에서 손병희 등의 권유로 천도교에 입교했습니다. 1906년 일본에서 돌아온 후 손병희·

권동진 등과 민족적 개화운동을 전개했습니다. 이런 활동은 1919년 3·1독립선언까지 이어져 민족대표로 참여하여 옥고를 치르기도 하였습니다. 감옥에서 풀려나온 후에는 일제가 3·1운동 이후 문화침략을 강화하여 민족의 문화를 왜곡, 말살하는 정책을 펼치자 적극적으로 민족문화의 우수성을 고취하고 보호하는 데 앞장섭니다. 이러한 위창의 문화 활동은 아버지가 추사 김정희와 제자 우선 이상적 문하에서 공부하여 추사학파의 고증학을 이어받은 금석학의 대가였기에 어릴 적부터 집안의 방대한 서화를 보고 배우며 자란 덕분입니다.

국운이 다하여 나라가 타국에 병합되는 암흑기에 우리 문화라도 제대로 보호하지 않으면 안 되겠다 싶어 위창은 고서화를 모으고 연구하는 데 전심전력을 다합니다. 그런 과정에서 청년 간송 전형필을 만나 문화재 수집의 중요성을 일깨워주어 간송이 수많은 문화재들을 수집하는 데 결정적인 역할을 하게 됩니다. 현재 간송미술관에 소장된 수많은 명품 서화들은 거의 대부분 위창 선생의 감식을 거쳐 수집된 작품들입니다. 위창 선생은 당대 제일의 서화 감식안으로 최초의 한국 미술가 사전인 『근역서화징』, 역대 명화를 화첩으로 꾸민 《근역화휘》, 조선 명필가 글씨를 모은 《근역서휘》, 역대 명화가, 서예가의 인장과 도장 등을 모아 꾸민 《근묵》 등 불세출의 역작들을 펴내 문화보국의 길에 앞장섰습니다.

위창 선생은 만해 한용운과 깊게 교류하여 집 당호인 '심우장尋牛莊' 현판을 써주었고 『반야심경』을 적어 병풍으로 만들기도 했으며 스스로도 '위창거사'라 칭할 만큼 불교와도 인연이 깊었습니다. 사찰에서 글씨를 원할

오세창, 〈문화보국〉
1952년, 종이에 먹, 76×34.5cm, 개인 소장

때는 기꺼이 도움을 주곤 했는데 사찰 현판 글씨로 흥천사 '종각' 외에도 봉은사 법왕루의 '선종종찰 대도량(禪宗宗刹 大道場)', 구미 도리사 '태조선원(太祖禪院)', 경남 합천 청강사 '大雄殿(대웅전)', 경남 진주 '비봉산 의곡사(飛鳳山 義谷寺)', 충북 청양 '定慧寺(정혜사)' 등의 현판 글씨를 썼습니다. 그중 청양 정혜사는 일제에 맞서 의병과 승병의 활동 근거지의 역할을 담당했는데 이를 알아차린 일제의 방화로 사찰전각이 불타버렸습니다. 위창 선생은 그 점이 안타까웠던지 다시 복원을 하면서 현판 글씨를 남기셨습니다.

현판 외에서 탑비 두전頭篆에도 붓을 들었는데 경남 합천 해인사 홍제암에서 1947년에 세운 '자통홍제존자사명대사비(慈通弘濟尊者四溟大師碑)'와 전남 순천 송광사

정혜사 현판
오세창, 나무에 채색, 근대, 청양 정혜사, ⓒ손태호

'불일보조국사감로지탑(佛日普照國師甘露之塔)'의 전액篆額을 남겼습니다.

　덩~~~~~ 덩~~~~~.

　오늘도 흥천사의 종은 시방세계 모든 중생들에게 부처님의 위대한 법음을 전할 것입니다. 그렇게 울려 퍼지는 부처님의 귀한 소리에 험악한 시대에 고군분투했던 독립운동가들의 나라사랑 정신과 민족문화를 지키고 가꾸어 나간 문화선각자들의 정신도 함께 퍼져나갔으면 좋겠습니다.

밟을 수 없는 곳들의 풍경

+++

강세황 〈대흥사〉

태풍도 지나간 주말 모처럼 운동 삼아 김포의 문수산을 찾았습니다. 김포 문수산은 한남정맥 최북단의 산으로 높이가 높지 않고 험하지 않아 가볍게 등산하기 좋은 산입니다. 문수산은 조선 숙종 20년(1634년) 바다로 들어오는 적을 방비하기 위해 문수산성이 산 전체를 감싸고 있고 아래로는 조강, 염하가 흐르며 그 건너 강화도가 한눈에 펼쳐져 있습니다. 동북쪽으로는 한강 넘어 고양시와 북한산이 시원하게 조망되어 등산으로는 조금 아쉽지만 풍광이 참 좋은 산입니다. 문수산에는 전통사찰인 문수사가 있고 이곳에는 조선 중기에 활동하셨던 풍담(楓潭, 1592~1665)대사의 탑과 비석도 남아 있어 역사적으로도 의미가 있는 곳입니다.

문수산 해발은 고작 376미터로 높지 않으나 해수면에서 바로 시작하는 등산 코스라 정상에 오르니 제법 땀이 납니다. 그렇게 정상에 누각 형태의 장대에 앉아 물도 마시고 쉬다가 여기서 보이는 풍경을 설명하는 안내판

강세황, 《송도기행첩》 중에서 〈대흥사〉
1757년, 종이에 담채, 33×53.3cm, 국립중앙박물관

을 보고 깜짝 놀랐습니다. 북쪽으로 멀리 개성이 보이고 그 뒤로 개성의 주
산인 송악산까지 표시되어 있는데 마침 구름하나 없는 맑은 날씨라 안내
도와 똑같이 개성의 모습이 아주 가깝게 보이는 것입니다. 아마 한강 이남
에서는 유일하게 개성이 조망되는 명소일 것입니다. 그동안 여러 번 이곳
을 왔으나 개성까지 조망될 줄은 생각조차 해 보지 않았던 터라 매우 놀라
고 감격스러웠습니다. 지금까지 이곳에서 개성을 보지 못했던 이유는 아마
도 이번처럼 날씨가 좋았던 적이 없었거나 북한 땅은 항상 먼 곳이라는 선
입견이 있기 때문일 것입니다. 정말 개성이 이렇게 가까운 곳에 있는 줄은

미처 몰랐습니다.

멀리서 개성을 바라보니 개성의 모습을 화폭에 담은 그림을 감상해 보고자 합니다.

그림의 제목은 힘찬 글씨로 〈대흥사大興寺〉라 적어놓았는데 대흥사 하면 유명한 해남 대흥사가 떠오르겠지만 이곳은 해남이 아닌 개성의 대흥사 모습입니다. 화가는 단원 김홍도의 스승이자 조선 후기 문예의 총수라 일컬어지는 표암 강세황(豹菴 姜世晃, 1713~1791)입니다. 그림을 천천히 살펴보면 그림 위쪽에 바위로 된 산 정상 부근을 묘사했는데 진한 농묵과 마치 도끼자국처럼 쓸어내린 듯한 부벽준斧劈皴으로 거친 바위를 잘 묘사했습니다. 그 아래로는 부드러운 토산이 여러 나무들과 함께 펼쳐졌는데 노란색 계열로 바림 후 녹색으로 여러 모양의 수목을 표현하였습니다. 번짐과 태점苔點을 잘 활용하여 수목들을 다양하게 표현한 점은 화가의 기량이 매우 뛰어남을 보여줍니다.

그 앞으로 전각이 앞이 터진 'ㄷ' 형태로 배치되어 있습니다. 전각 중 왼쪽의 건물이 가장 크게 그렸는데 목조건축의 지붕을 받치는 공포(栱包)가 여러 번 겹쳐 올라간 다포계 팔작지붕의 형태로 조선 후기 전형적인 목조건축의 모습을 갖고 있습니다. 푸른빛의 단청, 지붕의 무게를 받치는 활주, 사분합문四分閤門과 격자모양의 문살, 서까래에 매달린 걸쇠, 출입 계단까지 매우 꼼꼼하게 표현했는데 이는 강세황이 직접 대흥사 법당을 보고 관찰했기에 세밀한 사생이 가능했을 것입니다. 그래도 혹시나 감상자가 어디인지 모를까봐 현판의 일부인 '大'를 보여주어 이곳이 대흥사의 주법당인

대웅전임을 확실히 알려주고 있습니다. 대웅전 옆으로는 보조전각이 있고 정면에는 툇마루가 달린 요사채가 있습니다. 우측에는 벽이 뚫린 강당 형태의 건물이 자리 잡고 있습니다.

마당에는 나무 몇 그루를 제외하고 넓은 편인데 전각이 앞쪽이 넓게 퍼진 형태라 마당도 사다리꼴 모양입니다. 이런 전각 배치는 실제 대흥사 전각이 이런 배치를 하고 있어서가 아니라 당시 서양화법 중 하나인 일점투시도법을 사용했기 때문입니다. '일점투시도법'은 화가가 있는 곳을 중심으로 멀리 있는 것은 작게, 앞에 있는 것은 크게 그리는 방법으로 한곳에 중심점을 잡고 그곳과 거리의 비례에 따라 크기를 점차 크게 그리는 원근법의 일종입니다.

이 그림에서는 요사채 뒤 산의 마치 꼭지가 달리 바위를 중심으로 양쪽으로 이어지는 사선을 기준으로 건물을 배치하다 보니 앞으로 나올수록 넓어지는 형태가 되었습니다. 또한 시점도 대흥사 위 공중에서 떠서 바라보는 부감법을 사용하면서도 대웅전 지붕아래 공포까지 표현하여 다소 부자연스러움을 노출하고 있습니다. 또한 우측 건물의 지붕은 일점투시도법으로는 뒤와 앞이 조금이라도 차이가 있어야 하지만 거의 같은 넓이로 그려져 있어 서양화법을 완전하게 구사하진 못했음을 알 수 있습니다.

강세황은 그의 나이 45세 되던 1757년 7월에 당시 개성 유수였던 벗 오수채(吳遂采, 1692~1759)의 초청으로 함께 개성을 유람하여 총 16점의 그림을 그려《송도기행첩》을 남겼습니다. 당시 조선 후기 18세기 문인들 사

이에는 유람문화와 여행풍경화의 풍조가 유행했던 시기라 이러한 기행화 첩이 많이 제작되었습니다. 따라서 강세황도 이러한 유행 속에서 송도 기 행산수화를 그린 것입니다. 강세황은 실경보다는 마음의 이미지가 중심인 정선의 산수화풍보다 실제 모습에 가깝게 그리는 실경산수를 강조하면서 당시 새로운 서양화풍을 실경산수에 과감히 적용하여《송도기행첩》을 꾸 몄습니다.

대흥사는 개성시 박연리 대흥산성 북문에서 약 1킬로미터 정도 올라간 천마산 기슭에 있습니다. 대흥사는 대흥산성 안에 암자 중 가장 규모가 컸 으며『삼국유사』에 의하면

"고려 태조가 철원에서 즉위하고 기묘년(919년)에 도읍을 송악으로 옮기 고⋯ 10월에 대흥사를 세우니 혹은 임오년(922년)에 세웠다고도 한다."

라는 기록으로 고려 건국 직후에 건립된 것으로 생각됩니다.『신증동국 여지승람』(1534년) 개성부 상산청에 "수보를 올라가면 대흥사라 하는데 지 금은 옛터만 있으며, 절 위쪽에 여러 암자와 옛터가 있다. 이곳 옛터 가운 데 태안泰安은 고려 태조의 태실이다"라는 기록으로 보아 조선 초기에 한 차례 폐사 되었지만 대흥사가 고려 태조 왕건의 태실을 관리하던 수호사 찰이었음을 알 수 있습니다. 그 후 개성읍지「중경지中京誌」에 "대흥사는 옛날에 천마산 중에 있는 거찰의 하나였는데 병자호란(1636년)으로 전소되 었던 것을⋯ 중들을 모아 서문 밖에 있는 정자사 축성 초기에 기와를 가져

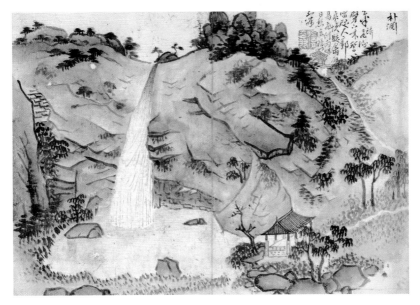

강세황, 〈박연〉
1757년, 종이에 담채, 32.8×26.7cm, 국립중앙박물관

다 옛 모습대로 복구하였다."라고 기록되어 지금 그림의 모습은 병자호란 이후에 다시 건립된 모습임을 알 수 있습니다.

대흥사 인근에는 유명한 박연폭포가 있습니다. 박연폭포는 이긍익(李肯翊, 1736~1806)의 『연려실기술』에 "박연은 천마산과 성거산의 두 산 사이에 있다. 형상이 돌로 만든 둑과 같아 넘어다보면 아주 검다. 못 중심에 솟아나온 반석이 있는데 선바위라고 한다."라고 소개되는 명승입니다. 박연폭포는 금강산의 구룡폭포, 설악산의 대승폭포와 더불어 아름다운 '3대 명폭名瀑'이라고 불렸습니다. 여행객인 강세황이 이곳을 빼놓을 리 없었을 테고 역시 〈박연朴淵〉이라는 뛰어난 작품을 남겼습니다.

폭포 아래 넓은 못은 둘레 120미터, 직경 40미터 정도의 '고모담姑母潭'이라는 못이고 고모담에 폭포가 떨어지는 곳 바로 앞의 바위가 '선바위', 연못 오른쪽 언덕위에 있는 정자는 '범사정泛斯亭'으로 그림은 실경을 거의 정확하게 묘사하고 있습니다. 폭포와 바위의 사실적 표현, 안정된 구도, 청록색의 맑고 청아한 선염 등 폭포 주변의 전경을 어느 한쪽에 치우침 없이 그려낸 아름다운 실경산수화입니다. 오른쪽 위의 제발은 "하늘에서 세차게 흘러서 땅을 쪼갤 듯 내려오니 지척의 천둥소리에 속세의 티끌을 시원하게 쓸어버렸네. 놀란 새들은 물러나 어디로 날아가려나? 붉은 해도 짙은 그늘 속에 가리어서 어둡기만 하구나."라고 적고 있어 강세황이 박연폭포에서 느꼈을 기쁨과 감탄이 전해집니다.

고려시대인 919년에 이곳이 수도로 되면서 개성과 송악이 통합되었고 고려시대 5백 년 동안 개성은 개경開京, 황도皇都, 황성皇城, 경도京都 등으로 불리며 1396년 조선이 한양으로 천도하기까지 한반도에서 가장 중요한 도시였습니다. 송도는 조선시대에도 매우 번성한 도시로 그런 번성한 송도의 모습을 보여주는 그림이 바로 〈송도전경〉입니다.

그림 상단에는 송도의 주산인 송악산(松嶽山)이 우뚝 솟아 있고 그 아래로 시가지가 펼쳐져 있습니다. 아래 남문루南門樓 앞 중앙도로 양옆으로 상인들의 시전市廛이 길게 펼쳐져 있고 그 뒤로는 기와집들이 촘촘히 들어서 있습니다. 기와집 뒤로는 초가지붕의 서민들 주거지가 이어져 있습니다. 시전은 상인들의 상설시장으로 고려 말에는 1,200여 칸 정도 되었다는

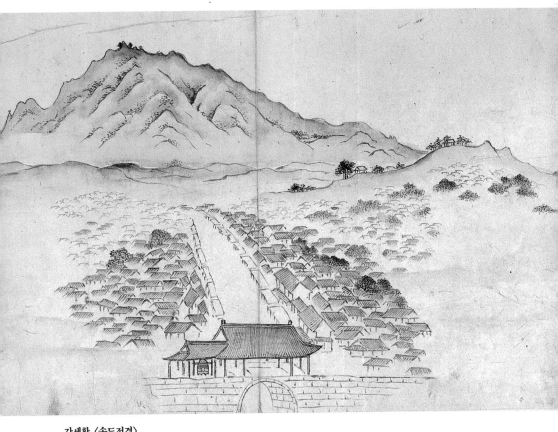

강세황, 〈송도전경〉
1757년, 종이에 담채, 39.2×29.5cm, 국립중앙박물관

기록이 있는데 이런 번성한 시전이 조선시대까지 이어졌다는 것을 그림은
보여주고 있습니다. 문루 앞쪽 건물은 크게 그리고 뒤쪽으로 갈수록 작게
묘사하여 원근법 효과를 나타냈습니다. 또 시전들이 계속 이어지면 어느
한곳에서 만나는 일점투시법을 사용하는 등 이 작품도 〈대흥사〉와 마찬가
지로 당시 새로 유입된 서양화법을 시도했음을 알 수 있습니다.

우리나라 곳곳에는 관촉사, 부석사, 봉정사 같은 고려시대에 창건되거나 중창된 사찰들이 얼마나 많습니까? 송도를 기준으로 보면 지방도 이러한데 불교를 국교로 삼은 고려의 수도인 송도에는 얼마나 귀중한 사찰과 성보들이 있었겠습니까. 아마 송악산, 천마산 골짜기마다 절이 곳곳에 있었을 것입니다. 현재는 그중 상당수가 파괴되어 터만 남았고 더욱이 지금은 가볼 수도 없는 곳이라 멀리서만 바라보거나 그림으로만 개성의 모습을 더듬거리는 안타까운 현실입니다. 하루빨리 남북의 끊어진 길이 이어지고 교류와 왕래가 활발히 이루어지면 대흥사, 관음사에도 참배하고 박연폭포의 장쾌한 물소리도 듣고 싶습니다. 『삼국사기』의 저자 김부식이 대흥사에서 하루를 묵으면서 자신의 이야기에 귀 기울여주지 않는 현실을 안타까워하며 쓴 시 '대흥사에서 두견새 소리를 듣다가'를 읽으면서 자유롭게 개성을 활보하는 그날을 상상해 봅니다.

'대흥사에서 두견새 소리를 듣다가'	大興寺聞子規
속객의 꿈이 이미 끊어졌는데	俗客夢已斷,
두견새는 울다가 목이 매인다.	子規啼尚咽.
세상에 공야장03이 없으니	世無公冶長,
누가 알까, 저 두견의 맺힌 마음을.	誰知心所結.

03 공야장公冶長 : 공자(孔子)의 사위. 새의 말을 잘 알아듣기로 이름이 났다.

일본을 뒤흔든 일필휘지의 그림

+++

김명국 〈달마도〉

일본은 고대부터 중국과 한반도를 통해 선진문화를 받아들여 그것을 자신들의 생활에 적용하여 자신들의 문화를 발전시켜나가는 것이 오래된 문화 관행이었습니다. 이런 문화교류가 조선시대 임진왜란으로 조선과 일본 간의 문화적 교류가 중단되자 일본은 문화적 고립감이 심화되었습니다. 임진왜란과 정유재란이 끝난 후 일본은 교류를 재개하고자 지속적으로 조선통신사 파견을 요구하였지만 조선은 쉽사리 허락하지 않았습니다.

그러다 임진왜란이 끝난 지 40여 년이 지난 1609년에 지속적인 일본의 요청에 조선통신사의 파견은 재개되었는데 이는 조선의 문화를 과시하는 한편 일본과의 외교복원을 통해 다시 전쟁을 만들지 않으려는 외교의 일환이었습니다. 그래서 조선 조정에서는 통신사 일행을 선발할 때 문화적 우월성을 보여주기 위해 매우 기량이 뛰어난 인물로 선발했는데 특히 그림을 그리는 화원, 글씨와 문장을 쓰는 사자관, 마상무예를 선보여야 하는 군관은 그 기량이 가장 뛰어난 인물로 선발하곤 했습니다.

그중 글씨와 문장은 한문을 아는 일본인들에게만 인기가 있었으나 그림과 마상무예는 글씨를 모르는 사람들까지 모든 사람에게 인기가 있었기에 화원의 비중은 통신사 내에서도 매우 중요했습니다. 그래서 일본 통신사로 파견했을 때 도화서 소속 일급화원들이 참가했고 그 화가들이 일본에서 그린 작품이 제법 남아 있습니다. 그중 오늘 함께 감상하고자 하는 연담 김명국(蓮潭 金明國, 1600년~1662년 이후)의 〈달마도達磨圖〉입니다. 이 그림은 일본에 통신사로 파견되었던 시절에 그린 그림으로, 조선시대 수많은 〈달마도〉의 원조 격이자 조선시대 달마도 중 작품성이 가장 뛰어난 작품입니다.

그림을 보면 가장 먼저 느끼는 부분이 붓의 속도감입니다. 옷 주름선에 꼬리를 만들만큼 붓을 빠르게 휘돌렸습니다. 몇 가닥 안 되는 굵은 선으로 옷주름을 표현했는데도 선의 굵기를 달리하여 투박해 보이지 않습니다. 꾹 눌러 내려가다 꺾어지고 그러다 다시 삐쳤습니다. 거칠게 옷 선만 그렸는데 손과 자세가 다 살아났습니다. 반면에 얼굴은 상대적으로 꼼꼼하게 그렸는데 눈은 왕방울만 하게 부리부리하게 그렸고, 눈썹은 팔八자형으로 마치 눈을 찌푸리고 있는 모양입니다. 코는 매부리코, 수염은 콧수염과 턱수염 둘 다 짧은 붓으로 여러 번 반복하여 거침없이 빠르게 그렸습니다. 입은 '진리는 말과 글로 전할 수 없다'고 말한 달마대사답게 일(一)자로 꽉 다물고 있습니다.

아마 얼굴을 가장 먼저 그렸을 것입니다. 전체적으로 감필법으로 형식적인 부분을 최대한 생략했으며 선의 굵기를 달리하여 단순함을 극복하고

김명국, 〈달마도〉
종이에 수묵, 83×57cm, 국립중앙박물관

화합과 평등 — 우리 함께 살아가는 세상을 그리다

319

생동감을 부여하였습니다. 이렇게 빠른 붓질로 그리면서도 선이 번지거나 겹치지도 않았으며 붓질을 추가한 곳도 없습니다. 빠른 붓놀림으로 이 정도 높은 수준으로 그렸다는 것은 아마도 화가가 〈달마도〉를 여러 번 그려 보았다고 추측됩니다. 그냥 어쩌다 한 번 그려서 될 경지가 아닌 것입니다.

또한 달마가 누구인지 정확히 알고 그린 그림입니다. 턱수염 아래로 보이는 세 가닥 선은 불보살 묘사에 꼭 있어야 할 상징인 삼도三道의 표현으로 화가는 불교 존상에 대한 이해를 갖고 있었다고 생각됩니다. 김명국은 어느 스님의 요청으로 〈지옥도〉를 그렸다는 일화도 전해지는 것을 보면 아마도 김명국은 불교신자였을 가능성이 높습니다. 좌측 하단에는 '연담蓮潭'이라 적고 인장을 찍었습니다. 연담이라 쓴 글씨체는 마치 그림의 용법과 동일하여 그림과 화가가 하나인 것처럼 보입니다. 그래서 감상자 중에는 〈달마도〉를 김명국의 자화상이라 여기는 분들도 계십니다.

달마대사는 인도 천축국 출신으로 양나라 시대 중국으로 와 양무제와 공덕에 대한 대화를 한 후 양자강을 건너 숭산에서 9년간의 면벽수행을 하였고 혜가 등 뛰어난 제자들을 배출한 선종의 초조입니다. 후대 달마대사는 신격화되어 많은 사람들에게 나쁜 기운을 물리치고 행운을 불러오는 인물로까지 알려져 그림이나 조각으로 많이 제작되었습니다. 우리나라에서는 조각보다는 그림으로 많이 그려졌는데 김홍도, 심사정 등 유명 화가들도 〈달마도〉를 남겼습니다. 사찰에서 전각 포벽에 달마도를 그린 경우도 많아 양산 통도사, 청도 운문사, 보성 대원사, 공주 마곡사 등의 달마 벽화가 유명합니다. 그중에서 달마대사를 보살과 거의 대등한 수준으로 표현한

청도 운문사 대웅보전 관음보살·달마대사 벽화
17세기 말~18세기 초, 나무에 채색, 청도 운문사

벽화가 있는데 바로 보물 제1817호 '청도 운문사 대웅보전 관음보살·달마
대사 벽화'입니다.

　이 벽화는 벽면 한 곳에 관음보살과 달마대사를 동시에 표현한 유일한
사례로 보물로 지정된 벽화입니다. 왼쪽에 달마대사가 동굴에서 수행하고
있는데 그 앞으로 제자인 혜가 스님이 자신의 팔을 잘라 굳은 신심과 의지
를 보여주는 '혜가단비慧可斷臂'의 장면을 표현했습니다. 오른쪽에는 관음
보살이 바닷가 바위에 앉아 있고 그 앞에 동자가 합장을 하고 있어 이 장
면은 『법화경』의 선재동자가 수월관음에게 법을 청하는 장면을 묘사한 것
임을 알 수 있습니다. 이 벽화를 조성한 스님은 아마도 혜가가 달마에게 법
을 구하고 선재가 관음보살에게 법을 청하는 것이 같은 의미라고 생각했

기에 이렇게 나란히 한 화면에 그렸을 것입니다. 달마대사의 위상을 가늠할 수 있는 벽화입니다.

화가 김명국의 본관은 안산. 자는 천여天汝. 호는 연담蓮潭, 국담菊潭, 취옹醉翁을 사용했으며. 도화서 화원을 거쳐 사학 교수를 지내다가 1636년(인조 14년)과 1643년 두 차례 통신사를 따라 일본에 다녀왔습니다. 화원으로 두 번이나 조선통신사의 일원으로 참여한 것은 김명국이 유일한데 두 번째는 일본에서 강력하게 김명국을 파견해 줄 것을 요청했기 때문입니다. 이는 첫 번째 사행에서 보여준 그의 선화가 일본에서 대단한 인기를 얻었다는 증거입니다.

보통 통신사에 뽑힌 화원은 하루에 인물화를 3~4본씩 그렸다고 하니 산수화, 사군자 등을 포함하면 엄청난 양의 그림을 그려야 했습니다. 얼마나 많은 사람들에게 시달렸는지 통신사 부사 김세렴의 『해사록』 1636년 11월 14일 기록에는 "그림과 글씨를 청하는 왜인이 밤낮으로 찾아와 박지영, 조정현, 김명국이 괴로움을 이기지 못하였는데 심지어 김명국은 울려고까지 했다."라고 적혀 있는걸 보니 얼마나 많은 그림을 그렸을지 짐작할 수 있습니다.

당시 일본에서는 신선이나 달마를 그리는 선화仙畵가 유행했는데, 섬세하지만 얌전한 필치로 그려진 일본식 선화에 비해 감필법을 바탕으로 선의 비수肥瘦가 다양하고 일필휘지한 그의 선화들은 일본인들에게는 충격적인 매력으로 다가왔습니다. 이긍익의 『연려실기술』에는 "명국이 통신사

김명국, 〈습득도〉
1643년, 종이에 수묵, 64.5×52.8cm, 시모노세키시립박물관

화합과 평등 ― 우리 함께 살아가는 세상을 그리다

를 따라서 일본에 갔더니 온 나라가 물결일 듯 떠들썩하여 명국의 그림이 라면 한 조각의 종이도 큰 구슬을 얻은 것처럼 여겼다…."라고 기록하고 있 습니다.

이때 일본에서 그린 선화도가 여러 점이 전해지고 있는데 〈달마도〉 또 한 통신사 때 작품으로 일본에 남아 있다가 나중에 되돌아 온 그림이고 일 본 시모노세키박물관 소장 〈습득도拾得圖〉, 국립중앙박물관 소장 〈달마절 로도강도達磨折蘆渡江圖〉 등도 이 때 일본에서 그려진 작품들입니다.

그중 〈습득도〉는 선화의 맛이 더욱 진하게 느껴지는 작품입니다. 주인 공인 습득 스님은 중국 당나라 때 천태산 국청사의 풍간거사가 숲속을 거 닐다가 강보에 싸여 울던 아이를 발견하고 이름을 '습득'이라 짓고 절에서 길렀습니다. 어느 날 습득이 빗자루로 마당을 쓸고 있는데, 주지스님이 다 가와서 "네 성은 무엇이며 너는 어디에서 왔느냐?"라고 묻자 두 손을 맞잡 고 멍하니 생각에 잠겼다고 합니다. 여기서 '차수이립叉手而立'이라는 화두 가 생겼습니다. 김명국 특유의 인물 표현으로 습득의 차수이립 모습을 선 기 가득하게 표현하였습니다. 제발에 "간분(寬文) 8년(1668년) 음력 5월에 불문에 든 무등이 삼가 베껴 쓴다."라고 적혀있고 '김씨명국' 주문방인과 '醉翁(취옹)' 서명이 있어 일본에 남겨진 김명국 작품임을 알 수 있습니다.

김명국의 〈달마도〉는 '호쾌한 선들이 어우러진 고매한 기상'을 표현한 그림이라 평가를 받고 있습니다. 하지만 보면 볼수록 호방한 기상 그 저변 에 번뇌로 고통 받는 중생에 대한 안타까워하는 마음이 느껴집니다. 팔(八)

자로 찌푸려진 눈썹과 날카롭지만 측은함이 묻어나오는 눈빛에서 달마의 고뇌가 전해집니다. 달마는 '벽관壁觀'으로 사람들에게 안심安心을 가르쳤습니다, 밖으로 온갖 인연을 쉬고, 안으로 헐떡임이 없는 장벽 같은 마음. 그 마음을 찾기 위해 9년 동안 벽을 마주하는 수행을 통해 분별을 없애고 무위無爲의 경지를 이룬 보리달마. 오늘날 보리달마조사가 중생을 바라본다면 어떤 표정을 지으실까요? 여전히 온갖 인연에 휩쓸려 살아가고, 욕심으로 스스로 마음의 지옥을 만들어가는 중생들을 여전히 안쓰럽게 바라보지 않을까요?

김명국의 평가는 후대에 많은 평론가들에게 새롭게 조명되었습니다. 조선 후기 문신 자하 신위(紫霞 申緯, 1769~1845)는 "인물이 생동하고 필묵이 혼용하여 백년 이내에는 겨룰 사람이 없을 것이다."라고 했으며, 조선 후기 미술평론가 남태응(南泰膺, 1687~1740)은 "김명국 앞에도 없고 김명국 뒤에도 없는, 오직 김명국 한 사람이 있을 따름이다."라고 평했습니다. 조선시대 화가 중 장승업과 더불어 '신필神筆'이라 불린 김명국의 〈달마도〉는 여전히 욕심과 시기질투로 괴로운 세상을 살아가는 중생들을 애처롭고 불쌍하게 바라보고 계십니다.

극락 가는 길에 귀천은 없더라

+++

청룡사 〈반야용선도〉와 이형록 〈도선도〉

우리 불자들은 백중법회나 천도재를 통해 부모와 조상들에게 불연佛緣을 맺는 재齋를 올려 극락이나 천상계에 태어나거나 육도윤회에서 벗어나도록 발원합니다. 저희 가족도 작은 정성이나마 돌아가신 조부모를 위한 천도 기도를 인연 있는 스님을 통해 올리기로 하였습니다. 저희 할머니는 내가 태어나기도 전에 돌아가셔서 아무런 기억이 없지만 할아버지는 제 중학시절까지 살아계셔서 기억이 제법 남아 있습니다. 물론 지방에 떨어져 지내셨기에 일 년에 한두 번 서울 올라오실 때만 뵈었고 또 살가운 성격은 아니셔서 특별한 추억은 거의 없는 편입니다. 물론 조부모님들은 불교와 인연은 없으셨으나 독실한 불자이신 아버지가 천도재 및 백중기도를 여러 번 올려 아마도 좋은 곳에 가셨을거라 생각하지만 손자로서 한 번은 기도를 올리고 싶었기에 기도에 동참하였습니다.

백중기도는 평소 일반 법회와 다르게 여러 의식과 다라니뿐 아니라 바

〈반야용선도〉
조선 후기, 안성 청룡사 대웅전 좌측 윗벽, 90×220cm

라춤과 반자, 북, 피리 등으로 찬탄과 공양이 더해져 함께하는 사람들도 마음이 흡족하고 충만해지곤 합니다. 그렇게 의식이 진행되던 중 법당 한편에 마련된 용 모양의 배를 발견하였습니다. 종이로 만들어 약간 어설프게 보이지만 앞과 뒤에 용의 머리와 꼬리가 달린 분명한 반야용선般若龍船이었습니다.

반야용선은 중생이 생사의 윤회를 벗어나 정각正覺에 이를 수 있게 하는 반야般若를 중생이 생사고해를 건너 피안彼岸의 정토에 이르기 위해 타고 가는 배에 비유한 것입니다. 망자들은 이 반야용선을 타고 아미타불과 인로왕보살, 지장보살의 인도를 받아 서방정토로 가는 것입니다. 이때 배의 모습이 용의 모습이라 '반야용선般若龍船'이라 합니다. 불교에서 반야용선의 모습은 13세기부터 시작하여 줄곧 벽화나 불화로 그려지다가 조선 후기에 '반야용선도般若龍船圖'란 명칭으로 완전히 자리 잡았습니다. 사찰 벽화로는 양산 통도사, 제천 신륵사, 파주 보광사의 벽화가 유명하지만 오

327

늘은 안성 청룡사의 〈반야용선도〉를 함께 감상하고자 합니다.

청룡사 〈반야용선도〉는 배 중앙에 아미타불, 대세지보살, 백의관음보살이 있어 중심을 잡아주고 양 옆으로 극락으로 가는 왕생자들과 주악천녀, 천동들이 적절하게 배치되어 좌우 균형감이 좋은 그림입니다. 용의 몸통은 매우 사실적이고 생동감이 느껴지며, 배에 부딪혀 부서지는 파도는 구름 모양으로 섬세하게 묘사하였습니다. 그림의 솜씨와 수준으로 볼 때 뛰어난 화사가 그렸음이 분명합니다. 다른 '반야용선도'와 다른 점은 보통 '반야용선도'에서 등장하는 인로왕보살과 지장보살이 사라지고 대신 노를 젓는 남녀가 등장하여 일반적인 조선 후기 〈반야용선도〉와는 조금 다른 모습입니다.

무엇보다도 청룡사 〈반야용선도〉의 특징은 다른 〈반야용선도〉에서는 볼 수 없는 인물들이 등장합니다. 바로 뱃머리에서 노를 젓는 여인과 그 뒤로 밤색 모자와 굵은 염주를 목에 건 인물들입니다. 그중 한 인물은 소고를 머리 위로 들고 두드리는 모습입니다.

이 인물들은 누구일까요? 그 단서는 이 벽화 하단에 모셔져 있던 청룡사 〈감로도〉에 힌트가 있습니다. 청룡사 〈감로도〉에는 감투를 쓰고 염주를 손으로 받쳐 든 인물, 춤을 추는 인물, 소고를 치는 인물 등 굿중패가 등장합니다. 굿중패는 사찰 신표를 지니고 염불과 가무 등의 연희를 통해 불사금을 모았던 집단으로 안성에는 그 유명한 남사당 바우덕이패가 있었습니다.

청룡사 감로탱
1682년, 비단에 채색, 199×239cm, 보물 제1302호, 안성 청룡사

기록에 의하면 바우덕이 남사당패는 청룡사에 기거하면서 큰 불사가 있을 때마다 전국을 떠돌며 굿과 놀이를 통해 시주금을 마련해 주었습니다. 청룡사는 천하에 기댈 곳 없는 천민들에게 기거할 장소를 마련해 주었고 사당패들은 굿이 없을 때는 사찰의 불목하니로 지내면서 부처님과 함께 생활하였습니다. 세상에서 가장 낮은 곳에서 살아가는 중생들과 청룡사는 그렇게 하나가 되어 수행하며 자비를 실천한 것입니다. 그런 전통이 있다 보니 〈반야용선도〉 인로왕보살의 자리에 사당패가 등장하게 되었을 것입니다. 원래 안성 청룡사는 공민왕의 진영을 모셨고 인조의 아들 인평대군의 원찰로 왕실과 관계 깊은 사찰이었습니다. 그런데 〈반야용선도〉에는

왕실인물은 보이지 않고 여러 계층의 중생들이 동등하게 자리 잡고 함께 극락왕생의 길로 가고 있습니다. 세속의 귀천과 부귀가 극락왕생과는 관련이 없으며 누구나 선업을 쌓고 복덕을 지으면 극락에 갈 수 있다는 불교의 평등사상이 〈반야용선도〉에 반영되어 있는 것입니다.

인물들이 배를 타고 가는 모습은 불화뿐 아니라 '풍속도'에서도 종종 등장하는 소재입니다. 그중 19세기 도화서 화원 이형록(李亨祿, 1808~?)의 작품이라고 전해지는 〈도선도渡船圖〉를 한번 감상해 보겠습니다.

이형록은 19세기 화원집안 출신으로 김홍도의 영향을 많이 받은 화가입니다. 강을 건너려는 인물들을 태운 두 척의 배가 살랑대며 지나가고 있습니다. 강변에서는 늘 볼 수 있는 여유로운 어느 가을날의 풍경을 묘사한 풍속도로 당시 배의 모습과 풍습이 어땠는지 알 수 있는 작품입니다. 배의 모습은 바닥이 넓은 것으로 보아 조선시대 강에서 주로 운영되던 평저선平底船입니다. 두 척 모두 선미 사공의 힘찬 노 젓기로 물보라를 일으키며 나아가고 있습니다.

저 먼 곳의 산은 푸른빛으로 간략하게 표현했고 강물은 같은 푸른빛이지만 아주 연하게 칠하여 산수(山水)가 둘이 아님을 보여줍니다. 건너편 나무들은 작게, 앞쪽 나무들은 크게 그려 거리감을 나타냈는데 먹빛 가지의 나무와 붉게 물든 잎을 가진 나무도 있습니다. 이런 나무의 표현은 김홍도의 나무 표현과 유사하여 이형록이 김홍도의 영향을 많이 받았음을 알 수 있습니다. 그러나 간결한 선으로 묘사한 인물 표현만으로도 인물들의 심리상태와 상황까지 알 수 있는 김홍도와 달리 인물들의 얼굴 묘사는 뚜렷하

전 이형록(傳 李亨祿), 〈도선도渡船圖〉

종이에 채색, 38.8×28.2cm, 국립중앙박물관

지 않고 대부분 무표정한 얼굴입니다. 이는 그림의 주된 목적이 배를 타고 가는 인물들이 아니라 강물에 떠가는 배와 강변의 평화로운 목가적 풍경을 담아내기 위한 그림이기 때문입니다. 이런 목가적 풍경을 강조하기 위해 배 앞으로는 갈매기들이 줄지어 날고 있습니다. 어느 평범한 일상의 한 장면을 편안하고 평화로운 느낌으로 표현하고자 하는 화가의 의도가 확실하게 느껴집니다.

배는 두 척으로 위쪽 배에는 도포를 입은 채 모두 갓을 쓴 양반들만 타고 있는데 사공을 제외하고 마부와 시종도 있지만 양반 주인과 함께 있으니 이 배는 양반용 배임이 틀림없습니다. 그래서인지 햇빛을 가릴 수 있는 차양도 설치되어 있습니다. 아랫쪽 배는 앞쪽에 쓰개치마를 쓴 여인 둘이 있고, 그 뒤로 물건을 잔뜩 실은 나귀와 상인, 어린이, 삿갓과 패랭이를 쓴 평민 등 여러 부류의 인물들이 함께 타고 있으니 서민용 배인 모양입니다. 나루에서 나루로 강을 건너는 그리 길지 않은 시간 동안에도 반상의 구분이 엄격한 현실을 그대로 보여주고 있습니다. 어쩌면 가격이 저렴한 나라에서 운영한 관선官船과 개인이 운영하여 뱃삯이 비싼 사선私船의 차이인지도 모르겠으나 권력의 차이가 부귀의 차이와 똑같은 의미이니 양반과 상놈의 신분질서가 엄격했던 시절 우리 옛 모습이 분명합니다.

청룡사 〈반야용선도〉와 이형록의 〈도선도〉를 함께 보면서 고대 인도 석가모니 부처님 시절에 불가촉천민도 언제나 진심으로 대하였던 석가모니 부처님의 일화들이 생각납니다. 여래 스스로 누더기 옷을 입고 승단의 모든 제자들과 함께 걸식을 실천하며 중생들에게 아무리 천한 인물도 부처

와 보살이 될 수 있다고 가르쳤습니다. 이는 당시 브라만교의 엄격한 계급 질서와 차별에 기초한 신분 제약에 대한 통렬한 비판이자 혁명적 시도였습니다. 그래서 불교는 근본적으로 평등사상을 바탕으로 하고 있습니다. 『삼국유사』의 '사복'과 '욱면'의 이야기처럼 깨달음에 있어서는 부귀의 차별이 없고 극락도 오직 자신의 쌓아올린 복덕으로만 갈 수 있는 곳이란 것이 불교의 기본사상입니다. 〈반야용선도〉와 〈도선도〉 두 그림을 보면서 우리는 남은 시간동안 어디로 향해 가는 배에 탑승을 준비해야 할까요? 고해의 바다를 넘어 천상으로 가는 배는 어떻게해야 탈 수 있을까요? 극락으로 가는 배에는 귀천이 없는 것입니다.

> '가봅시다. 가봅시다. 좋은 국토 가봅시다. 천상인간 두어두고 극락으로 가봅시다 / 반야용선 내어보내 염불중생 접인할 제 팔보살이 호위하고 인로왕보살 노를 저어 / 제천음악 갖은 풍류 천동천녀 춤을 추며 오색광영 어린 곳에 생사대해 건너가서 / 너도나도 차별없이 필경성불 하고 마네.'
> – 〈왕생가〉 중에서

밥이 하늘이고 곧 자비입니다

+++

김홍도 〈타작〉

어느 날 퇴근을 하고 집에 돌아와 보니 쌀 20킬로그램 한 포대가 배달돼 있었습니다. 분명 쌀을 따로 주문한 적이 없어 의아해했는데 지방에 사는 후배가 올해 수확한 햅쌀을 먹어보라고 보낸 쌀이었습니다. 저희 일가친척 중에는 벼농사를 짓는 분이 없어서 쌀은 늘 사먹는 곡식이었는데 후배의 선물로 막 도정한 햅쌀을 먹을 수 있게 되었습니다. 쌀을 선물 받으니 이 쌀이 저희 집에 도착하기까지 수고한 모든 분들에게 감사한 마음이 들면서 떠오르는 그림이 한 점 있었습니다. 바로 김홍도의 〈타작〉이란 그림으로 아마 교과서에서 보았던 낯익은 그림일 것입니다.

교과서에 수록된 그림은 많은 사람들에게 익숙하지만 너무 유명하고 익숙해서 자세히 살펴보려 하지 않고 대충 감상하는 경향이 있습니다. 특히 김홍도 그림이 그런 경우가 많은데 김홍도의 풍속화는 꼼꼼히 살펴봐야 그 진가를 알아챌 수 있는 그림입니다.

벼 타작이 한창입니다. 현장에 마이크가 있다면 벼를 내리치는 농부의 기합소리, 벼가 나무에 부딪치는 소리, 빗질하는 소리, 수확의 즐거움을 노래하는 노동요까지 어울려 시끌벅적하고 활기 넘치는 현장감이 넘쳐났을 것입니다. 등장인물은 모두 7명으로 구도를 놓고 보면 김홍도표 'X'자 구도입니다. 먼저 눈길이 가는 인물은 오른쪽 위에 갓을 쓰고 심드렁한 표정으로 긴 담뱃대를 물고 있는 인물입니다. 짚단 위에 자리를 깔고 비스듬히 누워 있는데 앞에 술병을 보니 벌써 한잔 걸쳤는지 갓이 벗겨지기 직전입니다. 이 사람은 지주 또는 마름으로 벼 타작을 감독하고 있습니다. 마름은 지주를 대신해 소작농을 관리하며 소작료를 받아 지주에게 바치는 일종의 관리자입니다. 이 인물에 가장 먼저 눈길이 가는 이유는 우리 옛 그림은 오른쪽 위에서부터 감상이 시작되는데 이는 세로쓰기와 우측에서 좌측으로 글을 쓰고 읽기 때문입니다. 그래서인지 다른 인물보다 크게 그렸습니다.

그림 감상이 이 마름에서 시작되어 감상자의 시각은 무심코 벗어놓은 신발로 이어지고 신발 방향을 따라 다시 자연스럽게 양쪽 농부들로 이어집니다. 김홍도가 왜 그림 천재인지 보여주는 탁월한 시선 유도 방법입니다. 한쪽 신발 방향은 굳은 표정으로 볏짐을 내려치려는 총각으로 향하고 있고 다른 한쪽은 즐거운 표정으로 함께 모여 있는 세 명의 인물로 향해 있습니다. 이 네 명의 인물들은 '개상'이라고 불리는 나무둥치에 볏단을 쳐서 탈곡을 하고 있습니다.

나무둥치에 쳐서 탈곡하는 것은 오직 벼가 유일하며 보리는 도리깨를 사용합니다. 벼를 털 때 볏짚이 날리는 것을 막기 위해 볏짚을 묶어주어야

하는데 제일 오른쪽 인물이 묶는 역할을 맡았습니다. 위에 지게를 지고 오는 인물은 추수한 볏단을 가져오고 있는데 지게의 방향과 시선처리가 우측 하단으로 이어져 '×'자의 나머지 한축을 구성합니다. 등을 보이는 인물은 옷이 올라갈 만큼 힘차게 볏단을 내리치고 있는데 떨어진 쌀을 발로 밟기가 좀 그랬는지 버선만 신고 있고 오른손을 반대로 그린 것은 김홍도 그림에서 자주 볼 수 있는 단원스타일의 '조크(Joke)'입니다.

가슴을 풀어 헤친 총각의 얼굴은 가장 어두운 표정입니다. 조선 후기에 농부의 5퍼센트는 땅만 빌려주고 수확물을 나눠 받는 농민, 25퍼센트는 본인 논을 경작하는 자작농, 나머지 70퍼센트는 타인의 땅을 빌려 경작하는 소작농입니다. 소작농은 지주와 수확물을 5 : 5로 나눠야 하는데 경기를 제외한 호남, 경상, 충청 등 대부분의 농촌에서는 자기 몫 50퍼센트에서 10퍼센트의 세금과 종자 값까지 내야 하니 실질적으로는 수확물에 30퍼센트 이상 가져가지 못했습니다. 그마저도 봄 보릿고개 때 빌린 곡식을 갚고 나면 결국 세금과 종자 대금을 갚지 못해 군역으로 끌려가거나 소나 집을 빼앗기기 일쑤였습니다.

그러니 추수는 일 년 농사를 수확하는 기쁜 순간이지만 가혹한 수탈이 시작되는 시간이기도 합니다. 아마도 굳은 표정의 총각은 이런 소작농의 아픔을 보여주고 있는 것일지도 모르겠습니다. 좌측 하단의 인물은 털린 낱알을 모으려 빗질을 하고 있는데 노동 강도가 센 쌀을 터는 일은 젊은이들에게 맡겼으니 비교적 나이가 있는 분은 빗질이라도 해야 눈치를 안 받겠지요.

전체적으로 심드렁한 표정의 마름, 수확의 기쁨으로 웃는 농부, 일 년 내 고생했지만 가혹한 세금과 종자 값까지 부담해야 하는 분노의 표정인 농부, 이젠 기운이 부족해 힘든 노동 보다는 보조 역할밖에 할 수 없는 나이든 농부 등이 어우러진 희비喜悲가 교차하는 타작의 현장을 고스란히 보여주고 있습니다.

〈타작〉에 대한 기존의 많은 해설에서는 누워 있는 마름 보다는 타작을 하는 인물에 초점을 맞춰 타작의 기쁨과 노동의 신성함을 강조하는 해석이 많았습니다. 하지만 저는 다시 그림을 천천히 감상하며 김홍도가 저 마름을 시각적 출발 위치에 배치한 것과 다른 인물보다 더 크게 그린 이유가 분명 있을 것으로 생각하였습니다. 어쩌면 그림은 부감법으로 공중에서 바라본 시점이지만 사실은 누워서 농부들을 바라보는 마름의 시점일수도 있습니다. 마름의 눈에는 자신의 처지에 따라 여러 인물들의 심리가 어떤지 정확히 알 수 있을 것입니다. 자신과 거래하는 농부들의 마음이 어떤지 알아보는 그런 능력이 없으면 마름의 자격이 없는 것이지요.

감상자에게 보여주고 싶은 점도 바로 '마름이 바라본 농부들의 마음' 이 부분일지도 모르겠습니다, 중인 계급인 김홍도가 지주들에게 제발 좀 보라고, 농부들이 즐거우면서도 불행하며, 기쁘면서도 고통스러운지를 좀 알아달라고 농부의 마음을 대변하고 있는 것은 아닐까요? 단원의 풍속화첩은 비록 평범한 서민들을 대상으로 그렸지만 그림의 감상자는 당연히 타작하는 농부들이 아니라 양반 계층입니다. 그 양반들에게 힘들게 고생하고 그럼에도 불구하고 수확이 수탈로 이어지는 농부들의 고통을 보여주기 위함

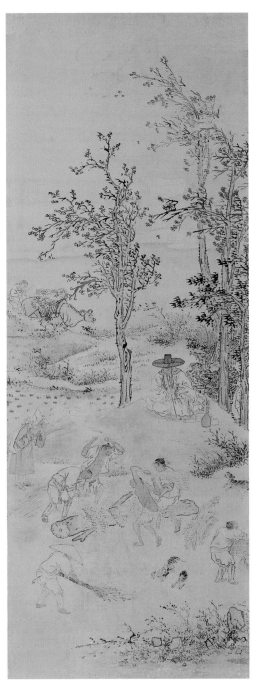

김득신, 《사계풍속도》 중 '벼 타작'
1815년, 비단에 연한 색,
95.2×35.6cm,
삼성리움미술관

으로 해석한다면 너무 자의적 해석일까요?

김홍도의 〈타작〉은 후배 화가들에게도 영향을 주어 한 세대 후배인 김득신(金得臣, 1754~1822)의 〈벼 타작〉이 그려졌습니다.

그림의 구도와 주제는 김홍도 〈타작〉과 매우 흡사하지만 배경이 있다는 점이 큰 차이점입니다. 또한 새로운 인물인 스님 한 분이 등장했는데 수확의 기쁨을 함께하고자 보시를 받으려 서 있습니다. 힘껏 내리치는 타작 소리에 강아지도 덩달아 신이 났는지 뛰어오고 그 와중에 떨어진 낟알을 놓치지 않으려 닭 두 마리도 부지런히 움직이고 있습니다. 전체적으로 마름과 농부들 사이의 긴장 속에서도 소란스럽고 분주한 타작의 현장 모습을 마치 중계하듯 고스란히 전하고자 하는 화가의 꼼꼼함이 느껴지는 그림입니다.

요즘 청소년들은 한 번도 쌀을 수확하는 광경을 본 적이 없어 쌀은 쌀나무에서 열리는 것으로 알고 있는 학생도 있다고 합니다. 벼는 우리나라 충북 청원군 소로리에서 1만 5천 년 전에 재배된 세계에서 가장 오래된 볍씨가 발견될 만큼 우리 민족의 대표적인 농작물입니다. 지금은 농업 기계의 발달로 모를 심거나 가을에 수확도 전부 기계로 대처하지만 몇십 년 전까지만 해도 가장 힘들고 많은 노동력이 필요한 작물이었습니다. 대학 시절 농촌봉사 때 경험해 본 농사일 중에서 가장 힘들었던 일이 바로 모심기였습니다. 그렇게 힘든 노동이 필요했기에 쌀 한 톨도 매우 귀중합니다. 그러므로 쌀을 나눈다는 것은 자신의 피와 땀을 나누는 가장 큰 자선이기에

어릴 적 학교에서 불우이웃돕기에는 늘 쌀을 모으곤 했었습니다.

우리 불교에서도 부처님께 쌀을 공양하는 것을 중요시하여 사시 예불을 올리면서 늘 흰 쌀을 공양 올리는 사시마지를 행합니다. 부처님 오신 날인 사월 초파일에는 부처님의 탄생을 기리면서 6가지 재물을 공양하는 육법 공양에 향, 연등, 과일, 꽃, 차와 함께 빠지지 않는 것이 바로 쌀입니다. 또 동지에는 '동지마지'라고 하여 팥죽으로 불공을 올리고 신자들과 나누어 먹기도 하는 등 한국불교는 민속 고유의 쌀 신앙을 포용하여 발전해 왔습니다. 신도들도 현금 대신 일부러 쌀을 가져와 부처님께 정성껏 올렸고 그래서 사찰에서는 공양미 한 톨도 헛되이 낭비되지 않도록 노력합니다.

보조국사 지눌스님은 '불법은 바로 밥 먹고 차 마시는 데 있다.'라고 했습니다. 부처님도 "식(食)으로 말미암아 존재하고 식(食)이 아니면 존재하지 않는다."《증일아함경》에서 음식의 중요성을 강조하셨습니다. 그러므로 따뜻한 밥 한 그릇을 나누거나 공양하는 것이 곧 하늘이고 정성이며 부처님이고 자비인 것입니다. 이 땅의 모든 농부들에게 존경과 감사를 전합니다.

어느 날 아바야 왕자는

부처님을 찾아가 질문하였습니다.

"세존이시여. 여래도 다른 사람에게

사랑스럽지 않고 마음에 들지 않는 말을 합니까?"

"왕자여, 여래는 사실이 아니고 진실하지 않고 유익하지 않은 말을,

다른 사람에게 사랑스럽지 않고 마음에 들지 않을 때에는 말하지 않습니다.

여래는 사실이고 진실하지만, 유익하지 않은 말을,

다른 사람에게 사랑스럽지 않고 마음에 들지 않을 때에는 말하지 않습니다.

여래는 사실이고 진실이고 유익한 말이라도,

그것이 다른 사람에게 사랑스럽지 않고 마음에 들지 않을 때에는

말해야 할 때를 고려하여 말합니다.

여래는 사실이 아니고 진실이 아니고 유익하지 않은 말이라면,

그것이 다른 사람에게 사랑스럽고 마음에 들더라도 말하지 않습니다.

여래는 사실이고 진실이지만 유익하지 않은 말이라면,

그것이 다른 사람에게 사랑스럽고 마음에 들어도 말하지 않습니다.

여래는 사실이고 진실이고 유익한 말일 뿐 아니라,

그것이 다른 사람에 게 사랑스럽고 마음에 들 때에도,

말할 때를 고려하여 말합니다.

왜냐하면 왕자여, 여래는 중생들에 대한 연민이 있기 때문입니다."

옛 그림으로 읽는 불교

붓끝에서 보살은 태어나고

1판 1쇄 인쇄 2022년 10월 5일
1판 1쇄 발행 2022년 10월 12일

지은이 · 손태호
발행인 · 정지현
편집인 · 박주혜

대표 · 남배현
본부장 · 모지희
편집 · 김이한
디자인 · 홍정순
마케팅 · 조동규, 서영주, 김관영, 조용
관리 · 김지현
구입문의 · 불교전문서점 향전(www.jbbook.co.kr) 02-2031-2070

펴낸곳 조계종출판사
 서울 종로구 삼봉로 81 두산위브파빌리온 831호
 전화 02-720-6107 | 팩스 02-733-6708
 이메일 jogyebooks@naver.com
 출판등록 제300-2007-78호(2007. 04. 27.)

ⓒ 손태호, 2022
ISBN 979-11-5580-192-5 03600

조계종출판사 지혜와 자비의 눈으로 세상을 바라봅니다.